# 대중문화, 정의와 기원

# 대중문화, 정의와 기원

박근서 지음

본 연구는 2019년 대구가톨릭대학교 연구년 중 수행한 것입니다.

# 책 머리에

시간의 감각이 모호해질 때가 있다. 대중문화의 상황에 관해 이야기할 때가 그렇다. 수업을 하거나 세미나에서 토론을 하고 있다 보면, 가끔은 내가 21세기에 사는 사람이 맞나 하는 생각이 든다. 대중문화를 고급문화의 잉여적 성격을 갖는 피지배 대중의 천대받는 문화적 양식이라고 생각하는 사람들이 많다. 나 역시 그랬다. 하지만 지금 이 시대에 대중문화는 정말 '천대받는' 문화적 양식인가? 이해하기 어렵다. 'BTS가 천대를 받다니요?' '블랙핑크나 트와이스가 천대를 받아요?' 오히려 어떤 면에서는 '클래식이나 국악이 더 어려운 형편 아닌가요?' 가끔 이런 질문을 만나게 된다. 맞다. 대중문화, 대중문화콘텐츠, 대중문화 아티스트들의 가치와 지위는 20세기 중반 '딴따라'나 '광대'라는 비하적 호칭 속에 천대받던 그 자리에서 벗어난 지 오래다.

이런 상황을 생각해보면, 그동안 대중문화에 대한 거시적/미시적 권력들의 억압과 횡포를 고발하고 그것에 맞서 싸워온 '문화연구', 그리고 그 밖의 비판적 대중문화 연구들은 이제 갈 곳을 잃고 거리를 배회할 수밖에 없어 보인다. 하지만 아니다. 아직이다. WTO가 게임에 질병 코드를 부여하는 그

순간, 아직 해야 할 일, 해야 할 공부가 남아있음을 우리는 새삼 깨달았다. 생각해보면, 대중오락 영화에 대한 관점들이 그랬고, 텔레비전에 대한 생각이 그랬다. 시간의 흐름 속에서 인식이 바뀌고 이들에 대한 사회적 가치나 관심이 바뀌었다고는 하지만, 남아있는 간극은 아직 메워지지 않았고 넘어야 할 장벽은 여전히 저 앞에 굳게 서 있다. 상황의 구체적 모양새는 바뀌었지만 그 근본은 달라지지 않았다.

이전과는 비교할 수 없는 규모로 한류 열풍이 세상을 휩쓸고 있지만, 여전히 아이돌 '덕질'은 크게 숨 한 번 쉬고 "사실은…"이라며 조심스럽게 말을 꺼내야 하는 아직은 부끄러울 일이다. BTS, 블랙핑크를 좋아하는 게 창피할 일인가? 어떤 의미에선 아직 그러하다. '덕밍 아웃'이라는 표현이 그렇듯, 한류의 선두에 있는 그들에게 열광함은 여전히 수준 낮은 문화적 취향으로 취급되고 있는 것이 우리의 문화적 상황이다. 특히 게임의 상황은 더욱 심각하다. 세간의 엄청난 반대 여론에도 불구하고 WTO는 2019년 5월 24일 게임에 6C51이라는 질병코드를 부여하였다. 이는 게임을 질병코드 6C50의 '도박중독'과 똑같이 '중독성 행위 장애'의 일종으로 본다는 의미이다. 게임에 대한 부정적 이미지는 WTO의 행태에서도 드러나듯 그 뿌리가 깊고도 단단하다. 게임은 폭력적이고, 선정적이며, 범죄와 탈법 그리고 사행성을 조장한다는 생각이 세상에 만연해 있다. 미국에서 총기 사건이 날 때마다, 한국에서 부모가 방치한 아이들이 비명에 사라지는 사건이 보도될 때마다 게임업계는 침을 삼키며 사태를 주시해야 한다.

대중문화의 개별 콘텐츠들을 놓고 이야기한다면 이러한 상황이 충분히 이해할 만하다. 많은 드라마가 단지 우리의 귀한 시간을

잡아먹고 있고, 그보다 더 많은 음악은 대체 왜 만들었는지 모를 소음만 내뿜고 있다. 정말 어떤 게임은 노골적으로 '현질'을 요구하거나 스스럼없이 범죄, 약물, 욕설, 폭력, 혐오를 표현한다. 모든 예술작품이 훌륭할 수 없듯이, 대중문화 또한 모두 대중의 정서와 세계관을 훌륭히 드러내진 못한다. 오랜 시간을 거쳐 옥석이 나름 훌륭하고 경쟁력 있는 작품들만 살아남은 고전들이 그러하듯, 대중문화도 시간을 통해 훌륭하고 의미 있는 것들만 남게 된다. 시간이 흘러 다음 세대가 되면, 지금의 대중문화를 두고 '클래식'이라고 부르게 될지도 모를 일이다. 하지만 현재의 시점에서 대중문화만을 놓고 보면, 그 상황이 온전히 바람직하다고는 말하기 어렵다. 대중문화 일반에 대한 논의와 개별 대중문화 산물들에 대한 논의는 구분되어야 한다.

대중문화가 권력의 헤게모니 싸움 속에서 대중의 문화적 권능과 연결된다는 이유만으로 사회적이고 역사적인 정당성을 획득할 수는 없다. 의미 있는 사회적 실천이라고 해서 항상 아름답고 정당하고 올바른 것은 아니다. 알고 있다. 그런데도 대중문화에 대한 연구들의 상당수, 특히 문화연구라는 이름 아래 이루어진 우리의 논의들은 그것에 대중의 역능을 부여하려고(empowering) 노력해왔다. 이러한 노력이 대중문화에 대한 연구가 사회의 실천적 요구에 답할 방법이라고 생각했기 때문이다. 못나고 볼썽사나운 일부 대중문화 산물들을 몰라서가 아니다. 온갖 인간군상들 속에서도 인간의 존엄함을 야기해야 하듯이,
저질스럽고 건전하지 못한 온갖 쓰레기에도 대중문화 자체는 지킬 만한 가치가 있기 때문이다. 확실히 이러한 노력이 집중

되는 방향에서 개별 대중문화 산물들에 대한 비판이 상당히 힘을 잃어버린 것 같다. 이는 분명 따로 고민해보아야 할 숙제이다.

개별 대중문화 산물들에 대한 구체적인 논의를 다른 숙제로 하고, 대중문화 일반에 대한 논의를 어느 정도 정리해야 할 필요를 느꼈다. 대중문화에 대해 본격적인 논의를 시작한 80년대나 문화연구를 통해 그것에 대중의 권능을 불어 넣기 시작한 90년대를 거치면서 우리의 대중문화 '씬'은 그 기본적인 상황과 조건이 많이 달라졌다. 많은 연구자들이 이러한 변화를 추적해 왔고, 또 그 변화의 의미를 추구해 왔다. 변화의 맥락을 찾기 위해 과거를 거슬러 여행하기도 했고, 새로운 기술적 조건을 고려하며 새로운 문화적 가치들을 발굴해 제시하기도 했다. 또 일부는 이러한 노력을 묶어 전체적인 상황을 조망하기도 했다. 하지만 이를 좀 더 분량 있는 논의로 두텁게, 그리고 일관되게 제시하는 작업은 그리 많지 않았던 듯하다. 이 책은 특히 초기 대중문화에 주목하고 그것이 자리를 잡아가는 과정을 추적함으로써 이러한 논의를 전개한다.

책을 마무리 짓기가 쉽지 않았다. 2019년 대학에서 내준 연구년이라는 시간을 생각만큼 효율적으로 그리고 생산적으로 활용하지 못했다. 대학에 자리를 잡은 지 20년이 되었고, 지금의 학교에 둥지를 튼 지 19년이 되는 해였다. 현장에서 고생하시는 분들 생각하면 좀 미안한 이야기지만, 그래도 직장이 주는 스트레스나 그 안에 겪는 고충이란 누구에게나 그만큼의 무게로 다가오는 법이다. 20년을 한 가지 일만 했으니 지치기도 했겠다는 분들도 계시지만, 그렇다고 일 년이나 직장을 떠나 있을 수 있는 직업이 얼마나 되느냐고 질책하는 분들도 계시다. 맞는 말씀들이다. 지친 것도 사실이고, 이런 시간을 허락받을 수 있다는 것도

커다란 복이다. 처음에는 이 귀한 시간 좋게 써야지, 보람되고 충만한 순간들로 채워 넣어야지 생각했지만, 산다는 게 그렇듯이 소소한 일상의 거친 일들이 생각을 현실화하기 어렵게 만들었다.

더구나 2017년부터 지금까지 우리나라가 그렇게 격변과 위기의 나날을 보내고 있듯이, 우리 대학 또한 그러했다. 더구나 개인적으로는 정신적으로나 육체적으로 그 어느 때보다 가혹하고 견디기 힘든 시기를 보내고 있다. 되돌아보니 어디에도 동지는 없고, 둘러보아도 믿고 의지할 사람 하나 없었다. 20년을 한 가지 일에 매달렸지만, 성과는 없었고, 바쁘다는 핑계로 가족에게 소홀했던 지난 시간이 안타까웠다.

책을 마무리할 즈음이 되니, 가족 생각이 절실해진다. 착하고 고운 심성을 가진 아들 찬우에게 고맙다는 말을 전한다. 아내는 늘 나를 지탱하는 버팀목이 되어 주었다. 2012년 지금 집으로 이사하면서 강아지 하나가 들어왔다. 연구년 혼자 집안에 남아 작업하고 있을 때, 녀석이 있어 외롭지 않았다. 이 책을 만들면서 많은 분께 영감을 받고 또 좋은 영향을 받았다. 이 자리를 빌려 인사드린다. 세상이 변한다. 이전과는 비교할 수 없는 그 속도에 가끔 현기증을 느낀다. 변화에는 늘 앞서거나 뒤처지는 인사들이 있기 마련이다. 당연하다. 하지만 모두가 끌고 밀고 같이 가자는 마음만큼은 놓치지 않았으면 한다. 세상 모든 분께 고마운 마음이다.

# 목 차

## 서론: 왜 대중문화인가?

우리의 문화는 일본과 다르다. 여러 부분에서 우리 문화는 일본의 문화와 다르다. 무엇이 얼마나 다르냐고 물으면 아마 이런 대답을 들을지 모른다. 'BTS나 EXO는 일본 남성 아이돌 그룹 Kis-My-Ft2나 Sexy Zone과 다르다. 블랙핑크, 트와이스, IZ*ONE은 AKB48, 노기자카 46, 케이자카 46과 다르다.' 그것만 다르냐고 물으면 이렇게 대답할지도 모른다. '밥을 먹을 때 우린 밥그릇을 놓고 먹지만, 일본인들은 밥그릇을 들고 먹는다. 우리는 밥을 숟가락으로 먹지만 일본인들은 젓가락으로 먹는다.' 또 다른 점은 없느냐고 물으면 이렇게 대답할 수도 있다. '우리는 광화문에 나가 촛불을 들고 대규모로 시위하는 일이 특별하지 않은데 일본에서는 그런 광경을 보기 어렵다.'

간단하게 따져보았는데도, 우리와 일본의 문화가 어떻게 다른지 여럿 지적할 수 있었다. 우리와 일본은 문화적인 차원에서 즐기는 대중음악이 다르고, 식습관이 다르고, 정치적인 실천 방식이 다르다. 그렇다면 우리와 일본은 대중음악, 식습관, 정치에서 다른 문화를 가지고 있다고 할 수 있다. 물론

문화는 대중음악, 식습관, 정치에만 있는 건 아니다. 이건 우리와 일본을 비교할 때만 그런 게 아니다. 미국이나 영국과도 마찬가지고, 같은 언어를 쓰고 5,000년 중 고작 100년도 안 되는 세월 동안 떨어져 있던 북한과도 다르지 않다. 심지어 같은 땅에 살고 있지만, 지역마다 저마다의 특색 있는 '문화'가 있어 서로를 식별하는 꼬리표가 되기도 한다.

생각을 급진적으로 밀고 나가 보면, 사람마다 문화가 다르다고 할 수 있을지도 모른다. 하지만 우리는 '문화'를 그렇게 쓰진 않는다. 이 말은 '문화'가 개인의 일이라기보다는 집단과 사회의 문제라는 걸 의미한다. 문화는 집합적 현상이며, 집단의 삶과 관계에서 만들어진 경험의 총체이다. 문화가 집단마다 다르다는 건, 한편으로 집단을 어떻게 구분하느냐는 문제와 맞닥뜨린다. 이는 문화의 문제가 긍정적으로는 집단의 정체성과 관련되지만, 부정적으로는 집단들의 식별과 차별에 관련될 수 있다는 뜻이 된다. 그러므로 문화는 단지 경험의 총체로서의 서술적 의미를 지닐 뿐 아니라, 구체적이고 능동적인 정치적 행위들의 작용점이 되기도 한다. 문화는 필연적으로 정치적 문제로 귀결한다.

정치라고 하면 여의도의 녹색 지붕이나 광화문 뒤쪽 파란 지붕을 먼저 생각하게 되는 게 상정이다. 아마 많은 사람이 이 말에 머릿속으로 모략이나 술수로 상대를 농락하며 세상을 희롱하는 드라마적 상상력이 발동할 것이다. 하지만 정치는 생각처럼 대단하고 특별한 어떤 것이 아니다. 세상 모든 일이 문화적인 것과 같이 똑같이 세상 모든 일이 정치적이다. 정치는 근본적으로 관계의 문제이다. 물론 모든 관계 그리고 그 관계로부터 빚어지는 모든 상황과 사태를 정치라고 부르지는 않는다. 정치는 이런 관계들의 한 측면이다. 특히 영향력의 주고받음, 그리고 그러한 관계에서 특정한 위치를 확보하기 위한 어떤 행위와 실천들에 초점을 두고 관계를 바라본 결과가 '정치'이다. 그러므로 관계가 있는 모든 곳에 정치가 있으며, 모든 관계는 정치적 관계로 해석할 수 있다.

문화가 정치와 연결되는 지점이 여기다. 문화는 집단의 정체성이나 그들 삶의 일상적 구조화와 관련되고, 정치는 여기에 특정한 위치를 부여하는 사회적 실천들(혹은 투쟁들)을 접합한다. 그러므로 문화는 차별의 근거가 되지만 동시에 저항과 대안의 근거가 되기도 한다. 문화적 차이를 차별로 전환하는 정치적 기획은 언제나 있었고, 이에 저항해 새로운 질서를 요구하거나 질서 자체를 해체하려는 급진적 운동들 또한 항상 존재했다. 현실적으로 문화와 정치는 구분하기 어렵다. 문화 속에 정치가 있고, 정치는 문화를 수반한다. 그러므로 문화는 문화-정치이다. 일본의 문화가 우리와 다른 것은 한편으로 정치적 실천의 결과이기도 하다.

이렇게 문화와 정치가 혼재된 가운데, 우리는 21세기를 살고 있다. 우리가 처음 '문화'라는 말에 관심을 가지고 이를 '대중문

화'에 확장해 적용하려 했던 시절은 이미 먼 과거가 되었다. 많이 변했다. 우리가 사는 나라나 우리가 경험하는 일상 그리고 우리 자신도 정말 많이 변했다. 그 달라진 폭만큼 문화-정치의 사정도 많이 변했다. 물론 모든 게 변하지는 않았다. 변한 것들만큼 제자리를 지키거나 단지 모양을 바꿔 여전히 연명하는 것들도 있다. 하지만 눈에 띄게 달라진 우리 삶의 모습들을 지난 시대의 경험에서 비롯된 개념과 이론으로 바라보는 데에는 얼마간 한계를 느낀다. 우리의 삶을 구성하는 근본적인 원리가 변화하고 있기 때문이다.

이 책은 그렇게 변화된 측면들을 집중적으로 드러내기 위한 것은 아니다. 어떤 면에서는 대중문화 일반에 대해 평이하게 기술하고 있는 책일지도 모른다. 이 책이 다루고 있는 초기 대중문화의 모습과 그것이 당대의 새로운 시대에 적응해나가는 과정은, 어쩌면 지금의 우리 상황과 평행을 이루는 모델이 될지도 모른다. 대중이라는 존재가 부상하며, 새로운 시대의 주인이 되고 그들을 중심으로 사회, 경제, 정치 그리고 무엇보다 문화를 재구성 혹은 재배치해나가는 과정은 지금 우리가 직면하고 있는 변화의 핵심에 잇닿아 있다.

환원주의는 위험하다. 변화는 획일적이거나 일방적이지 않다. 나라마다 집단마다 문화가 다르듯, 그 변화들 또한 다른 양상으로 나타난다. 같은 문화 안에서도 쪼개진 부문마다 그 속도, 방향, 강도가 전부 다르다. 심지어 소위 대세를 거슬러 역행하는 '반동'도 존재한다. 7-80년대의 공산주의 공포증은 '반동'이라는 말에 심한 거부감과 불쾌함을 심어 놓았지만, 사회가 변화하고 진전하는 과정에서 '반동'의 출현은 지극히 당연하고 자연스러운 현상이다. 그리고 '반동'이 그 자체로 부

정적인 것도 아니고, 보수의 전유물도 아니다. 반면 변화의 최선두에서 모험적이고 실험적인 시도들을 서슴지 않는 급진적 경향 즉 '전위'들 또한 등장할 수 있는 것이다. 변화의 스펙트럼은 전위에서 반동에 이르기까지 다양하며, 대부분의 사람들은 그들 '중간' 어디쯤에 있다. 물론 변화는 어떤 결과를 낸다. 우리나라는 7~80년대 고도성장기를 거쳐 90년대의 조정기를 거쳐 2000년대에 이르러 신자유주의 체제에 편입된다. 이러한 과정에서 빈부격차는 심화하고, 사회적 갈등은 다양하고 복잡한 형태로 더욱 깊어진다. 이러한 변화가 전체적인 삶의 모습을 바꾼다고 하더라도 이를 모든 개인에게 공통된 보편적인 변화라고 할 수는 없다.

집단이나 구조의 속성은 선형적이지 않다. 구성 요소들의 합이 집단이나 구조가 아니기 때문이다. 구성 요소들 또한 집단이나 구조의 특성을 모두 나눠 갖거나 그대로 반복하지도 않는다. 그러므로 개인에 대한 이야기는 구조나 집단에 대한 이야기와 구분되어야 한다. 문제는 이를 구분하기가 생각보다 쉽지 않다는 점이다. 왜냐하면 개인은 집단 속에 살며 그것과 교호하고 집단 또한 개인들에게 영향을 주거나 받으며 재생산되기 때문이다. 개인은 순전히 개인이 아니고, 집단도 순전히 집단이 아니다. 그러므로 개인과 집단 혹은 구조의 경계는 칼로 자른 것처럼 분명하지 않다. 이는 문화와 같이 양적인 면보다는 질적인 면을 좀 더 많이 기술해야 하는 부문에서 더욱 그러하다. 그러므로 이야기에는 주의가 필요하다. 하는 사람이나 듣는 사람이나 모두 '생각'해야 한다. 개인의 이야기일지 집단의 이야기일지, 개인의 차원에서 보면 어떤 함의가 있을지 집단의 수준에서 보면 또 어떨지.

우리 시대의 변화 역시도 그렇다. 모더니티가 그것에 비판적 견해를 취하는 숱하게 많은 미학적 모더니즘의 경향과 사조들을 낳았듯이, 지금의 변화들 또한 그것에 반대되는 경향 혹은 비판적이거나 반동적인 경향을 낳고 있다. 세상이 광속으로 변화한다고 말하고 그 속도를 실감하겠다는 말들을 하지만, 정작 그 변화의 방향에 대해서는 합의된 견해나 통일된 입장이 존재하는 것 같지는 않다. 그러나 이러한 변화의 방향을 가늠하고 이를 나름 자기의 생각과 연결지어 세상에 대해 나름의 견해를 갖는 일은 변화의 소용돌이 속에서 길을 잃지 않는 거의 유일한 방법이다. 그렇다면 지금의 변화에 대해 알아야 할 것이다. 그리고 그 변화의 현상적 상황과 구체적 양상에 대해 지식을 축적해야 할 것이다. 하지만 이러한 현상적 논의만으로는 모자람이 있다는 것 또한 우리가 느끼는 갈증이다. 한가한 소리처럼 들릴지 몰라도 이럴 때일수록 그 근원을 찾아가 가장 원시적인 형태의 문화 혹은 그 원형을 살펴보는 것이 도움이 될 수 있다. 지금의 복잡한 양상들이 가장 단순하고 순수한 형태로 발현되던 때, 그 모습을 들여다보면 구체적이고 세세한 부분에서의 모습은 아닐지언정 대략적인 얼개와 그 운동의 커다란 방향 정도는 오히려 쉽게 파악될 수 있다.

이 책은 대중문화의 기본적인 의미를 추궁하고, 그것의 처음을 찾아 살핌으로써 지금의 대중문화를 이해하는 기초를 다지기 위해 쓰였다. 이 책을 통해 필자가 묻는 문제는 "문화란 무엇인가, 대중은 누구이며 그들의 문화는 어떻게 정의되는가"와 같은 원론적인 물음이다. 이어 "처음 대중문화는 어떻게 발생하고 발전했는가" 그리고 "그것이 우리에게는 어

떻게 유입되고 수용되었으며 전개되었는가” 묻는다. 이러한 물음에 대한 나름의 고민과 연구와 공부의 흔적이 이 책에 담겨 있다. 이러한 문제에 대한 대답을 통해 구하고자 하는 궁극적인 목적은 지금의 우리 대중문화를 이해하는 것이지만, 이에 대한 논의는 이 책을 통해서는 본격적으로 다루지 않았다. 대중문화의 정체에 대한 논의 그리고 그것의 발생과 전개에 대한 논의를 정리하는 일이 우선이라고 생각했기 때문이다.

# 1

# 대중문화란 무엇인가?

# 문화와 대중

대중문화에 대한 논의에 있어 가장 어려운 문제들 가운데 하나는 '대중문화'를 정의하는 일이다. 대부분의 지식 갈래들이 그렇듯이 가장 기본적이고 가장 원초적인 문제와 정의는 논의의 시작점이자 종착점이다. 비슷한 주제를 다루고 있는 상당수의 글들이 이 문제, 이 질문에서 시작한다. 그런 탓으로 이 질문은 상투적이다. 그리고 그 대답 또한 대부분 상투적이다. 그런데도 이 질문을 피해갈 수는 없다. 다른 이유를 떠나서 이 질문에 어떻게 대답하느냐에 따라 이후의 논의가 어떻게 전개될지, 어떤 관점에서 기술되고 서술될지가 결정될 수 있기 때문이다.

대중문화를 정의하는 것은 한편 논의의 범위를 정하는 일이고 그 것에 대한 접근 방향을 이야기하는 일이며 동시에 논의의 수준을 결정하는 일이다. 대중문화에 대한 논의는 기본적으로 문화에 대한 정의, 다양한 형태의 민중적 문화 혹은 다양한 피억압 대중들의 문화들에 대한 정의들이 어떻게 같고 어떻게 다른지에 대한 논의 등을 포함한다. 여기에서도 이러한 논의들을 다룰 것이다. 아울러 대중의 개념, 대중문화가 형성되던 사회문화적 맥락에 대해 또한 간략히 이야기할 것이다.

# 문화

대중문화는 문화의 한 갈래다. 그러므로 대중문화를 정의하고 그 의미를 생각하기에 앞서 문화가 무엇인지 먼저 정해 놓아야 한다. 하지만 문화를 정의하는 일은 대중문화를 정의하기보다 오히려 어렵다. 더 크고 넓은 말이기 때문이다. 추상적인 말은 너무 크면 그것 아닌 게 없고, 너무 좁으면 실제의 쓰임에서 벗어날 뿐 아니라 그로부터 얻을 수 있는 생각의 결실이 너무 보잘 것 없어진다. 그러므로 문화를 '바로 이것'이라고 명확하게 보여주는 일은 어떤 면에서 아주 위험한 일일 수도 있다. 중요한 것은 단 하나의 정확한 대답을 얻는 것이라기보다 그것의 다양한 쓰임을 살펴 그 말을 적절하게 쓸 수 있도록 익히는 일일지 모른다.

'문화'라는 말의 가장 일상적인 용법 가운데 하나는 아마 문화 예술적인 창작물이나 그것을 생산/창작, 유통, 소비하고 그것에 관해 논의하는 일체의 실천, 제도, 산물을 가리키는 것이다. 문화라고 하면 물질적인 것에 비견되는 지적, 정신적, 심미적 가치를 담고 있는 혹은 그것을 추구하는 행위와 실천에 연관 짓게 된다. 이를테면 영화를 보거나 화랑에서 그림을 보는 행위는 '문화적' 실천이지만, 자동차 보험에 가입하거나 도시가스 대신 지열과 태양광으로 난방하는 것을 '문화적' 실천이라고 부르지는 않는다. 그러나 다른 맥락에서 난방 방법은 하나의 '문화'가 된다. 이를테면 일본의 다다미방이나 코타츠(炬燵 コタツ)를 이용한 겨울 난방은 한국의 온돌방과 구분되는 '문화'다. 일본과 우리는 서로 다른 주거문화를 가지고 있다. 이러한 면에서 보면, 문화의 개념은 문화 예술적 창작에만 연관 지어 생각할 문제는 아니다. 어떤 맥락에서 문화는 더 넓은 개념으로 쓰인다.

넓은 의미의 문화를 이해하기 위해 우선 '문화'라는 말과 가장 먼 거리에 있는 말은 무엇일까 생각해보자. 반대말이라고까지 하기

는 어렵지만 아마 '자연'이 가장 가까운 후보가 될 것이다. 문화와 비슷한 말들 가운데 하나인 '문명'이 가장 멀리 '야만'을 두고 있는 것과 비슷한 맥락이다. 문화는 세렝게티 사자들이나 기린들의 몫은 아니다. 해가 뜨고 달이 지거나 비가 오고 눈이 내리는 일은 문화가 아니다. 문화는 사람들의 일이다. 사람들의 일들 가운데도 '자연'에 속하는 일이 있지만, 문화는 사람에서 비롯된 일, 사람이 만들고 사람에 의해 이루어진 것들에서 시작한다. 자연에 속한 사물들 그리고 그것들의 관계와 운동에서 비롯되는 물리적 현상은 문화에 속할 수 없다. 그러나 자연에 사람의 손이 닿는 순간 문화가 시작된다. 산과 들의 흔하디흔한 돌멩이가 사람들의 손길이 닿으면, 수석, 정원석이 되어 문화의 한 부분이 된다.

문화에 해당하는 영어 culture는 '경작' 혹은 '재배'를 의미하는 라틴어 colore에서 유래했다. 같은 쌀이라도 야생에 있는 것은 culture가 아니다. 사람의 손길이 닿아 만들어진 것이 '문화'다. 어원적으로 그렇다. 그러므로 문화는 인간세계의 일이다.[1] 일상적으로 '문화'라는 말을 쓸 때도, 자연경관이나 기후 자체를 언급하기 위해 쓰는 경우는 거의 없다. 자연경관이 좋은 탓에 인간들이 몰려들고 여러 시설과 관련 서비스가 발전해서 관광이 활발해졌다면 그건 그 지역의 문화적 특성이 될 수 있다. 사계절이 분명해서 계절에 따른 기온의 변화가 뚜렷하다면 사람들이 그것에 적응해 계절에 맞는 옷가지를 만들어 입게 될 것이다. 이 또한 그 지역의 문화적 특성이 될 수 있다. 문화는 어떻든 사람의 손이 닿은 뒤의 일이다. 사람의 손이 닿기 이전에는 같은 사물, 같은 현상도 문화라 부르지 않는다.

---

[1] 멀리 벗어난 이야기일지는 모르지만, 도교의 '도(道)'는 인간의 가치가 아니다. 자연을 아우르는 우주와 세계 모두의 섭리가 도인 탓이다. 그것은 필연적 법칙이며, 어길 수 없는 것이다. 하지만 유교의 '인(仁)'은 인간 사이의 도리이다. 그것은 문화의 영역에 있다. 인의 한자 仁이 사람(亻) 둘(二) 사이의 일이라는 의미를 갖는 것만 봐도 충분히 짐작할 수 있다. '인'은 의지를 내어 지키는 것이지, 법칙처럼 자연적으로 지켜지는 것이 아니다.

## 문화와 문화들

문화는 인간의 일이다. 어떤 것이든 인간의 손이 닿아야 비로소 문화가 생긴다. 야생에서 자라는 벼를 인간이 재배하기 시작하면서 '벼농사 문화'가 생긴다. 벼에서 나온 쌀을 이용해 밥을 지어 먹음으로써 '음식 문화'가 형성된다. 야생에서 자라는 벼를 단순 채취해서 조리 과정 없이 생쌀을 먹고 산다면, 그걸 문화라고 하지는 않을 것이다. 하지만 야생의 벼에서 볍씨를 채취해 특정한 지역에 뿌려 가을에 채취해 먹는다면 여기에는 자연 상태를 벗어난 어떤 것이 추가되었다고 보아야 할 것이다. 중요한 건 단지 '인간이 먹었다'라거나 '인간이 채취했다'가 아니라, 그 과정에서 자연적인 상태에 어떤 가공의 과정을 보탰다는 데 있다. 이러한 가공의 과정은 단순하게는 원래의 배열이나 배치를 바꾸는 일부터, 고도의 기술을 적용해 물성을 바꾸는 일까지 다양한 방식으로 전개될 것이다.[2]

자연에 손을 대면서 사람은 나름의 삶의 방식을 만들어 살게 된다. 야생의 벼를 단순 채취해서 먹던 사람들이 쌀농사를 짓게 되면서 그들의 삶의 방식은 완전히 다른 것이 되어 버린다. 이렇게 자연과의 관계에서 인간의 조작과 가공은 이전과는 다른 관계를 만들어낸다. 이렇게 인간의 손에 의해 변화된 자연과의 관계는 한편 사람들 사이의 관계에도 영향을 미친다. 그리고 그렇게 만들어진 자연과의 관계 사람들과의 관계가 사람들이 살아가는 모습을 만들어낸다. 이를 '문화'라고 부른다. 인간의 손이 닿음으로써 문화가 생기지만, 사람의 손이 닿은 모든 것을 문화라고 부르지는 않는다. 벼

---

[2] 사람의 손길이 닿아 자연 상태를 벗어난 산물들이 지배적인 위치에 있을 때, 자연 그대로의 것들 또한 문화가 된다. <나는 자연인이다>의 의미는 그들의 삶이 상궤를 벗어나기 때문이다. 유기농이 의미 있는 것은 우리의 농사가 이미 유기적이지 않기 때문이다. 문화 안에서는 결국 그것으로부터의 탈주 또한 하나의 문화가 된다. 언어와 상징 속에 사는 우리에게 그 바깥의 삶을 가르치는 '불교'는 이미 커다란 하나의 언어와 상징이며 '문화'이다.

에 손을 대면 논농사가 되는데, 어떻게 농사를 지어야 소출이 늘고, 어떤 종자를 골라야 수확이 좋은지를 추구하는 그 자체를 문화라고 부르지는 않는다.3) 문화는 그렇게 살아가는 모습, 그런 것을 추구하는 삶의 형태를 가리킨다.

문화를 이렇게 사람들이 살아가는 모습으로 정의하는 것을 '인류학적 정의'라고 부른다. 인류학은 오랫동안 문화를 연구해 왔다. 특히 '문화인류학'이라 불리는 분야는 문화에 집중해서 연구했다. 인류학에서는 문화를 '한 사회의 주요한 행동 양식(the way of life)'으로 정의한다. 이를테면 클루크혼(Kluckhohn)은 문화를 "인간 삶의 총체적 방식"이며, "생각하고 믿는 방식"이고 "집단적 배움의 보고(storehouse of pooled learning)"라고 정의하였다(Kluckhohn, 1949: 17; 23; 24.). 그런데 여기에서 중요한 것은 이러한 삶의 방식이 단순히 개인들 사이의 상호작용에서 발생하는 것이 아니라, 사회라는 공간에서 이루어진다는 데 주목해야 한다. 문화는 인간이라는 종의 생물학적 특성으로부터 형성된 것이라기보다는 그들이 이루고 있는 사회로부터 형성된 것이라고 보아야 한다. 문화는 사회적인 것이다.

그렇다면 이러한 인간의 '사회적 행동 양식'에 해당하는 것들에는 무엇이 있을까? 19세기의 인류학자 타일러(Edward B. Tylor 1832~1917)는 문화를 문명과 구분하지 않고, "지식, 신념, 예술, 법, 도덕, 관습 그리고 그 밖에 사회 성원으로서의 인간이 획득한 능력과 습관들이 한데 얽힌 복합적인 총체(complex whole)"라고 부른다(Tylor, 1871/1920: 1). 그런데 타일러는 문화에는 '야만-미개-문명(savagery-barbarism-civilization)'의 단계가 존재한다고 주장하며,

---

3) 넓은 의미에서의 문화는 이조차도 포함할 수 있다. 하지만 같은 행위, 같은 현상을 '문화'라고 부를 때와 '과학' 혹은 '기술'이라고 부를 때 그것이 의미하는 바는 같지 않다. 어떤 말로 언급되느냐에 따라 부각되는 측면이 달라진다. 이를테면 과학을 하는 사람들의 삶에 대한 민속 방법론자들의 연구들은 문화에 관한 것이다. 이들이 문제 삼는 것은 '어떤 과학적 연구결과가 아니라, 그것을 '하는 사람들'의 '습속과 행위의 패턴'이다(Fox, 1988).

앞에서 언급한 문화는 세 번째 단계의 특징으로 규정하였다. 타일러는 인간은 불리한 환경을 딛고 일어서 자기를 발전시키는 존재이며, 문명은 그러한 인간 존재의 발전과정에서 상당히 고도화된 단계라고 간주하는 것 같다.

인간이 야만의 상태에서 벗어나 문명을 일으키고, 그것을 발전시켜나가는 과정이란 한편으로 인간의 능력을 극대화하는 과정이라고 할 수도 있다. 여기에서 인간이 가진 능력이란 물리적인 힘이 아니라, 지적이며 정신적인 능력이라고 할 것이다. 그러므로 문화의 과정은 한편으로 이러한 능력을 고도화시키는 것이라 볼 수 있고, 문화의 정수는 이러한 고도화된 인간 정신이라 요약할 수도 있을 것이다. 그러므로 타일러와 마찬가지로 19세기에 활동했던 매튜 아널드(Matthew Arnold 1822~1888)는 문화를 세상에 발견되고 알려진 '최선의 것'을 획득하려는 노력이며 이는 교육을 통해 연마되는 것으로 생각했다(Arnold. 1896: xi.; Weil, 2017: 10).

타일러와 아널드의 문화 정의는 야만적 상태의 인간이 껍질을 벗고 점차 더 나은 문화를 획득해간다는 일종의 인간 중심적 서사를 내포한다. 여기에는 인류는 진보한다는 진화론적 역사관을 내재하고 있을 뿐 아니라, 문화의 수준을 전체 사회 구성원의 차원으로 일반화함으로써 소수 집단의 작은 문화들을 배제할 가능성이 도사리고 있다. 이러한 생각은 현실적으로 존재하는 다양한 문화들이 가진 질적인 차이를 무시하고 이들을 특정한 '문화'의 상이한 발전 정도로 서열화함으로써 문화적 차별을 정당화한다(Weil, 2017: 11~12). 이는 식민주의를 높은 단계의 문화가 낮은 단계의 문화를 지배하는 현상, 이로써 낮은 단계의 문화를 고도화시키는 문명화의 과정이라고 합리화하는 이론적 근거가 될 수 있다. 실제로 아메리카 원주민에 대한 19세기 인류학자들의 태도가 그러했다. 식민주의자

들은 이러한 이론으로 제국주의적 침략을 정당화했으며 원주민의 삶에 간섭하고 개입함으로써 그들의 문화를 망가트렸다.

문화는 특정 집단만의 고유한 특성이 아니며, 역사적으로 하나의 경로를 통해서만 발전하는 것도 아니다. 그런 의미에서 보아스(Franz Boas 1858~1942)는 문화를 늘 복수형으로(cultures) 표시했다(Baldwin et.als., 2006: 6~7). 관념적인 차원에서 '문화'를 사변적으로 사유하던 타일러나 아널드 등 19세기 학자들과 다르게 보아스는 독일적 전통에 따라 개별 집단들의 생활양식을 관찰하고 이를 기록하는 데 익숙해 있었다. 그는 개별 문화에 대한 면밀한 관찰을 중요하게 생각했다. 문화는 단일한 보편적 경로를 따라 형성하거나 변화하는 것이 아니며, 개별 집단에 따라 다르게 진전한다는 것이 보아스가 내린 결론이었다. 그는 원주민의 문화는 열등한 것이며 결국 서구문화와 마찬가지로 문명화된 세련된 문화로 발전할 것이라는 서구 중심적 관점을 거부하였다(Weil, 2017: 13).

## 행위의 패턴, 의미의 체계

논의가 진전되는 가운데 인류학자들은 문화의 정의는 제한적일 수밖에 없다고 생각하게 되었다. 모든 문화에 공통으로 적용할 수 있는 단 하나의 보편적이고 초월적인 정의는 있을 수 없다는 것이다. 여기에 크뢰버와 클루크혼(Alfred Kroeber and Clyde Kluckhohn)은 문화를 단순히 행위가 아니라 심리적, 사회적, 생물학적 그리고 물질적인 요소들의 산물이라고 보자고 제안한다.

이들에 따르면 문화는 명시적으로 그리고 암묵적으로 상징을 통해 취득하거나 전달되는 행위의 유형들(patterns)이다. 이는 인간 집단마다

## 크뢰버와 클루크혼이 정의하는 문화

크뢰버와 클루크혼은 기존의 논의를 살펴보는 가운데, 문화의 정의가 다음과 같은 6가지 유형으로 구분될 수 있다는 것을 발견하였다.

1. 시시콜콜한 기술(Enumeratively descriptive): 문화의 내용을 기술

2. 역사적 정의(Historical): 사회적 유산, 전통의 강조

3. 규범적 정의(Normative): 관념, 관념에 더해진 행위에 초점을 둠

4. 심리적 정의(Psychological): 학습, 습관, 교정, 문제해결 수단

5. 구조적 정의(Structural): 문화의 패턴이나 조직화에 초점을 둠

6. 발생적 정의(Genetic): 상징, 관념, 산물

이들의 논의는 문화를 얼마나 다양한 관점에서 바라볼 수 있는지, 따라서 그것의 일반적 정의를 끌어내기가 얼마나 까다로울지 짐작게 해준다. 이러한 다양한 과점을 살펴보는 가운데, 이들은 문화의 개념이 다음 7가지로 정의할 수 있다고 주장하였다. 하지만 이러한 정의는 서로 배타적인 것이 아니다. 우리가 말하는 '문화'는 이들 가운데 하나이거나 혹은 여럿에 동시에 해당할 수 있다.

1. 구조(Structure)로서의 문화: 일상적 삶의 구조화된 패턴

2. 기능(Function)으로서의 문화: 목표를 이루기 위한 수단

3. 과정(Process)으로서의 문화: 사회적 구성의 지속적 과정

4. 산물(Product)로서의 문화: 의도적/비의도적인 상징적 산물들의 집합

5. 세련화(Refinement)로서의 문화: 지성과 도덕을 고양하는 것

6. 집단정체성(Group Membership)으로서의 문화: 사회적 위치를 의미화

7. 권력/이데올로기(Power/Ideology)로서의 문화: 지배와 권력을 표현

(Kroeber, A., & Kluckhohn, C., 1952.

다르게 성취되며, 그들이 만들어낸 산물들 속에 체화된다. 문화의 핵심은 역사적으로 내려오는 가운데 선택된 전통적인 관념들 특히 그것에

부여된 가치들로 구성된다. 문화 시스템은 한편 행위들과 그 산물이지만, 한편 다른 행위들의 조건이 된다(Kroeber & Kluckhohn, 1952).

크뢰버와 클루크혼의 제안 이후 문화에 대한 연구는 행위 자체의 기술에서 나아가 그러한 행위의 의미에 초점을 맞추기 시작했다. 쿠퍼가 요약했듯이 문화는 "상징, 관념 그리고 가치의 통합적 체계로서 유기적 총체로서 작동하는 시스템"이다(Kuper, 1999: 56). 모든 문화들에 적용될 수 있는 문화의 일반적인 정의는 '특정 집단의 사람들에게 공통적인 행위 유형'이 될 수 있는데, 여기에서 공통적인 행위 유형이란 해당 집단의 규범과 가치를 내포하는 것이라 할 수 있다. 그러므로 행위 유형으로서의 문화는 사회의 규범과 가치를 표현하는 '상징'이 될 수 있다. 예를 들어 제사상의 상차림은 우리가 전통, 관습, 관례라고 부르는 행위 유형이지만, 하나의 상징(혹은 상징체계)으로서 한국 전통사회의 규범과 가치를 상당한 수준으로 집약하고 응축해서 그 세계관을 드러내기도 한다.

그럴 뿐만 아니라 언어와 같은 본격적인 상징체계 자체도 문화의 한 부분이다. 상징체계는 의사소통을 위해 필요한 것으로 모든 문화의 핵심을 이룬다. 한 사회는 나름의 상징체계를 가지고 있으며, 그 사회의 가치와 규범을 집약하여 구조화한다. 예를 들어 가부장적 문화는 권위적이고 남성 중심적인 상징체계를 갖고, 청소년의 은어는 기성세대 특히 학교와 부모에 대한 부정적 표현을 다수 포함한다. 한 사회의 일원이 된다는 것은 기본적으로 그러한 상징체계를 받아들여 습득한다는 의미이다. 그러므로 한 사회의 문화를 파악하는데 가장 쉽게 발견되는 방법은 그 사회의 상징체계를 분석하는 것이다. 그러므로 ≪한국민족문화대백과사전≫은 문화의 정의가 불가피하게 다양할 수밖에 없다고 하면서도 "인간 집단이 만들어낸 모든 생활양식과 상징체계"라는 정의에 중점을 두고 설명한다

(조흥윤·김창남, 1995/2011).

　문화를 삶의 유형이자 그것의 의미 있는 체계로 정의하는 것은 사회적으로 매우 중요한 의의가 있다. 영국 문화연구의 전통에서는 문화를 한 나라 안에서 벌어지는 온갖 종류의 인간 행위와 상호작용 그리고 그 의미의 총체이자 동기인 것으로 파악한다. 이러한 정의는 지금까지 살펴본 문화의 '인류학적' 정의와 비슷하다. 이는 문화를 특정 집단의 전유물이 아니라, 모든 사람에게 해당하는 특성으로 파악함으로써 관련 논의의 범위를 확장한다. 앞에서 언급한 타일러나 아널드의 정의에서 보았듯이, 애초 '문화'는 아무나 가질 수 없는 고도의 세련됨, 우아함, 지고함을 내포한 개념이었다. 그런 문화는 엘리트 집단의 전유물일 뿐 보통 사람이 가지고 누릴 수 있는 평범한 어떤 것일 수 없다.

## 평범한 사람들의 문화

　인류학은 '문화'를 특별한 사람들의 것이 아니라 모두의 것으로 확장하고 해방했다. '문화'는 평범한 사람들의 일상적 삶이 어떻게 구조화되고 있으며, 그것에는 어떠한 의미가 있는지를 들여다보는 말이 되었다. 그러므로 문화는 문화 예술적인 산물이나 관련된 행위와 제도에 얽매이지 않으며, 강요된 보편적 기준에 맞춰 지적이며 정신적인 역량을 연마하는 엘리트주의적 가치와 무관하게 되었다. 이러한 의미에서 문화의 출발은 사람들의 삶을 이해하고 기술하는 일이 되었으며, 이는 '문화연구(cultural studies)'에 적극 수용되었다. 특히 레이먼드 윌리엄스(Raymond Williams 1921~1988)는 이 점에서 가장 큰 공헌을 한 연구자이다. 엘리트 중심적인 문화 논의가 지배하던 문학연구의 장에서 대중의 문화적 위치를 발견

하고, 문화에 대한 연구를 대중매체와 대중문화의 영역으로 확장했다는 점에서 그는 문화연구의 선구자로 기록되고 있다.

윌리엄스는 1958년 ≪문화와 사회: 1780-1950≫에서 "문화란 지적 혹은 상상적 산물 자체를 의미하는 것만은 아니다. 그것은 또한 본질적으로 삶의 방식 전체를 가리킨다"라고 하였다(Williams, 1958: 325). 그는 18~19세기 영국을 살펴보는 가운데 당시 '문화'는 첫째 인간성의 완성이라는 이념과 관련된 "정신의 일반적인 상태 혹은 습관", 둘째 "한 사회의 전반적인 지적 발전이 도달한 상태", 셋째 "예술 그 자체"로 정의되고 있으나, 19세기 후반 "물질적, 지적 그리고 정신적 측면을 망라하는 인간 삶의 방식 전체"라는 의미가 되었다고 하였다(Williams, 1958: xvi). 이로써 문화는 계층이나 계급과 관계없이 가질 수 있고, 배우고 익혀서 갖춰야 할 특별한 자질이나 특성이 아니라, 삶 자체가 되었다. 그러므로 문화에 관한 연구는 판단하고 평가하거나 식별하는 일이 아니라, 이해하고 기술하며 참여하고 실천하는 일이다.[4]

윌리엄스는 문화를 인간 집단의 다양한 삶의 모습들로 생각하는 인류학적 정의를 수용한 것으로 보인다. 그가 정리한 세 가지의 정의는 한편으로는 문화를 정의하는 세 가지 방법이지만 한편으로는 문화 개념의 간략한 계보라고도 할 수 있다. 문화는 지배 집단과 엘리트의 손에서 보통 사람의 평범한 삶으로 내려와 '민주화'되는 것이다. 문화의 개념이 이렇게 변화하는 과정은 한편으로 '문화'라는 개념을 둘러싼 여러 사회 세력들의 분투를 드러내는 것이기도 하다. 문화가 보통 사람들의 손에 들어오는 과정은 필연적인 논리적 과정이 아니라, 실천과 운동의 과정이라고 할 수 있다.

---

4) 윌리엄스 이전을 포함하여 '문화연구'가 등장하게 된 배경과 과정에 대해서는 터너(Turner, 1990/1995), 스토리(Storey, 2002/2017), 원용진(2010) 등을 참조.

　이러한 윌리엄스의 문화 개념에 근거해 김창남은 문화를 네 가지 방식으로 정의할 수 있다고 이야기한다(김창남, 2010: 21~25). 첫째, 문화는 '뛰어남'으로 정의할 수 있다. 이는 윌리엄스의 첫 번째 정의 "정신의 일반적인 상태 혹은 습관"과 연결된다. 이는 아널드의 개념에 근거한 것이기도 하다. 이 개념은 특히 '문화'를 형용사적으로 사용할 때 자주 드러난다. 특정한 사람이나 도시 혹은 나라를 일컬어 '문화적'이라고 한다면 이는 그 사람, 도시 혹은 나라의 정신적 특출함을 긍정적으로 평가하는 말이 된다.

　둘째, 문화는 사회진화론적 관점에서 서구 문명을 문화와 동일시하는 경우이다. 이는 윌리엄스의 두 번째 정의와 연결되는 것이다. 윌리엄스는 이를 상대적으로 일반적이고 추상적인 표현으로 언급하였지만, 김창남은 현실의 역사적 상황을 적시하여 보다 명확하게 표현하고 있다. 우리가 알고 있는 '역사' 속에서 '지적 발전'의 진원은 서구였다. 계몽의 시대와 산업혁명을 거치면서 근대적 발전의 본진으로 자리 잡은 유럽을 문화적 지향점 바라보는 이러한 관점의 문화 개념은 다분히 서구 중심적인 관점이라고 할 수 있다. 김창남은 이러한 서구 중심적 문화관을 비판적으로 드러내기 위해 윌리엄스의 두 번째 정의를 '서구 문명과의 동일시'라는 말로 요약한 것이다.

　윌리엄스는 문화를 '예술 그 자체'를 의미했으나 이후 '인간 삶의 방식 전체'라는 의미로 전환되었다고 하였다. 이를 김창남은 각각 세 번째 정의와 네 번째 정의로 구분해서 설명한다. 문화는 셋째, 예술 및 정신적 산물이며, 넷째, 상징체계 혹은 생활양식인 것이다. 김창남의 세 번째 정의인 '예술 및 정신적 산물'로서의 문화는 어떤 면에서 좁은 의미의 '문화', 통속적으로 가장 많이 쓰이는 문화의 의미가 될 것이다. 하지만 이러한 정의는 앞의 두 정의를 '예술'이라는 그릇에 담은 것에 불과하다. 서구 문명의 뛰어남을 집

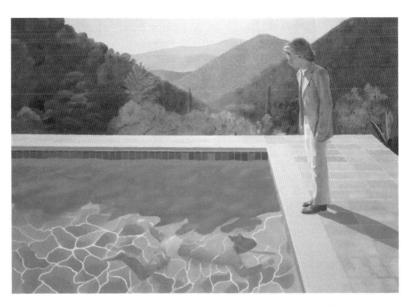

데이비드 호크니의 1972년 작 〈예술가의 초상〉. 2018년 크리스티의 미술품 경매에서 1019억 원에 낙찰되어 화제를 모았다. 당시 생존 작가의 작품으로는 최고 기록이었다.

약적으로 표현한 것이 현대의 서구 예술이며, 이는 현시점에서 예술의 지배적 가치를 점유하고 있다. 우리에게 아무리 의미가 있다고 한들 크리스티나 소더비경매장에서 김환기나 이중섭의 작품들이 데이비드 호크니(David Hockney, 1937~)의 그림을 이길 방법은 없을 것이다.

월리엄스에게는 세 번째 정의로 묶여있었지만, 김창남이 네 번째로 떼어낸 '상징체계 혹은 생활양식'이라는 정의는 이런 맥락에서 매우 중요한 의미를 갖는다. 인간의 문화 활동을 '예술'에 묶으면, 첫 번째 정의와 두 번째 정의에 엮여 문화를 엘리트의 전유물, 차별과 서열화의 결과이자 기준으로 만들게 된다. 인간의 지적이며 정신적인 활동은 다양한 소통방법으로 이루어지지만 그 가운데 가장 일반적인 것은 '언어'이다. 그런데 '언어'는 단순한 의미화 수단의 집합이 아니라, 나름의 구조, 체계, 패턴을 가진 '규범'이다. 언어는 하나의 문화 현상으로서 인간사회에 통용되는 다른 유형의 집단적 규범들을

대표한다. 의미화하는 행위의 패턴 혹은 양식들 가운데 하나인 언어가 그렇듯 인간이 실천하는 모든 유형의 삶의 양식들이 '문화'인 것이다. 그러므로 문화는 단순히 정신의 작용이나 그 성취를 의미하는 것이 아니라, 집단에 속한 관습·가치·규범·제도·전통 등을 모두 포괄하는 생활양식 전부를 가리킨다(김창남, 2010: 26).

문화를 정의하는 네 가지 방식이라고 이야기하고는 있으나, 김창남이 생각하는 문화는 네 번째의 정의 '상징체계 혹은 생활양식'에 상당한 무게가 있다고 봐야 할 것이다. 물론 이 정의 하나로 모든 문화를 지칭할 수는 없겠지만, 그가 관심을 두는 문화는 여기에 걸린다고 생각해야 한다. 이러한 문화의 정의는 한편 원용진에게서 조금 다른 모습으로 제시된다. 그는 '문화연구'에서의 정의하는 문화 개념에 따르겠다며 문화를 무엇보다 '다양한 삶의 부딪힘 혹은 이들의 어우러짐'으로 정의한다.

원용진은 문화연구가 문화를 "사회 내 존재하는 다양한 삶의 방식을 총합한 것"으로 파악한다고 본다. 그에 따르면 문화는 노동자의 삶, 여성으로서의 삶, 동성애자로서의 삶, 서울의 삶, 지역의 삶, 이주 노동자로서의 삶 등 사회 속의 여러 다양한 삶이 한데 얽혀 있는 것이다. 이들 다양한 삶은 서로 부딪치기도 하고, 한데 어우러지기도 하면서 서로 이해관계의 첨예한 갈등을 만들거나 혹은 같은 이해관계로 하나의 전선을 만들기도 한다. 이러한 관계는 단순하게 혹은 간단하게 도식화할 수 없는 복잡함을 가지고 있다. 관계란 순항하는 듯싶다가도 틀어져 원수가 되기도 하고, 그 반대로 첨예한 긴장이 풀어져 봉합되기도 하기 때문이다. 원용진은 이러한 다양한 관계들, 그 모습을 한데 모아 둔 것이 문화라고 주장한다(원용진, 2010: 26~7).

이러한 정의는 기본적으로는 문화에 대한 인류학적 정의에 기초

한 것이며 동시에 문화의 정치성을 강조한 것이다. 원용진은 문화를 예술이나 여가를 의미하는 개념이 아니라 서로 다른 삶의 방식들끼리 지속적으로 인정과 평가를 획득하기 위해 투쟁하는 공간이라고 이야기한다. 그곳은 "서로가 한 뼘이라도 더 자기 자리를 차지하겠다고 나서며 싸우는 다툼의 공간"(원용진, 2010: 31)이다. 이러한 정의방법이 이점을 갖는 이유는 특정한 하나의 문화가 당대에 지배적 지위를 획득했다고 하더라도 새로운 문화의 도전에 직면하여 언제든 몰락하거나 쇠퇴할 수 있다는 변화를 잘 설명한다는 데 있다. 이러한 시간적이고 종적인 차원에서의 이점은 공간적이며 횡적인 차원에서는 반드시 평화로울 필요는 없는 여러 문화들의 공존과 병립을 설명하는 데에서도 나타난다.

## 대중문화를 정의하기

문화를 엘리트들의 전유물로 생각하는 계층 편향적 관점에서 벗어나게 되자, 보통 사람들이 주체가 되는 문화의 개념을 생각하게 되었다.[5] 이러한 보통 사람 중심의 문화 개념은 보통 사람들이 흔히 즐기고 향유하는 문화 양식들에 대한 관심을 불러일으켰다. 우리가 '대중문화'라고 부르는 특정한 문화양식이 바로 그것이다. 문화의 개념이 아래로 내려와 보통 사람들의 일상적 삶의 경험 속으로 들어가자 관심은 대중문화를 향하게 되었다.

---

5) 원용진은 엘리트들의 문화 개념을 원용진은 '문예론적'이라고 한정한다. 이러한 표현은 아널드를 비롯한 초기의 문화론자들이 전통적인 인문학의 관점 특히 '문학'의 관점에서 문화를 논의하고 있는 데 착안한 것이다. 실제로 문화에 대한 현대적 논의는 문학의 영역에서 먼저 이루어졌다. 예술로서의 문학이라는 관점에서 문화를 논의하는 사람들을 흔히 '문예론자'라고 부르기도 한다. 다만 이러한 표현이 문학의 현재적 관점을 반영한다고 생각하면 곤란할 것 같다. 여기서 원용진의 '문예론적'이라는 표현은 문학예술의 관점 일반이라는 의미가 아니라, 특정한 경향을 가진 즉 초기 문예론자들의 관점에 국한된 이야기로 받아들여야 할 것이다.

## Mass와 Popular

그렇다면 대중문화는 무엇인가? 이에 대해 원용진은 윌리엄스가 문화를 정의하기 위해 그랬던 것처럼 '대중문화'의 영어식 표현의 변화에 대해 논의한다. 본격적이고 구체적인 계보를 좇아 그 의미의 역사적 변이를 세세하게 추적한 것은 아니지만, 그는 'mass culture'와 'popular culture'라는 표현의 차이를 통해 대중문화의 개념에 있어서도 '민주주의'가 관철되고 있었음을 보여주었다. 대중문화 일반과 동일시되던 'mass culture'가 'popular culture'로 대체되고 특정한 문화양식으로 제한된 용법으로만 쓰이게 된 과정은 분명히 그러한 격의(현저한 의미상의 차이)를 보여준다.

오랫동안 '대중문화'는 'mass culture'로 표기되어 왔다. 이 표현이 '대량문화' 혹은 '대량생산문화'라고 번역되어 대중문화의 특정한 양식으로 한정된 의미를 지니게 된 것은 얼마 되지 않았다. 'mass'는 원래 '덩어리'라는 뜻을 가지고 있다. 이를테면 찰흙 덩어리가 'mass'다. 찰흙 덩어리에서 중요한 건 그 덩어리지 그걸 이루는 하나하나의 흙 알갱이는 아니다.[6] 이 표현은 기본적으로 개체(individual)의 개념을 결여하고 있다. 덩어리로서 찰흙에서 중요한 건 그 전체의 규모와 특성이지, 그것을 이루는 흙 알갱이 하나하나의 개별적 특성은 아니다. 그러므로 그것은 덩어리로서의 '질량'이라는 뜻도 가지고 있다. 질량은 개별적인 개체의 특성이 아니라, 대

---

[6] 몰(mole)과 분자(molecular)에 대한 들뢰즈와 가타리의 개념을 살펴보기 바란다. 윤수종은 '몰(적)'이라는 말을 '미세함, 차이, 특이성의 효과를 버리는 경직된' 의미를 갖는 것으로 정리한다. 이에 반대되는 말이 분자(적)이다. '몰'은 원래 화학이나 물리학에서 온 말이다. 원자나 분자는 아주 작은 부피에 매우 가벼운 질량을 가져서 관찰 가능한 형태의 물질적 실체로 언급하기 어려운 점이 있다. 더구나 이들은 자연 상태에서 하나의 입자가 아니라 하나의 '덩어리'로 존재한다. 따라서 이들을 관찰 가능한 이 군집 혹은 덩어리를 특정한 단위로 만들어 표현하는 것이 편리할 수 있는데 이를 '몰'이라고 부른다. 1몰은 6.02*1023(아보가드로수)개의 입자를 가리킨다. '분자적'이라는 말은 '몰적'이라는 말과 다르게, 개별성이나 개체성을 강조한 말이고, 이들의 미세한 작은 변화들에 초점을 둔 말이다. (윤수종, 2007: 360, 361~2)

상이 되는 덩어리 혹은 무더기의 속성이다. 'mass'라는 표현 안에서 개체와 개인의 질적 차이는 무시된다.

'mass'라는 말은 그러므로 가치 중립적인 표현이 아니다. 그것에는 문화적으로 흔히 '개성'이라는 말로 표현되는 개체성을 결여한 무작위적이고 균질적인 그냥 머릿수 많은 인간이라는 의미가 담겨 있다. 이는 '개성'을 발휘해 작품을 쓰고 짓고 만드는 '예술가'라거나 그 작품의 의미를 알아채고 평가하고 감식할 수 있는 문화적 엘리트에 대비되는 말이다. 'mass'라는 말을 써서 문화를 의미하는 상황에서 대중은 무차별한 덩어리로 엘리트는 개성을 갖춘 개인으로 차별된다.7) 대중문화에 대한 시선은 처음에는 이렇게 차별적이고 경멸적인 의미를 가지고 있었다.

대중문화에 대한 부정적인 관점은 근대 이전의 신분제 사회에서 내려온 차별의 시선에 그 뿌리를 두고 있다. 이러한 차별적 시선은 산업화 이후 대중사회의 출현과 그로부터 등장한 새로운 문화에 대한 부정적 견해에 연결된다. 이를테면 F. R. 리비스(Frank Raymond Leavis, 1895~1978)는 ≪대량 문명과 소수의 문화 *Mass Civilization and Minority Culture*≫에서 어떤 시대에서든 오직 소수의 사람들만이 예술과 문학에 대한 감식력을 가지고 있었다고 주장하였다. 리비스에 따르면 이들은 예술과 문학의 좋고 나쁨을 '어른스러운' 판단으로 분별할 능력을 갖춘 사람들이다. 여기에서 '어른스러운' 판단력이란 선동에 현혹되거나 휩쓸리지 않고 스스로 판단할 수 있는 능력을 말한다. 이러한 소수들을 리비스는 '지식인'이라고 불렀으며, 오직 이들을 통해서만 문화는 창조되고 발전될 수 있는 것이라고 믿었다 (Leavis, 1930: 13~4, 19, 32; Docker, 1994: 18).

---

7) 들뢰즈와 가타리의 표현을 빌려 이야기하자면, mass culture(이 말이 대중문화 일반을 의미하는 한에서)에는 '몰적 대중과 분자적 엘리트라는 거짓'이 들어 있다.

리비스는 당대의 문화 상황을 논하는 가운데, 이제는 이들 극히 소수의 지식인들의 고언에 귀를 기울이는 사람들이 더 이상 존재하지 않는다며 개탄한다. 이러한 상황은 일종의 문화적 재앙(catastrophe)이며, 그 원인은 영국의 고유한 문화적 유산을 급속히 해체하고 있는 '미국화(Americanization)'에 있다는 것이 그의 주상이었다. 그는 미국화의 가장 큰 문제는 대량생산과 표준화의 길로 전체 사회를 이끌어 문화를 하향 평준화(leveling-down)한다는 데 있다고 하였다. 이러한 하향 평준화의 주요한 수단은 신문, 광고, 영화 그리고 방송이라는 것이 그의 진단이었다(Leavis, 1930: 19; Docker, 1994: 19). 대중문화에 의한 문화의 쇠퇴는 '악화가 양화를 구축하는' 더욱 나쁜 상황에 빠져버렸다고 그는 생각했다.

리비스의 대중문화에 대한 생각, 대중이 문화의 주체로 떠오르는 시대에 대한 비판적 입장은 Q. D. 리비스(Queenie Dorothy Leavis 1906~1981)에게서도 마찬가지였다. F. R. 리비스의 아내였던 Q. D. 리비스 역시 대중문화에 대해 적대적이었다. Q. D. 리비스는 문화란 하향적인 방식으로 진행될 때 가장 이상적이다. 즉 문화야말로 '낙수효과'가 필수적이며, 그런 한에서만 의미 있는 문화적 상황이 만들어진다는 것이다. 이러한 낙수효과가 제대로 효과를 발휘하려면 사회는 피라미드와 같이 소수의 엘리트 계층과 다수의 대중이 분포하는 유기적으로 통합된 구조여야 한다는 것이 그의 생각이었다(Leavis, 1974; Docker, 1994: 25~6).

Q. D. 리비스의 생각을 요약하면 대략 이렇다: 18세기까지만 해도 사람들은 특별히 읽을거리의 도움을 받지 않고도 잘 살았다. 사람들에게는 그저 '성경' 하나만 있으면 족했다. 더 이상의 책이 없더라도 삶의 목적을 이루는 데에는 전혀 지장이 없었다. 그런 상황에서 엘리트들의 문화는 나름의 예법(decorum)을 준수하며 우아한

모습을 유지할 수 있었다. 그러나 산업화와 더불어 대중적 읽을거리가 넘쳐나기 시작하면 상황은 악화하였다. 배움이 깊어 세련된 마음가짐(exquisite poise)을 체득하지 못한 대중들은 욕구충족과 방종(wish-fullfillment and self-indulgence)에 빠져들어 선정적인 베스트셀러에 탐닉할 뿐이었다. 이러한 상황에서 글을 읽을 수 있게 되었다는 것은 오히려 득이 아니라 독이 되었다. 읽을 수 있음으로 해서 대중은 베스트셀러라는 오염원에 물들어 오히려 타락했다. 그들은 글을 읽게 되었다는 것을 대단한 능력이나 획득한 줄로 착각하고 그들이 읽은 것을 진리로 여기며 엘리트들의 말에 귀를 닫고 오히려 성내고 대들기 시작했다. 그에 따르면 대중들은 차라리 글을 배우지 않는 편이 나았다(Docker, 1994: 29~30).

이러한 생각은 비단 리비스에게 국한되지 않는다. 20세기 초까지도 상당수의 지식인들은 리비스와 비슷한 생각을 하고 있었다. 앞에서 문화의 개념과 관련해서 언급했던 아널드 또한 이 점에서는 전혀 덜하지 않았다. 계몽주의가 대두하고 인간 중심의 세계관이 자리 잡으면서 자유와 평등의 이념이 보편적 가치로 여겨지기 시작한 유럽의 상황은 그에게 혼돈과 무질서의 망국적 상황에 다름 아니었던 듯하다. 아널드는 ≪문화와 무정부≫에서 노동자계급과 그들의 문화를 극단적인 표현을 써가면서까지 강도 높게 비판하였다.

그에 따르면 노동자계급은 계발되지 않은 거칠고 조악한 문화 속에서 살아왔다. 그들의 가난과 지저분한 환경은 문제시될 것 없는 당연하고 자연스러운 것이었다. 그들은 그 속에서 군말 없이 잘살고 있었다. 그러나 근대 이후 영국의 인권 상황이 개선되고 민주주의와 공화정이 자리를 잡게 되면서, 그들의 권리를 주장하기 시작했다. 그러나 그들이 권리를 부르짖는 방식은 아널드에 따르면 황당하고 막무가내다운 주장들에 지나지 않았다. 노동자들은 한데 모여 행진

하며, 멋대로 소리 지르고, 거리의 기물을 부수면서 그들의 권리를 주장했고, 이는 아널드와 같은 보수적 지식인의 관점에서 절대 용납할 수 없는 폭력적 행동이었으며, 배우지 못한 야만적 처사(즉 교양 없는 행동)였다. (Arnold, 1869/1965: 6; Storey, 2002: 26)

노동자계급에 참정권을 주는 것, 노동자들이나 지식인이나 모두 똑같이 완전히 같은 만큼의 정치적 권리를 갖는 것이 아널드에게는 참을 수 없는 '모욕'이었던 모양이다. 그는 "대충 교육 받은 다수가 아닌, 수준 높은 교육을 받은 소수가 항상 인류의 지식과 진실의 기관 구실을 해왔다. 말의 뜻을 충분히 새겨보면 지식과 진실은 결코 인류의 대다수가 획득할 수 있는 것이 아니다."(Arnold, 1869/1965: 43-44; Storey, 2002: 30)라고 했다. 세상은 교양 있는 소수에 의해 다스려져야 할 곳이지, 가난하고 지저분하고 거칠고 못 배운 대중이 어찌할 수 있는 곳이 아니라는 말이다. 그에게 민주주의는 저급한 '민중주의'에 지나지 않으며, 거짓과 선동으로 고귀한 정신을 가진 엘리트들을 위협해 사회적 권위와 문화적 지위를 빼앗으려는 모리배들의 감언이설에 불과하다.

이러한 우려는 아널드 이전에 이미 호세 오르테가 이 가세트(José Ortega y Gasset 1883~1955)에 의해 언급된 것이었다. 그는 대중사회의 등장과 대중의 정치적 진출에 대해 크게 걱정했다. 대중은 평균의 인간들이며, 대중사회는 이들 고작 평균인 인간들이 사회의 전면에 진출하게 된 사회이다. 이들은 깊게 생각하고 스스로를 성찰하는 능력이 없으며, 따라서 문제를 직접적이고 즉각적으로 해결하려는 경향이 있다고 그는 생각했다. 가세트는 대중은 본래 비속하고 나태해서 대화와 토론, 숙의와 타협을 지향하기보다는 힘과 억지로 해결하려는 속성을 갖는다고 했다. 대중의 무명성과 그로부터 파생한 익명성은 개인이 대중이라는 집단 뒤로 숨을 수 있도록 해준다.

대중사회의 기본적인 특징 가운데 하나는 집단적 행위의 결과로서의 반역(봉기)이며, 이는 이러한 미성숙한 대중들의 정치적 경향이 드러난 결과이다(Ortega y Gasset, 1930/2019).

이러한 생각은 명백히 '대중혐오'를 담고 있다고 할 수 있다. 리비스의 생각은 대중의 삶과 경험에 대한 이해를 담고 있지 않다. 그것은 문화의 무게 중심이 엘리트들로부터 대중들에게로 옮겨가는 과정에 대한 부정적 '반동'일 뿐이다. 산업화 이후 귀족 중심의 신분적 질서가 무너지고, 20세기에 접어들어 대중사회가 진전되는 변화의 과정을 견딜 수 없었던 것이다. 무너져 내리기 시작하는 기득권을 포기하지 못하고, 권리와 주권을 나누는 데 인색한 지배 계층의 아집과 독선이 드러난 망언이었다. 엘리트들의 대중과 대중문화에 대한 비판은 이렇게 '대중'에 대한 혐오 나아가 민주주의에 대한 반동으로 나타난다.8) 이러한 생각들이 부끄럼 없이 공공연하게 이야기되고 또 이러한 차별적이고 편협한 주장을 펼치는 인사들이 존경받을 만한 지식인으로 추앙되던 당대의 분위기는 지금의 상황에서는 이해하기 어렵다.9)

이러한 대중혐오의 정서는 대중문화에 대한 비판과 저주로 이어지는데, 이는 그럴듯한 외피를 뒤집어쓰고 있으나 본질적으로는 기득권을 지키고자 하는 시대착오적이고 반역사적인 반동, 대중의

---

8) 이러한 상황은 지금도 크게 다르지 않다. 현대의 급진적 민주주의를 대중주의, 대중추수주의, 민중주의 혹은 포퓰리즘이라는 이름으로 부르며 여기에 부정적 이미지와 프레임을 뒤집어씌워 엘리트중심의 사회 질서와 서열적 계층 구분을 유지 보수하려는 기득권의 움직임은 여전히 강고한 권력 집단(power block)을 형성하고 있다. 이는 좀 더 면밀하고 구체적인 연구와 논의가 필요한 매우 중요한 주제다.

9) 엘리트 기득권 집단의 대중혐오는 여전히 마찬가지이긴 하다. 그런 발화가 가능한 폭과 범위가 제한되었을 뿐 기회가 될 때마다 터져 나오는 엘리트 집단의 대중혐오는 단순히 계급이나 계층의 문제에 국한되는 것은 아닌 듯하다. 식민지 시대의 유제와 맞물려 이는 대중의 자기비하와 연결되기도 하고, 낮은 자존감과 이로부터 비롯한 급부적인 공격성(특히 사회적 약자나 소수에 대한)과 얽히기도 한다. 다음 두 기사는 이러한 우리 사회의 단면을 보여주는 한 예다.
http://www.hani.co.kr/arti/society/society_general/934313.html;
https://www.mk.co.kr/news/society/view/2017/07/487826/

## 영국문화연구 주요 사상가들의 문화에 대한 개념

영국에서 문화연구가 시작되고 하나의 학제적 연구 분야로 자리 잡는 과정은 한편으로 문화의 개념을 정립하는 지난한 과정이었다고 할 수도 있다. 영국에서 문화에 대한 연구는 전통적인 인문학 분야에서 시작되어 특히 문학 분야에서 집중적으로 이루어져 왔다. 여기에서는 영국에서 문화연구가 발전해 가는 과정에서 등장하는 중요 학자들과 그들이 제시하는 문화 개념의 핵심을 정리해 보기로 한다.

M. 아널드: 아널드는 19세기 사람으로 문화를 '인간 사고와 표현의 정수'이며, 최선을 이루기 위한 노력으로 보았다. 인간으로서 최선에 도달하기 위한 지적이고 심미적인 노력과 그 결과가 곧 문화이기 때문에, 그것은 아무나 가질 수 있는 것이 아니며, 훈련과 노력 그리고 특별한 감수성을 가지지 않으면 도달할 수 없는 것이다. 대중문화는 진지하게 관심을 가져야 할 만한 대상이 아니라고 생각했다.

F.R. 리비스: 20세기 초반에 활동한 영문학자였다. 영국 전통사회가 가지고 있던 당대의 보편적 문화(공유문화라고 부르는)가 실종되는 문화적 상황을 개탄했다. 문화를 수준 높은 정신적 성취로 간주하고, 이를 이루기 위한 교양의 교육을 강조했다. 대중문화나 대량문화에 관심을 가지기는 했지만, 그것은 문화 전반에 미치는 해악이나 문제 때문이었다. 문화는 아무나 성취할 수 없는 것이고, 교양 있는 사람들에게 맡겨야 하는 것이다. 아널드와 마찬가지로 엘리트나 지식인만이 문화를 향유하고 발전시킬 자질과 능력이 있다고 주장했다.

R. 호가트(Richard Hoggart): 1950년대에 활동하면서, 민중들 특히 노동자계급이 보여준 삶에 밀착한 문화양식을 높이 평가했다. 대량문화의 유입으로 점차 공동체의 유기적 문화양식이 사라져가는 상황을 안타깝게 생각했다. 대중의 자생적 문화에 대해서는 긍정적으로 평가하는 반면, 대량생산된 문화에 대해서는 비판적이었다. 대량문화는 진정한 의미에서의 대중문화가 아니라고 생각했던 것 같다.

R. 윌리엄스: 1960~1970년대에 왕성하게 활동한 영문학자이자 문화연구자이다. 문화는 사람들이 살아가는 방식이기 때문에 어떠한 가치 기준에 부합하느냐 그렇지 못하느냐는 중요한 문제가 아니다. 대량문화 또한 대중이 일상적으로 누리고 소비하는 문화이므로 중요한 문화적 현상이고 마땅히 관심을 가져야 할 대상이다. 문화는 발전하고 있으며, 그 방향은 차별과 편견을 극복하는 인간 해방의 길이다.

E.P. 톰슨(Edward P. Thomson): 1960~1980년대까지 활동한 역사가, 사회 운동가이다. 역사 기술을 군주와 귀족의 정치사 혹은 전쟁사로부터 민중의 생활사로 옮겨 오는 데 지대한 공헌을 했다. 역사는 평범한 사람들의 것이며, 그것의 발전은 민중의 집합적 실천의 결과라고 생각했다. '민중사'의 개척자들 가운데 한 명이다. 역사에 대한 관점 그리고 그것의 주체에 대한 인식을 변화시켰다는 측면에서 문화에 대한 논의에도 커다란 영향을 미쳤다.

S. 홀과 화넬(Stewart Hall & Paddy Whannel): 60년대 말부터 지금까지 문화연구의 선구로 추앙되는 학자이다. 대중문화는 단지 기술적인 문화적 현상으로 존재할 뿐 아니라, 충분한 문화적 가치를 가지고 있으며 나름의 미학적 체계를 갖추고 있다. 이들의 주장은 대중문화에 '문화'뿐 아니라, '예술'의 명칭까지 부여할 수 있음을 보여준다는 점에서 의미가 있다. 이들은 '대중예술'이라는 말을 썼으며, 이를 향유하기 위해 좀 더 지각 있는 관중이 되자고 주장했다.

Storey(2002/2017); Turner(1990/1995)

진출에 따라 구 지배 집단이 느끼는 소외와 박탈감에서 비롯한 저항에 불과했다. 이들은 대개 대중과 대중의 문화를 저주하기 위해 과거의 서민문화를 회고적으로 소환한다. 이를테면 F. R. 리비스는 '공유문화(common culture)'라는 이름으로 대중문화 이전에는 대중들이 자신의 삶에 밀착한 유기적이고 공동체적인 문화양식을 공유하고 있었다고 주장하며 이를 상찬한다. 그에 따르면 17세기에는"민중들의 진실한 문화"가 존재했다. 이는 풍요로운 전통문화로서 바람직한 문화였으나 그의 당대에는 사라져 없어져 버린 유산이 되었다(Leavis, 1984: 188~189, 208; 박만준, 2002: 36).[10]

---

10) 이러한 생각은 1970년대 유신이라는 이름으로 자행된 우리나라 군부독재의 전통문화에 대한 관점과도 연결된다. 이 시기 전통문화에 대한 상찬은 민족적 자존과 문화적 긍지를 위한 것이라기보다는 당대의 대중문화에 대한 비판과 혐오 그리고 가치절하를 통해 차별과 위계를 수립하는 효과를 발휘하였다. 뒤의 논의와 연결되는 논점이지만, 민속문화 혹은 전통문화를 이용한 대중문화의 차별화 논리는 좌우, 진보보수를 막론하고 엘리트 집단에서 공통으로 나타나는 특성이었다. 물론 접근 방향은 전혀 다르긴 했지만, 이는 결과적으로는 동일한 효과, 즉 문화적 차별을 정당

대중문화에 대한 비판의 대상은 직접적으로는 대량생산된 문화(mass culture)이다. 그러나 이를 대중의 '진정한' 문화라는 의미의 'popular culture'와 대립시키고, 이를 통해 갈라치기 하는 것은 어떠한 측면에 또 다른 형태의 권력의 개입이고 지배의 기술이 작동한 결과이다. 원용진의 지적대로 'mass culture'에서 'popular culture'로의 인식전환에는 중요한 의미가 있다. 하지만 이는 'mass culture'를 극복하고 'popular culture'로 대중문화의 범주가 바뀌었다는 걸 의미하는 것은 아니다. 'mass culture'나 'popular culture'나 논의의 대상은 크게 다르지 않다. 현대 사회의 대중문화에서 대량생산 문화를 뺀다면 무엇이 남는가? 그러므로 원용진이 말하는 인식전환이란 대상의 전환을 의미하는 것이 아니다. 중요한 것은 그 대상에 대한 관점의 변화이다(원용진, 위의 글). 이를테면 아이돌 문화는 'mass culture'의 산물이지만 'popular culture'의 현상으로 이해되어야 하는 것이다. 이는 한편으로 'mass'라는 말의 부정적 의미를 'popular'라는 긍정적인 의미로 '약호 전환(trans-coding)'[11]을 하는 것이다. 하지만 가장 중요한 것은 문화를 어떤 행위의 '산물'이 아니라 '행위' 혹은 '실천'으로 보는 것이고, 대중을 위해 행위와 실천의 주체라는 자리를 마련하는 일이다.

## 저질의 지배수단

기득권 엘리트 집단은 대중을 의미 있는 문화적 실천의 주체로

---

화하고 이로부터 대중의 문화적 삶의 현재를 비판 혹은 비난하는 근거를 마련해주었다.

11) 하나의 코드를 다른 코드로 바꾸는 것. 코드란 특정한 집단이나 시대에서 의미를 배분하는 규칙이나 관습을 뜻하는 것으로 코드가 바뀌었다 혹은 약호가 전환되었다는 것은, 이 규칙이 바뀌었음을 의미한다. '대중문화'라는 말에 '대량문화(mass culture)'가 지배적 의미로 할당되다가 '대중의 문화(popular culture)'라는 의미로 바뀌게 된 것이 한 예가 된다. 앞에서 언급한 원용진의 주장은 한편 이러한 변화를 객관적으로 기술함과 동시에 이러한 변화를 부추기려는 문화적 실천의 측면을 함께 가지고 있다.

인정하지 않으려 한다. 그러나 대중을 직접 비난하는 일은 현실적으로 위험부담이 크다. 직설적인 비판은 그에 상응하는 만큼의 반발에 직면해야 하기 때문이다. 대중의 문화적 실천에 대한 비판은 대중에 대한 직접적 비판을 우회하는 좋은 수단이 된다. 대중문화에 대한 비판은 흥미롭게도 똑같은 경멸 대상이었을 과거의 대중문화와의 식별로부터 시작된다. 아널드나 리비스의 경우에서 살펴봤지만, 많은 엘리트 사상가들은 대중이 과거에는 자기 삶에 밀착된 유기적이고 창의적인 집단 문화를 가지고 나름의 삶을 살고 있었지만, 산업화 이후 이를 버리고 타락한 대중문화에 젖어 들었다고 탄식한다. 과거의 나름 괜찮았던 대중들의 문화 그리고 그것에 대한 향수는 '민속문화'라는 말로 호명되어 '진정한 대중문화'라는 의미로 읽히게 되지만 이는 결국 당대의 대중문화를 평가절하하고 이를 비난하기 위한 수단으로 활용될 뿐이었다. 대중들에게 과거 민속문화로의 회귀, 이를테면 BTS 대신 '회심곡', ≪사랑의 불시착≫ 대신 '수궁가'를 듣던 시절로 되돌아가라는 것은 가당치 않다.

대중문화에 대한 엘리트 집단의 적대와 반감은 진보적 가치를 지향하던 지식인들 사이에서도 쉽게 발견할 수 있다. 이를테면 리처드 호가트(Richard Hoggart 1918~2014)는 대중문화에 의해 노동자계급의 유기적 문화가 훼손되고 있음을 안타깝게 생각하고 있었다(Hoggart, 1957/2016). 호가트는 1930년대까지만 해도 노동자계급의 자생적인 집단적 생활문화가 유지되고 있었다고 보았다. 노동자계급은 삶에 뿌리박은 유기적인 생활문화를 통해 스스로의 삶을 구조화하고 있었으며, 이는 당대의 노동자를 특징짓는 매우 중요한 잣대가 될 수 있었다고 그는 주장한다. 호가트에 따르면 노동자계급의 문화는 칸트 미학이 가리키는 삶과 유리된 예술이 아니라, 현실의 삶에 밀착하여 그것을 긍정하고 그것의 세세한 부분들에 대해 깊은

관심을 드러내는 경향이 있다고 이야기한다. 그들에게 부르주아식의 '예술'은 삶으로부터의 도피일 뿐, 진정한 삶의 문화는 아니었다 (Hoggart, 1957/2016: 17). 이들은 삶으로부터 도망치지 않고, 오히려 그것으로부터 재미와 즐거움을 추구했다. 그러나 이러한 노동자계급의 문화는, 호가트에 따르면, 1930년에 극상을 이루다 1950년대부터 밀어닥친 대량생산된 문화에 휩쓸려 쇠락하기 시작했다.[12]

호가트에 따르면 대량생산된 오락은 '반생명적인 것'으로 귀결되며, 이는 도시에 그나마 남아있던 민중적인 문화적 편린들마저 파괴해버리고 만다. 1930년대의 영국 노동자계급이 가지고 있던 강한 공동체 의식은 대중문화에 의해 여지없이 해체되어 버리고, 민중들 스스로가 만들어낸 소박한 문화들 또한 사라져 버리게 되었다는 것이다. 상업문화는 대중의 문화를 더 이상 삶을 긍정하고 그것에 천착하면, 노동과 여가를 유기적으로 연관 짓던 진정한 의미의 대중문화로 남아있지 못하게 만들었다. 호가트가 말하는 1950년대의 대중문화는 얄팍하고 무미건조하며 야만적인 문화로, 대중 스스로 자기들의 과거 문화를 '구식'으로 비난하도록 만들었다(Storey, 2002: 57). 상업적 대중문화에 의해 쇠락해가는 노동계급의 문화 혹은 진정한 의미의 대중문화-1930년까지만 해도 살아있었다고 주장하는-에 대한 노스텔지어는 호가트의 대중문화에 대한 생각에 중심을 이룬다.

이러한 생각은 그러나 그 시기를 앞당겨 생각하면, 리비스의 엘리트 중심적인 주장과 크게 다르지 않다. 물론 1930년대와 17세기 혹은 뒤로 더 늦춘다면 18세기는 '대중' 혹은 '민중'이라 부를 만한

---

12) 호가트의 노동자계급과 대중은 원칙적으로는 같은 범주라고 할 수 없다. 호가트가 옹호하고 싶었던 문화는 노동자계급의 문화였다. 어떠한 면에서 대중문화에 의해 오염되고 쇠락하게 된 노동자계급의 문화에 대한 안타까움은 대중문화에 대한 부정적 비판으로 이어지고 있기도 하다(Storey, 2002: 52~60).

사람들의 면면이 분명 다르긴 할 것이다. 그러나 이러한 차이에도 불구하고 호가트와 리비스의 주장은 기본적인 틀과 구조가 비슷하다. 그러므로 존 스토리는 스튜어트 홀(S. Hall 1932~2014)을 인용하며 호가트가 리비스와는 구분되는 측면이 있기는 하지만, 그로부터의 전통을 이어받았으며, 실제로 그것을 당대의 상황에 맞게 변형하고 있다고 말한다(Storey, 2002: 60; Hall, 1980: 18). 상대적으로 당대의 피지배계급에 애정을 가지고 있었으며, 이념적으로 진보적이고 비판적인 성향을 가지고 있었던 호가트의 경우에도 문화에 있어서만큼은 회고적이고 보수적인 면면이 있었다고 할 수 있다. 물론 당시의 담론적 상황을 고려할 때, 노동계급의 문화를 긍정적으로 평가한 것만 하더라도 상당한 인식의 진전을 이루었다고 평가할 수 있으나, 그가 긍정한 노동계급의 문화는 1950년대라는 당대의 노동자문화가 아니라, 30년대의 회고적 노동자문화였다는 점은 눈여겨봐야 할 부분이다.

좌파 지식인들 그리고 진보적 성향의 비평가들에게 대중문화가 환영받지 못한 데에는 이유가 있을 것이다. 페리 앤더슨(Perry Anderson 1938~)은 서구의 마르크스주의가 혁명적 성격을 상실하게 된 이유를 추적한 바 있다(Perry Anderson, 1987). 앤더슨이 이러한 논의를 한 까닭은 결국 왜 서구에서는 '혁명'이 일어나지 않았는가 하는 데에 대한 답을 찾기 위해서였다. 서구에서 사회주의 이념은 적어도 현실 정치의 차원에서는 '실패'했다. 서구는 그들이 생각하는 대로 공산화되지도, 사회주의적 시스템으로 진화 발전하지도 않았다. 이론적으로 볼 때, 성숙한 자본주의는 내재적 모순을 극대화하게 되고 결국 혁명이라는 자기 해체의 길로 접어들어야 한다. 그러나 이는 단순한 논리적 과정이 아니라, 사람이 하는 운동의 결과이다. 그러므로 혁명이 일어나지 않는 까닭은 논리적이고 필연적인 이론적 모

델이 인간의 행위와 실천으로 연결되는 과정에 무언가가 개입해서 그 관계를 무력화했기 때문이다.

이론과 실천을 매개하는 블랙박스 안에 무언가가 있다. 그리고 그것이 이론의 실현을 방해하였다. 무엇이었을까? 앤더슨은 '강단화된 마르크시즘'이 초기의 정치적 활력과 실천적 에너지를 잃고 사변적이고 관념적인 이론에 머물러 혁명의 이념과 사상으로 역할 하지 못했다고 했다. 무엇이 마르크스주의자로서 혁명을 갈망하던 그들을 그렇게 만들었을까? 자본주의가 무르익다 못해 썩어 문드러져 극단적이고 폭력적인 형태의 파시즘까지 경험해야 했던 독일은 왜 혁명을 비껴갔던 것일까? 자본주의의 모국이자 산업화의 선봉이었던 영국은? 여러 가지 답이 가능하겠지만, 많은 사람들이 자본주의가 대중들에게 제공한 '문화'가 이들의 정치의식을 마비시켜 자기 삶의 모순과 문제를 직시하지 못하도록 했다고 생각했다. 이러한 생각은 상당히 뿌리가 깊은 것이다. 많은 좌파 지식인들이 대중문화는 자본주의 체제를 재생산하는 하나의 수단에 불과하다고 생각했다.

## 프랑크푸르트학파, "문화 산업론"

이를테면 비판이론으로 유명한 프랑크푸르트학파의 '문화 산업론(theory of culture industry)'에 따르면, 자본주의적 경제 시스템의 산물인 대중문화(정확하게는 대량문화)는 인간을 일차원적 존재로 만든다. 일차원적 인간은 허위의식으로 가득 차 그들을 예속하는 시스템을 자각하고 스스로의 위치를 성찰하는 능력을 갖추지 못한다. 오직 주어진 시스템에 맹종함으로써 자기 삶의 목적이 충족되었다고 착각할 뿐이다. 호르크하이머는 이에 대한 저항은 부질없는 일이라 생각한다. 저항은 자본에 의해 간단히 분쇄된다. 우리가 할

수 있는 일이라고는 부역자가 되든가 뒷짐을 지고 지켜보는 일뿐이다(Horkheimer & Adorno, 1947/1995: 204).

　문화 산업론은 대중문화를 대중의 문화적 실천의 결과가 아니라 자본이 이윤추구라는 상업적 목적을 위해 이용하는 여러 도구들 가운데 하나일 뿐이라고 본다. 국가는 이러한 자본의 기획에 복무하며 이를 정책적으로 적극 지원한다. 문화가 상업적 목적에서 생산되고 소비되는 상황에서 '소외'는 필연적인 결과다. 왜냐하면 생산과 소비가 엄격히 분리되어 대중의 문화적 향유는 '생산'과 '창작'이 아니라 '소비'와 '수용'에만 머물기 때문이다. 문화가 대중의 실천 속에 있을 때, 생산과 소비, 창작과 수용은 구분되지 않았으나, 고도화된 자본주의적 상품생산의 시스템 속에서 그것은 엄격히 구분된 과정이 된다. 생산과 창작을 도맡는 전문가 집단과 이를 단순히 소비하고 수용하는 대중 사이의 괴리는 더없이 깊어진다.

　이러한 주장은 일면 타당한 부분이 있다. 예를 들어 프로스포츠를 중심으로 한 관전 스포츠 문화가 그러하다. 축구를 좋아한다는 사람이 시간일 갈수록 허리는 점점 더 두꺼워지고 몸무게는 한없이 늘어난다. 하는 걸 좋아하는 게 아니라, 보는 걸 좋아하는 까닭이다. 축구를 좋아하면 할수록 몸은 더욱 깊숙이 박혀 소파와 혼연일체가 된다. 반면 실제로 축구를 '하는' 엘리트들은 그렇게 열심히 운동을 하는데 걸핏하면 병원행이다. 전 세계 사람을 대신해서 축구를 하려니 몸을 혹사할 수밖에 없다. 가끔은 약물의 유혹을 이기지 못해 부정을 저지르기도 한다. 부상과 재활의 쳇바퀴, 약물 스캔들이 그들의 뒤를 쫓아다닌다. 엘리트 '스포츠맨'들은 역설적이게도 건강하지 못하다.

　음악에 있어서도 마찬가지다. 노래방이 있기는 하지만, 일상에서는 노래할 일이 점점 사라진다. 노래하고 춤추는 게 좋아서 아이돌

이 된 청년들의 삶은 부질없는 꿈을 좇다 허무하게 끝나거나 성공한 스타가 되었지만 자기 음악을 하기는 더욱 어려운 상황에 처한다. 대중들은 듣는 수준이 높아질수록 부를 수 있는 노래는 적어진다는 역설에 빠진다. 노래하고 춤추는 게 좋아 아이돌이 됐지만, 한때의 인기는 뜬구름만 같아서 언제 사그라질지 늘 불안하고 초소하기만 하다. 조명이 비치는 영광의 시간은 짧기만 하고, 무대 위의 삶은 위태롭다. 인기가 사그라지고 나면, 더는 무대가 허락되지 않는다. 듣는 사람이나 하는 사람이나 마음 놓고 음악을 즐기기가 점점 어렵고 힘들어진다.

문화산업의 산물로 대량생산된 문화로서의 대중문화는 상업적 성공을 목적으로 하다 보니 대개 당대의 유행에 편승한다. 따라서 한 시대의 대중문화는 비슷한 리듬과 멜로디에 가사만 조금 바꾼 것처럼 들리는 장르적 대중가요들처럼, 천편일률적이며 무차별적인 것으로 느껴진다. 더구나 무작위적인 다수 대중에게 어필하기 위해 그 구성은 심각하고 진지한 내용보다는 피상적이고 사소한 이야기가 대부분이다. 단순히 소비될 수 있는 TMI(too much information, 사소해서 부담 없이 듣고 흘릴 수 있는 스낵 같은 정보)로 넘쳐난다. 리듬과 멜로디 또한 새롭게 창조된 것이라기보다는 과거에 유행했던 장르를 조금 고쳐 쓰거나 기존 장르를 적당히 섞어서 얼핏 새롭게 들리도록 만드는 것 같다. 어떤 면에서 문화의 건강함은 '다양성'에 있다고 하는데, 대중문화에서는 획일성이 이를 대신하는 듯하다. 대중문화의 콘텐츠들은 천편일률적인 것처럼 보인다.

이러한 생각은 프랑크푸르트학파의 문화 산업론이 전하는 핵심적인 이야기에 맞닿아 있다. 1947년 아도르노(Theodor Adorno, 1903~1969)와 호르크하이머(Max Horkheimer, 1895~1973)는 '문화산업'이라는 용어를 제안했고, 이는 당대의 대중문화를 비판적으로 성찰

하는 데 중요한 이론적 길잡이가 되었다. 자본주의의 대량생산 시스템에 의해 생산되는 대중문화는 표준화, 규격화, 대량생산의 논리에 따라 획일화될 수밖에 없고, 이에 탐닉하는 대중은 야만적 무의미, 동조, 권태, 현실로부터의 도피라는 부정한 문화에 젖어 들게 된다. 이러한 생각은 당대의 대중음악에 대한 아도르노의 평가에서도 극명하게 드러난다. 그는 진지한 음악과 대중음악이 극명하게 다른 부분은 '표준화(standardization)'에 있다고 말한다(Adorno, 1941: 17~48). 물론 표준화는 대량생산을 위한 생산과정의 합리화에 따른 결과이다. 표준화는 결국 대중문화의 개별 콘텐츠들이 갖는 차이를 지워버린다. 대중문화는 모두 비슷비슷해 보인다. 대중문화콘텐츠들이 서로 비슷한 특성을 호르크하이머와 아도르노는 '동질성(homogeneity)'이라고 불렀다(Storey, 2001: 119). 이들은 여러 유형의 노래나 영화, 드라마가 새로운 것인 양 소개되지만, 결국 돌고 도는 반복일 뿐이다. 변하는 것이라고는 자질구레한 사소한 표현들 뿐이다(Adorno & Horkheimer, 1941/2001: 190).

아도르노와 호르크하이머는 위대한 예술작품이 자기 부정의 뼈를 깎는 고통에 스스로를 노출하는 반면, 열등한 예술작품은 다른 작품과의 유사성에 매달린다고 보았다(Adorno & Horkheimer, 1941/2001: 199). 물론 대중문화는 열등한 예술작품에 속한다. 문화산업은 경제적 효율성을 위해 모방을 절대적 방법으로 받아들여 자기 부정의 혁신보다는 기존 질서에 대한 순종을 선택한다. 이러한 모방과 기존 스타일에 대한 절대적 순종은 심미적 야만상태를 불러올 뿐이다. 더욱 심각한 것은 이러한 심미적 야만상태를 뻔뻔스럽게도 당연하다고 여긴다는 점이다(Adorno & Horkheimer, 1941/2001: 203).

더불어 대개의 대중문화는 전반적 과정이 천편일률적이라 이후

의 전개를 쉽게 예측이 가능하다. 텔레비전 드라마를 보고 '여기서는 꼭 주인공이 친구를 만나게 되지, 그 친구는 학창시절 그녀를 괴롭히던 못된 녀석이었는데, 아마 그 회사 사장의 딸로 그녀의 직속 상관이 될 거야. 그런데 그녀는 사실 어려서 주인공과 신생아실에서 뒤바뀐 아기였던 거야'라고 생각한 우리 대부분의 예측은 어지간해서는 빗나가지 않는다. 이러한 정확한 예측은 우리의 정신이 날카롭고 콘텐츠를 대하는 풍부한 식견과 감식력 덕분이 아니라, 드라마가 원래 그렇게 쉽게 예측할 수 있도록 만들어진 탓이다. '예측 가능성(predictability)'은 대중문화의 또 다른 특징이다(Storey 2002: 119).

아도르노와 호르크하이머는 시장이 독점된 상황에서 대중문화는 획일화된다고 주장한다. 독점적 상황은 대중문화를 오직 경제적 이익의 관점에서만 생각하도록 만든다. 그들의 말대로 독점 상황에서 영화나 라디오는 더 이상 예술인 척할 필요가 없다. 자본은 대중문화를 조종해 그들의 이데올로기를 이식한다. 그리고 더욱 우려스러운 것은 대중문화가 상품이며 자본에 의한 시장의 지배는 결과적으로 문화를 상품화할 수밖에 없고 대중문화는 이윤을 추구하는 하나의 사업일 뿐이라는 생각이 지배적 가치로 자리 잡아 그들의 행위를 정당화하는 이데올로기로 작동하게 된다는 점이다(Adorno & Horkheimer 1941/2001: 184).

동질적이며 예측 가능한 대중문화의 폐해는 무엇보다 사람들의 정신을 황폐하게 한다는 데 있다. 대중문화의 주요한 소비자는 '노동자나 회사원, 농민, 소시민 계층'이다. 이들은 그들의 육체나 영혼을 자본주의적 생산으로부터 부여된 것을 두말없이 받아들이도록 만들고 지배계급의 규범과 가치를 지배자들보다 더욱 진지하게 받아들이도록 만든다. 이들은 성공한 사람들보다 더욱

성공에 집착하며, 불의한 권력에 더욱 강하게 매달린다. 왜냐하면 문화산업의 산물들이 주는 자극은 이들의 원망과 욕구를 승화하는 것이 아니라, 좌절시키기 때문에 이루지 못한 것, 가지지 못한 것에 대한 상실감은 더욱 커지고, 이룰 수 없는 목표에 대한 갈망은 관념 안에 머물며 더욱 그 덩치를 키워나가기 때문이다 (Adorno & Horheimer, 1941/2001: 202~3).

아도르노와 호르크하이머는 자본주의의 문화예술, 특히 대중문화가 어떻게 대중의 욕망을 좌절시키는지 설명한다. 겉으로 보기에 대중문화는 대중의 욕망을 부추기고 그에 편승해 그것을 추구하고 실현하도록 하는 것처럼 보인다. 그러나 자본은 욕망의 충동을 부추길 뿐 그것을 실현하는 방법은 절대 주지 않는다는 것이 이들의 주장이다. 이를테면 대중문화에 수없이 노출되는 선정적인 이미지들은 한편 자유연애나 성적 해방을 주장하고 이를 실현하는 듯 보일지 모르지만, 그것은 오직 이미지 안에서일 뿐이다. 대중은 그들이 보고 들은 것을 그들이 소비한 문화상품 안에만 가둬 두어야 한다. 현실의 규범은 그러한 욕망의 실제적 분출을 용납하지 않는다. 그렇게 부추겨진 욕망이 조금이나마 채워졌다는 착각을 위해 대중은 다시 그 상품을 소비해야 하는 악순환에 빠진다. 결국 대중은 욕망과 충동의 좌절을 습관으로 받아들이게 되고, 스스로를 실천적인 주체가 아니라 관념적 대상—이를 아도르노와 호르크하이머는 '마조히스트적인 것'이라고 불렀다—으로 불구화한다(Adorno & Horheimer, 1941/2001: 212).

문화산업은 소비자의 욕망이 실현될 것처럼 하지만, 실제로는 전혀 그렇지 않다. 그 욕망은 소비자의 것이 아니라, 문화산업이 미리 준비해 놓은 것이다. 무엇을 욕망해야 하는지를 결정하는 것은 소비자가 아니라 문화산업이다. 문화산업이 제시한 욕망을 자신의 욕

망으로 오인하고 착각하는 순간, "소비자는 자신을 영원한 소비자"로 "문화산업의 객체"로 자리매김하게 된다. 그리고 그들의 욕망은 오직 문화산업을 통해서만 '만족'을 구할 수 있다. 문화산업이 주는 모든 것에 대해 그들은 만족한다(Adorno & Horheimer, 1941/2001: 215). 문화산업이 주는 즐거움은 이렇게 소비자를 권력의 지배에 복종하는 유순한 주체로 길들이기 위한 미끼에 지나지 않는다. 아도르노와 호르크하이머는 대중문화가 주는 즐거움이 숨기고 있는 위험을 경고한다.

그들에 따르면 즐거움이란 '무엇인가에 대해 더 이상 생각하지 않는 것' 고통스럽지만 맞서 대면하지 않으면 안 되는 삶의 본연으로부터 '도피'하는 것이다. 도피는 그러므로 단순히 잘못된 현실로부터의 도피가 아니라, 마지막 남아있는 저항의식으로부터 도피하는 것이다. 문화산업이 주는 대중문화라는 오락은 '부정성'을 의미하는 사유로부터의 해방이다. '부정성'은 상식과 이데올로기로부터 벗어나 그것을 회의하고 성찰하는 비판적 사유의 본성이다. 아도르노와 호르크하이머는 문화산업의 힘과 위력을 이렇게 표현한다: "청중이 예외적으로 유흥산업에 저항할 때조차 그것은 유흥산업 자체가 가르쳐준 있으나 마나 한 저항에 불과하다. 그런데도 사람들이 그러한 저항이나마 하는 것도 점점 불가능하게 되었다(Adorno & Horheimer, 1941/2001: 219)."

프랑크푸르트학파, 특히 아도르노와 호르크하이머가 주창한 '문화산업'의 개념 안에서 '문화'는 엘리트의 전유물로 사유되고 있는 듯하다. 물론 이들은 노동자들과 같은 하층계급의 계기를 포함할 때 예술과 문화는 진정한 보편성을 획득한다고 보았다(Adorno & Horkheimer 1941/2001: 205). 그러나 여기에서 그 계기를 포함하는 주체는 '엘리트' 혹은 '지식인'이다. 이들이 생각하는 문화의

바람직한 형태, 즉 예술은 소위 부르주아 미학의 기본 명제들로부터 멀리 떨어져 있지 않은 듯 보인다. 칸트주의적 미학이 울부짖는 '무관심성(disinterestedness)'은 표현을 바꿔 이들의 논의에 다시 등장한다. '쓸모없음'으로부터 인간 해방의 계기를 발견하는 이들에게 '상업적 목적'을 가진 대중문화는 인간성을 황폐케 하는 반동적 질곡일 뿐이었다.

이들에 따르면, 예술이란 전통적으로는 실용적인 의미의 효용과는 거리가 있는 것이다. 예술이 효용에 사로잡힌다면 그것은 더 이상 예술이 아니다. 왜냐하면 완전함의 추구, 인간 삶의 적대와 모순을 초월해 보편적인 삶의 진리를 추구하려면 불편부당해야 하며, 이는 모든 사람에게 이득이 되지만, 그 누구에게도 이익이 되지 않는 것이어야 하기 때문이다. 예술은 모든 인간에게 정신적 양식이 됨으로써 이익을 주지만 실용적 이익은 배제함으로써 누구는 얻고 누구는 잃는 부당함으로부터 빠져나온다. 그러나 대중문화는 상품으로서 그것을 써서 얻는 만족을 직접적 효용으로 하는 유사 예술 혹은 거짓 예술이다. 이들 프랑크푸르트학파의 비판 이론가들 특히 아도르노와 호르크하이머는 이러한 논리로 대중문화를 비판한다(Adorno & Horkheimer 1941/2001: 238).[13]

무관심성을 옹호하고 이를 제대로 된 문화 혹은 이들이 상찬하는 예술의 본질이라고 설파하는 순간, 문화는 삶으로부터 괴리된 특별한 것으로 자리 잡게 된다. 인간의 현실적 삶을 부정함으로써 얻어지는 초월적이고 보편적인 감각으로 문화 혹은 예술의 경험을 받아

---

13) 한 가지 재미있는 포인트는, 이들이 말하는 대중문화는 '대중문화 콘텐츠'에 한정된 문화적 활동에 국한되지 않는다는 점이다. 즉 '예술'을 상품화해서 소비하는 문화적 패턴이라면 그것도 대중문화가 된다는 것이다. '예술'을 상품화했을 때, 그 대중문화화된 예술 소비의 일상적 실천 양식은 이들에 따르면 예술 자체나 콘텐츠 자체가 아니라 주변적인 잡다한 정보를 지향하게 된다고 한다. 이를테면 베토벤 교향곡의 소비는 그것의 음반 목록이나 가격, 상품성 등에 대한 정보를 필요로 한다. 그러나 어느 순간 콘텐츠 자체를 이러한 부가적 정보가 압도해버린다.

들인다면, 이는 역설적으로 또 다른 인간 소외를 발생할 뿐이다. 삶으로부터 떨어져 나와 그것을 부정함으로써 얻어지는 문화 혹은 예술이 지고의 가치를 갖는 특별한 정신의 산물이라는 생각은 지금으로서는 받아들이기 어려운 생각이다. 칸트 미학의 핵심인 무관심성 그리고 그것에 근거하는 예술의 개념은 대중을 소외하고 인간의 현실적 삶이 지니는 가치를 부정한다.[14]

프랑크푸르트학파와 같은 시대를 살았던 벤야민(W. Benjamin 1892~1940)은 "기술복제 시대의 예술 작품"을 통해 문화와 예술의 대량생산이 대중의 문화적 접근성을 확대함으로써 문화예술에서의 민주주의를 확장할 것이라고 했다(Benjamin 1935/2016). 벤야민은 아케이드 프로젝트를 통해 당대의 대중이 어떠한 문화적 일상을 수행하는지 그리고 그 과정이 어떠한 경험으로 연결되는지 이야기한다. 그가 말하는 '산보자(flaneur)'는 도시의 풍경을 가로질러 그것이 주는 삶의 정경을 즐거움으로 승화하는 이를테면 '절충적' 문화 실천의 결과였다. 이러한 관점은 수용자 혹은 대중을 문화산업이라는 막강하고 위력적인 자본의 힘 앞에 굴복하고 그것에 포섭되는 '일차원적' 존재가 아님을 드러낸다. 그러나 아도르노와 호르크하이머는 벤야민과는 다르게 대중은 문화산업에 포섭되어 자본이 살포한 문화에 중독된 존재(마르쿠제의 표현을 빌자면 '1차원적 존재')이며, 이는 하나의 '필연'이라고 주장한다.

아도르노와 호르크하이머의 주장은 매우 강한 어조를 띤다. 만약 주어진 문화산업의 산물에 대해 비판적인 생각을 가지게 되더

---

[14] 인간적 삶을 부정하는 예술에 문제를 제기하는 것은, 현실적 삶의 조건을 부정하고 비판하는 성찰적 사유에 대한 비판을 의미하는 것이 아니다. 부정은 현실의 구체적인 반성이 되어야지, 추상적이고 무차별적이며 선험적인 형이상학적 개념이 되어서는 안 된다는 이야기일 뿐이다. 무관심성이 예술을 형이상학적 개념으로 만들어 그것에 실체론적 보편성을 부여하려는 데에 대한 시비일 뿐, 그것을 통해 삶의 구체적 면면을 부정하고 성찰하고 비판하자는 데에는 결코 반대할 이유가 없다.

라도 그건 대세에 영향을 줄 만한 것은 못되며, 결국 그 또한 자본이 허용하는 범위 안에 있는 찻잔 속의 태풍과 같은 수준에 지나지 않는다고 이들은 생각한다. 이러한 문화산업이 빚어낸 20세기의 문화적 상황을 그들은 '교양의 상실'과 '야만적 무질서의 증가'로 표현한다(Adorno & Horkheimer 1941/2001: 241). 이러한 상황에서 문화생산의 주역이었던 예술가 그리고 그들의 작품은 대중과 무차별화되는 수난을 겪게 된다는 게 그들의 생각이다. 광고를 통해 수익을 얻고 대중에게는 일단 무료로 제공되는 문화산업의 산물들은 더구나 이러한 수난을 가속화 한다. 이를테면 "예술의 대가로 바치던 공물이 사라지자, 예술가의 음악은 저잣거리의 젓가락 장단과 다를 바 없는 대상"이 되었다는 것이다(Adorno & Horkheimer 1942/2001: 242).

이러한 상황에서 문화는 선전과 하나가 된다. 문화를 통해 특정한 계급의 사상과 이념이 일방적으로 주어지게 되고, 이는 대중에게 직접적인 영향을 미쳐 순응하는 인간, 삶에 대해 진지하게 성찰하고 반성하고 부정하지 못하는 인간을 만든다. 아도르노와 호르크하이머가 괴벨스(Joseph Goebbels 1897~1945)에게서 보았듯이, 이러한 상황이 되면 문화가 선전이 되는 지경을 넘어서 선전 자체가 문화가 된다(Adorno & Horkheimer 1941/2001: 247). '일차원적 인간'이라는 마르쿠제(Herbert Marcuse 1898~1979)의 표현에서 드러나듯(Marcuse 1955/2009), 사람들은 스스로 이해하거나 스스로 생각하기를 멈추고 주어진 말과 생각을 조건 반사에 가깝게 되뇌게 된다는 것이다.

아도르노와 호르크하이머의 이러한 견해는 자본주의와 그것에 토대를 두고 있는 근대 산업사회의 일면을 적나라하게 드러낸다는 점에서 마땅히 평가를 받아야 한다. 마찬가지로 대중의 삶과 대중의

문화에 대한 적절한 이해를 보여주지 못하고, 이들을 주어진 삶의 규범을 맹목적·무비판적으로 수용하는 소위 문화중독자들(cultural dopes)로 보고 있다는 점은 비판적으로 평가되어야 할 부분이기도 하다. 그러므로 엔첸스베르거(Hans Enzensberger 1929~)는 대중문화에 대한 이들의 비관적이고 결정론적이며 반영론적인 입장[15]을 비판하며, 대중매체의 해방적 가능성과 대중과 대중문화의 능동적이며 적극적인 측면을 주장하였다. 그는 대중문화 자체가 필연적으로 어떤 상황을 초래하는 것은 아니며, 따라서 대중문화의 상황과 가능성은 그것을 누가 만드느냐에 달린 것이라 이야기한다.[16]

엔첸스베르거의 주장은 한편으로 대중문화의 가능성을 발견하고 이를 적극적으로 사고할 수 있도록 했다는 점에서의 의미가 있다. 물론 '누가 만드느냐에 달렸다'라는 대답은 오히려 더 어려운 문제들을 제기할 수도 있다. '누가'를 낭만주의적인 '작가'의 개념과 같은 천재적 개인으로 생각한다면, 이는 사회 구조의 구속력과 시스템의 강제 그리고 규범과 관행이 지닌 힘(normative force)을 무시하는 대답이 된다. 그뿐만 아니라, '누가'를 주어 혹은 문화적 창조의

---

15) 반영론(reflection theory)이란 인간의 의식은 그 존재에 의해 결정된다는 유물론적 원칙에 따라 의식에 해당하는 문화는 존재의 핵심인 경제의 또 다른 표현일 뿐이라는 주장을 말한다. 문화는 경제적 조건에 의해 결정되는 것이지, 독립적이거나 자율적인 대상이 아니라는 것이다. 이러한 생각을 좀 더 복잡하게 추구하면, 사회의 구조적 조건 혹은 경제적 체제가 그 사회의 정신적 측면과 문화적 부문들의 의미를 결정한다는 생각으로 이어진다.

16) 엔첸스베르거는 대중문화와 문화산업을 동일시하고, 문화산업에 관철되는 논리가 대중문화 일반에도 다름없이 적용될 것이라는 프랑크푸르트학파 특히 아도르노와 호르크하이머의 '문화산업론'에 반대한다. 그러므로 그는 문화산업이라는 개념 대신 '의식산업(consciousness industry)'이라는 개념을 제시한다. 자본은 끊임없이 우리의 의식을 포섭해 지배를 재생산하려 하며, 이는 상업화된 대량생산문화를 통해 구현되고 있다. 그러나 이는 지배적 상황 혹은 전반적 상황일지언정 전일적이고 필연적인 상황이라고 할 수는 없다. 의식산업을 통해 대중의 의식을 지배하려는 시도에 맞서 저항적이고 창조적인 새로운 문화에 대한 갈망들 또한 적지 않기 때문이다. 이러한 상황에서 새로운 문화를 창조하려는 사람, 저항의 이념을 표현하려는 사람은 일종의 딜레마에 빠지게 된다. 자신의 사상과 이념은 지금의 체제를 부정하지만, 그것을 전파하고 실어 나르는 제도화된 영역들은 그가 부정하는 그 체제의 논리에 따라 움직이고 있기 때문이다. 여기에서 우리는 일종의 선택에 직면한다. 의식을 순수성을 지키기 위해 침묵할 것인가 혹은 자본의 논리 한가운데로 들어가더라도 그것을 부정하는 담론을 생산 유통 소비할 것인가 (Enzensberger 1975).

주체라는 자리에 오를 수 있는 특별한 개인이라고 고집하는 관념은 필연적으로 '엘리트'의 문화적 탁월성과 미학적 자율성을 배타적으로 옹호하는 입장으로 귀결된다. 만약 이를 '집단' 이를테면 '계급'과 같은 개념으로 생각한다면, 현실적인 이데올로기적 지배를 뚫고 계급이 문화적 창의성을 발휘할 수 있는 조건을 먼저 이야기해야 한다. 그의 주장대로 자본주의의 대중문화가 필연적으로 대중을 일차원적 존재로 포섭할 수 없다면, 대중 혹은 노동자계급이 새로운 문화를 창조할 가능성 또한 필연적인 것은 아니기 때문이다.

엔첸스베르거의 비판이 아도르노와 호르크하이머의 주장이 지닌 함의가 지닌 가치를 훼손할 수는 없다. 그러나 그들의 견해가 대중문화의 가능성을 무시한 엘리트 중심적인 입장이라는 비판은 여전히 타당하다. 마르쿠제와 같은 프랑크푸르트학파의 다른 학자들은 재즈와 같은 당대의 새로운 대중문화 산물에 대해 높이 평가했고, 상대적으로 중간적 문화를 옹호하는 견해를 취하기도 했지만, 이들의 이론은 한결같이 자본이 만들어낸 대량문화와 그것에 침윤된 대중문화를 '문제적'이라고 지적한다.[17] 특히 아도르노는 대중음악에 대해 심한 반감을 표현했으며, 특히 당대의 댄스(Jitterbug)를 위한 음악들에 대해서는 과도하다 싶을 정도로까지 원색적인 비난을 퍼붓기도 했다(Adorno 1941: 48). 그에게 대중문화 특히 춤을 위한 대중음악은 추하고 볼썽사나운 자본주의적 타락의 징표였을 뿐이다. 이러한 입장은 대중문화에 대한 오해와 편견이 아니고서는 취하기 힘든 극단적 견해가 아닐까 싶다. 상대적으로 대중문화에 좀 더 온건했던 마르쿠제와 다르게 아도르노는 단호하고 강경했다.

---

17) 예외가 있다면, 위에서도 언급한 벤야민 정도가 될 것이다. 하지만 벤야민 역시 대량생산문화에 의해 예술품들이 지닌 고유의 후광(aura)은 사라져 버렸다고 주장하였다. 이러한 주장은 한편으로 예술을 신비화하고 예술품을 물신 숭배하는 근대적 미적 경향을 해체하는 것이라고 할 수 있다. 그러나 예술에 특별한 의미를 부여하고 그것의 경험이 지닌 가치를 인정한다면, 예술작품의 아우라가 상실되었다는 선언은 회고적인 안타까움을 표현하는 탄식이라고 읽을 수도 있다.

## 지배를 재생산하는 안전판

프랑크푸르트학파 특히 아도르노와 호르크하이머가 대중문화를 비판한 이유는 간단하게 이야기하자면 '소외' 때문이다. 소외는 인간이 자신의 삶과 경험 속에서 주체로 나서지 못하고 대상화 혹은 객체화되는 상황 혹은 과정을 의미하는 말이다. 이 말은 물신화(fetishism)라는 개념과 밀접히 관련되는데, 의미나 쓰임은 조금 다르다. 소외가 이를테면 노동의 소외에서처럼, 삶의 주도적이고 능동적인 위치에서 밀려나 주변적이며 수동적인 자리로 밀려나는 것을 의미하는 데 비해, 물신화는 인간과 사물 사이의 관계가 역전되어 대상이었던 사물이 오히려 그것의 주인이었던 인간을 압도하는 상황을 의미한다. 어떠한 의미에서 소외와 물신화는 같은 현상을 각각 주체의 위치에서 혹은 객체의 위치에서 언급한 것이라 이야기할 수도 있다. 아무튼 대중의 '소외'든 대중문화(상품)의 '물신화'든 이들 모두가 의미하는 바는, 인간이 문화의 수행자, 창조자, 일상적 향유자의 위치에서 밀려나 단순한 '소비자'로 전락했다는 진단이라고 할 수 있다.

문화적 소외는 결과적으로 무의식화된 단순 소비를 일상화함으로써 인간을 삶의 모든 부분에서 주인이 아닌 대상의 자리로 내몰아 그 삶을 피폐케 한다. 이는 랑시에르(Jacques Rancière, 1940~)나 아감벤(Giorgio Agamben, 1942~)이 주장하는 '주권'의 문제와 연관 지어 생각해 볼 수 있는 문제이다. 주권은 사람과 사람 사이의 문제이지만, 현상적으로는 제도의 문제, 법의 문제 그리고 문화의 문제가 되기도 한다. 인간을 주인의 자리에서 객체의 자리로 내모는 소외의 상황은 분명 주권의 문제가 될 수 있다. 더구나 자본주의적 경제로부터 대량 생산되는 상품으로서의 문화가 불러일으키는 소외와 물신화는 다분히 일반 대중의 문화적 주권이라는 문제를

불러일으킬 수 있다.

프랑크푸르트학파 이후 미국에서의 대량문화 논쟁은 이러한 의미에서 나름 새겨볼 만한 가치가 있는 담론을 생산했다. 대체로 전후(戰後) 미국의 대량문화 논쟁은 앞에서 살펴본 아널드, 리비스 등과 비슷한 자유주의적 보수 지식인들의 비판적 관점을 계승한다. 하지만 이와 더불어 대량문화가 누구나 쉽고 저렴하게 문화생활을 누리게 해주었다는 점에서 기존의 엘리트 중심적 문화 지형을 전복하고 있다는 주장도 제기되었다. 하지만 가장 눈여겨볼 만한 주장은 미국의 급진주의자들이 주장한 대중문화를 통한 체제 재생산에 대한 논의라고 할 수 있다. 이들은 대중문화가 기존의 지배체제를 재생산하는 자본주의적 지배기구들 가운데 하나라고 본다.

대중문화는 대중을 위한 문화로 가장하고 있지만, 사실 기업인이 고용한 기술자에 의해 '이윤'을 획득할 목적으로 생산된 상품에 지나지 않는다. 소비자로서 대중이 할 수 있는 일이라곤 살 것인지 말 것인지뿐이고, 따라서 이들의 의지와 가치를 대중문화라는 상품을 통해 관철하는 일은 불가능에 가깝다. 오히려 그것이 내포하는 가치는 그것의 생산수단을 확보한 기업가들 그리고 그들이 속해있는 계급의 이데올로기에 가까울 것이다. 그러므로 대중의 취향과 안목을 고려한 듯 보이는 키치 또한 이윤창출을 위해 대중의 문화적 욕구가 악용되는 하나의 사례에 불과할 수 있다. 결국 오늘날의 대중문화 "위로부터 강요된 문화"라는 맥도날드의 주장(MacDonald 1959/1998: 132)은 이러한 맥락에 있는 것이다.

맥도날드는 영국의 호가트와 마찬가지로 민중의 고유한 문화와 그것의 가치를 높게 평가한다. 그에 이는 우리가 흔히 '민속문화'라고 부르는 것에 해당하며, 지배계급이 갖는 '고급문화'에 대칭되는 서민들의 고유한 문화적 향유를 일컫는다. 그는 고급문화를 "거대

61

하고 잘 꾸며진 공식 규모의 정원"으로 비유하고, 서민들의 문화를 "개인적인 작은 정원"이라고 대비한다(MacDonald 1959/1998: 133). 하지만 이러한 민속예술, 즉 서민들의 고유한 문화적 자산은 대량으로 생산된 대중문화에 의해 해체되어 버렸다. 그는 대량문화가 고급문화의 높은 장벽을 허물고 대중을 저속화된 형태로 고급문화에 통합시킴으로써 정치적인 지배의 도구로 역할 하게 되었다고 주장한다. 대중문화의 본질은 문화적 민주주의나 문화적 복지에 있는 것이 아니라, 계급 사회적인 '착취'에 있다는 것이다.

　　대중문화가 정치적인 지배의 도구가 된다는 말은 대중문화가 '대중의 의식을 마취시켜 기존 체제의 재생산에 이바지하는 도구적 성격'을 갖는다는 말이다(이강수 1995/김창남 2011). 이러한 대중문화의 정치적 도구로서의 성격은 그 의미를 세 가지 차원에서 생각해 볼 수 있다. 첫 번째는 대중문화를 통한 직접적인 정치적 동원이라는 측면이고, 둘째는 이데올로기적 장치로서의 측면 그리고 셋째는 갈등의 승화 혹은 해소[18]라는 기능적 측면이다. 정치적 동원은 대중문화를 통해 대중의 행동을 직접 통제할 수 있다는 주장을 담고 있다. 대중문화의 효과가 직접적이고 즉각적이며 상당하다는 것이다. SNS를 통해 유포되는 가짜뉴스나 이를 통한 집회 동원 등과 같은 사례는 이러한 주장을 뒷받침하는 현상처럼 보일 수 있다. 그러나 미디어를 통해 유포되는 콘텐츠는 대개 수용자의 선입견이나 공동체의 필터링을 거쳐 수용되기 마련이다. 사람들은 믿고 싶은 것만 믿는다. 사람들은 자기의 신념에 따라 노출될 메시지를 선택하거나 그 의미를 해석하려는 경향이 있다. 대중문화는 구체적인

---

18) 여기서 갈등의 승화와 해소는 갈등이 근본적으로 해결되는 것을 말하는 건 아니다. 대개 갈등은 일시적이고 불안정한 '봉합'으로 무마될 뿐이다. 그러므로 대중문화를 통한 갈등의 해소는 그것을 무의식의 밑바닥으로 밀어 넣어 잠시 잊게 할 뿐이다. 갈등으로부터의 해방은 그러므로 연기되고 지연될 뿐이다.

사실에 대한 인지적 과정에 개입한다기보다는 대중의 신념을 강화하거나 재생산하는 데 영향을 미친다.

대중문화가 특히 그것의 주요한 전달 수단이 대중미디어를 통해 유포되며, 대중들에게 폭넓게 영향을 미치면서 지배적 이데올로기를 관철하고 있다는 생각은 단순하지만 그만큼 설득력이 있는 주장이다. 앞에서 살펴본 프랑크푸르트학파의 문화 산업론은 대중문화를 이러한 차원에서 이해하고 분석한 대표적 이론이었다. 다양성의 부재와 예측 가능한 단순함을 가장 큰 특징으로 하는 대중문화[19]는 자본주의가 만들어낸 저열한 문화적 산물로서 그것에 순응하는 피지배 대중을 생산하는 문화 장치인 것이다. 이 장치를 통해 가공된 인간은 지배를 당연한 것으로 받아들이고 그것에 문제를 제기할 줄 모르는 유순한 주체로 길든다.

대중을 권력에 순응하도록 조작할 수 있다는 생각은 제2차 세계대전을 전후로 대중매체가 정치적 동원의 수단으로 사용된 사례들과 연관된다. 나치의 선전 장관이었던 괴벨스(Paul Joseph Goebbels 1897~1945)는 고통의 원인을 간단하고 이해하기 쉽게 설명하고, 그 근거를 객관적인 것처럼 보이는 제3자의 진술을 통해 확보하는 방식으로 독일인들의 눈과 귀를 사로잡았다. 모든 고통은 게르만족보다도 열등한 '유대인' 때문이며, 이는 객관적 지표로 설명될 뿐 아니라, 우생학과 같은 (거짓)과학으로 증명되는 사실이라는 것이다. 이러한 메시지는 당시의 중요한 대중매체였던 라디오를 통해 특히 집중 전달되었으며, 이를 시각화하기 위해 대규모의 군중 집

---

19) 정확하게 말하자면 '대량문화(mass culture)' 특히 대량문화 '산물' 혹은 대량문화 '콘텐츠'가 되겠지만, 아도르노와 호르크하이머가 지적한 것은 이러한 산물 혹은 콘텐츠에 국한되지 않고, 이를 즐기며 탐닉하는 대중의 문화적 일상이라고 할 수 있다. 그러므로 이는 명백히 '대중문화'에 대한 것이라 할 수 있다. 대중문화에 대한 논의를 따라가다 보면, 대량문화와 대중문화의 경계 때문에 혼란스러움을 겪을 때가 있는데, 필자의 생각으로는 이러한 곤란은 대개 의미가 없는 고민이다. 결국 대중문화의 주요한 측면은 대량문화를 소비하는 대중의 문화적 일상이며, 이는 정확히 대중문화의 의미에 부합하기 때문이다.

회를 통해 스펙터클화하고 이를 영화로 기록하여 대중에게 넓게 전달될 수 있도록 하였다.[20]

현재 관점에서 보면 괴벨스식의 대중동원의 정치 그리고 이를 가능하게 하는 대중매체와 그 콘텐츠로서의 대중문화의 역할은 상당히 제한적이다. 그러나 제한적인 범위 안에서 대중문화를 통한 대중동원은 여전히 유효한 정치적 힘을 갖는다. 이는 단순히 대중의 태도와 행동을 조작할 수 있어서라고 할 수는 없다. 대중의 태도와 행동은 이미 대중문화 이전에 일종의 선입견[21]으로 존재하며, 그것에 정합하는 정보와 메시지에 스스로를 선택적으로 노출하려는 경향이 있다. 그러므로 대중동원은 순전히 조작에 의해 가능한 것이 아니라, 대중의 선입견과 연결되어 이해(interest)[22]를 공유할 때 가능한 것이다.

---

20) 괴벨스의 부조리한 메시지가 어떻게 대중에게 다가갈 수 있었는지 그리고 나치의 독선과 폭력이 어떻게 독일인의 마음을 사로잡았는지는 라이히(Wilhelm Reich, 1897~1957)의 글을 통해 가늠해 볼 수 있다(1988/2006). 라이히는 나치가 대표하는 독일인의 욕망이 어디에 근거하는지 파헤치고 있다. 다른 한편 나치의 독선과 폭력은 벤야민(Walter Benjamin 1892~1940)의 '폭력' 개념으로 살펴볼 수도 있을 것이다(Benjamin 1920/2008; 장제형 2015). 신화적 폭력과 신적 폭력을 구분하는 벤야민은 신화적 폭력이 신과 인간의 경계를 세우고, 규칙과 규범을 수립하는 일종의 코드화하는 폭력이라면, 신적 폭력은 경계를 허물고 규칙과 규범을 해체하는 폭력이다. 나치의 폭력은 차별과 식별의 규범을 세우기 위한 신화적 폭력이다. 그리고 아우슈비츠는 그러한 신화적 폭력의 정점에 있는 극악의 사태였다. 그러나 데리다(Jacques Derrida 1932~2004)는 아우슈비츠를 '신적 폭력'으로 해석할 수도 있다고 보았다. 이러한 해석은 나치가 바라던 바의 선전 효과였을지 모른다. 나치는 아우슈비츠를 최종적 해결을 위한 폭력으로 오인시켜 그들의 폭력을 시대를 초월하는 메시아적 사건으로 날조하려 하였다. 그러나 메시아적 사건은 메시아의 폭력이 아니라, 메시아의 희생과 대속을 통해 이루어진다는 점, 그것은 법을 세우기 위한 것이 아니라, 법을 해체하기 위한 것이라는 점에 주의해야 한다. 데리다의 해체철학이 유독 보수적으로 읽히고 보수의 이데올로기를 위한 철학적 전거가 되는 데에는 그만한 이유가 있었다(구자광 2015).

21) 가다머(Hans Georg Gadamer 1900~2002)는 인간은 유한한 존재이며, 그들의 삶에서의 의미들 또한 그러하다고 보았다. 무규정적 존재로서의 선험적이고 초월적인 인간 존재나 인간 의식은 불가능하다. 따라서 인간은 주어진 삶의 조건 안에서 또한 특정하게 구성된 의미의 네트워크를 갖고 살아간다. 이것이 선입견이다. 선입견은 알튀세(Louis Althusser 1918~1990)의 '이데올로기'처럼 인간 삶의 조건이며, 따라서 기존의 관점과 다르게 적극적이며 긍정적으로 사유 되어야 할 대상이다(김동현 2019).

22) 이해의 공유는 단지 직접적인 물질적 이익의 공유만을 의미하지는 않는다. 관심이나 관점 혹은 규범과 가치관의 일치 또한 여기에 해당하며 이는 다른 의미의 이해(understanding)와 연결된다(Barnes 1970).

두 번째, 대중문화는 이데올로기적 장치로서의 역할을 한다. 그것은 이데올로기를 생산/재생산하는 데 기여하며 이를 통해 사회를 의미로 채워 넣고 그것에 일관성을 부여하는 중요한 역할을 한다. 알튀세(Louis Althusser 1918~1990)에 따르면 국가의 재생산은 크게 두 가지 기구(apparatus)에 의해 이루어진다. 하나는 경찰, 군대 등과 같은 억압적 국가기구(RSA: repressive state apparatus)이고 다른 하나는 교육, 종교, 법률, 문화 등과 같은 이데올로기적 국가기구(ISA: ideological state apparatus)이다. 이 중 대중문화와 그것을 생산하고 유포하는 기관이며 도구인 (매스)미디어는 이데올로기적 국가기구에 해당한다(Althusser 1968/1972; 1995).

이데올로기적 국가기구의 구체적인 역할과 작동방식을 단순하게 규정짓기는 어렵지만, 현실의 일반적 상황에서 그것의 주요한 역할이 사회의 지배적 이데올로기를 재생산하는 데 있다는 점은 분명해 보인다. 매스미디어는 그것의 주요한 생산물로 문화콘텐츠를 제작 배포하며, 이는 사회의 재생산과 관련된 문화적 역할을 수행한다.[23] 이를테면 윌 라이트(Will Wright)는 할리우드의 서부극이 비

---

[23] 이데올로기적 국가기구는 왜곡된 이념과 가치를 전파하는 정신적 조작 장치일 뿐이며 따라서 극복되거나 해체되어야 한다는 생각은 단순하고 유치하다. 그것은 어떠한 형태의 사회에서든 반드시 필요한 공동체적 가치를 표현한다. 알튀세에 따르면, 이데올로기는 인간이 사회와 맺는 의미론적 관계의 틀이며, 이는 언어나 기호만으로 지탱되는 상징적이고 의식적인 차원을 넘어선다. 그러므로 인간이 한 사회의 일원으로 살기 위해서는 이데올로기의 도움이 반드시 필요하다. 그러므로 이데올로기적 국가기구 또한 단순히 특정한 계급의 이익을 위해 만들어진 지배의 도구라기보다는 사회에 반드시 필요한 제도적 장치들 가운데 하나이다. 이데올로기적 국가기구의 구체적인 형태와 역할은 사회마다 다르고 역사적 상황에 따라 다를 것이며, 때에 따라서는 특정한 계급의 이익을 대변하는 지배의 도구가 될 수도 있다. 그러나 이데올로기적 국가기구 자체가 특정한 계급이나 사회집단에 편파적인 당파적 기구라고 할 수는 없다. 현실 이데올로기적 국가기구의 당파성은 구체적인 사회적 상황의 결과일 뿐이다.
알튀세는 이데올로기를 인간이 사회와 맺는 상상적 관계로 정의한다. 여기에서 상상적이라는 것은 이데올로기가 허위적이라거나 허구적이라는 의미가 아니다. 사람이 한 사회의 일원으로 살기 위해서는 그 사회와 의미론적인 관계를 맺고 있어야 한다. 여기에서 의미론적 관계란 다른 사람들과 공통된 의미의 네트워크에 걸쳐져 있어야 하며 상당 부분 공통된 의미를 가지고 있어야 한다는 말이다. 이러한 의미론적 관계는 물론 성찰과 반성의 대상이 될 수 있는 것이지만, 일상에서는 기계적으로 혹은 버릇과 같이 작동한다. 이는 언어와 상징이 요구하는 것과 같은 표면상의 일관성이나 논리성과는 거리가 멀다. 이데올로기의 내용을 언어와 상징을 통해 일관되게 표현하고 기술하는 것은 불가능하다. 그러므로 이데올로기는 언어와 상징 너머에 있

록 시간의 흐름에 따라 양식적 변이를 보여주고는 있으나 이들 각 양식들이 미국의 경제발전 단계와 밀접히 관련되어 있다고 주장한 다(Wright 1975). 서부극이 의미를 구성하는 원리나 스토리의 여러 구성 요소들에 상징적 의미를 부여하는 원리와 규칙은 당대의 지배적인 삶의 조건들과 밀접히 관련되며, 이를 하나의 '가치'로 표현하고 있다는 것이다.

원용진은 토도로프(Tzvetan Todorov 1939~2017)의 해석을 빌려 <셰인>(Shane 1953)과 같은 고전적인 서부극이 보여주는 세계는 언제나 균형을 되찾는 세계이며, 전체 내러티브는 '안정-불안정-안정'의 구조로 구성된다고 이야기한다(원용진 2010: 298). 이러한 이야기 구조는 현실을 바람직한 것으로 그리고 그것의 안녕을 해치는 모든 것을 갈등과 불안을 초래하는 위협으로 배치한다.[24] 이러한 구조는 오랫동안 유지되어 왔다. <셰인>이 개봉된 1950년대 훨씬 이전부터 지금까지 공동체의 균형과 평화를 되찾는 영웅에 대한 이야기는 대중문화의 가장 흔한 주제였다. 시간의 흐름 속에서 영웅의 구체적인 모습과 성격은 변화해 왔지만, 이러한 구조는 여전히 끈질긴 생명력을 이어가고 있다. 이렇게 오래 시간 동안 반복된 이야기가 우리의 생각이나 감수성에 어떤 영향을 주지는 않았을까?

이는 수용자연구에서 폭넓게 논의된 주제이다. 1970년대에는 매스 미디어를 통해 공급되는 메시지는 단기적이고 직접적인 효과는 미미하지만 이에 지속적이며 장기적으로 노출된다면 이야기가 달라질 수 있

---

다고 할 수 있다. 알튀세가 이데올로기를 '상상적'이라고 부른 까닭이 여기에 있다(Althusser 1968/1971; Hirst 1976).

24) 원용진은 서부극에 대한 이러한 분석이 자칫 인간의 사유와 인지의 객관적이고 보편적인 구조적 특성을 이야기하는 것처럼 오해되지 않기를 바라는 듯하다. 원용진은 구조주의가 이러한 구조를 인간의 경험으로부터 독립된 것으로 사유하며, 이를 절대화 혹은 객관화하는 경향이 있음을 지적하고, 이는 후기구조주의에 와서나 반성될 수 있었다 이야기한다. 하지만 구조주의나 후기구조주의의 어떤 관점에서 보든 상관 없이 대중문화의 대부분이 여전히 그러한 도식을 통해 생산되고 있다는 점은 부정하기 힘들어 보인다(원용진 2010: 300).

다는 주장들이 대두되었다. 거브너(George Gerbner 1919~2005)는 텔레비전의 폭력적인 내용이 공포감을 키운다고 주장하고, 텔레비전에 장시간 반복적으로 노출되는 사람들은 그 영향으로부터 자유로울 수 없다고 보았다. "배양 효과(cultivation effect)" 혹은 "문화계발이론"이라고 불리는 거브너의 주장은 매스미디어를 통해 전달되는 대중문화의 메시지가 장기적이고 누적적이며 반복적인 노출에는 나름의 효과를 발휘할 수 있다는 주장의 논거가 되었다(Gerbner & Goss 1976; Riddle 2009). 이 이론을 전제로 하면 대중문화는 사회적 가치를 재생산하는 데 기여하는 일종의 문화적 장치가 될 수 있다. 즉 대중문화의 지속적인 대량 유포는 그것이 내포한 이데올로기를 한 사회의 지배적 가치로 옹립하는 데 이바지할 수 있다는 것이다.[25]

막스 베버는 자본주의가 정착되는 과정에서 프로테스탄트가 매우 중요한 역할을 맡았다고 했다. 자본주의가 성숙하면서 프로테스탄트의 역할은 축소되었고, 둘의 관계는 예전 같지 못하다. 하지만 자본주의적 질서를 유지하기 위해서는 프로테스탄트가 했던 것과 같은 역할을 수행할 다른 제도 혹은 기구가 필요하다. 대중문화는 어쩌면 이런 역할을 하는 것인지도 모른다.[26] 텔레비전과 같은 대

---

25) 이강수는 거브너의 계발이론을 수용자의 수동성, 즉 정보전달의 일방성을 전제로 받아들이는 이론적 경향들 가운데 하나로 파악한다. 이는 "송신자는 항상 능동적이며, 커뮤니케이션의 주도권을 쥐고 있는 반면, 수신자로서의 수용자는 항상 수동적"이라는 일반 도식에 근거한 이론이라고 할 수 있다. 이강수에 따르면 이러한 미디어 효과연구의 경향들은 "비인간주의적 접근"이라고 할 수 있다. 반면 수용자의 미디어 사용 동기를 강조하는 '이용과 충족 연구'는 수용자의 능동적 측면을 강조하는 새로운 연구 패러다임으로 평가될 수 있다고 한다(이강수 2001: 244, 246).

26) 막스 베버(Max Weber 1864~1920)는 그의 저서 ≪프로테스탄티즘의 윤리와 자본주의 정신≫(1921/1996)에서 자본주의가 새로운 사회시스템으로 정립되는 과정에서 문화 혹은 사회의 정신적 측면이 어떠한 역할을 했는지 설명한다. 하나의 사회시스템은 그것에 맞는 인간형을 요구하며, 이는 단지 그러한 시스템의 물리적 압박만으로는 원활히 성취될 수 없다. 자본주의의 핵심이 되는 생산수단이 될 수 있을 만큼의 화폐의 축적은 '금욕'을 바탕에 둔 근검절약을 통해서만 이루어질 수 있다. 자본의 형성은 현재의 욕망을 유예하는 정신적 힘이 필요하다. 막스 베버는 초기 자본주의에서 필요했던 이러한 정신적 힘의 원천을 프로테스탄티즘이 제공할 수 있었다고 주장한다. 물론 프로테스탄티즘은 자본주의를 위해 만들어진 혹은 부르주아들이 그들의 경제적 이익을 위해 고안해낸 종교적 이념은 아니다. 경제에서 자본주의가 성장하고 발전하는 어떤 역사적 경로가 존재했듯이, 종교에서는 프로테스탄티즘이 등장할 어떤 맥락과 조

중매체와 그것을 통해 유포되는 대중문화콘텐츠가 모든 사람의 정신을 지배한다고 할 수는 없다. 아울러 사람들의 생각과 행동을 마음대로 조작하거나 변화시키는 일도 결코 쉬운 일이 아니다. 하지만 거브너가 말했던 바대로라면 대중문화는 기존의 가치와 시각을 보장하고 확인시키며 이를 배양 혹은 계발할 수 있다. 거브너의 문화계발이론은 텔레비전을 통해 제공되는 대중문화콘텐츠의 시청이 대중이 사회적 현실을 어떻게 지각하는지에 영향을 준다고 주장한다(Signorielli & Morgan 1990: 15).

앞에서 살펴본 대중문화를 정치적 도구로 보는 두 가지 입장에는 커다란 맹점이 하나 있다. 대중문화가 정치적 도구가 되기 위해서는 그 내용이 권력의 입장에서 그들의 이익에 부합하도록 구성되어야 한다. 그러나 현실의 대중문화 콘텐츠는 상당 부분 오히려 권력과 체제의 부조리를 고발하거나 응징하는 내용으로 채워져 있다. 앞에서 엔첸스베르거를 언급하면서 지적했듯이 지배는 우세하지만 전일적이지는 않다. 어느 사회든 지배에 저항하는 집단과 개인들이 있기 마련이다. 자본에 의해 생산되는 상품이지만 대중문화 또한 지배에 저항하는 메시지를 표현하는 일이 적지 않다.[27] 많은 느와르 장르의 영화나 드라마, 액션 장르의 콘텐츠들이 부패한 권력과

---

건이 존재했다. 다만 당시의 상황에서 자본주의와 프로테스탄티즘은 수많은 다른 대안적 이념과 체제들 가운데 우연히 이해를 공유하고 있었고, 이는 둘이 한데 묶여 새로운 사회경제적 시스템의 물적 조건과 정신적 가치를 채우는 계기가 되었다. 이처럼 서로 다른 역사적 경로에도 불구하고 목표와 가치가 우연히 일치하는 경우를 베베는 선택적 친화(selective affinity)라고 불렀다. 초기 자본주의와 프로테스탄티즘은 선택적 친화의 원리에 따라 파트너가 되었으며, 프로테스탄티즘은 초기 자본주의에 그에 어울리는 근면하고 금욕적인 인간형을 공급하였다.

27) 베넷(Bennett)은 대중문화를 민중의 저항과 지배의 통합 사이에서 벌어지는 투쟁의 공간이라고 주장한다. 그는 그람시의 개념과 이론을 따라 대중문화를 '헤게모니 싸움의 장'이라고 정의한다. 베넷에 따르면 그동안 대중문화에 대한 진보적 태도는 그것을 왜곡된 문화양식으로 보거나 진정한 민중의 문화로 파악하는 두 가지 입장이 대립해 왔다고 한다. 그는 전자를 왜곡된 대중문화, 후자를 진정한 대중문화라고 부른다. 하지만 전자는 프랑크푸르트학파의 예에서와 같은 엘리트주의의 산물일 뿐이고, 후자는 포퓰리즘적인 무지의 산물에 지나지 않는다는 것이 베넷의 생각이다. 대중문화는 배타적으로 이 두 가지 가운데 어떤 하나여야 할 이유는 없다. 베넷에 따르면 현실의 대중문화는 헤게모니 싸움의 결과 즉 타협에 따라 일시적으로 고정될 뿐이다(Bennet 1998: 221; 1996: 265).

거브너의 기본적인 질문은 "텔레비전을 많이 시청하면 텔레비전의 폭력에 더 많은 영향을 받게 될까?" 하는 것이었다. 텔레비전 폭력물이 사람을 더욱 폭력적인 사람으로 만든다거나 혹은 텔레비전을 통해 폭력을 행사하는 방법을 학습하게 될 것이라는 단순하고 위험한 발상의 질문은 아니었던 것이다.

거브너의 시대에 텔레비전은 세상에 편재한 매우 중요한 미디어가 되었다. 특히 텔레비전 드라마는 이 가운데에서도 매우 중요한 콘텐츠로 많은 사람들에게 영향을 주고 있는 것처럼 보였다. 그러나 거브너가 보기에 텔레비전 드라마는 폭력적이었다. 거브너가 분석한 바로는 어린이가 고등학교를 졸업하고 성인이 되기 전까지 접하게 되는 폭력적인 죽음은 1만 3천 건이나 된다.

텔레비전을 본다는 것은 어떠한 의미에서는 폭력을 보는 것이다. 텔레비전에 만연한 폭력은 그것에 관심이 없는 사람들과 그것에 탐닉하는 사람들 사이에 의미 있는 차이를 만들어낼 가능성이 있다. 실제 세계에서는 범죄의 10% 정도가 폭력과 관련되고 있지만 텔레비전 속에서는 77%가 폭력 범죄이다.

이러한 환경에서 거브너는 수용자에게 폭력물이 미치는 영향을 조사하고 폭력 행동의 잦은 묘사는 시청자들에게 실제 세계의 폭력 발생에 대해 과대평가하게 된다고 결론지었다. 텔레비전을 좀 더 많이 시청하는 중시청자는 그들보다 텔레비전에 덜 의존하는 사람들보다 텔레비전이 묘사하는 세계를 실제 세계인 양 받아들이는 경향이 크다는 것이다.

거브너에 따르면 텔레비전의 내용은 정보원을 더욱 구체화하고 확대할 뿐 아니라, 그것을 지배하기에 이른다. 메시지에 대한 잦은 접촉이 장기간 누적된다면, 텔레비전의 가치와 시각을 보장하고 확인시키며 이를 더욱 풍요롭게 배양 혹은 계발하는 효과를 거둘 수 있다.

(김미성 1991: 96~106; 이강수 2001: 244)

지배 엘리트를 상대로 고군분투하는 영웅들을 그리고 있으며, 현실의 지배구조에 대한 비판과 저항의 메시지를 담고 있다. 그렇다면 대중문화가 현실의 권력 관계와 그것을 뒷받침하는 구조적 시스템을 재생산하기 위해 대중을 문화적으로 길들인다는 앞의 두 설명은 보완 혹은 수정이 필요해 보인다.

세 번째 관점은 대중문화가 일종의 씻김의 효과, 혹은 카타르시

스의 효과를 본다는 주장이다. 대중문화의 콘텐츠들 중 일부가 기존의 시스템과 구조에 저항하는 듯한 내용을 갖더라도 이것만으로는 체제 전복을 위한 투쟁의 실천이나 혹은 운동으로 연결되기는 어렵다. 불의한 권력에 맞서 싸우는 영웅의 투쟁을 허구적으로 수용하는 것과 현실 속에서 이를 실현하는 일은 전혀 차원이 다른 문제다. 권력의 불의에 맞서 싸우는 영웅들의 이야기는 일종의 전형화된 카타르시스를 제공함으로써 제한된 시공간에서만 유효한 억압 속의 해방으로 일시적 만족을 제공한다.

윤진은 대중문화의 이러한 성격을 예술과의 대비 속에서 간명하게 요약하고 있다. 그에 따르면 문학이 "우리 삶을 해부하고 해석함으로써 현실을 진단하고 변혁"하는 기능을 하는 것과 달리, 대중문학은 현실 세계에 "자기 만족적 현실도피의 길"을 마련하며 이는 예를 들어 대중영화 속에서는 "도식적인 구도 속에 관객들을 감정이입시켜서 허구의 인물들과 함께 울고 웃으며 욕망을 해소하는 카타르시스를 제공"한다. 여기에서 대중문학이나 대중영화와 같은 대중문화콘텐츠들이 지향하는 대중성이란 현실과 무관하고 때로는 현실을 왜곡하는 '센티멘털리즘'에 바탕을 둔 "통속적 카타르시스"에 기반을 둔 것이다(윤진 2008: 297~8).

윤진이 말하는 '통속적 카타르시스'란 대중문화의 그릇된 경험 혹은 거짓된 인식을 지적하기 위한 말이다. 스스로 사랑하기를 그만두고, 사랑하기를 연기하는 배우들을 영사기의 불빛을 통해 구경하는 영화적 수용행위는 기본적으로 '대리만족'이라는 편하고 안전한 수행을 보장하는 듯 보인다. 하지만 그것이 주는 만족이란 전인적으로 투사하거나 본격적으로 자기를 투자해서 얻은 실재적 경험이 아니다. 그러므로 그것으로부터 얻는 즐거움, 만족이란 인간 내면 깊이 내려가지 못하는 감각적이고 말초적인 쾌감에 머물 뿐이

다. 대중문화가 주는 만족의 정체가 이것이다. 현실에 직면해 그것을 타개하는 적극적 삶의 자세와는 거리가 먼, 스크린 너머 안전하고 안락한 자리에서 남의 일 보듯 구경하다가 가끔 눈물이나 찔끔거리며 그렇게 이입하는 자신을 인정 있는 착한 주체로 대견해 하며 스스로 위안하는 회피성 판타지인 것이다 (윤진 2008: 298).

한편 바흐친(Mikhail Bhaktin 1895~1875)은 중세의 카니발이 보여준 전복적 성격에 주목했다. 그리고 르네상스기의 유명한 작가였던 라블레(François Rabelais 1494~1553 추정)의 작품들로부터 카니발적 감수성을 표현하는 문학적 성취를 발견하고 이를 '그로테스크 리얼리즘'이라는 이름으로 불렀다. 카니발은 중세의 숨 막히는 종교적 권위를 뚫고 해방의 시공간을 열어주는 민중적 축제의 한 형태였다. 이러한 해방의 경험을 바흐친은 매우 긍정적으로 평가했다. 반면 이를 혁명과 전복의 의지를 제한되고 일시적인 시공간에 가둔 채 거짓된 경험을 제공함으로써 오히려 현실 돌파의 민중적 에너지를 거세한다는 주장도 있었다. 루나차르스키(Anatoly Lunacharsky 1875~1933)는 <웃음의 사회적 역할(The Social Role of Laughter)>에서 카니발을 통해 사회적 불만과 저항을 분출하는 것과 같은 행위는 혁명으로 연결되는 길을 차단하고 방해할 뿐이라고 주장하였다. 그에 따르면 카니발과 카니발의 웃음은 사회를 유지·재생산하기 위해 저항의 에너지를 일시적으로 분출하여 내압을 분산하는 일종의 안전판(safety valve)인 것이다(Bakhtin 1935/1984: xviii; Docker 1994: 171; 전규찬·박근서 2003: 223).

대중문화가 기존의 사회시스템을 유지하는 역할을 한다는 것은 한편으로는 급진적 지식인 이전에 이미 1950년대 이후 미국 주류 사회학의 중심 패러다임이 되어 온 기능주의(functionalism)에서 주장되어 온 이론이다. 기능주의는 사회는 하나의 유기체(system as

an organism)로서 항상성을 유지하려는 경향(equilibrium)이 있고, 그 시스템을 구성하는 하부의 항목들(items)은 그러한 시스템을 유지하기 위해 특정한 기능을 수행한다고 본다. 사회의 한 하부 시스템 혹은 하나의 항목으로서 대중문화는 그것이 존재하는 한, 그 이유가 있으며, 시스템의 진화과정에서 생존했다는 것은 그 시스템에 필요한 어떤 것이기 때문이다. 그러므로 대중문화는 시스템의 항상성을 유지하고 그것을 유지보수하는 데 기능적일 수밖에 없다. 이러한 논리에 따르면 대중문화는 대량사회의 상호작용성이 둔화된 다수 구성원들을 엮어주는 사회적 접착제일 뿐 아니라, 사회의 주류적 가치를 학습하고 이를 전승하는 시스템 재생산 기구가 된다(Parsons 1960).

앞에서 살펴본 세 가지 관점과 같이 대중문화를 대중의 의식을 호도하고 기존 권력의 지배를 재생산한다는 생각은 우리의 대중문화에 대한 논의들에서도 쉽게 찾아볼 수 있는 것이다. 이를테면 정지창(1946~)은 대중문화를 문제적 문화 현상으로 보고, 이를 대안적 문화형식을 통해 극복해야 한다고 보았다. 그렇게 해야 하는 이유는 무엇보다 대중문화가 사람들로 하여금 삶에 직면하여 그 문제를 직시하고 이에 적극적이며 능동적으로 대응하기보다는 순간을 모면하고 현실을 회피하게 만들기 때문이다. 이러한 까닭으로 대중문화에 탐닉하는 사람들은 자신의 계급적 처지를 잊고 자기의 정치적 상황을 자각하지 못한 채, 지배 집단의 선전과 선동에 쉽사리 기만되고 동원된다.

대중이 자신의 계급적 처지를 자각하고 이로부터 자기 이해에 충실한 당파적 실천을 수행하기보다는 오히려 자기 이해에 상충하는 지배계급의 이익에 부합하는 행동을 하는 이유가 여기에 있다. 정지창은 대중문화가 현실을 직시하고 그 모순과 질곡을 해결하기 위한 방법을 찾도록 하기보다는 비합리적 환상이나 착각에 빠트려 세

상의 모순을 망각하게 하는 허위의식을 심어준다고 본다. 그러므로 대중은 계급적 연대보다는 혈연이나 지연에 얽매이고 학연에 매달려 당파적 이해를 외면하고 마는 것이다(정지창 1993: 60).

대중문화를 권력의 문제와 연관 짓는 과거 대부분의 접근방법들은 지배 권력의 구심적 성격을 지나치게 강조하는 경향이 있었다. 지배 권력의 영향력을 강조하는 경우, 대중문화는 그들의 지배 도구로 전락한다. 진정한 의미의 대중문화는 있을 수 없고, 모든 대중문화 현상은 대량문화로 대체된다. 대량문화 중심의 대중문화는 결국 지배를 위한 노골적인 이데올로기 수단이거나 기껏해야 억압으로 응축된 저항의 에너지를 일시적으로 해소하는 안전판에 불과하다. 문화산업의 관심은 근본적으로 자본의 관심이므로 대중의 이해와는 관계가 없을 뿐 아니라, 오히려 그것에 위배 된다. 이러한 논리에 따르면, 대량문화 중심의 대중문화는 "침묵하는 수동적 집단, 자신들의 위치를 사회 구조로부터 분리한 원자화된 개별적 집단"을 만들어낸다. 그리고 원자화된 대중은 계급적 의식으로부터 멀어져 "총체적으로 무력한 집단"이 되어버린다(Fiske 2002: 26). 이를테면 맥케이브(Colin McCabe 1949~)는 아도르노(T. Adorno)와 마찬가지로 현대 대중문화콘텐츠는 거짓된 리얼리즘을 유포하고 있다고 비판한다.[28]

## 문화연구 이후의 대중문화

문화연구는 대중문화에 대한 이전의 관념을 완전히 다른 것으로

---

28) 하지만 현대 대중문화콘텐츠는 결코 중산층의 거짓 리얼리즘에 국한하는 것도 그것의 기원이 되는 19세기적 유물의 연장선상에 있는 것도 아니다. 그리고 결정적으로 대중은 엘리트들이 생각하는 것처럼 원자화되어 뿔뿔이 흩어져 있지도 않으며, 총체적으로 무력한 집단도 아니다 (McCabe 1974).

바꾸어 놓았다. 1950년대부터 1970년대까지 영국 마르크스주의 학자들에 의해 발전되어 하나의 학문적 분과(discipline)로 발돋움[29]한 문화연구는 주로 정치적 역학, 역사적 맥락, 사회적 조건 등을 고려하여 문화적 현상들에 내재한 권력 관계와 그것의 정치적 함의를 드러내는 데 주력한다. 문화연구에서 대중문화는 무엇보다 '대중의 문화적 실천'이라는 관점에서 파악되며, 이는 대중문화를 그것을 생산하는 사람, 조직, 제도, 체제 그리고 그 결과물로 파악하던 이전의 관점과는 분명 구분되는 것이다.[30] 대중문화에 대한 이러한 관점은 우선 문화를 엘리트적 창조의 산물이라고 보는 관점에서 벗어나 인간의 일상적 실천의 구조화 혹은 반복되는 삶의 패턴으로 파악하는 인류학적 관점의 문화 개념과 밀접한 관련이 있다. 문화의 인류학적 개념은 서로 다른 삶의 양식들이 어떻게 펼쳐져 공존하고 있는지 보여준다.

문화연구는 전통적인 학제들이나 연구 분야와 다르게 태생부터 간학문적 성격이 강한 개방적 연구영역이다. 따라서 그 정체성을

---

29) 영국에서 문화연구가 발전하는 과정에 대해서는 그래엄 터너의 책(Turner 1992/1995)을 참조하기 바란다. 터너는 영국 문화연구가 어떤 과정을 통해 발전했는지 비교적 쉽고 간단하게 설명해주고 있다.

30) 존슨(Richard Johnson)은 문화연구의 세 가지 모델을 생산 기반 연구(production-based studies), 텍스트 기반 연구(test-based studies), 그리고 생활문화연구(studies of lived cultures)로 구분한다. 존슨은 이러한 개별 영역들은 서로 밀접하게 연결되어 있으며 서로 분리될 수 없는 문화의 어떤 측면들에 대한 연구들이라고 말한다. 그는 이들 부문들은 개별적으로 문화에 대한 서로 다른 관점과 시각을 함축할 수 있으며, 따라서 이들 가운데 하나만으로 문화를 설명하는 것은 부적절할 뿐 아니라 심지어 이데올로기적이라고 주장한다. 여기에서 수용자의 문화적 실천을 강조하는 것은, 존슨이 말한 생산과 텍스트가 중요하지 않아서가 아니라, 문화연구가 이전의 대중문화에 대한 논의들과 특별히 차별화되는 지점이 바로 수용자의 일상적인 문화적 실천을 중요한 논의의 주제로 끌고 들어왔기 때문이다. 즉 문화연구가 문화연구 이전의 논의들과 극명히 차별화되는 부분이 이 점이라는 것이다. 존슨은 특정한 모델의 강조를 이데올로기적이라고 주장하였지만, 문화연구는 어떠한 면에서 이미 이데올로기적이다. 문화연구의 가장 중요한 특징 가운데 하나는 '철학은 세상을 해석해왔을 뿐이다. 문제는 세계를 변화시키는 것이다'라는 마르크스의 성찰과 전망을 공유한다는 점이다. 문화연구가 복수형을 쓰는 것은 한편으로 다양한 문화들에 대한 인정과 차별적 시선의 철폐를 의미하는 것이기도 하지만, 그것에 대한 다양한 접근들을 포용하자는 의미도 있을 것이다. 그러나 이러한 문화연구의 포용이 체제의 보수와 지배의 재생산에 이바지하는 이데올로기까지 그 대상으로 하는 것은 아니라 생각한다(Johnson 1997: 107).

명확하고 분명하게 정의하기란 결코 쉽지 않다. 다만 영국 문화연구의 전통으로부터 비롯한 문제 제기와 문화에 대한 접근 태도를 느슨하게나마 공유하며, 더욱 평등하고 평화로운 사회로의 진전을 구상한다는 점에서 하나의 캠프로 인정할 수 있다. 이러한 문화연구가 대중문화의 연구에 이바지한 바는 대체로 다음과 같이 요약할 수 있을 것 같다.

첫째, 대중문화를 본격적이고 진지한 연구 대상이 될 수 있도록 해주었다. 앞에서 살펴본 바와 같이 20세기 초반까지 대중문화는 비난과 비판의 대상이 될지언정 진지하게 그 의미를 추구하고 논의할 대상은 되지 못했다. 제2차 세계대전 이후 일부 지식인들에 의해 대중문화의 긍정적 측면이 논의되기 시작하긴 했지만, 학제적 연구 대상이라기보다는 대체로 저널리즘적 비평의 수준에서 수용되고 있었다. 윌리엄스(Raymond Williams)가 문화를 정의하는 가운데, 대중문화를 본격적으로 논의할 수 있는 대상으로 정립했다. 텔레비전에 대한 윌리엄스의 언급은 이러한 점에서 중요한 의미를 갖는다(Williams 1975/1996). 텔레비전은 하나의 미디어로서 기술적 의미를 가지고 있음과 동시에, 뉴스, 음악, 스포츠 등과 같은 다양한 형식의 대중문화콘텐츠를 이전과는 전혀 다른 환경과 조건에서 수용할 수 있는 새로운 경험을 제공했다.[31]

문화연구의 대중문화에 대한 논의는 기존의 연구들과는 다른 측면이 있는데, 이는 앞에서 이야기한 대로 그것을 객관적 사물과 제도에 대한 분석으로 끌고 가는 것이 아니라, 그것을 실천하는 사람

---

31) 텔레비전을 본다는 것은 단지 특정한 프로그램을 본다는 것이 아니라, 그것에 부수된 광고, 예고편, 방송국 공지사항, 자막으로 흐르는 각종 정보를 함께 수용하는 일이다. 더구나 하루 종일 전송되는 방송국 프로그램은 나름의 편성 전략에 따라 구조화된 하나의 내러티브라고 할 수도 있다. 이를 윌리엄스는 '흐름'이라고 불렀다. 텔레비전에 대한 윌리엄스의 논의는 전체적으로 엉성하고 불완전하다. 실제로 그의 주된 연구 분야는 문학, 드라마, 문화이론이었으며, 미디어와 커뮤니케이션에 관련한 연구들 역시 대체로 인쇄 매체에 집중되어 있었다. 그런데도 그의 '흐름(flow)'이라는 개념은 텔레비전 연구에 매우 중요한 통찰을 주었다.

들의 문제로 본다는 점이다.[32] 그러므로 영국 문화연구의 대표적 사례들은 특정한 텔레비전 프로그램의 내용이나 영화 혹은 대중음악의 메시지에 대한 논의들이 아니라 그것을 수용하고 자기 삶에서 정체성 형성의 자원으로 활용하는 청년, 학생, 노동자, 여성 등에 대한 논의들이었다. 예를 들어 노동자 자녀들이 자본주의 이데올로기의 재생산 기구인 학교를 벗어나 어떻게 자기 삶을 형성하고 새로운 노동자로 재생산되고 있는지를 기술한 윌리스(Paul Willis, 1945~)의 연구(Willis 1977/2004), 스스로 자기의 문화적 정체성을 만들어내어 하나의 스타일로 정립하고 자기 문화를 형성하는 전후 영국 청년 세대들의 하위문화적 실천에 대한 헵디지(Dick Hebdige, 1951~)의 연구(1979/1988)가 그러하다.

윌리스는 영국의 산업도시인 해머타운(Hammertown)에서 12명의 탈학교 아이들과 인터뷰를 진행한다. 아이들은 모두 노동계급의 자녀들로 교육의 기회를 거부하고 부모와 같은 노동자가 되길 선택한 아이들이었다. 아이들의 이러한 선택은 한편으로 자본주의의 서열적 구조에 저항하는 반항이기는 하지만 결국 자본주의적 계급지배를 재생산하는 결과를 초래하게 된다는 것이 윌리스의 주장이다. 윌리스의 논의가 의미 있는 것은 미시적인 수준에서 개인의 역동과 의지를 무시하지 않으면서도 그들의 개별적 행위가 어떻게 구조의 힘에 함몰되어 가는지에 대해 설득력 있게 이야기해주고 있다는 점이다 (Willis 1977/2004: 264, 347). 그가 만난 노동자계급의 자녀들은 자본주의에 저항하는 힘을 가지고 있으면서도 그러한 생각의 문화적

---

32) 그러므로 원용진은 문화연구를 이렇게 이야기한다. "문화연구는 '정치-경제-사회-문화'로 나누는 구분법에서의 '문화'가 아닌 '문화'로 대하는 태도를 취한다. (…중략…) 문화연구는 대중문화 연구라는 목표가 아니라 대중을 알고, 대중 일상에 개입하는 실천을 하고, 새롭게 대중을 변화시킬 가능성을 모색하는 학문적 목표를 지닌다." 원용진에 따르면 문화연구는 문화를 실천하는 사람들에 관한 연구이며, 문화를 실천함 그 자체이기도 한 것이다(원용진 2010: 476~477).

실천을 통해 오히려 기존의 계급을 재생산하는 경우들이었다.[33]

헵디지는 1977년에서 1978년 사이, 영국에서 '펑크'가 하나의 문화적 코드로 넓게 펼쳐지던 시기에 쓰였다. 헵디지의 관심은 청년들이 주어진 삶의 조건들을 어떻게 해석하고 이를 자기 삶에 어떠한 방식으로 재배치하는가 하는 데에 있었다. 이는 구체적인 측면에서는 다르긴 하지만 윌리스가 노동자계급의 자녀들이 학교라는 주어진 삶의 조건을 어떻게 해석하고 자기의 삶을 어떠한 방식으로 재구조화하는지에 대해 관심을 가졌던 것과 일맥상통하는 점이 있다. 윌리스가 노동자계급과 학교의 관계에 주목하면서 그들이 가지고 있는 '사나이 정신'에 초점을 두었다면 헵디지는 노동자계급 집안의 청소년들이 구축하는 문화적 스타일에 초점을 두었다. 주어진 삶의 조건 안에서, 주어진 삶의 다양한 오브제들을 이용해 그것이 지닌 원래의 의미를 재해석해 스스로의 문화적 스타일을 구축하는 이러한 과정을 헵디지는 '브리콜라주(bricolage)'라는 개념으로 설명했다.[34]

---

33) 대중문화가 헤게모니 싸움의 장이라는 말과 마찬가지로 대중 자체 또한 헤게모니 싸움의 중요한 장이며, 작용점이다. 이는 대중이라는 추상적 범주에서뿐 아니라, 구체적인 개인의 차원에서 또한 마찬가지라고 할 수 있다. 우리 개인의 정체성이 형성되는 과정이나 그것에 근거해 삶을 실천하는 모든 순간이 헤게모니 싸움의 미시적 결과라고 할 수 있다. 윌리스의 ≪학교와 계급 재생산≫이 보여주는 탈학교 아이들의 '사나이다움'은 또한 이러한 헤게모니 싸움의 결과라고 할 수 있다. 윌리스가 목격한 아이들은 스스로를 '싸나이들(lads)'이라고 부른다. 싸나이는 학교와 공식적 제도 그리고 공부, 실력, 자격, 성실함 따위를 수용하고 추종하는 것은 '샌님들(earoles)'이나 하는 것이라며 경멸한다. 학교에서 가르치는 열심히 공부하면 성공한다는 말은 한낱 허위와 기만에 지나지 않는다는 걸 이들은 어려서 이미 깨닫고 있는 것이다. 그것은 통제를 위한 미끼일 뿐, 자기들 대부분의 삶과는 무관하다. 그들은 이렇게 세상의 모순과 아이러니를 '간파(penetration)'하고 있지만, 그들의 실천은 갖은 장애와 이데올로기에 '제약(limitation)'되어 있다. 그러므로 이들의 문화적 실천은 새로운 삶의 방식이나 새로운 사회적 관계를 향해 나아가지는 못한다. 모순을 직시하고 그것을 간파한 결과는 아이러니하게도 그들을 가두고 있는 사회적 관계와 구조를 재생산한다. 물론 윌리스가 목도한 영국 노동자계급 자녀들의 상황은 한국의 현실과는 상당히 다르다. 그러나 중요한 것은 현상적인 수준에서의 일치 여부가 아니라, 대상을 바라보고 이를 이해하고 기술하는 태도가 아닐까 싶다. 대중을 그리고 그 말로 무차별적으로 지칭되고 있는 살아 있는 한 사람들의 의지와 실천을 의미 없는 것으로 치부하지 않는다는 점, 그리고 그러한 연구와 기술의 결과가 우리에게 주는 통찰과 깨달음은 분명 중요한 가치가 있는 것이다.

34) 브리콜라주는 원래 프랑스어로 '수리', '여러 가지 일에 손대기'라는 뜻이 있다. 만물상에서 하는 일이 수리다. 만물상에서는 고치지 못하는 게 없다. 여러 가지 물건에 손을 대 모두 고치는 것이 만물상이고, 이 일이 헵디지가 말하는 '브리콜라주'다. 노동자 자녀들에게 주어진 사물들은 그들의 일상적 삶과 밀접히 관련되어 있었을 것이다. 옷, 신발, 모자, 장신구 모두 그들의

77

둘째, 대중문화의 의미를 이해하고 분석할 수 있는 이론과 방법론을 모색함으로써 대체적인 학제적 논의의 틀을 만들어 주었다. 버밍엄 대학에 현대문화연구소가 설립된 이후, 스튜어트 홀 등을 중심으로 일군의 연구자들이 왕성한 연구결과를 생산해 내었다. 이 시기 문화연구의 이론적 특징을 가늠할 수 있는 몇 가지 특징들이 수립되었다. 그래엄 터너의 ≪문화연구 입문≫을 통해 보면 이러한 이론적 특징은 대체로 다음의 논의들로 구성되는 것이라고 할 수 있다. 구조주의 기호학에서 비롯한 텍스트에 대한 논의, 맥락에 따라 텍스트의 의미가 달라질 수 있다는 논의, 텍스트를 읽는 주체인 수용자의 능동성에 대한 논의, 행위자로서의 수용자의 일상적 실천을 이해하기 위한 민속지학적 방법에 대한 논의, 사회적 맥락과 제도에 대한 논의, 이데올로기와 담론에 대한 논의, 미시적 수준에서 이해관계를 접합하려는 헤게모니적 실천에 대한 논의(Turner 1992/1995), 이러한 논의들은 텍스트의 의미에 대한 연구에서 텍스트를 읽는 수용자에 대한 논의 그리고 수용자들을 둘러싸고 있는 사회적 맥락과 그 안에 도사리고 있는 권력의 문제라고 요약(물론 과도한 일반화와 지나친 추상화의 오류를 감수해야 할 것이지만)할 수도 있다. 현대문화연구소의 연구자들 특히 스튜어트 홀은 이러한 논의를 전개하기 위해 다양한 이론적 자원들을 동원하는데, 이는 구조주의, 포스트 구조주의, 마르크스주의에 연결되어 있으며, 주로 기호학, 언어학, 사회구성체론, 이데올로기론, 담론이론, 정신분석학, 페미니즘, 포스트 식민주의 등의 개념과 이론들 그리고 방법론을 포함한

---

삶에서 익숙한 것들이었다. 그러나 이들은 주어진 삶으로부터의 이탈, 반항 그리고 저항을 위해 이러한 사물들을 다른 맥락에서 낯선 조합으로 배치했다. 그것이 테드(teds), 힙스터(hipsters), 트래드(trads), 모드(dods) 그리고 펑크(punks)의 스타일이다. 이를테면 아버지의 일상과 노동의 흔적이 그대로 배어 있는 낡은 작업화는 이들에게는 평범한 하나의 재료였다. 이들 재료를 브리콜라주하여 그들 나름의 스타일을 구축하는 것은, 주어진 삶의 조건을 자기의 입장에서 재해석하고 재배치함으로써 기존의 지배적 의미 구조에 저항하는 문화적 실천의 하나였다.

다. 이러한 사상적 자원들로부터 형성된 문화연구의 독특한 이론적 범위(scope)는 논자들에 관계 없이 상당히 비슷한 양상을 보인다.[35]

정재철은 문화연구의 핵심 개념 10가지를 (1) 이데올로기, (2) 헤게모니, (3) 텍스트, (4) 담론, (5) 접합, (6) 능동적 수용자, (7) 민속지학적 수용자연구, (8) 문화정치, (9) 탈식민주의, (10) 문화연구의 연구영역으로 구분하여 설명한다(정재철 2014). 이 가운데 '문화정치'는 정치가 인간 삶의 미시적 수준까지 내려와 작동하고 있다는 것을 즉 우리가 통상 '정치'라 부르는 특별한 행위가 아니라 특별할 것 없는 일상의 세세한 활동들 속으로 들어와 자리하고 있음을 의미한다. 그리고 '문화연구의 연구영역'이란 문화상품의 생산, 텍스트화, 독해, 전유에 이르는 일련의 과정이 문화연구의 관심 대상이라는 점을 집약적으로 표현한 것이다. 이러한 정재철의 정리 역시 앞에서 언급한 원용진, 스토리, 터너의 논의와 크게 다르지 않다는 점에서 문화연구 '들'에서 발견할 수 있는 일종의 가족 유사성(family resemblance)을 발견할 수 있다.

아울러 민속지학(ethnography)은 특히 문화연구의 특성을 드러내는 매우 중요한 방법(론)이다. 민속지학적인 방법은 문화연구의 유일한 방법은 아니다. 문화연구는 텍스트 분석을 위한 기호학적 방법

---

35) 문화연구의 대표적인 교과서라고 부를 만한 존 스토리의 책(Storey 2002)이나, 원용진(2010)의 저서 그리고 터너(Turner 1992/1995)의 책 등은 내용이나 순서가 매우 비슷하다. 이는 문화연구가 간학제적 성격의 융합적 학문 영역으로 다양성과 개방성을 특징으로 하지만 나름 자기 정체성이 비교적 분명하기 때문이라고 할 수 있다. 영국 문화주의자들, 즉 호가트나 윌리엄스로부터 시작해서 스튜어트 홀에서 제 모양을 갖추게 된 문화연구의 형성과정에서 제기된 문제와 고민 그리고 이를 해결하기 위한 이론적 논의들이 비교적 하나의 서사로 잘 정리되어 있다는 것도 이러한 정체성 형성에 상당한 영향을 주었을 것이다. 그러나 최근의 문화연구 그리고 앞으로의 문화연구가 여전히 그러한/할지는 좀 더 두고 봐야 할 일이다. 한편 정재철은 ≪문화연구자≫라는 책을 통해, 문화연구의 사상과 이론을 인격적으로 표현하고 있다. 정재철이 '문화연구자'로 꼽은 사상가는 마르크스, 그람시, 윌리엄스, 홀, 알튀세르, 소쉬르(Ferdinand de Saussure 1857~1913), 레비스트로스(Claude Levi-Strauss 1908~2009), 바르트(Roland Barthes 1915~1980), 푸코(Michael Foucault 1926~1984), 피스크(John Fiske 1939~)였다. 물론 이들만이 문화연구에 영향을 미친 사상가들은 아니다. 그러나 이들의 이름을 통해 우리가 짐작할 수 있는 문화연구의 정체성은 비교적 분명한 것이 아닐까 싶다. 문화연구는 이러한 이론과 사상의 가상적 공동체라고 해도 큰 무리는 없을 것이다(정재철 2013).

이나, 정신분석학의 이론적 모형 등을 이용한 해석 등과 같은 방법은 물론 일반적인 실증적 연구방법 또한 외면하지 않는다. 그런데도 민속지학은 이들이 지향하는 사람에 대한 연구에 부합하는 방법으로 특별한 의미를 갖는다. 민속지학은 질적 연구방법으로 행위자의 의도와 실천과정에 대한 구체적인 관찰과 기술을 선제로 한다. 클리포드 기어츠(Clifford Geertz, 1926~2006)의 '두텁게 기술하기(thick description)'와 같은 개념은 이들의 방법론이 가진 의미와 원칙을 잘 드러내 준다.[36]

셋째, 문화연구는 대중의 일상적 삶에서 문화가 갖는 중요함을 강조한다. 문화의 중요성을 강조하는 이유는 그것이 인간의 사회적 삶에서 다른 사람, 집단과 관계를 만드는 매우 중요한 활동이며 자원이기 때문이다. 이러한 관계의 문제를 문화연구는 '권력'과 관련지어 파악한다. 이는 문화연구를 그 근본부터 '정치적'인 것으로 만들 뿐 아니라, 특정한 방향성을 지향하도록 만든다. 문화연구는 문화산업의 자원분배를 효율적으로 재배치하여 자본의 재생산을 합리

---

[36] '두텁게 기술하기'는 의미를 심층적으로 이해하고 기술하는 것을 말한다. 본래는 길버트 라일(Gilbert Ryle, 1900~1976)의 개념으로 일상에서의 언어적 쓰임이 갖는 다양성을 고려하여, 특정 단어의 의미를 이해하기 위해서는 그것을 둘러싼 맥락이 충분히 고려되어야 함을 강조하기 위해 쓰였다. 기어츠에게 있어서도 '두텁게 기술하기'는 관찰된 사실만을 객관적으로 보고하는 것에서 더 나아가 그것이 이해되는 상황과 맥락을 고려해 행위자의 의도와 의미를 심층적으로 보고하는 것을 의미한다. 기어츠는 행위자의 행동에도 관심이 있었지만, 이를 보고 의미화하는 다른 행위자 그리고 그것을 기술해서 보고해야 하는 연구자의 지위와 역할에 대해서도 깊은 관심을 두고 있었다. 다른 사람의 행위를 어떻게 의미화하고 전체 의미의 맥락에서 이를 어떻게 배치하는가 하는 문제는 행위자들의 일상적 실천에서뿐만 아니라, 연구자의 일상적 실천이기도 하다(Geertz 1973: 5~6, 9~10). 이 주제에 대해서는 특히 가핑클(Harold Garfinkel, 1917~2011)이 집중적으로 논의하였다. 연구자를 특권적 존재로 이해하던 기존의 관점을 뒤집고 보통의 행위자들과 다르지 않은 일상의 실천 주체로 파악하는 그의 관점은 문화연구의 인식론적 전제들과 많은 부분 잇닿아 있다(박근서 1999). 하지만 기어츠가 직접 문화연구에 영향을 주었다고 보기는 어렵다. 오히려 문화연구의 방법을 정당화하는 과정에서 기어츠의 이론이 발견되었다고 말해야 옳을 것이다(이 점에 있어서는 가핑클도 마찬가지이다. 영향을 주고받기에는 이들의 캠프들 사이의 거리가 너무 멀었다). 민속지학이 문화연구에 준 영향은 분명하지만, 그것은 개방적인 분위기에서 자유롭게 형성된 것이라고 봐야 할 것이다. 그런 탓으로 문화연구의 방법론으로서의 '민속지학'은 따로 정리되거나 정식화되지 않고 있다. 이는 방법론상의 혼란이나 어려움을 초래할 수도 있지만, 다른 한편으로는 문화연구의 기본적인 정신에 부합하는 것일 수도 있다(이기형 2011).

화하는 것과 같은 도구적 지식의 추구에는 관심이 없다. 문화를 삶의 방식이며, 자기 정체성의 중요한 상징적 자원으로 보는 까닭에 문화연구의 관심은 이러한 삶의 방식들 그리고 정체성들이 평가적 담론의 대상이 되어 차별화되고 이를 근거로 착취가 정당화되는 '권력'의 작용에 관심을 둔다. 물론 이러한 관심의 주된 목표는 그렇게 파악된 권력의 작용을 고발하고 폭로하며 나아가 그 힘을 무력화시키는 데 있다. 문화연구는 정치적이며, 개입적(혹은 참여적)이고, 투쟁적이다.

문화연구는 비판적 경향의 학문 분야들 사이에서 수정주의적 경향들 가운데 하나로 거론될 수 있다. 왜냐하면 '문화'를 주요한 연구 대상으로 삼고, 실천의 주요 층위를 여기에 두는 것은 기존 비판적 연구들의 핵심사상으로 여겨졌던 마르크스의 '사적유물론'의 기본 명제로부터 벗어나기 때문이다. 물론 마르크스주의는 문화를 경제에 종속된 현상으로 보거나, 경제가 문화를 결정하는 원인이라고 주장하지는 않는다.[37] 하지만 정치 경제학적 연구전통의 학자들은 문화연구가 경제적 조건과 그로부터 비롯하는 사회역사적 맥락에 대하여 충분히 고려하지 않는다는 문제를 제기한다(Garnham 1995/2011; 김지운 외 2011). 이는 한편으로 문화연구의 개입과 투쟁이 사회의 구조적 수준으로 나아가지 못하고 있다는 비판이다.

문화연구에서 제기하는 문제들 그리고 그에 대한 실천적 해법이 대개 상부구조의 차원 특히 이데올로기와 담론의 수준에 있다는 것은 사실이다. 그러나 구조적 수준의 해법을 '말하는 것'도 담론의 수준이며, 그것에 대한 대중의 인식에 변화를 도모한다는 점에서 이데올로기적일 수밖에 없다. 사회 구조적 차원의 문제를 언급하고

---

37) 이를테면 마르크스는 계급적 이익에만 복무해야 할 것 같은 국가도 상대적으로 자율적이라는 주장을 했고, 엥겔스 또한 경제에 의한 결정이 일의적이고 무조건적인 것은 아니라고 주장했다(Marx 1852/2012; Engels 1890/2010).

물질적 삶의 조건을 포함하는 거시적 차원의 대안을 제시한다고 해서 그 자체로 물리적이며 실체화된 실천을 담보하는 것은 아니다. 구조적이고 거시적인 차원의 사회경제적 환경과 조건에 대해 언급하든, 미시적인 일상적 실천들과 개인의 문화적 정체성에 대해 논의하든 일단은 모두 담론의 차원에 있는 것이다. 그리고 담론의 차원에 있는 문제 제기와 대안 제시가 힘을 갖기 위해서는 대중의 동의라는 정치적 정당성을 확보해야 하고, 이는 상징을 통한 투쟁이 될 수밖에 없다.

문제의 수준으로 실천의 현실성을 논한다거나 그것의 진정성을 이야기하는 것은 의미가 없다. 경제나 사회 구조를 이야기하면 진정한 것이고, 문화를 이야기하면 부차적이거나 비본질적이라고 생각해선 곤란하다. 중요한 것은 삶의 구체적인 문제들에 맞서 개입하느냐는 것, 그것에 대해 사회적 발언과 비판을 어떠한 방식으로든 제기하고 나누고 모으느냐는 것이다. 이러한 면에서 문화연구는 초기의 진정성이 퇴색되었다 비판받을 수 있으며, 점점 더 강단화되고 있다는 비난 앞에 떳떳할 수 없으리라 생각한다.[38] 그러나 이러한 비판에도 불구하고 문화연구가 참여적이며 개입적인 성격의 학문이며 실천을 지향하는 지식이라는 점에는 변함이 없다.

앞에서 언급했듯이 문화연구 이후 대중문화는 본격적으로 공적

---

[38] 양건열은 문화연구가 나름의 지적 성과에도 불구하고 식자들의 지적 호사에 머무는 무의미한 담론의 양산이라는 면에서 부정적 영향이 적지 않다고 지적한다. 그는 문화연구의 붐을 타고 수많은 문화 평론, 문화 분석 등이 쏟아져 나왔지만, 이는 한편 '무의미한 담론들'의 확대 재생산에 지나지 않을 수 있다고 주장한다. 그는 식자들의 소위 문화 평론이라는 것을 읽어보면 왜 단순하고 간단한 문제를 그렇게 어렵고 복잡하게 만들어 얽히고설킨 말 타래로 비비 꼬아 놓는지 이해할 수가 없다고 말한다. 더구나 시시콜콜한 신변잡기나 뒷이야기들이 난무하는 이런 수준의 담론들이라면 이론이니 방법론이니를 언급하는 자체가 의미가 없다고 그는 주장한다(양건열 1997: 6). 조금 과한 면이 없지 않지만, 문화이론이 이론의 과잉, 담론의 전문화로 대중과의 간극을 벌리고 있다는 점을 생각하면 새겨들어야 할 지적이다. 다만 문화연구의 주된 논의들과 다만 그것과 같은 시대에 만연하고 있는 문화에 대한 담론들을 헷갈리고 있는 것은 아닌지 의심스럽다. 문화연구(Cultural Studies)를 문화에 대한 모든 연구(Studies on Culture)로 와해해선 곤란하다.

담론장에 진지한 비평의 대상으로 등장하게 되었다. 대중문화가 연예인의 가십이나 시시콜콜한 신변잡기를 전달하는 황색언론의 수준에서 벗어나 학문적 토론의 대상이 되었고, 일방적인 비판과 비난의 대상에서 일상적 삶을 구성하는 중요한 경험 요소로 받아들여졌다. 문화연구는 대중문화가 지닌 긍정적 힘과 그 안에 새겨진 대중의 의지를 드러내고 그 힘이 세상을 변화시키는 데 어떤 영향을 줄 수 있는지 주목하였다. 여기에서 한 가지, 문화연구가 생각하는 대중문화는 기존의 대중문화와는 개념적으로 차이가 있다는 점에 주의해야 한다. 문화연구가 생각하는 대중문화는 '텍스트'뿐만 아니라 그것을 중심으로 벌어지는 대중들의 경험과 실천을 포함한다. 윌리스나 헵디지의 연구가 이러한 대중문화 개념을 잘 드러낸다. 어떠한 의미에서 '텍스트'는 그러한 경험과 실천의 작용점 혹은 계기로서의 의미가 크다. 그러므로 문화연구자는 BTS나 BTS의 노래라는 문화콘텐츠 자체보다는 그것을 대중이 어떻게 해석하고 어떠한 목적으로 수용하며 그것으로 어떠한 파생적인 문화적 실천들을 끌어내느냐에 더욱 관심을 둔다.

이러한 문화연구의 접근방법은 대중문화에 대한 비평적 접근, 특히 규범적 비판에서 벗어나 대중문화의 긍정적 용법을 찾아 이를 공유하고자 했다고 할 수 있다. 대중이 대중문화를 수용하는 과정, 그들의 대중문화 '구사'로부터 긍정적 사례를 발견하고, 이를 통해 대중문화를 이해함은 물론 새로운 문화적 실천을 제안하고자 하는 이러한 노력은 한편으로 현실의 엄연한 '문제들'로부터 눈을 돌리게 만드는 부정적 결과에 직면하기도 했다. 예를 들어, 아이돌 음악 시장에서 팬들의 역할이 중요해지고, 그들의 영향력이 점점 더 강해지고 있다는 것은 분명 사실이다. 이는 일종의 수용자의 역능(empowerment)이 증가하는 것이며, 결과적으로 생산자/송신자/자본이라고 부를 수 있는 기

존의 권력 중심을 해체하는 효과를 본다고 할 수 있다. 그러나 이러한 효과의 수준은 자본이 움직이고 그것을 통해 대중문화의 경제적 수익이 배분되는 수준과는 다른 차원에 있다고 해야 할 것이다. 문화연구는 수용자의 문화콘텐츠 소비를 하나의 '문화'로 찬미하지만, 그것에서 발견되는 역능의 증가가 기획사에 젊음과 영혼을 갈아 넣고 있는 우리 청년들이 삶의 질과 문화적 자존을 높이는 데 얼마나 도움이 되는지는 별로 말하지 않는다.

그러므로 원용진은 문화연구 이후의 대중문화연구가 우리의 맥락에서 대중문화콘텐츠에 대한 비평과 비판의 장으로부터 철수하는 잘못을 저질렀다는 지적을 긍정하면서, 문화연구가 어떤 면에서 '포퓰리즘적'이었음을 인정한다. 그는 대중의 "능동성, 창조성, 실천성 모든 것에 기대를 걸고 있"었다. 그러나 이 또한 연구자가 채워 넣은 개념이라는 것을 유념해야 할 것이다. 그러므로 그는 대중에 대한 관점을 유보하며, 문화연구의 대중문화 연구가 지나치게 연성이었다는 비판을 인정한다(원용진 2010: 12). 아울러 정재철은 미디어 정치경제학자들이 문화연구를 두고 비판하는 "문화생산의 측면보다는 문화 소비에, 즉 문화생산의 노동보다는 문화의 레저 관행에 절대 중점을 둠으로써" 문화콘텐츠 소비에 있어 수용자가 누리는 "소비 자유를 과장해 왔다"라는 비판을 수용한다(정채철 2014: xiv). 그는 문화연구가 생산 차원의 연구에 접목해 사회 구조적 차원의 변화와 같은 거시적인 문제에 더 개입할 필요가 있다고 지적한다(정재철 2014: xv).

## 그래서 대중문화란

대중문화가 무엇인지에 대한 생각을 하나로 요약해서 정의하긴 힘들다. 역사적 조건과 사회적 환경에 따라서, 그리고 그것에 대해

말하는 사람들의 생각과 신념에 따라서 대중문화의 의미는 제각각이고, 비슷해 보이는 말들 속에서도 강조되는 부분들은 또한 서로 다르다. 베넷의 말대로 대중문화가 '헤게모니 싸움의 장'이라고 한다면, 대중문화의 정의야말로 가장 먼저 헤게모니 싸움이 일어나는 곳이라고 봐야 할 것이다. 대중문화를 어떻게 정의하느냐에 따라 그것을 바라보는 시선이 고정될 것이고, 그것의 소비로 일상의 상당 부분을 채우는 대중에 대한 선입견이 형성될 것이다. 이러한 시선과 선입견이 해당 사회의 모든 성원을 관통할 수는 없겠지만, 그것이 사회의 상식으로 통용되고 공식적 정의로 인정된다면, 적어도 공식적 영역에서의 모든 결정과 판단은 그것을 전제로 이루어지게 될 것이다. 대중문화의 정의는 어쩌면 그것이 정의된 당대 상황과 조건 속에서 그것을 말하는 사람의 관점과 이데올로기를 반영하는 또 하나의 절충된 의미일 수밖에 없다. 그러나 절충은 완전한 포섭이나 동의라기보다는 일시적이고 잠정적인 '봉합'에 지나지 않는다.

그런데 한 가지 재미있는 것은, 생각을 거듭해 사유하고 분석할 때에는 골칫거리일 수밖에 없는 '대중문화'가 정작 일상의 말들 속에서는 크게 문제를 일으키지 않는다는 점이다. 어쩌면 이것은 대중문화에 대한 진지하고 분석적인 접근이 쓸데없이 문제를 키워 정작 대중의 삶에서 중요한 부분들을 놓치고 경계선상의 극히 희귀한 자잘한 차이들에 매달리는 꼴을 만들고 있는 것이 아닌지 생각하게 되기도 한다.39) 그런데도 이에 대한 대략적인 윤곽을 그려보는 일은 필요하고 시시콜콜한 논쟁도 필요하다. 그것은 단순히 어떤 말의 '의미'를 확정 짓기 위해서라기보다, 그 말을 둘러싸고 형성된

---

39) 말들의 차원에 따라서, 혹은 그 말이 활약하는 주된 무대가 어디냐에 따라서 그것에 요구되는 가치는 달라질 것이다. 학술적 담론 안의 '대중문화'를 스포츠 신문 속의 '대중문화'와 완전히 같은 의미라고 생각할 수는 없다. 그런데도 이를 문제 삼는 것은, '소통' 때문이다. 특히 문화연구는 개입적이고 참여적인 성격으로 대중문화에 관여한다. 이는 대중과의 소통을 필요로 하고, 이는 학적 담론의 폐쇄성을 대중적 차원에서 해소할 것을 요구한다. 쉽지는 않지만 이런 노력은 중요하다.

다양한 의미들의 연결과 단절, 겹침과 떨어짐 등을 확인함으로써 그것을 더욱 두텁게 이해할 수 있도록 해주기 때문이다. 여기에서는 대중문화에 대해 비교적 포괄적으로 설명하고 있는 존 스토리의 일곱 가지 정의를 소개하고 이를 비판적으로 살펴봄으로써 대중문화의 개념적 얼개를 그려보고자 한다(Storey 2002: 7~19).

첫째, 대중문화는 많은 사람들이 폭넓게 좋아하는 문화를 말한다. 물론 여기에서 '많다'라는 말에 객관적으로 확정된 기준이 있는 것은 아니다. 이 자체로 충분하지는 않지만, 대중문화는 폭넓게 향유되고 다수의 사람들에 의해 소비되는 문화임에는 틀림없다. 이러한 정의가 중요한 까닭은 다수의 사람들이 소비한다는 것은 하나의 사회적 현상으로 두드러지기 때문이다. 유행이 그렇듯이 많은 사람들이 즐기는 문화적 산물은 그것에 대한 가치 판단 이전에 그 사회의 눈에 띄는 특징적 현상이 되기 마련이다. Q. D. 리비스가 그토록 증오했던 베스트셀러는 그것의 문학적 성취나 미학적 가치에 관계없이, 하나의 중요한 사회 현상이 될 수 있다. 많은 사람들이 특정한 작품을 대량으로 소비한다는 것은 확률적으로 예외적인 현상이나 오류가 아니라 그 사회의 특징들 가운데 하나가 될 수 있기 때문이다. 대중문화는 그러한 문화를 말한다. 소수의 사람들이 탐닉하는 예외적 문화가 아니라, 다수의 사람들이 즐기는 일상의 문화가 대중문화다.

대중문화가 중요한 논의의 대상이 되는 것은 한편으로는 그것이 지닌 문화적 의미를 떠나서, 우선 사회적으로 유력한 현상이기 때문이다. 이를테면 봉준호의 ≪기생충≫은 영화사적 의미나 작품 내적인 미학적 성취를 가늠하기 이전에 하나의 사회적 현상이라고 할 수 있다. 마찬가지로 한강의 ≪채식주의자≫(2007)나 조남주의 ≪82년생 김지영≫(2016)이 베스트셀러로 폭넓게 읽히는 것은, 이

들 작품의 가치를 언급하기 이전에 분명한 하나의 사회적 현상으로 다뤄볼 만한 일이다. 대중문화는 단지 문화콘텐츠의 소비에만 국한되지 않는다. 디저트로 마카롱이 유행한다거나 후리스와 같은 특정한 형태와 소재의 의류가 인기를 얻는 것 등 또한 중요한 대중문화 현상이다. SNS의 보급과 더불어 새로운 개념의 지식과 지식인 그리고 그것의 유통이 활발하게 이루어지는 것은 매우 중요한 대중문화적 현상이라고 할 수 있다.

존 스토리는 이러한 의미의 대중문화는 그 대상이 너무 많아 쓸모없는 개념이라고 보았다. 개념이 분석적인 의미를 가지려면, 그것이 한정하는 대상이 구체적이고 분명하며, 가능한 그 범위가 좁은 것이 좋다. 그러므로 단지 대중들이 널리 좋아한다는 조건만으

---

**존 스토리가 말하는 대중문화**(Storey, John. 2002. pp. 7~19)

존 스토리는 윌리엄스가 '대중적'이라는 말의 의미에 근거해 정의한 대중문화, 즉 '많은 사람들이 좋아하는 것', '열등한 작품들', '사람들의 선호에 일부러 맞춘 작품들', '사람들이 사실상 자신들을 위해 만들어낸 문화'를 소개하며, 결국 대중문화의 정의는 '대중적'과 '문화'라는 말이 다양한 사회역사적 맥락에서 어떻게 만나고 떨어지는가에 따라 달라질 것이라고 주장하며, 다음과 같은 일곱 가지의 정의를 제안한다.

1. 많은 사람들이 폭넓게 좋아하는 문화

2. 고급문화로 결정된 것 이외의 문화

3. 대량문화

4. 민중으로부터 발생한 문화

5. 피지배계층과 지배 계층 사이에서 형성된 저항과 통합의 문화

6. 포스트모더니즘 문화(대중문화의 정의라기보다는 그것에 대한 인식 혹은 관점)

7. 산업화와 도시화에 뒤따라 일어난 문화

로 대중문화를 정의하기는 어렵다(Storey 2002: 8). 그리고 대중이 널리 좋아하지 않더라도 대중문화라고 부를 수밖에 없는 경우들이 실제로 존재한다. 예를 들어 영국의 록밴드인 '공(Gong)'의 '라디오 그놈 인비저블 3부작(Radiognome Invisible 1~3)'이나 조윤의 ≪Mobius Strip≫(1996)과 같은 작품은 분명히 대중문화라고 불리야 할 문화적 텍스트지만 이를 알고 향유하는 사람들의 수는 BTS의 팬들에 비교될 수준이 아니다.

둘째, 고급문화로 결정된 것 이외의 문화를 말한다. 대중문화가 고급문화와 다르다는 것은 이미 알고 있는 사실이다. 대중문화는 고급문화 이외의 문화이다. 하지만 전체 문화에서 고급문화를 빼면 곧 대중문화가 되는지는 생각해볼 여지가 있다. 그리고 이렇게 정의된 '문화'는 생활양식으로서의 문화라기보다는 '문화예술'이라고 우리가 통칭할 때의 문화, 텍스트를 생산하는 활동 그리고 그러한 활동의 결과물로서의 텍스트 자체를 강조한 개념으로 보인다. 이러한 의미의 대중문화에서 수용과 향유의 개념은 '취향'과 연결되고, 이는 다시 '감식력'이라는 문화적 역량의 문제로 연결된다. 고급문화는 그것을 이해할 수 있는 능력과 이를 좋아하는 취향이 갖춰져야 수용할 수 있는 것이다. 그러나 이러한 능력과 취향은 간단히 얻어지는 것이 아니다. 고급문화는 정예적인(elite) 소수의 수용자를 대상으로 한다. 이들은 무엇보다 작가의 의도를 이해하고 그 의도가 얼마나 잘 구현되었는가에 대한 감식력을 오랜 시간의 교육과 훈련을 통해 습득한 사람들이다.

그러므로 이 개념에서 중요한 것은 범주적 차원에서 전체 문화에서 고급문화를 뺀 나머지 영역이 대중문화라는 단순 도식이 아니다. '고급문화 이외'라는 표현은 대중문화가 지닌 일종의 '잔여적 성격' 혹은 '잉여적 성격'을 드러내기 때문이다

1996년 발매된 ≪조윤 1집, Mobius Stirp≫은 성시완이 프로듀싱한
프로그레시브 록 앨범이다. 음악적 성취에 관계 없이, 대중적 관심을
얻는 데는 실패하는 앨범들은 이 앨범 말고도 부지기수다. 소수라도
기억하고 상찬하는 조윤의 경우는 그나마 형편이 나은 편이다.
(이미지 출처: http://www.maniadb.com/album/100583)

(Storey 2002: 8). 대중문화는 '고급문화 이외'라고 정의되지만, 고급
문화는 '대중문화 이외'라고 정의되지 않는다는 점을 생각하면 이는
좀 더 분명해진다. 문화의 중심 혹은 핵심에 고급문화가 있고, 그
주변에서 싼 값으로 흔하게 접할 수 있는 허접한 문화적 양식이 '대
중문화'라는 어감이 이 정의에 내포되어 있다. 지배적 가치 기준에
따라 문화적 혹은 교양있는 것으로 결정된 것이 '고급문화'의 자리
에 올라갈 자격을 얻는다면, 그에 미치지 못하는 나머지 것들은 대
중문화가 된다는 차별이 이 정의에 도사리고 있다.

이러한 정의는 대중문화에 대한 사회의 인식 그리고 그것을 대하
는 일반적 태도에 대해 이야기해준다. 문제는 이러한 인식과 태도
가 대중문화에 권력이 작용한 효과라는 점이다. 정예적 수용자의 감

식력(appreciation)과 그로부터 계발된 취향(connoisseurship)은 상당부분 그들의 사회적 배경에 영향 받은 것이며, 이는 사회적 신분이나 계급의 문제와 밀접히 관련된다. 계급의 지배는 경제적 수준에서와 마찬가지로 문화적 수준에서도 발생한다. 이는 지배계급의 문화적 취향에 높은 가치를 부여하고 이를 사회적 상식으로 만드는 과정을 통해 일종의 문화적 권위 혹은 문화적 존경을 만들어낸다. 그러므로 고급문화의 공연장으로 이용되는 공공시설을 대중문화에 허락하는 일은 극히 예외적이고, 이는 공연자의 자질과 이미지를 고려해 '신중히' 결정해야 하는 사안이 되었던 것이다.

대중문화를 고급문화를 통해 정의하는 것은 한편 그것의 위치를 보여준다는 점에서 의미가 있지만, 현실적인 적용에서 어려움을 드러낸다. 우선 대중문화와 고급문화의 경계가 모호한 작품들 혹은 장르나 형식들이 있다. 대중문화와 고급문화의 중간 영역에 있는 일부 문화형식들이 그렇다. 예를 들어 뮤지컬이나 현대무용 그리고 영화와 연극, 음악 등의 일부는 대중문화도 고급문화도 아닌 경우가 있다. 여기에 시간(혹은 역사)이라는 변수가 적용되면 문제는 이러한 구분은 더욱 모호해진다. 영화의 일부는 과거에는 명백한 대중문화콘텐츠였으나 지금은 대중들에겐 거의 의미가 없는 교과서적 정전 혹은 고전으로 남아 고급문화처럼 보인다. 이런 경우, 개별 텍스트의 클래스는 논의의 기준 시점을 어디에 둘지에 따라 달라질 수 있다. 판소리 열두 마당은 분명 19세기에는 대중문화라고 해야 할 현상이었을 것이나 현재로는 그렇게 말하기 어렵다.

문화가 결국은 사람이 하는 일과 그 결과이고 사람은 가만히 있질 못하기 때문에, 고급문화의 상징들이 대중문화를 수행하거나 대중문화의 아이돌들이 고급문화를 수행하기도 한다. 이러한 경우, 대중문화와 고급문화의 경계는 더욱 모호해진다. 록 아티스트들이

교향악단과 협주를 한다거나, 오페라 가수가 대중가요를 부르는 일은 지금에 와서는 새삼스럽지 않은 일이다. 클래식 음악의 테마를 대중음악의 주제로 삼거나, 대중음악의 분위기와 기본적인 형식을 클래식 음악에 이용하는 작곡가들도 있다.

하지만 더욱 흥미로운 문제는 클래식 음악과 같은 전통적 고급문화가 대중적 관심을 받게 되는 경우는 어떻게 보아야 하는 경우다. 즉 고급문화 혹은 대중문화라는 구분과 경계가 분명하고 그 클래스에 속하는 대상들의 어떠한 본질 혹은 속성에 근거하는 것이냐는

**앨범업계, 조수미 앨범 불티**

"조수미 신드롬"이 음반업계에 휘몰아치고 있다. 세계적인 소프라노 조수미의 앨범이 발매 3개월 만에 클래식 앨범으로는 전례 없는 15만여 장이 판매되는 등 경기 불황으로 허덕이고 있는 음반업계에 파란을 일으키고 있다. ... <중략>... 이들 음바은 제작사에 따라 파매량의 차이를 보이지만 발매일을

**세종문화회관 "대중 곁으로!" ...가수들에게 무대개방**

대중가요에 문턱 높기로 소문났던 세종문화회관에서 올해는 가수들의 노래를 많이 들을 수 있게 된다. 4천석 규모의 대형공간에다 소리가 쑥쑥 퍼지는 A급 음향시설을 갖춘 세종문화회관은 가수들이 '꿈의 무대'로 동경해 온 곳. 그러나 클래식. 오페라 등 고급장르와 대관 기회를 겨루다 보면 가요는 1년에 한두 차례 공연이 고작이었다. 지난해 회관 무대에 선 가수는 이승철, 젝스키스 등 둘 뿐. 그러나 올해는 IMF 한파로 무대가 비는 날이 많아진 데다 가요의 고급화를 위해 문호를 좀 더 개방하라는 여론에 회관 측이 부응해 가요공연이 부쩍 늘었다. 지난 1월 초 패티 김. 조영남이 공연한 데 이어 이 달 중순에는 이문세(14일), 이현우(15일), 조관우(18.19일), 토이(21일) 등 4명의 릴레이 콘서트가 펼쳐진다. 올해 가요계의 화두가 된 '성인음악의 부활'을 주제로 한 이 공연은 회관의 고급스러운 분위기에 걸맞게 가창력 있는 가수들이 집중 선정됐다. ... <중략>... 한 가요공연 관계자는 "모처럼 국내 가요공연의 수준을 높일 수 있는 소중한 공간이 개방됐다"라며 "가창력과 이미지를 갖춘 뮤지션들을 신중히 선정해 회관 공연의 신뢰성을 확보하는 것이 중요하다"라고 제안했다.

중앙일보. 1998. 2. 4. 34면

91

우리나라 역대 음반 판매량 순위

| 순위 | 가수 | 음반 | 발매연도 | 판매량 |
|---|---|---|---|---|
| 1 | 방탄소년단 | Map of the Soul: 7 | 2020 | 4,376,975+ |
| 2 | 방탄소년단 | Map of the Soul: Persona | 2019 | 3,915,766+ |
| 3 | 김건모 | 잘못된 만남 | 1995 | 3,300,000+ |
| 4 | 조관우 | Memory | 1995 | 3,000,000+ |
| 5 | 방탄소년단 | Love Yourself 結 'Answer' | 2018 | 2,731,330+ |
| 6 | 조성모 | Let Me Love | 2000 | 2,700,000+ |
| 7 | 방탄소년단 | BE | 2020 | 2,692,022+ |
| 8 | 조성모 | For Your Soul | 1999 | 2,600,000+ |
| 9 | 신승훈 | 나보다 조금 더 높은 곳에 니가 있을 뿐 | 1996 | 2,470,000+ |
| 10 | 방탄소년단 | Love Yourself 轉 'Tear' | 2018 | 2,349,588+ |

출처: https://ko.wikipedia.org/(2021. 01. 18 확인)

질문이 가능하다는 것이다. 이를테면 조수미는 2000년 발매한 앨범 ≪Only Love≫로 음판 100만 장을 돌파했다. 물론 이 앨범은 '크로스오버(crossover) 앨범'이기는 하다. 그러나 조수미의 본격적인 클래식 앨범들 또한 상당히 많은 대중에게 호응을 얻고 있다는 점을 생각해보면, 조수미의 음악적 활동과 이에 대한 대중의 관심을 '대중문화'라고 할 수 없는 이유는 무엇인지 생각해보지 않을 수 없다.

셋째, 대중문화를 '대량문화'로 정의할 수도 있다. 대중문화는 대량생산되어 대량소비될 목적으로 만들어진 상업적 문화라는 것이다. 이는 소수의 엘리트가 누리는 고급문화와 다수의 대중이 누리는 질 낮은 문화라는 두 번째 정의에 내재한 차별적 관념과 연결된다. 하지만 앞에서 이미 예로 들었듯이 고급문화라고 해서 대량생산과 대량소비의 틀 밖에 있지는 않다. 물론 고급문화의 전형적 형식을 취하고 있는 문화형식에 해당하는 콘텐츠들이 전형적인 대중문화의 형식을 취하는 문화콘텐츠들의 상업적 성과를 따라오기는 쉽지 않다. 예를 들어 조수미나 조성진이 아무리 대중의 사랑을 받는다고 해도 BTS의 음판 기록을 갈아엎기는 쉽지 않을 것이다.

앞에서 'popular'와 'mass'에 대해 논의하는 가운데 언급했지만,

현실적으로 대중문화 대부분은 대량문화와 그것을 둘러싼 대중의 문화적 실천들을 중심으로 형성된다. 그러나 대량문화를 중심으로 벌어지는 대중의 문화적 실천은 이미 단순하게 '대량(mass)'이라고 부를 수 있는 것이 아니다. 생산과 소비의 측면에서는 '대량'이라는 말이 맞지만, 그것의 향유 주체는 그것을 단순 소비하는 데 그치지 않고 그것을 통해 자신의 문화적 삶을 구성하고 실천한다. 이를테면 BTS의 아미(Army)는 2020년 도널드 트럼프 대통령의 선거유세를 방해하고 흑인 인권운동을 지지하는 운동을 벌인다. 아미는 오클라호마주 털사에서 개최한 대통령 선거유세의 입장권을 등록했다가 취소하는 방식으로 선거운동을 방해하였다(윤창수 2020). 대중문화를 대량문화와 동일시하는 것은 대중문화의 이러한 적극적이고 능동적인 특성-물론 모든 대중문화가 그리고 모든 대중이 그런 것은 아니다-을 외면하게 한다.

대량문화를 소비하는 것은 분명 대중문화의 한 양상이기는 하다. 그러나 그것만이 대중문화의 전부는 아니고, 위에서 이야기했듯이 대량문화를 소비하는 과정은 좀 더 구체적으로 살펴볼 필요가 있는 문제이기도 하다. 그리고 이러한 정의에 도사리고 있는 대중문화에 대한 차별적 인식을 분명히 인식해야 한다. 위에서 언급한 두 번째 정의는 대중문화를 고급문화와 구분되는 저급문화로 식별하는 차별적 인식을 기정사실로 만든다. 마찬가지로 대량문화라는 개념은 고급문화는 소수 엘리트의 문화이며 대중문화는 다수 대중의 저급한 문화라는 도식을 우리 머리에 각인시킨다. 아널드, 리비스 등이 말했던 것처럼 '문화'는 오직 소수의 사람들에 의해서만 성취될 수 있는 것이라는 관념이 여전히 남아있고, 이는 사회의 정치적, 경제적 지배를 문화와 정신의 영역을 지배하는 데 연결함으로써 권력을 재생산하기 위한 하나의 전략으로 구실 한다.

넷째, 대중문화를 '민중(the people)'으로부터 발생하는 문화(Storey 2002: 14)로 정의할 수도 있다. 이는 민중의 자발적이고 주체적인 문화적 삶을 인정하는 개념이다. 여기에는 대중문화가 위로부터 강요되거나 만들어져 던져지는 문화가 아니라, 대중 스스로가 만들고 형성한 문화라는 의미가 들어 있다. 이러한 정의는 삶의 주체로서의 대중과 이들의 문화적 역량을 인정한다. 그리고 기존과는 다르게 '인류학적 정의'에 좀 더 가까운 의미를 취한다. 이에 따르면 대중문화는 특정한 개인 혹은 집단의 생산물(products)일 뿐만이 아니라, 그것을 향유하는 대중의 일상적 삶의 양식 그리고 그 과정에서 이들이 생성하는 경험과 의미를 포함한다.

다만 민중의 문화로서의 대중문화라는 정의는 '민중' 혹은 민중이라고 불릴 만한 '대중'이 무엇인지 개념적 해명을 요구한다. '민중'은 '백성', '평민', '시민', '인민' 등과 어떻게 같고 어떤 점에서 다른가? 특히 '계급'과 민중의 관계는 무엇인가? '민중'은 대개 사회 성원의 대다수를 차지하는 피지배계층들을 아울러 통칭해온 말이다 보니, 그것이 한정하는 범위와 의미가 모호하게 들린다. 특히 우리의 맥락에서 '민중'이라는 말은 '저항'이라는 말과 연관되어 쓰이는 경우가 많았다. 이는 이 말이 폭넓게 쓰이기 시작한 계기가 동학농민운동이었다는 점과 무관하지 않을 듯하다. 그러나 대중문화를 정의함에 있어 '민중'은 반드시 그러한 맥락에서만 이해될 말은 아니다(한완상 등 1979).

다섯째, 대중문화는 피지배 집단과 지배 집단 사이에서 벌어지는 저항과 통합의 운동이 경합하는 장이다. 원용진은 "사회 내 피지배를 경험하는 다양한 집단의 삶 방식이 지배 집단 문화와 경쟁하는 장"(원용진 2010: 36)이라고 정의하는데, 이는 정확히 존 스토리의 다섯 번째 정의와 일치한다. 대중문화는 기본적으로 문화적 이해가

충돌하거나 타협하는 갈등과 조정의 공간으로 그람시의 개념에 따르자면 '헤게모니 투쟁의 공간'이라는 것이다(Gramsci 1920:1999: 26~42; 곽노완 2007). 이러한 생각은 피스크(Fiske)에게 있어서도 마찬가지였다. 피스크는 문화연구에서의 문화는 미학적이거나 인문학적인 측면이 아니라 그것의 정치적 성격이 강조된다고 하였다(Fiske 1996). 여기에서 정치적이라고 한 것은 서로 다른 이해(interest)에 따라 갈등을 조정하고 중재하는 과정이기 때문이며, 이 과정에서 좀 더 자기의 입장을 관철하기 위해 노력하고 투쟁하는 과정이기 때문이다.[40]

대중문화라는 층위가 오로지 지배 혹은 지배 이데올로기가 전일적으로 관철되는 단순한 영역이 아니라는 점은 분명해 보인다. 대중문화를 결론적으로 지배를 재생산하는 문화적 기구로 생각하고, 대중문화의 저급성이 고급문화와 다르게 삶에 직면하여 이를 진지하게 성찰하지 못하게 하는 피상적 즐거움의 원천이라고 생각하는 연구자들도 이러한 생각을 쉽게 부정하지는 못한다. 적어도 현상적인 측면에 있어서 대중문화는 이를테면 프로이트의 꿈이나 알튀세의 사회구성체처럼 과잉결정(overdetermination)된 복잡다단한 층위인 것이다. 이를테면 앞에서 대중문화의 카타르시스가 지니는 도피적 성격을 지적했던 윤진은 대중문화를 복합적인 현상으로 기술한다.

윤진(2008: 291)에 따르면 "대중문화는 예술성, 가치, 의미를 추구하는 전통적 의미의 문화와 달리 쉽게 즐길 수 있는 흥미와 위안을 제공하는 문화"라고 할 수 있다. 문제는 대중문화가 한 가지 관

---

40) 레닌 또한 '헤게모니'라는 말을 썼지만, 그것은 대중들의 동조라는 의미에서 크게 나아가지 못했다. 프롤레타리아 혁명의 승리를 위해서는 대중의 동조를 얻는 것이 필요하다고 레닌은 생각했다. 특히 그가 주장하는 '프롤레타리아 독재'의 단계는 프롤레타리아 외의 모든 노동하는 대중들의 동조를 필요로 했다. 그람시는 여기서 한발 더 나아가, 다수의 동의를 끌어내는 능력을 확장함으로써 대립을 해결하는 방법으로 '헤게모니'를 제시한다. 헤게모니는 힘을 관철하는 수단이며 나아가 그것을 관철하는 과정인 것이다. 그러므로 그람시의 헤게모니는 개념적으로 '정치'인 것이다(곽노완 2007: 29).

점에서 분석할 수 있는 일관되고 단순한 문화적 양상이 아니라는 점이다. 대중문화는 복합적이다. 예를 들어, 자본주의적 시장 논리가 관철되는 문화콘텐츠들이 주류를 형성하는 대중문화 시장에는 별종의 독립된 제작물도 공존하고 있다. 아울러 대중의 감각적 즐거움을 지향하는 콘텐츠들과 더불어 정치적인 혹은 사회적인 문제에 천착하거나 이념적 지향을 가진 창작물도 공존하고 있다. 전형적인 주류 제작사가 언더그라운드 콘텐츠를 제작하기도 한다. 이러한 상반된 양상들의 모순된 공존은 특히 인터넷을 중심으로 하는 오늘날의 대중문화 현상에서 더욱 두드러져 보인다. 윤진의 말대로 "인터넷이라는 가상의 공간 속에는 사회와의 진정한 소통을 거부하는 익명의 자폐적인 쾌락이 넘쳐나지만 동시에 현실의 제약을 넘어 정규 언론이 다루지 못하는 삶의 진실을 전해주는 담론의 장이 존재"하기도 하기 때문이다(윤진, 2008: 291~292).

대중문화가 지배 집단의 이익과 그들의 가치만을 투영하지 못하는 이유가 여기에 있다. 그러나 이러한 문화적 저항과 가치의 전도에도 불구하고 지배의 틀 자체가 여전한 것도 같은 이유 때문이다. 저항하는 문화적 형식 그리고 그것이 담고 있는 전복의 메시지들이라고 해서 샅샅이 찾아 말살할 수는 없다. 복잡하고 진전된 사회일수록 이러한 저항의 문화들에도 살아 숨 쉴 공간이 허락된다. 하지만 살아 숨 쉬게 됐다고 이길 수 있는 건 아니다. 대부분의 사회에서 지배는 전일적으로 통합된 권력을 통해 이루어지는 것이 아니다. 헤게모니 싸움에서 주도적이고 지배적인 지위를 확보하고 사회의 기본적인 가치와 원리만 확보하면 된다.[41]

대중문화를 '헤게모니'와 관련짓는 이러한 정의는 권력의 이해와

---

41) 이를테면 '공정'의 이데올로기는 '경쟁'을 전제로 한다. 공정하지 못한 권력을 불의한 힘으로 단죄하는 것은 '저항적'인 메시지로 보일지 모르지만, '경쟁'이라는 전제에 대해서는 문제를 제기하지 않는다. 공정을 문제 삼고, 공정을 요구할수록 오히려 '경쟁'이라는 전제는 강화된다.

대중의 이해가 어떻게 충돌하고 어떻게 절충되는지 그리고 그 결과로 문화의 다양한 외양이 어떻게 형성되고 그 메시지는 또한 얼마나 복잡하게 얽히고설키는지 이해할 수 있게 해준다. 이러한 의미에서 '헤게모니 투쟁의 장으로서의 대중문화'라는 개념은 문화연구의 관점을 가장 잘 반영하는 정의라고도 할 수 있다. 그리고 이러한 헤게모니 투쟁의 양상은 국가와 시민사회, 권력과 저항하는 대중(혹은 민중)과 같은 거시적 갈등 안에서만 발견할 수 있는 것이 아니다. 그리고 이러한 투쟁이 텍스트의 수준(봉준호의 <기생충>이 절충하는 계층 간의 대립과 갈등에서처럼)에서만 발견되는 것도 아니다. 원용진은 대중문화를 통해 드러나는 갈등을 "대중문화 텍스트 안의 갈등으로 국한해 오해해선 안된다"라고 하고, 오히려 갈등은 대중문화의 다양한 산물들을 둘러싸고 "의미가 순환되는 과정에서 발생"한다고 주장한다(원용진 2010: 95). 즉 텍스트 안에서도 헤게모니적 갈등이 부딪혀 표현되지만, 그것의 의미를 해석하고 그 결과를 활용하는 사회적 수용의 과정에서도 헤게모니 싸움은 발생한다.

여섯째, 존 스토리는 대중문화에 대한 포스트모더니즘적인 관점을 언급한다(Storey 2002: 17). 포스트모더니즘의 정의의 가장 중요한 특징은 대중문화와 고급문화의 구분을 거부한다는 데 있다. 즉 포스트모더니즘에서는 고급문화와 대중문화의 구분을 의미 없는 것으로 보는데, 이는 한편으로 문화 전체의 상업화를 의미하기도 하고, 다른 한편으로 문화를 통해 관철되어 왔던 차별의 정치가 무의미해졌음을 드러내기도 한다. 이는 대중문화에 대한 정의라기보다는 하나의 관점이라고 할 수 있으며, 대중문화의 현 상황에 대해 중요한 함의를 내포한다. 현실적으로 대중문화가 사회적으로 지위를 높여가고 있는 것이 사실이고, 이러한 추세에서 대중문화와 고급문화를 구분하는 일은 상징적인 수준에서 흔히 말하는 '정신승

리'를 위한 자기변명에 지나지 않는 것처럼 보인다.

그런데 존 스토리가 언급한 포스트모더니즘적인 관점은 대중문화라는 개념 자체를 해소할 수도 있다. 적어도 고급문화와 다른 대중문화란 없다. 마찬가지로 대중문화와 차별되는 고급문화 또한 없다. 물론 현실의 문화적 지형 안에서 포스트모더니즘이 부정한나는 차별은 여전히 존재한다. 그러나 이러한 차별과 개념적 식별은 점차 사라져가는 추세에 있으며, 현실적으로 그 의미가 점점 퇴색되고 있다. 프레드릭 제임슨의 정의대로라면 포스트모던 시대에는 포스트모더니즘이라 불리는 문화적 우세종이 있을 뿐이다(Jameson 1989). 이러한 관점에서 고급문화니 대중문화니 하는 구분과 이에 따른 차별적 정의는 낡은 시대의 관점이 남긴 찌꺼기에 불과하다. 그것은 그러한 상징적 수준의 차별을 이용해 현실의 지배 관계를 정당화하려는 권력의 작위적이고 임의적인 수사에 지나지 않는다는 것이다.

일곱째, 대중문화는 상업화와 도시화에 뒤따라 일어난 근대적 현상이다(Storey 2002: 19). 대중문화는 산업혁명으로 대량생산이 가능해지고, 이에 따라 대규모의 생산시설이 들어서 주변의 인구를 빨아들이기 시작한 거대 도시에서 시작된 문화적 형태였다. 대중문화가 가능하기 위해서는 대중이라 부를 만한 인간 집단이 형성되어야 했을 것이고, 이들에게 문화콘텐츠를 전달할 기술적 미디어들과 이를 생산 유통할 기구 혹은 조직으로서의 미디어들 또한 필요했을 것이다. 이는 우리가 알고 있는 대중문화, 즉 조선 시대 상민이나 노비들이 즐기던 문화가 아니라 지금 우리가 즐기는 문화의 직접적인 현실의 조건이었다. 그러므로 '대중문화'는 유럽, 특히 영국으로부터 온 것이라고 봐야 할 것이고, 따라서 영국 이외의 나라에서는 그것이 유입되어 하나의 유력한 문화적 양식으로 성장하는 과정에서 벌어지는 다양한 문제와 갈등이 중요한 논란거리가 될 수 있을 것이다.

이상 대중문화가 무엇인지에 대한 답을 얻기 위한 논의의 출발점으로 존 스토리의 대중문화에 대한 일곱 가지 정의를 살펴보았다. 하지만 일곱 가지의 정의들 가운데 어느 하나도 대중문화를 포괄적으로 규정하고 있지는 않았다. 이는 이들 정의가 잘못되어서라기보다는 대중문화가 그만큼 정의하기 어려운 대상이기 때문이었을 것이다. 원용진의 말대로 "'대중'이라는 용어도 규정하기 어려운데 머리를 지끈거리게 만드는 '문화'라는 용어가 합쳐져 있으니" 쉽게 정의하기는 어려울 것이다. 더구나 "시간의 흐름에 따라 개념 정의는 바뀐"다는 걸 고려하고 "사회마다 대중문화를 대하는 태도도 다"르다는 것을 고려한다면(Storey 2002: 20~21) 이를 하나의 문장, 하나의 명제로 간명하게 정의하는 일은 거의 불가능한 일로 보인다. 어떤 면에서 이를 하나의 명제로 정의하는 것은 오히려 대중문화를 바르게 이해하는 데 방해가 될지도 모른다. 존 스토리가 제시한 일곱 가지 정의들 각각은 나름 문제와 한계를 가지고 있지만, 대중문화의 여러 측면들을 드러내어 이야기해주고 있기도 하다. 대중문화에 대한 정의는 그것에 대한 다양한 접근들 속에서 전체적 얼개를 그려가는 방식으로 이해되는 것이 맞다. 대중문화를 하나의 정의로 통일시키려는 기획은 무모할 뿐 아니라, 대중문화를 온전히 이해하는 데에도 도움이 되지 않을 것이다.

# 2

# 근대 대중문화의 형성

# 유럽, 대중문화의 탄생

## 대중문화, 근대의 발명품

대중문화가 본격적으로 대두하고 이를 사회적 현상으로 바라보기 시작한 것은 18세기 영국 사회부터였다(Williams, 1963: 11). 산업혁명이 한창이던 영국은 근대적 대중사회와 그 사회의 문화, 대중문화의 진원지였다. 이는 대중문화가 자본주의 시장경제와 밀접하게 관련된다는 것을 의미한다. 대중문화라고 부를 수 있는 현상은 근대 산업화와 자본주의적 질서의 산물이다. 실제로 대중문화라는 새로운 사회적 현상은 근대화의 과정을 특징짓는 여러 현상 가운데 비교적 가장 최근에 발견되고 인식된 사건이다. 근대화의 과정은 르네상스에서 18세기 영국의 산업혁명기에 이르기까지 예술에서 시작해 종교, 과학, 정치, 경제 등의 부문으로 퍼져나갔다. 그러나 대중문화는 19세기 말 혹은 20세기 초가 되어서야 인지되기 시작한 현상이었다(김성기 1994: 308~309; 김우필 2014: 7).

| 르네상스(14C~16C) | 인문주의 부활과 인간의 재발견 |
| --- | --- |
| 종교개혁(1517~1648) | 1517년 마틴 루터의 95개 조 반박문에서 1648년 베스트팔렌조약까지 |
| 과학혁명(1543~1687) | 코페르니쿠스의 ≪천구의 회전에 관하여≫에서 뉴턴의 ≪자연철학의 수학적 원리≫까지 |
| 프랑스대혁명(1789~1799) | 공화정, 서구적 민주주의의 시작 |
| 산업혁명(1760~1830) | 아크라이트의 '수방적기'에서 철도의 건설까지 |

대중문화는 르네상스로부터 시작되어 산업화로 이어지는 근대화의 지난한 과정에서 형성된 피지배계층의 문화양식이라고 할 수 있다.

근대는 대개 계몽주의 확산에 따른 인본주의의 발흥과 과학기술에 대한 신뢰의 형성, 산업혁명으로 가능해진 대량생산과 이에 근거한 사회시스템으로서의 자본주의의 등장 그리고 프랑스혁명을 계기로 가능해진 대중민주주의와 이를 실현하기 위한 정치시스템의 수립 등으로 특징된다(김윤태 2020: 25). 특히 산업혁명은 유럽에서 중세적 인간관계를 일소하고 새로운 근대적 인간관계를 형성하는 데 결정적이었다. 산업혁명이 초래한 변화의 핵심은 온정적 인간관계를 계약에 근거하는 기계적이며 형식적인 관계들로 대체했으며, 기존의 중세적 사회계층을 근대적 계급 관계로 전환시켰다는 것이다. 인간의 능력을 그의 인격으로부터 분리해 팔고 사는 시대가 됨으로써, 인간 소외의 가능성은 더욱 커졌지만, 이를 해결할 인격적 관계와 공동체적 결속은 오히려 빠르게 해체되고 있었다. 이렇게 산업혁명 이후 인간관계의 변화와 이로부터 초래된 인간관계의 재구성, 노동의 상황에 대해 하우저(Arnold Hauser, 1892~1978)

는 깊은 통찰력으로 설명한 바 있다.

하우저에 따르면 18세기 산업혁명 이후에야 비로소 중세의 잔재들이 척결되고, 근대적 삶의 형태가 자리 잡을 수 있게 되었다고 한다. 여기서 근대적 삶의 형태란 중세의 조합을 중심으로 하는 삶과 정신, 폐쇄적인 지역의 자급자족 경제를 중심으로 한 생활 형태, 비합리적이고 관습적인 주먹구구식 생산방법 등을 일소하고, 합리적 계산과 계획에 근거하여 노동을 조직화하고 경쟁을 통해 개인주의로 무장한 삶을 말한다. 이러한 근대적 삶의 원칙은 합리성과 효율을 가치로 여기는 대기업과 더불어 기계를 통해 생산에서 인간과 인간의 노동을 배제하는 새로운 생산 환경을 조성하였다(Hauser, 1953/1999: 80).

하우저는 이러한 새로운 삶의 조건은 노동을 비인격화했다고 말한다(Hauser, 1953/1999: 81). 인간의 능력과 노동의 결과가 점차 연관성을 잃기 시작했으며, 노동자와 사용자 사이의 관계는 질적이고 인격적인 관계가 아니라 노동 시간과 노동 생산성이라는 양화된 추상적 관계로 전환되었다.[1] 처음에는 인간의 노동을 단순한 작업으로 잘게 쪼개고 이를 반복하도록 만들었다. 하지만 시간이 갈수록 그 일을 기계가 처리하기 시작했다. 생산에서 인간이 차지하는 영역이 좁아질수록 인간 그리고 노동의 상황은 열악해질 수밖에 없었다. 노동은 인격으로부터 분리되었고, 생산은 점차 인간의 흔적을 지워가기 시작했다. 결과적으로 사람들 사이의 관계 특히 자본과 노동의 관계는 빠르게 비인격화되었다.

---

1) 분업과 특화는 인간의 질적 노동을 양적 노동력으로 추상화하고 이를 계량화할 수 있도록 만들었다. 인간의 노동이 생산의 전 과정을 포괄하던 시대가 저물고 생산과정의 특정한 프로세스를 단순 노동으로 점유하는 노동의 파편화는 결국 생산과 노동으로부터 인간의 얼굴을 지우고 말았다. 중세 말로부터 근대 초에 이르는 장인의 시대는 하나의 전설로 남게 되었다. 물론 산업혁명은 인간의 뼈와 근육을 대신하는 기계에서 비롯하므로, 인간의 뇌와 신경을 대신할 컴퓨터, 네트워크 그리고 AI가 등장하기까지는 '전문직'이라는 장인의 영역을 남겨두었다.

인구가 도시에 집중되고, 도시는 공업을 중심으로 경제를 끌어가게 되었다. 삶의 조건은 더욱 열악하게 되었고, 삶의 방식 또한 이전 시대의 유기적이고 총체적인 양식으로부터 벗어나 파편화되고 기계화되기 시작했다. 하우저는 이러한 새로운 삶의 조건이 가치의 충돌 혹은 윤리적 충돌까지 야기하였다고 보았는네, 왜냐하면 객관화되고 양화된 노동의 조건에서 자본가들은 더욱 엄격하게 객관화된 노동윤리를 요구하게 되었지만, 그들의 삶이 기업 혹은 자본으로부터 유리되었다고 느끼는 노동자들에게 이를 기껍게 받아들이기는 더욱 어려워졌기 때문이다(Hauser, 1953/1999: 81). 그러므로 노동은 삶의 가치나 윤리적 목표의 차원이 아니라 삶의 수단이나 방편의 차원으로 떨어지고, 전인적 삶의 중심적인 인간 실천이 아니라 생존을 위해 강제되는 억압적 삶의 한 양상이 된다.

대중문화는 이러한 근대적 계기들이 완성되고 확산하던 시기에 출현한 일종의 근대적 삶의 양식이다. 산업혁명으로 대량생산이 가능해짐으로써 대량소비 또한 가능해졌다. 대량소비는 자본주의의 경제적 가치를 실현하기 위한 기본 조건이었다. 이는 사람들의 삶을 철저하게 바꿔 놓기 시작했다. 이러한 변화는 사람들을 변화에 적응하는 쪽과 적응하지 못하는 쪽으로 나누게 된다.

영국을 중심으로 이야기하자면, 18세기만 해도 도시의 노동자계급은 정치적으로나 문화적으로 역사의 전면에 나서지 못하고 있었다. 당시 영국은 대지주, 부르주아 그리고 소상공업자, 임노동자, 농민 등으로 복합적 계층 집단과 같은 3개의 경제 집단이 대립하고 있었다. 그러나 정치적으로나 문화적으로 지배력을 행사하고 있었던 건 대지주와 부르주아였다. 토리당과 휘그당으로 구성된 의회는 절대 영국국민 전체의 이해를 반영하는 곳이 아니었다. 권력이 토리에서 휘그로 넘어가더라도 그것은 전통적인 토지 귀족의 헤게모

니가 상업 중심으로 부를 축적한 가문들에게 넘어갔다는 의미 정도 밖엔 없었다. 그런데도 영국의 상황은 프랑스 등과는 조금 달랐는데, 이를테면 프랑스는 상층계급에 면세 특권이 부여되었지만, 영국의 일반 국민은 세금을 내지 않았다. 아울러 영국의 전통적인 귀족들은 프랑스의 귀족들과 다르게 부르주아들과 어울려 사업에 뛰어들었고, 투자하고 어울렸다. 이런 까닭에 영국 사회가 부르주아 중심의 자본주의적 사회 질서를 확립하는 것은 상대적으로 쉬웠다 (Hauser, 1953/1999c: 61~5).

18세기 영국은 이러한 사회적 환경에서 빠르게 자본주의화 되었다. 귀족과 부르주아를 하나로 하는 문화 향유층이 성립된 것은 이 시기에 이르러서의 일이다. 물론 귀족은 부르주아와 다른 문화적 전통을 가지고 있었지만, 귀족이 자본주의적 경제 활동에 참여하게 됨으로써 동일한 이해관계를 가지게 되었고, 문화적으로 통합되기 시작했다. 이러한 가운데 ≪태틀러(Tatler: 1709~1711)≫와 ≪스펙테이터(Spectator: 1711~1712)≫가 발간된다.[2] 이들 간행물에 실린 산문들과 소설들은 영국에선 최초로 부르주아와 중산층을 타깃으로 하는 진지한 문학이었다고 한다. 발행 부수가 기껏해야 3,000부에 지나지 않았으므로 그 영향력을 논하기는 무리가 있겠지만, 그 역사적 의미는 분명 중요하다 할 것이다. 이후 문화를 향유하는 계층이 아래로 아래로 점점 확대되고 확장되었다. 18세기가 무르익을 무렵에는 상당수의 영국인들을 대상으로 하는 '대중문화적' 현상이 자리 잡게 되고, 19세기에 이르러 꽃을 피우게 된다.

---

2) 리처드 스틸(Richard Steele 1672~1729)과 조셉 애디슨(Joseph Addison, 1672~1719)은 1709년 4월에는 리처드 스틸을 발행인으로 ≪태틀러≫를 1711년 3월에는 조셉 애디슨을 발행인으로 ≪스펙테이터≫를 발간한다. ≪태틀러≫는 주 3회 발간되는 간행물로 문학과 사회문제를 주로 다루었다. 이후 이를 대신해 ≪스펙테이터≫가 발간되었는데, 발행주기는 주 3회로 동일했고, 발행 부수는 3,000부 가량 되었다고 한다.

## 민속문화의 발견

존 스토리에 따르면, 산업혁명기 피지배계급의 문화는 신화화된 시골의 민속문화(folk culture)와 도시 노동계급의 군중 문화(mass culture) 두 가지로 분화했다.[3] 이러한 분화는 이제는 과거에 대한 노스텔지어뿐인 미라처럼 박제된 피지배계급의 문화적 흔적과 당대에 새롭게 형성되고 있는 동시대적(contemporay) 피지배계급의 문화라는 구분을 내재한다. 이러한 구분은 결국 과거의 바람직했던 민속문화와 현재의 타락한 군중 문화로 식별되고, 당대의 대중문화는 타락한 군중 문화에 침식되고 있는 안타까운 상황으로 묘사되게 된다. 구체적인 부분에서나 기본적인 입장의 차이가 있기는 하지만, 리비스의 공유문화에 대한 회고나 호가트의 노동자문화에 대한 기억은 이러한 점에서 비슷한 내러티브를 보여준다. 리비스나 호가트 모두 과거 피지배계급이 가지고 있었던 바람직한 문화들이 지금은 타락하고 쇠퇴하여 아쉽고 안타깝다고 탄식한다.

스토리가 말하는 민속문화와 군중 문화의 식별은 '대중문화'라는 개념의 발명과 밀접한 연관된다. 피터 버크(Peter Burke 1937~)에 따르면 '대중문화'는 18세기 말에서 20세기 초에 걸쳐 지식인들에 의해 창안된 근대적 개념이다(김윤태 외 2020: 231). '대중문화'는 비엘리트 문화 혹은 하층계급(subordinate)의 문화 일반을 지칭하기

---

3) 군중 문화라는 표현은 'mass culture'를 번역한 것이다. 'mass culture'라고 하면 대량생산된 문화, 문화상품이라는 사물 혹은 대상을 떠올리기 마련이다. 하지만 스토리가 말하는 'mass culture'는 이러한 의미로 'folk'와 식별되는 'mass'의 문화라는 뜻이다. 18세기에 들어서면서 지식인들은 피지배 대중을 'folk'와 'mass'로 식별하고 이에 각각 다른 가치와 의미를 부여했다. 이러한 맥락에서 'mass culture'를 '대중문화' 혹은 '대량문화'로 표현하는 것은 확실히 만족스럽지 못하다. 그러므로 유영민은 이를 '군중 문화'라고 번역하였다(Storey, 2003/2011: 16). 그러나 '군중 문화'라는 말은 또 다른 별개의 개념으로 여겨져 오히려 혼란을 가중할 수도 있다는 생각이 든다. 불만스럽더라도 여기에서는 유영민의 번역을 인용하거나 직접 언급하는 경우, 혹은 'mass'의 문화임을 특별히 드러내야 하는 경우가 아니라면, '군중 문화'라는 표현은 쓰지 않으려 한다. 기존에 주로 사용되던 '대량문화' 혹은 '대중문화'로 표기할 것이다. 맥락에 따라 이해해주기 바란다.

위한 말이라기보다는 과거의 농민 혹은 장인 계층이 중심이 되어 형성되었던 근대 이전의 피지배 문화에 대립하는 프롤레타리아 문화를 지칭하기 위해 만들어진 말이다. 18세기 말에 이르러 유럽의 지식인들은 갑자기 '민속문화(folk culture)'에 관심을 집중하기 시작했다(Burke 1978: 3). 민속문화는 중세를 거치며 형성된 공동체 문화를 대표하는 것으로 유기적으로 통합적일 뿐 아니라, 상당한 문화적 가치가 있는 것으로 기술되었다.

버크는 16세기 이전의 유럽 사회의 문화는 일반문화와 엘리트문화로 구분된다고 주장한다. 일반문화는 거의 모든 계층들이 공통으로 향유하는 문화를 말하고, 엘리트문화는 지배 계층에 의해 만들어지고 소비되는 고급문화를 말한다. 여기에서 일반문화의 주체인 일반인들을 대표하는 계층은 '농부'와 '장인'이었다. 물론 농부와 장인은 피지배 대중으로서의 일반인을 대표하는 상징일 뿐, 이들만이 일반인의 범주에 속하는 것은 아니었다. 여성, 어린아이, 거지, 부랑아 등 소수의 지배 집단을 제외한 대부분의 사람들이 흔히 '전통'이라고 불리는 당대의 특징적 문화를 공유하고 있었다. 중세 이후의 피지배 집단은 산업혁명을 비롯한 근대화의 과정에서 점차 분화하고 변모하기 시작해 근대적 프롤레타리아 계급으로 자리를 잡게 된다. 이러한 과정에서 당대의 보수적인 지식인들은 과거의 피지배계급에 대한 향수와 새로운 프롤레타리아 계급에 대한 적대감을 여과 없이 드러내기 시작했다.

버크는 16세기에서 19세기 사이, 유럽의 지배계급의 피지배계급에 대한 태도에 커다란 변화가 있었다고 보았다. 버크에 따르면 1500년대 유럽의 지배계급은 일반인들을 경멸하면서 문화는 함께 공유하고 있었다고 한다. 그러나 19세기에 이르게 되면 이들은 대중들과 문화를 공유하지 않게 된다. 이들은 대중과는 구분되는 계

층적 위치에서 이를 뭔가 "기이하고 재미있는 것"으로 재정립하며 이러한 독특한 문화를 만들어낸 민중(people)에게 찬사를 보내기까지 하게 된다(Burke 1978: Storey 2003/2011: 19).

지식인들은 과거의 피지배계급에 대한 찬사와 경외와는 대조적으로 당대의 새로운 피지배계급인 도시의 프롤레타리아에 대해서는 전혀 다른 태도를 보였다. 이를테면 헤르더(Johan Gottfried Herder 1744~1803)는 시골의 '민중'과 도시의 '시정잡배'를 구분한다. 민중은 '민요'와 같은 유기적 공동체 문화를 창조하고 창작하는 소박한 문화적 주체들이지만, 도시의 시정잡배들은 문화를 만들기는커녕 오히려 그것을 망가뜨리는 자들일 뿐이라고 지식인들은 생각했다(Storey 2003/2011: 20). 마찬가지로 윌리엄 머더웰(William Matherwell 1797~1835)은 전통적인 노래 즉 민요는 '영웅적인 고대 민족의 애국심 강한 자손들'이 만들어냈고, 이들은 도시의 '시정잡배'들과 혼동해서는 안 되는 사람들이라고 주장했다(Storey 2003/2011: 20~21).

지식인들에 의해 발굴된 당대의 민속문화는 다양한 장르에 걸쳐 있었다. 춤의 경우는 많은 사람들이 어울려 원을 그리며 추는 원무(circle dance)로 대표되는 집단무(group dance), 혼자 추는 독무, 사라반드(sarabande)나 판당고(fandango)와 같이 짝을 지어 추는 춤 등이 있었다. 민요 특히 서사적인 노래로서의 발라드(ballad)나 서사시(epic)가 주목을 받았다. 서사적인 노래들은 두 사람 혹은 세 사람 이상이 공연하는 경우도 있었다. 두 사람이 공연하는 경우는 대개 대화하는 형식으로, 세 사람 이상의 경우는 좀 더 우스꽝스럽고 희극적인 분위기로 연기되는 경우가 많았다고 한다. 예를 들어 익살극(farces)과 같은 경우는 많은 출연자들에게 정교하게 역할을 배분해서 공연하는 방식으로 발전했다. 특

히 이탈리아의 '코미디아 델 아르테(commedia dell'arte)'4)는 유럽에 퍼져있던 다양한 익살극을 정교하게 가다듬어 공연했던 것으로 유명했다(Burke 1978: 116~124). 그리고 이러한 민간의 연희양식은 특히 중세부터 내려온 카니발(carnival)과 사순절(lent)의 풍습들과 연결되어 민중적인 문화형태로 발전하였다.5)

그러나 시골의 농민이나 장인들과 구별되는 도시의 프롤레타리아는 이러한 전통적 민속문화로부터 멀어져 그들만의 새로운 문화를 형성했다. 일하는 곳과 사는 곳이 분리되고, 다른 사람들과의 교제나 놀이는 노동 시간 이후로 엄격히 제한되었다. 그들은 일을 마치고 거주지역 인근의 선술집에 모여 웃고 떠들고 노래하며 시간을 보냈다. 이러한 도시 프롤레타리아의 일상은 농민을 중심으로 하는

---

4) 16세기에서 18세기 사이에 이탈리아에서 유행한 즉흥극을 말한다. 10명 정도가 출연했다고 하며, 전문적인 연기자에 의해 공연되었고, 출연자는 가면을 사용했던 것으로 알려져 있다.
당대의 오락거리로는 오페라와 서커스도 있었다. 오페라는 16세기 말 이탈리아에서 시작된 것으로 알려져 있다. 이전의 음악극과는 다르게 노래하는 부분과 음악을 끊고 대사를 말하는 부분이 특징적인 장르였다. 출발은 그리스 비극을 주요 내용으로 했는데, 이를 정가극 혹은 오페라 세리아(opera seria)라 부른다. 한편 좀 더 세속적인 취향의 오페라를 희가극 혹은 오페라 부파(opera buffa)라고 한다. 영국에서는 여기에 좀 더 희극적 요소를 강화한 오페라 소극(farce opera)이 유행했다. 오페라 부파와 오페라 소극은 미국에 건너가 뮤지컬로 발전한다.
한편 오페라와는 별개로 민중적인 형태의 음악극들도 있었다. 대표적인 형식이 18세기 독일에 등장한 징슈필(Singspiel)이다. 징슈필은 서로 대사를 주고받는 가운데 노래를 포함하는 형식으로 일반적인 오페라에 비해 대사가 많은 편이다. 징슈필의 노래는 대중가요, 발라드, 민요 등으로 구성되는 경우가 많았다.
서커스는 이미 고대 로마에서 시작한 공연 오락이었다. 서커스라는 말 자체가 '원'을 뜻하는 라틴어 키르쿠스(Circus)에서 온 말로 원래부터 원형 경기장을 뜻하는 말이었다. 근대적 서커스는 1768년 영국에서 필립 애슬리(Philip Astley, 1742~1814)가 시작한 것으로 전해진다. 마상 곡예사였던 그는 런던에 지름 36.5m의 원형 공연장을 만들고 여기서 다양한 묘기를 선보였다. 이후 이 공연에 음악, 줄타기, 각종 묘기 그리고 광대들의 공연이 곁들여졌다.
1825년에는 미국의 댄 라이스(Dan Rice, 1823~1900)가 천막을 이용한 이동 서커스를 시도했다. 라이스의 서커스 천막을 실은 마차는 어딜 가나 인기가 많아 항상 수많은 군중을 끌고 다녔다. '밴드 웨건 효과(band wagon effect)'라는 말은 라이스의 서커스 마치에서 생긴 말이다. 한편 정치가이자 사업가였던 바넘(Phneas Taylor Barnum, 1810~1891)은 나이 60이 넘어서 서커스 사업에 뛰어들어 대단한 성공을 거두었다. 그의 일대기는 ≪위대한 쇼맨(The Greatest Showman, 2017)≫이라는 제목의 뮤지컬 영화로 만들어지기도 했다.

5) 카니발은 사순절 전에 해당하는 2월 중하순 경에 열리는 민중적인 축제를 말한다. 사순절은 부활 주일 전 40일간에 해당하며, 그리스도가 광야에서 40일간 금식하고 시험받은 것을 기념하는 단죄, 속죄의 기간이다. 당연히 사순절 기간에는 금욕과 절제가 요구되고, 따라서 고기와 술이 금지되었다. 카니발은 이 가혹한 40일간의 금욕과 금주의 시간 전에 마음껏 먹고 마시고 놀자는 축제였다.

중세적 전통의 일상과는 전혀 다른 것이었다. 생산과 소비, 노동과 여가의 구분이 상대적으로 모호했던 근대 이전의 삶은 노동의 시간과 그것을 재생산하는 여가의 시간으로 엄격히 구분되는 새로운 일상으로 대체되었다. 근대적인 시간 개념은 일상의 문화적 향유를 엄격히 구분되고 제한된 시간적 범주 안에 가두게 되었고, 사람들은 이 시간을 채워 넣을 새로운 문화형식이 필요했다.

# 영국, 대중문화의 발생

## 근대적 여가와 뮤직홀의 탄생

근대에 들어서게 되면, 농경사회의 전통은 앞에서 언급한 민속문화적 양식들이나 세시풍속 등과 같이 잔여적 문화로 쇠퇴하기 시작한다. 전통적인 문화양식의 쇠퇴는 우선 변화된 생활 리듬, 공장의 기계에 맞춘 생활 리듬 때문으로 여가를 위한 절대 시간이 축소된 탓이었다. 아울러 도시화와 인클로저 운동으로 인한 전통적 레저 공간의 소멸, 공공질서를 핑계로 하층민의 여가활동을 제한하고 단속했던 국가와 지방정부의 탄압, 세속적 쾌락의 추구와 안식일의 레저 활동에 대한 종교적 압박, 투계 투견 등 잔혹 스포츠(bloody sport)에 대한 비판의 확산, 지식인들의 민중 문화에 대한 지원 철회 등으로 전통적인 민중 문화가 쇠퇴하게 되었다(Malcolmson 1979; 조용욱 2004: 197). 한때 왕성했던 영국의 전통적인 여가활동은 19세기 중엽에 이르러 거의 소멸해 버리게 되었고, 1830년대와 1840년대에 이르러서는 이를 대체할 여가활동이 뚜렷이 존재하지 않는 일종의 민중 문화의 암흑기가 도래했다.

이러한 암흑기를 거쳐 1850년대에서 제1차 세계대전에 이르는 기간까지 영국은 여가활동의 전례 없는 증가와 팽창을 경험했다. 이 과정에서 여가와 문화의 사업화, 전문화 그리고 제도화가 진척되었다. 영국의 근대적 여가문화는 빅토리아와 에드워드 시대의 발명품이나 다름없었다(Lowerson 1993: 3; 조용욱 2004: 205). 특히 이 시기에는 스포츠와 같은 여가활동을 장려함으로써 피지배계층의 정신과 문화를 개조하려는 움직임이 있었다. 하그리브스 (John Hargreaves 1924~2015)에 따르면 1840년대에 이르러 영국의 지배 계층은 하층민에 대한 태도와 정책을 전환했다고 한다. 이는 강제적이고 물리적인 탄압으로 권위적 위계질서를 유지하려던 기존의 지배 전략을 좀 더 정교하고 미묘한 설득과 회유의 전략으로 바꾸는 것이었다. 이러한 변화에서 핵심이 되었던 것은 스포츠와 그것에 연계된 정신과 가치체계―흔히 스포츠 정신이라고 부르는―였다고 한다. "스포츠와 레저문화의 성장과 확산은 19세기 후반 영국 지배계급의 이념적 헤게모니에 있어 빼놓을 수 없는 요소"였다(Hargreaves 1985; 조용욱 2004: 209).

이러한 새로운 레저문화와 더불어 문화적 연희와 공연을 소비하는 문화도 등장하게 되었는데, 그 대표적인 사례가 영국의 '뮤직홀'이었다. 뮤직홀은 1850년대 초반에 등장해 급성장하기 시작했다. 뮤직홀은 1890년대 중산계급을 타깃으로 확장되고 변모하기 이전까지 도시 프롤레타리아의 대다수를 차지하고 있던 노동자들의 중요한 여가 양식으로 자리 잡았다(김문겸 2007). 뮤직홀은 1951년 런던 람베스(Lambeth)에서 '캔터베리 뮤직홀(Canterbury Music Hall)'이라는 이름으로 탄생하였다. 캔터베리 뮤직홀을 설립한 찰스 모턴(Charles Morton)은 원래 '캔터베리 암즈'라는 펍(pub)을 운영하고 있었는데, 그 옆에 새로운 유흥시설로 최초의 뮤직홀을 개업

한 것이었다(김문겸 2007: 27). 당시의 뮤직홀은 규모와 크기를 제외한다면 그 모태가 되었던 펍과 크게 다르지 않았다고 한다.6) 하지만 노동자의 주머니를 생각한 6펜스라는 입장료, 여성의 입장을 허가했다는 점, 오페라, 발레 등의 공연과 당대 스타 가수의 무대 등은 펍과는 분명히 차별되는 특징이었다. 뮤직홀은 식사와 음주가 가능하긴 했지만 본격적인 의미의 '공연시설'이었다.

1866년 설립된 '런던 뮤직홀 경영자협회(London Music Hall Proprietors' Association)'에 가입한 뮤직홀의 수는 33개인데, 그 평균 자본이 1만 파운드이고, 평균 수용인원이 1천5백 명이나 되었다고 한다. 뮤직홀은 동네 펍과는 전혀 다른 차원의 유흥시설로 자본에 의해 운영된 대중문화 시설이라고 봐야 할 것이다(김문겸 2007: 28). 산업혁명의 영향으로 런던의 서쪽에는 중상류층이 그리고 반대편인 동쪽 지역에는 노동자들이 밀집해 살기 시작했다. 동쪽 지역에 밀집해 살던 노동자들은 전통적 생활양식과 오락을 잃어버리고, 이들의 주거지인 이스트엔드는 런던의 암흑지대로 전락하고 있었다. 이러한 상황에서 자본가들은 여가를 상업화하고 사업화하던 당시의 풍조와 유행에 맞춰 이 지역에 우후죽순으로 뮤직홀을 개업하였다. 뮤직홀은 자본에 의해 제공되는 저렴한 오락의 한 가지로 현대적 대중문화의 초기적 형식 가운데 하나였다(김문겸 2007: 29).

뮤직홀에 대해 당대의 지식인들은 소박하고 유기적인 민속문화와는 비교할 수 없는 방탕하고 타락한 문화라고 비판하였다. 과거의 민중은 구원 가능한 인간들이었지만, 뮤직홀에 탐닉하는 도시

---

6) 펍은 '태번(tavern)'으로부터 발전된 대중 주점의 형태라고 할 수 있다. 펍은 식사와 소통 그리고 소규모의 오락과 유흥을 제공하던 공간이다. 태번이 식당이 딸린 여관, 즉 주막의 형태였다면, 펍은 숙박이 필수는 아니었다. 19세기 초 일부 펍에서는 술과 더불어 아마추어들의 공연을 선보이기 시작했다. 이들 펍은 입장료가 없었지만, 남성만 입장할 수 있었다. 이러한 시설을 흔히 'Free and Easy'라고 불렀다.

캔터베리 뮤직홀의 실내(1856년 당시)
출처: https://en.wikipedia.org/wiki/Canterbury_Music_Hall

프롤레타리아 특히 노동자계급은 구제 불가능한 인간 군상들이라고 그들은 생각했다. 그러므로 뮤직홀을 통해 유통되는 노래를 이들은 "아주 일상적인 소란이 인간 감정을 가장 잘 표현한다고" 생각하는 사람들을 위한 "현대 대중음악"이라고 규정하고 "속어 한 토막을 떼 내어 만든 노래, 오로지 팔아먹기 위한 노래"라고 비난한다(Storey 2003/2011: 29). 이를테면 유명 작곡가이자 음악 역사가인 휴버트 페리(Sir Hubert Hastings Parry, 1848-1918)는 1899년 민요협회의 회장으로 취임하며 뮤직홀의 폐해를 비판했다고 한다. 그는 민속 음악을 따로 보호하지 않는다면, 뮤직홀 때문에 사라져 버릴 것이라고 우려하였다. 당대에 뮤직홀의 인기는 대단한 것이어서, 시골이든 도시든 뮤직홀에서 불리는 노래를 모르면 시대에 뒤처진 사람 취급을 받았고, 이는 대중의 관심을 점점 민요로부

터 멀어지게 만들어, 더는 대중이 민요를 부르지 않게 될지도 모른다고 주장하였다(Parry 1899: 2; Storey 2003/2011: 29).

보호하고 육성해야 할 시골의 민속문화와 사라져야 할 도시와 노동자계급 중심의 대중문화라는 이분법과 이를 통한 문화적 차별의 정치는 이때나 지금이나 흔히 사용되는 전략이다. 지식인들은 민속문화를 통해 민족의 정체성을 재정립하고, 대중의 타락한 문화를 정화할 수 있을 것으로 생각했던 듯하다. 그러나 이러한 생각은 현실의 대중을 무시하고 상상 속에서 그들을 타자화하며 재구성한 일종의 환상이라고 할 수 있다. 이들에게는 민속문화의 주체로서의 시골의 민중이나 비난과 비판의 대상인 도시의 노동자들이나 실제로는 아무 상관 없는 존재들이었다. 당시 지식인들은 실제의 민중들 그리고 그들의 살아 있는 문화를 철저히 무시했다. 이를 헤수스 마틴-바르베로(Jesús Martín-Barbero1937~)는 '추상적인 내포와 구체적인 배제(abstract inclusion and concrete exclusion)'라고 표현하였다(Martin-Barbero, 1993: 7; Storey 2003/2011: 32).

당대 지식인들의 비판과 비난 속에서 뮤직홀은 노동계급의 중요한 일상 문화로 자리 잡았다. 그러나 1880년대에 이르러 뮤직홀은 침체에 접어들기 시작했다. 더구나 처음 사회가 기대했던 건전한 대중오락은 (지식인들의 생각에) 점차 저속하고 선정적인 공연물로 채워지기 시작했다. 이에 대한 사회적 비판이 거세지자 검열은 강화되었고, 뮤직홀의 설치와 개설 요건도 강화되었다. 베일리는 당시 뮤직홀을 표적으로 했던 비판을 다음과 같이 정리한다. 첫째, 공연되는 노래의 대부분이 주류의 판매와 과음을 부추기는 내용(권주가가 많았다고 한다)이었다. 둘째, 노동계급에 과도한 지출을 유발한다. 셋째, 점원, 사무직 노동자, 청소년들이 스타를 모방하고, 이들에 대한 환상을 쫓게 만든다. 넷째, 뮤직홀에서 공연되는 저속한

성적 풍자는 노동계급의 소녀들을 오염시키고, 심지어 매춘을 조장하기도 한다(Bailey, 1978: 158~161; 김문겸, 2007: 9).

하지만 이러한 비판의 이면에는 정치적 의도가 숨겨져 있었다(Summerfield, 1981: 224; 김문겸, 2007: 9). 뮤직홀은 술과 음식을 오락과 함께 제공하는 선술집과 공연장의 역할을 동시에 했는데, 그 분위기는 왁자지껄한 펍의 자유로움을 그대로 계승한 것이었다. 함께 술을 마시고 음식을 나누면서 뮤직홀의 노동자들은 그들의 계급적 유대를 재확인했고, 지배층을 주저 없이 험담하고 비판하면서 정치적으로 소통하고 있었다. 이러한 분위기는 뮤직홀에서 공연되는 노래에도 영향을 미쳐 그 가사는 당시의 정치적 상황을 반영하는 비판적이고 풍자적인 내용이 주를 이루었다. 뮤직홀은 도시 노동자의 정서와 처지를 반영하는 문화공간이 되었다. 그러나 지배층은 이를 불편하게 생각했다. 그들은 뮤직홀에 개입해 노동자들의 정치적 각성과 계급적 유대를 와해할 명분과 구실을 찾고 있었다.

1878년에 이르러 뮤직홀은 이전보다 훨씬 강화된 법적 규제의 대상이 되었다. 좌석을 이동식에서 고정식으로 변경한다거나, 객석과 무대를 완전히 분리하는 것, 무대 앞에 안전 커튼을 설치하고, 객석에 술을 반입하지 못하게 하는 등의 조치가 단행되었다. 이어 80년대에 이르면 뮤직홀 내부적으로도 강화된 법적 규제에 대응하여 엄격한 자체 규율을 수립하게 된다. 공연자의 공연 회수나 공연 업소에 제한이 생겼고, 공연물에 대한 사전 통보와 내용 규제가 엄격해졌으며, 심지어 즉흥적인 애드리브와 손님들과의 대화까지 금지하기에 이른다. 여기에 수익 모델을 주류 판매에서 공연 콘텐츠 중심으로 전환하였다. 뮤직홀의 초창기에는 주된 공연내용이 노래였으며, 그 정수는 손님들과 함께 부르는 코러스였다고 한다. 그러나 이후 노래 외에도 프렌치 캉캉, 애크러뱃, 촌극, 팬터마임, 마술

등을 다양하게 섞은 버라이어티쇼가 상연 내용의 주류를 이루게 되었다(김문겸, 2007: 33∼34).

음식과 술의 비중이 줄어들고 결국 버라이어티쇼를 상영하는 극장이라는 성격에 가까워지게 됨으로써 뮤직홀은 오히려 흥행에서 큰 성공을 이루게 된다. 그동안 노동자가 대부분이었던 손님들 사이에 중산층의 비중이 높아지기 시작했다. 지불 능력이 있고 구매력이 있는 중산층까지 끌어안을 수 있게 되자, 뮤직홀은 1890년대부터 약 20년 동안은 상업적으로 상당한 성공을 이룩하게 된다. 물론 이러한 변화는 뮤직홀의 계층적 성격에 변화를 가져왔다. 공연자와 사담을 주고받으며, 어깨를 나란히 하고 함께 노래를 부르며 놀 수 있었던 이전의 뮤직홀과는 다르게 1880년대 이후의 뮤직홀은 관객을 문화적 참여자가 아닌, 수동적 관객의 위치에 묶어두는 일방적이고 상업적인 소비 공간이 되었다. 1910년대가 되어 영화에 밀려 쇠락하기 전까지 뮤직홀은 영국의 지배적인 대중문화 공간이었다.

## 근대적 독자 대중의 형성

산업혁명 이후 영국에는 이미 각종 형태의 미디어가 탄생하여 수용자를 확보하기 위해 경쟁하기 시작했다. 당시 미디어들의 주종을 이루었던 인쇄출판물은 창작자로 작가를 필요로 했다. 당대의 전문 지식인이었던 작가들은 이전과는 다르게 귀족의 후원(patron)에서 벗어나 대중의 지지와 재정적 지원에 의존해 활동할 수 있게 되었다. 절대적인 영향력을 행사하는 개인으로부터 벗어나 자기와 뜻을 같이하는 독자 대중을 찾아 그들과 교류하며 창작 활동을 이어갈 수 있게 되었다. 이러한 상황에서 독자와 작가를 연결하는 역할을 출판사들이 도맡게 되었다(미술에서 화상(畫商)과 갤러리가 그 일

을 했던 것과 마찬가지로). 이들은 대중의 수요와 관심을 파악하고 이를 콘텐츠화할 수 있는 작가를 찾아 저술을 의뢰하였다. 이러한 과정에서 문학은 하나의 산업이 되었다(Lowenthal 1961/1998: 39).

18세기 산업혁명기에 시작된 문학과 인쇄출판업의 산업화와 상업화는 19세기에 이르러 보편적 현상으로 확대된다. 영국의 대중 독서문화(mass reading)는 18세기에 단초를 닦고 19세기에 꽃을 피웠다. 특히 19세기 빅토리아시대는 대중의 독서문화가 정착된 시기라고 할 수 있다(Altic, 1957: 1~5). 이러한 대중적 독서 시장의 형성과 독서문화의 정착과정은 유선영(2009)에 따르면 17세기에 시작되어 19세기에 대중적으로 파급된 근대적 문화 현상이었다. 17세기 중반에서 18세기 중반에 이르는 동안 중산층을 중심으로 신문, 잡지 등을 소비하는 가독 공중이 형성되었으며, 이들은 1740년대에 이르러 통속화된 소설의 독자로 편입되기에 이른다(유선영, 2009: 44). 그리고 1870년 초등교육법의 발효와 더불어 독서 시장은 노동자계급까지 편입시킨다.

19세기 이미 사회의 주류로 자리를 잡은 자본가와 중산층은 소수 귀족을 중심으로 제도화된 영국 사회를 크게 변화시키고 있었으며, 그 기본적인 형태는 이미 완성된 것이나 다름없었다. 이 시기의 영국은 낭만주의와 빅토리아시대가 교차하던 시대였다. 대개 프랑스혁명이 일어난 1789년 혹은 워즈워스(William Wordsworth 1770~1850)와 콜리지(Samuel Taylor Coleridge 1772~1834)의 공저인 ≪서정 가요집(Lyrical Ballads)≫이 발간된 1798년을 낭만주의의 시작, 바이런이 사망한 1820년을 끝으로 본다. 윌리엄스는 ≪문화와 사회 1780-1950≫에서 낭만주의 시대의 문학적 상황을 몇 가지로 요약해 설명한다(Williams, Raymond, 1958/1988).

첫째, 작가와 독자의 관계가 변화했다. 1730년대 이후 중산 독자

층이 성장했고, 현대적 상업 출판이 발전했다. 이는 작가를 '직업인'으로 변모하게 했다. 귀족의 후원에 의존하던 작가는 이제 시장에 매개된 독자들을 위해 작품을 상품으로 제작해 팔게 되었다. 둘째, 시장의 매개는 작가들로 하여금 독자의 정체를 파악하지 못하게 하는 장애물이 되었다. 작가는 대체 누굴 위해 써야 하는지 알지 못했다. 이는 작품의 상업적 성공을 예술적 성취나 문화적 성과라고 말하지 못하게 만들었다. 셋째, 산업으로서의 출판이 성행하고 그 규모가 커질수록 문학은 다른 상품생산과 다를 바 없이 취급되기 시작했다. 예술에 대한 신비주의가 사라지기 시작했고 예술가들에게 부여되던 특권적 지위 또한 해체되기에 이른다. 넷째, 이러한 와중에 예술은 스스로의 문화적 지위를 확보하지 않으면 시장에서 성공할 수 없었다. 그러므로 현실을 상상적으로 전취함으로써 일상적 사유가 도달할 수 없는 '우월한 현실성'을 보여준다는 학설을 주장하게 되었다. 다섯째, 이러한 우월한 현실성을 보여줄 수 있는 능력은 작가라는 특별한 존재가 지닌 '천부적 재능'에 제한되는 것으로 주장된다. 오직 천재로서의 작가만이 세상의 진실을 드러낼 수 있으며, 이들은 자율적인 창작가이다.

낭만주의가 퇴조한 이후인 19세기 후반은 '빅토리아시대(Victorian era 1837~1901)'라고 규정되는데, 이 시기는 특히 영국의 대중문화 발전에 있어 매우 중요한 의미가 있다. 빅토리아시대는 산업혁명이 최전성기에 이르렀으며, 제국주의적 팽창이 극에 달했던 시기이기도 하다. 윌리엄스가 언급한 낭만주의 시기의 몇 가지 중요한 변화, 특히 문학이 시장과 연결되고, 산업화되는 것은 빅토리아시대에 들어 확실히 본격화되었다. 문학이 산업화함으로써 읽을거리 시장이 확대되었고, 인쇄출판업은 자본주의적 경제 시스템의 일부로 편입되었다. 더구나 대중의 문자 해독률이 현저하게 증가했다. 이미 1830년대 중

반에 인구의 1/3이 읽을 수 있었지만, 이 숫자는 19세기 후반에 이르러 폭발적으로 증가한다. 1870년 영국에서는 초등교육법(Education Act)이 발표된다. 초등교육법의 결과로 영국에서는 초등교육이 의무화되고 대중교육이 증가하게 되었다.[7]

18세기와 19세기 초반에 걸쳐 중산층이 독자 대중에 합류했고 이어 계급과 관계없이 모든 대중이 읽고 쓸 수 있게 되었다. 어린이들을 값싼 노동력으로만 생각하던 자본가들의 반대와 저항이 있었지만, 아이들은 이제 공장이 아니라 학교로 발을 옮겨야 했다. 1880년대 영국의 어린이는 적어도 10살까지는 의무적으로 학교에 다녀야 했다. 이로써 빅토리아시대 말기에 이르면 거의 모든 국민이 글을 읽을 수 있게 된다. 쏟아지는 수요에 대응하기 위해 인쇄 출판업자들은 어느 때보다 분주히 움직였다. 대중이 이 산업의 가장 큰 고객이 되었고, 그들의 취향과 감성을 고려하는 것이 성공의 열쇠가 되었다. 문학은 대중화되었고, 값싼 언론이 성행하게 되었다. 예를 들어 조지 뉴니스(George Newnes 1851~1910)는 이 법령에 직접적인 영향을 받아 1881년 티비츠(Tit-Bits)를 발행하였다. 이 잡지는 여러 자료들을 취합해 하나의 기사로 묶어 작은 백과사전식으로 편집한 주간지였다. 티비츠는 당대의 젊은 세대들에게 인기를 끌었으며, 19세기 말에는 70만 부를 발행했다.[8]

---

7) 알틱(Richard Altick, 1915~2008)은 영국에서 초등교육법이 추진되고 의무교육이 실시된 이유는 "상업과 산업의 시대에 필수적인 국민 소양"을 갖추기 위해서라고 말한다. 읽고 쓰는 교육이 중심이 되는 "초등교육은 더 좋은 노동자를 만들어"주며, 이는 노동자는 물론 자본가에게도 이익이 되는 일이다(Altick, 1957: 142). 아무튼 당대의 읽기 교육은 나름 매우 엄격했다고 한다. 당시 초등학교 교육은 학생들의 90%를 읽기 시험에 통과하도록 하는 성과를 냈다(Altick, 1975: 158).

8) 영국에는 티비츠 이전에도 <페니 메거진(Penny Magazine)>(1832~1842)이나 <페니 사이클로피디아(Penny Cyclopedia)>(1833~1858), <체임버스 저널(Chamber's Journal)>(1832~1956) 등과 같은 잡지가 인기를 끌고 있긴 했다. 특히 이들 가운데 가장 인기가 있었던 <체임버스 저널>은 1845년에 발행 부수 9만 부를 기록할 정도로 당대에 큰 인기를 누렸다. 그러나 이는 <티비츠>의 70만 부와는 절대적으로 비교할 수 없는 수치였다. 초등교육법으로 읽고 쓰는 대중이 급속히 증가한 것은 당대의 새로운 미디어였던 신문, 잡지 그리고 대중문학에 폭발적 수요를 안겨주었다. 앞에서 언급한 <스펙테이터>의 발행 부수가 3,000부였던 걸 떠올려보면, 이러한 변화

  이러한 상황에서 예술가로서의 작가들은 "일반 대중이 그들의 예술을 감상할 수 있는 안목을 갖도록 교육해야만 하는 어려운 새로운 과제를 맡"게 되었을 뿐 아니라, "대중을 타락시키려고 교묘히 조종하고 있는 자들이나 문학적 모방자들과 투쟁"해야 했다(Lowenthal 1961/1998: 42). 고귀한 문학예술을 유일한 오락으로 정립하고, 문학의 위대한 작품들을 즐겨 읽도록 대중을 깨우쳐야 한다는 생각이 이들을 지배했다. 1850년대의 유럽과 미국은 이미 중산층이 주류였고, 도시는 이미 대중사회의 현대적 형태를 가지고 있었다. 이러한 상황에서 대중과 떨어지는 것은 고립을 자초하는 길일 수밖에 없었다(Lowenthal 1961/1998: 42).

  순수예술이나 순수문학을 고집하며 문학을 엘리트적인 문화양식으로 고수하고자 했던 사람들은 대중과 대립하고 대중의 문화에 적대적이었다. 일부 작가들은 기존의 문학예술을 통해 대중과 소통하기보다는 '예술을 위한 예술'(art for its sake)에 매달리기도 했다. 소위 순수문학은 대중과 멀어졌고, 결과적으로 출판시장 전체에서 문학이 차지하는 비중은 축소하게 되었다. 이러한 생각에서 읽고 쓰는 능력이 생긴 대중은 폭넓게 읽을거리를 찾았고, 그 대상은 문학에 국한되지 않았다. 대중 출판은 점점 더 기존의 문학으로부터 벗어났으며, 빅토리아 말기에 이르러 작가들은 어떤 의미에서든 통일된 독서 대중을 지닐 수 없게 되었다. 그런데도 확장된 출판시장에서 작가의 지위는 훨씬 향상되었다. 작가는 다른 사람의 후원이 아니라 직접 자기 작품을 팔아 부자가 되고 존경 받는 유명인이 될 수 있게 되었다. 소설, 시 그리고 시사적인 내용을 다루는 잡지들이 속속 간행되었고, 비평지도 상당수 발간되었다. 소설과 비소설 산문들 가운데 비교적 긴 작품은 연작의 형태로 발행되기도 했다. 연

---

특히 <티비츠>의 인기는 전대미문의 폭발적 팽창이라고 밖에는 달리 표현할 도리가 없다.

작은 이미 18세기에 시도된 것이지만, 그 인기를 확립한 것은 19세기의 일이었다. 디킨스(Charles Dikens 1812~1870)의 ≪픽윅 보고서(The Pickwick Papers)≫(1836~1837)가 그 대표적인 사례다.[9]

한편 당대의 사회적 주류로 떠오르던 중산층이 기존 귀족문화의 전통을 이어받은 고급문화의 후원자로 자리 잡게 되면서 그들의 비난과 적대는 프롤레타리아들에게 집중되었다. 실제로 영국의 전통적인 귀족은 문학을 후원하기는 했지만 작가들과 정서적으로 교감하지는 않았다. 귀족들에게 작가는 하인과 비슷한 지위에 있었던 반면 부르주아들에게 작가는 존경의 대상이었다. 부르주아와 중산층은 이들의 작품을 직접 소비하며 문화적으로 교류할 수 있는 진정한 의미의 독자가 되었다. 실제로 1780년대에 이르면 과거와 같이 개인적인 후원에 의존하는 작가는 단 한 명도 남지 않게 되었다(Hauser, 1953/1999c: 74~75). 이렇게 중산층까지 독자의 범위가 넓어지고, 문화를 이해할 수 있는 교양인의 범위가 넓어지자, 문화적 식별의 선은 이들 중산층과 도시 노동계급 사이에 그어지게 되었다. 예를 들어 아널드는 교육이 '문화로 가는 길'이라고 주장하기는 하지만, 모든 사람에게 해당하는 이야기는 아니라고 말한다. 계급과 계층에 따라 교육이 약이 될 수도 혹은 독이 될 수도 있다고 그는 생각했다.[10]

---

9) 근대 영문학의 형성과정에 대한 테리 이글턴(Terence Francis Eagleton, 1943~)의 ≪문학이론 입문≫은 이 시기 작가의 위상이나, 문학적 조류가 어떻게 시대에 조응하고 있었는지 잘 보여준다(Eagleton, 1983/1986). 특히 19세기는 이글턴이 보기에 영국의 자본주의가 완성되는 과정에서 문학이 물신화되고 부르주아의 이데올로기가 종교를 대신할 정도로 자리를 잡게 되는 시기였다.

10) 빅토리아시대는 영국 부르주아의 문화적 헤게모니가 완성된 시기라고 볼 수 있다. 이 시대에 이르러 노동자들의 참정권이나 일반 대중을 위한 여러 법률적 조치들이 이어지기도 했다. 그것은 한편으로 노동계급의 지난한 노력의 결과이기도 했지만, 부르주아의 정치적 입지가 공고해지는 과정에서의 산물이기도 했다. 에드워드 시대에 들어서면서 노동조합 운동이 활발해지고, 토리와 휘그뿐이었던 영국에 '노동당'이 추가(1900년)되기에 이른다. 본문에서 언급하고 있는 '중산층'이란 어느 정도 재산을 축적하고 있으나 그렇다고 자본가에 끼지는 못하는 계층을 의미한다. 봉건사회의 지배계급인 승려와 귀족에 이어 제3신분으로 성장한 시민계급이 이들의 직접적인 조상이라고 할 수 있다. 이들 가운데 일부는 축적된 자본을 이용해 새로운 지배계급인 자

근대에 이르러 상층 귀족계급을 중심으로 형성되었던 사회 질서는 빠르게 부르주아를 중심으로 재편되어가기 시작했다. 초기의 부르주아는 자유주의적 성향의 중산층과 연대하여 귀족들이 누리던 기득권을 해체하고 새로운 사회 질서를 수립하는 데 관심을 가졌다. 이는 부르주아를 진보적이고 급진석인 계급처럼 보이게 만들었다. 이러한 초기 부르주아의 진보성은 당대의 민중들과도 일정 부분 연대할 접점을 가지고 있었다. 특히 사회의 전반적인 경제적 성장은 민중의 상당수 자녀들을 중산계급으로 성장케 하였고 이들은 귀족의 세습된 특권에 저항하는 부르주아의 외연을 확장하는 주요 타깃이 되었다. 이러한 계급적 분화에 있어 근대 영국 사회에서는 특히 '교육'이 매우 중요한 역할을 했던 것 같다.

존 스토리에 따르면 아널드는 이러한 상황을 귀족의 몰락과 중산층의 대두로 요약하고 있으며, 이는 중산층을 부르주아의 대리자로 만드는 정치적 과정으로 파악했다고 한다(Storey, 2003/2011: 42). 중산층은 노동계급의 자녀들로 부르주아 계급의 가치를 습득한 자들로 교육을 통해 일정한 사회적 성공과 경제적 부를 거머쥐게 되었다. 성공한 중산층은 노동계급엔 선망의 대상이 되었다는 것이다. 그러므로 노동계급에 학교는 계급 특유의 야만성에서 벗어나 중산층으로 도약할 수 있는 기회의 공간이었고, 이는 노동계급을 종속과 복종이라는 착취의 규범에 순응하게 만드는 '문명화'의 사회적 기제였던 것이다.

---

본가가 되었고 일부는 노동계급이 되었다. 그러므로 중산층은 시민계급의 분화하지 못한 잔여적 신분이라고 볼 수도 있다. 이들은 위로는 자본가 그룹에 속하길 꿈꾸며, 아래로는 노동자 신분으로 추락할지 모른다는 두려움 속에서 사는 사람들이었다. 이들의 지위는 사회역사적 조건에 따라서 상당한 차이를 보인다. 19세기에 등장한 현상으로 '대중문화'라고 했을 때, 그 주체가 되는 대중의 계층적 정체성은 '중산층'의 존재로 매우 혼란하고 복잡한 양상을 보인다. 때에 따라서 피지배 대중 일반으로서 '중산층'이 포함되고 하지만, 어떤 경우에는 노동자계급에 한정해 이야기되기도 하기 때문이다. 이러한 '대중'개념의 복잡한 양상과 이들의 문화에 대한 간략한 소개로는 유선영의 "근대적 대중의 형성과 문화의 전환"을 참고하기 바란다(유선영, 2009).

그러나 아널드의 생각과는 다르게 하층계급의 자녀들 또한 지적 호기심이 대단했고, 그들 중 상당수는 진지한 읽을거리를 원했다. 학교의 도움을 받지 않더라도 스스로 글을 깨우치거나 독학으로 배움을 이어가는 사람들(self-made reader)의 수가 급증했고, 이들 중 일부는 작가(self-made writer)가 되기도 했다(Altic, 1957: 240~1). 펄프 종이와 조판 기계의 등장[11]으로 인쇄물의 가격은 더욱 내려가기 시작했다. 18세기부터 유료로 책을 대여해주는 사설 도서관(유료대출도서관 circulating library)이 수없이 생겨났다. 심지어 책을 직접 가져다주는 이동형 도서관도 등장했다(Lowenthal, 1961/1998: 43). 19세기 말에 이르면 많지는 않지만 공공도서관도 속속 들어서기 시작했다.[12] 신문이나 잡지와 비교해 상대적으로 고가였던 책은 사서 읽기엔 아직 부담스러웠다. 많은 사람이 책을 빌려 읽기 위해 도서관을 이용했다.[13] 공공도서관이 설립되어 무료로 책을 볼 수 있는 길이 열리고, 초등교육법으로 전 국민이 기초 교육의 수혜를

---

11) 목재펄프를 원료로 하는 종이의 발명은 대중적 읽을거리 보급에 결정적 기여를 했다. 목재를 종이의 원료로 사용하기 이전에만 해도, 종이생산량은 대중적 수요를 충분히 충족시킬 수 있을 만큼이 아니었다. 1840년 독일에서 최초로 쇄목펄프가 발명됨으로써 제지 산업에 일대 혁신이 시작되었다. 이후 생산량을 늘리고, 품질을 높이는 기술들이 보태져 지금의 종이에 이르게 되었다. 한편 19세기 중반에 이르러 윤전기 등이 발명되고 도입되어 상당한 양의 인쇄물을 생산할 수 있게 되었지만, 활자를 손으로 짜 맞추는 수동 조판이 생산 속도를 높이는 데 걸림돌이 되었다. 당시 이를 자동화한 자동 조판기의 발명에 대한 열망이 대단했는데, 제대로 작동되는 현대적인 조판 기계는 오트마 메르겐탈러(Ottmar Mergenthaler, 1854~1899)가 발명한 '라이노타이프(linotype)'가 최초였다고 한다.

12) 영국은 1850년에 '공공도서관 및 박물관법(the Public Libraries and Museum Act)'를 제정하였다. 이 법을 근거로 설립된 근대적인 최초의 공공도서관은 1852년 설립된 '맨체스터 공립도서관(Manchester Public Library)'이었다. 19세기 말까지 이러한 공공도서관의 수는 영국 전역에 30개소 정도로 당시 대중들의 읽을거리에 대한 수요에 비해서는 그 수가 많지는 않았다고 한다. 현재 영국의 공공도서관 수는 4,712개소(2006년 3월 기준)라고 한다(김영석, 2009: 235-6).

13) 영국에서 근대적인 민간 도서관은 처음에는 소수의 인원이 모여 결성한 독서회(Book Club)에서 출발한다. 처음에는 소수의 사람들이 책을 사 모아 이를 공유하는 방식으로 운영되었던 것이다. 이를 '사적 회원제 도서관'이라고 부른다. 이러한 사적 회원제 도서관은 이후 제한된 의미에서나마 공공적인 성격을 가지고 있었던 '회원제 도서관'으로 확대 발전한다. 한편 상업적 목적에서 유료로 책을 빌려주는 '유료대출도서관'도 생겨났다. 유료대출도서관은 제1차 세계대전 이후 공공도서관의 발전과 더불어 자취를 감추게 된다. 19세기의 대표적인 유료대출도서관으로는 전국적 규모의 'Mudie's Lending Library'(무디(C.E. Mudie, 1818~1890)가 설립)와 런던과 철도 중심의 'WHSmith'(스미스(W.H.Smith, 1738~1792)가 설립)가 있었다.

누리게 되면서 영국 문화의 중심은 더욱 아래로 내려가게 되었다. 영국 대중문화의 주체인 읽고 쓸 수 있는 대중이 이제 막 준비된 셈이었다. 이들로부터 새로운 문화가 꽃을 피울 수 있게 되었다.

# 파리, 소비하는 주체와 근대적 스펙터클

## 아케이드에서 백화점으로, 근대적 소비 대중의 탄생

산업혁명이 늦었을 뿐 아니라 봉건 귀족 계급이 수구적이었던 프랑스는 영국에 비해 근대적 대중문화의 형성 또한 지체되었다. 그런데도 19세기 근대 유럽의 문화적 중심은 파리였다. 보들레르(Charles Pierre Badudelaire, 1821~1867)는 19세기의 파리를 괴물로 묘사한다. 그의 ≪파리의 우울≫은 파리를 매혹적이지만 추하고 더러운 곳으로 묘사한다. 파리는 쾌락과 욕망의 도시지만 그 대가 역시 분명한 곳이었다. 파리에서 행복한 삶은 돈을 지불한 대가였고, 돈이 없다면 쾌락이란 그저 남의 일일 뿐이었다(Baudelaire, 1869/2008). 보들레르는 19세기의 파리에서 거대 소비사회가 도래함을 목격하였다.

보들레르의 생각은 벤야민(Walter Benjamin, 1892~1940)의 ≪아케이드 프로젝트≫에 연결된다. 아케이드라는 곳, 수평으로 펼쳐진 쾌락과 소비의 공간에서 사람들은 어슬렁거리며 새로운 감각과 경험을 쌓는다. 프랑스에서는 건물과 건물 사이의 좁은 회랑을 '파사쥬(passage)'라고 불렀다. 이 좁은 회랑을 걷는 보행자들이 비와 햇빛을 피할 수 있도록 아치형의 지붕을 씌운 구조물을 아케이드라 부른다. 아케이드는 날씨와 관계없이 걸을 수 있는 곳이었고, 이곳은 곧 보행자들을 유혹

하는 소비의 공간, 자본주의적 욕망의 공간이었다. 상품이라는 오브제 그리고 그것을 화려하게 배치·배열한 도시 공간으로서의 아케이드는 파리의 욕망과 쾌락을 그리고 그것을 추구하는 도시적 삶이라는 보들레르의 '괴물'을 가려 덮는 '스펙터클'이었다. 이 스펙터클을 뚫고 그 안의 사람들을 들여다보는 것, 그것이 벤야민의 방법이자 목표였다(Benjamin, 1982/2005, 907~8).[14]

근대 산업사회에서 자본이 개입하는 직접적인 지점은 생산이지만, 그것의 궁극적 목적이 되는 곳은 소비이다. 소비는 자본이 행한 모든 일을 현실 속에 실현하여 그것을 확대 재생산한다. 그러므로 소비는 자본주의적 일상의 중심이고, 자본주의 문화의 핵심이 된다. 계급에 따라 구조화된 일상은 무엇보다 소비를 통해 구현되고, 그것은 곧 자본주의적 계급 문화의 기초를 이루게 된다. 그러므로 대규모 소비 시설의 등장과 이를 통한 자본주의적 소비의 일상화 과정에 대한 관찰은 자본주의적 문화의 면면을 이해하는 데 매우 중요한 의미가 있다. 벤야민의 작업은 문화의 문제를 생산이 아닌 소비의 차원에서 찾음으로써 새로운 시선을 제안할 뿐 아니라 일상의 소비를 문화의 중요한 문제로 제기함으로써, 예술작품을 통해서나 문화를 이야기하던 이전의 논의들과 확연한 차이를 보인다.

유럽 근대화의 상징인 파리의 이미지는 오스망(Georges-Eugène Haussmann, 1809~1891)의 도시 개조사업에서부터 시작되었다. 그는 파리에 커다랗고 반듯한 길을 만들었다. 좁고 구불구불한 골목길의 위생 상태를 개선하고, 이동의 효율성과 접근성을 높여 보다 합리적인 도시 기능을 구현하자는 것이 기본적인 목적이었지만, 시

---

14) 벤야민의 ≪아케이드 프로젝트≫는 1927년에서 1940년 사이에 저술된 것으로 알려져 있다. 파리가 나치에 점령될 당시, 이 원고는 벤야민의 친구였던 조르쥬 바타이유(Georges Bataille, 1897~1962)에게 맡겨져 파리의 국립도서관 수장고에 감춰져 있었다. 이 미완의 원고는 전쟁이 끝난 지한참 지난 1980년 조르조 아감벤(Giorgio Agamben, 1942~)에 의해 발견하였다. 이 원고가 최초로 발표된 것은 1982년 롤프 티데만(Rolf Tiedemann, 1932~2018)에 의해서였다.

위를 좀 더 쉽고 효율적으로 진압하기 위해 바리케이드 역할을 했던 골목을 최대한 없애보려는 의도도 있었다. 덕분에 파리는 빠른 속도로 소독되고 합리화, 상업화되었다. 이러한 파리의 변화는 많은 시민들이 거리를 걸어 다니도록 만들었다. 1830~1840년대의 산보객(Flaneur)15)이 보들레르가 복격한 대로 멜랑콜리한 부르주아 남성의 이미지가 전형적이었다면, 이후 그 범위는 영국의 독자 대중이 그랬던 것처럼 점점 더 아래로 확장되었다. 1851년 런던 만국 박람회에서 공개된 수정궁(The Crystal Palace)이 철제 골조에 유리로 된 벽과 지붕을 자랑했지만, 파리에는 이미 150개의 파사주 (혹은 아케이드, 갤러리)가 파리 시민들의 사랑을 받고 있었다. 많은 시민들이 파리 시내를 걷게 되었고, 이들은 아케이드로 꾸며진 새로운 도시 공간에 늘어선 쇼윈도를 찬찬히 살펴보며 여기저기를 누비고 다녔다.

산업화와 자본주의화의 결과, 아케이드라는 상업적 스펙터클의 공간이 탄생하였다. 이곳은 대중들의 소비욕을 부추기며 동시에 이를 좌절시키는 이율배반적 장소였다. 상품의 화려한 모양새와 전대미문의 신박함 그리고 그것을 돋보이게 배치한 쇼윈도의 마치 종교적인 분위기에 이끌려 유리창에 바짝 달라붙은 많은 사람들에게 가격표는 좌절과 포기의 주문이 적힌 부적처럼 보였다. 이러한 이율배반적 성격은 모더니즘의 미학을 무상함과 불변함이라는 모순된 두 개념으로 요약한 보들레르의 주장에서처럼 겉과 속, 표면과 그 이면의 모순과 불일치가 파리라는 도시 공간에도 똑같이 적용된다는 것을 의미한다. 그러므로 아케이드는 오스망의 근대적 기획에 따라 파리

---

15) 보들레르가 시인의 입장에서 '산보자'의 정서를 이야기했다면, 벤야민은 자본주의적으로 재편되어가는 도시의 삶을 목격하고 이를 기록하고자 했던 것으로 보인다. 거리의 산보자는 식민지 조선의 '모던 뽀이'나 '모던 껄'만큼 당대의 중요한 이슈였고, 이는 19세기 파리의 근대적 문화 구성에 관련해 매우 중요한 키워드가 된다.

를 합리적인 공간으로 재구획하는 과정에서 생긴, 근대적 삶의 껍데기에 지나지 않았다. 그 표면의 광채와 스펙터클에 이끌려 도시의 화려한 쾌락이 대중을 사로잡고 있을 때, 그 뒤로는 여전히 거미줄처럼 복잡하고 더럽고 축축하고 깊은 골목들이 그림자처럼 도사리고 있었다.16)

앗제(Atget, Eugène 1857~1927)는 이러한 파리의 좁고 어두운 골목, 텅 빈 광장과 대로, 을씨년스러운 상점가, 기괴한 표정으로 쇼윈도 안에서 웃고 있는 마네킹 등을 사진에 담았다. 키리코(Giorgio de Chirico, 1888~1978)가 그랬듯이 앗제 역시 도시 공간의 낯설고 우울한 광경을 표현했다. 이는 이후 초현실주의자들에 의해 그들의 효시로 추앙된다. 이러한 앗제의 사진은 물론 19세기의 파리를 직접 보여준다기보다는 벤야민의 ≪아케이드 프로젝트≫와 마찬가지로 기억의 한 부분으로 혹은 그 기억에 대한 감상으로 존재한다. 그러나 이러한 앗제의 시선이 날카롭게 파고드는 부분은 19세기의 파사주와 그것을 둘러싸고 있는 아케이드라는 표면에 의해 감춰진 이면, 즉 그 뒤를 받치고 있는 거미줄 같은 여전히 더럽고 축축하고 어두운 골목길에 대한 기억이기도 한 것이다.

노명우는 파사주에 대한 기억이 일종의 알레고리라고 보았는데, 왜냐하면 그것의 급속한 부상과 소멸은 모더니티가 만들어내는 '새로움'이 얼마나 허무하고 무상한 것인가를 보여주는 자기 파괴의

---

16) 이러한 상황에서 산책자는 그가 굳이 도시의 속살을 들여다봐야겠다는 결심을 용기 내서 실천하지 않는 한, 도시의 표면만을 훑고 지나가는 피상적 관찰자라고 할 수 있을지 모른다. 전명백(2011: 227)은 이러한 피상적 관찰과 시각적 경험을 '평면적'이라고 말한다. 파사드 혹은 아케이드의 경험은 그것의 표면적 정경에 주목하는 평면적인 것이라는 것, 그러므로 2차원적인 성격을 갖는 회화적 성격이라는 것을 지적한다. 이는 근대적 소비문화 혹은 그것의 진원이자 공간인 도시의 삶이 갖는 피상성을 표현한 말이라고 봐야 할 것 같다. 벤야민은 산보자가 이러한 피상적 경험에 매몰되는 존재는 아니라고 봤는데, 이를테면 스펙터클의 이면에 달린 가격표를 통해 자본의 기획을 간파하는 이들의 통찰, 그리고 그 놀라움과 좌절이 들키지 않도록 무심한 듯 지나치는 전략적 행위들 속에서 도시 대중의 정치적 가능성을 발견했다(Benjamin, 1982/2005; 이다혜, 2009).

좌: Atget, Eugène. Magasin de vêtements pour hommes. Avenue des Gobelins, 1926.
우: Giorgio de Chirico Mystery and Melancholy of a Street, 1914.

모순 속에 있기 때문이다(노명우, 2010: 37). 그러므로 19세기 오스 망의 프로젝트를 통해 건설되기 시작해 역시 그 프로젝트의 일환으로 지어진 백화점의 등장과 더불어 사라져 버리게 된 아케이드에 대한 기억은 이러한 무상함의 한 편린인 것이다. 그러므로 파사주 혹은 아케이드가 한창 건설되고 만들어지던 당대의 산보자들에게 그것은 그들의 골목을 밀어버리고 들어선 아직 기억이 저장되지 않은 공간, 그들의 기억에 맞서는 자본의 폭력으로 받아들여졌을지도 모른다. 이러한 폭력의 결과로 그들 앞에 지붕 덮인 깨끗한 거리, 그리고 반쯤은 그들을 비추고 반쯤은 반짝거리는 상품으로 그들을 유혹하는 상점의 유리창들이 펼쳐져 있었을 것이다. 이러한 감정, 도시의 잘 닦인 길과 아케이드를 걸으며 느낄 수 있을지 모를 그리움과 슬픔, 혹은 노스텔지어를 벤야민은 '사랑'이라고 말한다(Benjamin, 1991: 노명우, 2007: 80-1).

벤야민이 주장하기를, 거리를 거니는 파리의 시민들은 우선 자본

주의화 된 거리가 펼쳐 보이는 상품의 환등상(phatasmagoria)에 압도되어 스스로 또한 하나의 상품이 된다. 여기에서 산보객이 상품이 된다는 것은, 산보객이 자본주의적 스펙터클의 일부로 편입되는 것을 말한다. 아케이드를 어슬렁거림은 자본의 풍경에 참여함으로써, 다른 산보객의 참여를 호객하며, 동시에 그를 포함한 이미지와 스펙터클을 문화적 경험으로 상품에 부속되어 팔려나가기 때문이다. 산보객은 상품화된 공간에 하나의 오브제로 스스로를 물상화(reification)하는 것이다. 그러나 상품화에 참여함으로써 부수적으로 경험한 가격표로부터의 좌절은 한편으로 자본주의의 기획을 간파하는 단서가 될 수도 있다. 가격이라는 거대한 장벽은 한편 상품에 '숭고'의 오라를 부여하고 그것을 물신화(fetishism)는 감정적 지렛대가 될 수도 있지만, 오히려 물신을 꿰뚫는 단절의 계기가 될 수도 있다(Benjamin, 1982/2005: A3a, 7).

이렇게 19세기 후반 파리를 장식하던 아케이드는 1852년 봉 마르세(Le Bon Marche) 이후 도시의 새로운 랜드마크로 들어서기 시작한 백화점의 공세에 밀려 점차 쇠퇴하기 시작한다. 1889년 만국박람회 이후 도시의 스펙터클은 파리 전역으로 퍼져나간다. 그리고 오스망의 기획에 맞춰 속속 들어선 대형 건축물들은 아케이드를 점점 더 왜소하고 궁색할 뿐 아니라, 어둡고 답답한 곳으로 만들어 버렸다. 이러한 상황에서 봉 마르세 이후 백화점이 아케이드의 대안으로 부상하기 시작한 것이다. 더구나 아케이드를 빼곡하게 채운 상인들에 대한 당대의 부정적인 인식은 그것의 종말을 부채질했다.17) 이러한 상황에서 부시코는 오스망으로부터 당시 쁘띠 메나뉴(Petit ménage) 시립의료원의 광대한 부지를 불하받아, 이 자리에

---

17) 상인, 특히 소상인은 싸게 들여 비싸게 파는 '사기의 기술'을 지닌 부정적 존재로 인식되고 있었다. 이들은 부당한 이익으로 배를 불리며, 결국 프롤레타리아의 간을 빼먹는 착취자로 그려지기도 했다(최향란, 2007: 47~8).

거대한 점포를 건설했다. 이것이 세계 최초의 백화점이라는 '봉 마르세'였다.

봉 마르세를 설립한 부시코(Aristide Boucicaut, 1810~1877)는 당시의 일반적인 상거래 관행이었던 외상거래와 어음거래를 거부했다. 그는 어음과 외상의 이자만큼 가격을 할인하는 대신 현금으로 물건을 팔았다. 반품이 가능하도록 하는 대신, 판매하는 제품의 품질을 관리했고, 고급 상품을 중심으로 판매하되 이윤을 낮춰 회전율을 극대화하는 방식을 도입했다. 가격을 명시하고, 입점 자유를 허용했으며, 납품업체의 어음 결제를 최대한 빠르게 진행하여 이들에게 끌려 다니지 않도록 조치했다. 상품의 대량 구입과 공장 혹은 작업장으로부터의 직접 매입을 시도하여 생산자 우위의 시장을 유통중심으로 재편하기도 하였다. 아울러 비수기인 2월과 8월에는 '전람회'라는 이름의 매출전략을 추진했고, 바겐세일을 통해 불량재고를 처리했다(최향란 2007: 51~3). 이러한 부시코의 운영방식은 지금의 백화점과 크게 다르지 않은 당시로써는 선진적인 경영전략이었다.

최향란은 이러한 봉 마르세의 성공에 중요한 의미를 부여한다. 봉 마르세는 상거래를 전혀 다른 차원의 행위로 바꿔 버렸다. 일종의 상업적 행위에 혁신을 불러일으킨 것이다. 최향란에 따르면 부시코는 박리다매와 전시진열의 효과를 결합하여, 소비자의 경제적 욕구와 더불어 상징적이며 문화적인 욕망을 충족시킬 수 있도록 백화점을 경영했다고 한다. 가격을 낮춰 개별 상품에 대한 접근이 손쉽게 만드는 반면 화려하고 아름다운 상품 진열을 통해 고객의 잠재적인 구매 욕망을 건드려 당장 필요하지 않는 상품도 구매하게 만드는 방식으로 이윤을 확보했다. 이러한 봉 마르세의 전략을 벤야민은 '사용가치에서 교환가치로의 전환'이라고 부르기도 했다고 한다(최향란 2007: 61). 이러한 차원에서 보면, 봉 마르세와 같은

백화점은 한편으로 소비에 대한 사회적 저항을 누그러뜨리고 대중을 소비하는 주체로 재구성하는 일종의 소비자본주의적 인간형을 훈련하는 사회적 기제로서 역할 했다고 볼 수 있다.

봉 마르세가 성공하자 1856년 BHV((Bazar de l' Hôtel de Ville), 1865년 쁘렝땅(Printemps) 등이 개업하기에 이른다. 백화점의 성업으로 아케이드는 빛을 잃게 되었고, 그 거리를 가득 메웠던 소상인들의 점포는 하나둘 사라져 버렸다. 당시 백화점이 소상인에게 미친 영향은 대단히 위협적이었다. 대형 할인점들이 동네 상권을 위협하고 재래시장의 몰락을 앞당겼듯이, 당시 백화점의 성공은 아케이드와 소상인들에게는 치명적이었다. 아케이드가 사방으로 뚫린 지상공간에 수평으로 펼쳐진 상대적으로 개방적인 공간이었다면, 백화점은 사방이 막힌 건물 안에 사람을 가두고 상품으로 둘러싸는 폐쇄적 공간이었다. 아케이드는 그야말로 지나다니는 곳이었지만, 백화점을 물건을 사는 곳이었다. 아케이드의 산보객은 백화점의 고객과는 전혀 다른 존재였다. 아케이드는 걸어 다니다가 상품을 보는 곳이었지만, 백화점은 상품을 보기 위해 돌아다니는 곳이었기 때문이다. 더구나 입점 상품의 관리와 직원교육 그리고 철저한 이미지 관리를 통해 백화점은 소비의 계층화 혹은 계급 차별을 하나의 '문화'로 만들었다. 백화점은 근대의 소비 대중을 탄생시켰을 뿐 아니라, 상품의 신전으로 자리하며 물신화의 상징으로 자리 잡게 된다.

## 영화, 근대적 환등상과 오락의 대량생산

프랑스의 발명가 뤼미에르 형제(Auguste & Louis Lumière, 1862~1954/1864~1948)는 1895년 촬영, 현상, 영사까지 가능한 소형의 휴대용 영화 카메라인 시네마토그라프(Cinématographe)를 세상에 내놓았

다. 이들이 시네마토그라프로 제작해 공개한 첫 번째 영화는 <리용 뤼미에르 공장의 출구(La sortie de l'usine Lumière à Lyon)>였다(이상면, 2010: 167). 이후 형제는 1895년 12월 28일 파리 카푸신 거리의 그랑 카페(Le Grand Café Capucines)에서 <시오타 역의 열차 도착(L'arrivée d'un train à la Ciotat)>를 비롯한 10편의 영화를 약 20분 동안 상영하였다. 이날의 상영에는 35명의 일반 관객이 1프랑의 입장료를 내고 영화를 관람하였다(이상면, 2010: 168).

뤼미에르 형제는 세계 곳곳에 사람들을 보내 시네마토그래프로 영상을 촬영했다. 이들이 찍은 영상들 가운데 1600여 편이 현재까지 전해지고 있다. 뤼미에르 형제의 영화는 형식과 내용에 있어서 '기록영화'의 양식을 가지고 있었다. <물뿌리는 사람(L'Arroseur Arrosé)>(1895)과 같이 일부 의도적인 상황 연출이 가미된 경우가 있었지만, 대개는 기록적 성격의 영화들이 대부분이었다. 당시 영화를 처음 접한 관객들은 생생하고 현실감 있는 영상에 놀라워했다고 한다. <시오타 역의 열차 도착>의 열차가 들어오는 장면에서는 심지어 놀라 뒤로 물러서는 관객들도 있었다고 한다. 뤼미에르 형제의 첫 상영 이후, 이들이 만든 영화는 넉 달 반 동안 5만여 명의 관객이 관람하였다고 한다. 그랑 카페는 1901년까지 매일 이들의 영화를 틀었고, 1896년에는 런던과 베를린, 러시아, 뉴욕에서 성공적으로 상영하였으며, 1898년에는 일본에서도 공개되었다고 한다(이상면, 2010: 169).

한편 1896년 샤를 파테(Charles Pathé, 1863~1957)는 파테 프레르(Pathé-Fréres)를 설립하고 시네마토그래프보다 발전된 '파테 카메라'를 개발한다. 파테 프레르는 1908년부터 '파테 뉴스 필름(le Pathé-Journal)'으로 큰 성공을 거둔다. 이는 후일 '뉴스 필름' 또는 '뉴스릴'이라고 부르는 초기 형태의 다큐멘터리 형식으로 자리 잡

아 1970년대 중반까지 그 명맥을 유지했다(차민철 2014: 7). 파테-프레르는 할리우드가 부상하기 전까지 고몽(Gaumont)과 더불어 세계 영화 시장을 장악하였다. 한편 1896년에는 고몽의 알리스 기(Alice Guy, 1873~1968)가 <양배추 요정>(La Fée aux Choux)이라는 작품을 발표하여 최초의 여성 감독이 되었다. 알리스 기는 고몽의 총괄제작자로서 초기 영화의 정립에 결정적인 역할을 했다(이선주, 2017: 167). 뤼미에르에서 시작된 영화는 19세기에 형성된 대중문화를 20세기로 끌고 들어와 활짝 꽃 피게 하였다.

초기의 영화의 관람은 당대의 대중에게 일종의 마술적 경험이었다. 그것은 새롭게 창조된 '환상'이었으며 기술을 통해 이룩한 '경이'였다. 뤼미에르의 영화에서 비롯한 새로운 빛의 경험을 심은진은 '환상성'이라는 개념으로 포착한다. 그에 따르면 영화의 경험은 "죽은 것도 아니고 살아 있는 것도 아닌 유령적인 존재, 환상적인 것"(심은진, 2007: 173)이었다. 심은진은 당시 뤼미에르의 영화를 본 막심 고리키(Максим Гóрький, 1868~1936)가 받은 충격을 소개한다. 고리키는 영화를 '그림자들의 왕국'이라고 불렀다(심은진, 2007: 174).

영화의 경험은 그것이 실재가 아님을 알고 있음에도 실재인 것으로 착각하게 만드는, '유령적'인 어떤 것, 즉 '환상'이었다는 것이다. 더구나 영화는 뤼미에르 형제 이후 빠르게 그 환상성을 오락과 연결 짓기 시작한다. 멜리에스(Georges Méliès, 1861~1938)의 <고무 머리를 가진 사나이>(L'homme à la tête en caoutchouc, 1901)나 <달나라 여행>(e Voyage dans la lune, 1902)과 같은 작품은 실재의 펼쳐진 광경을 '기록'하는 차원이 아니라, 새로운 상황, 불가능의 이미지를 '창조'하는 수준에 이르렀다. 영화는 실재의 그림자가 아니라, 그것을 왜곡하거나 혹은 아예 새롭게 창조된 그림자가

멜리에스는 ≪고무 머리를 가진 사나이≫에서 펌프로 바람을 넣어
남자의 머리를 점점 더 커지게 만드는 영상적 트릭을 보여준다.

되어 관객 앞에 펼쳐졌다.[18]

　벤야민의 말대로(Benjamin, 1935/2006:113) 맨눈으로 보는 것과
카메라를 통해 접하는 영상은 완전히 다른 것이었다. 카메라의 시
야와 움직임은 그것을 통해 보는 관객들에게 의식되지 않는 과정이
다. 맨눈으로 볼 때는 고개를 들거나 돌리고, 초점을 맞추는 일들에
자주 의식이 개입하지만, 영화에서 보는 장면들에서는 그러한 의식
의 개입을 카메라가 대신해 지워버린다. 그러므로 영화의 경험은
이러한 카메라라는 무의식을 받아들이는 과정이었다. 영화는 새로
운 기술의 경험이며, 동시에 그것이 펼쳐 보이는 새로운 광경을 읽
고 이해할 수 있는 리터러시를 습득하는 과정이었다. 기술적 경이
는 곧 사라지고, 그 누구도 시오타 역에 도착하는 기차에 뒷걸음질

---

18) 이렇게 연극, 무용, 마술 등 기존의 볼거리의 전통을 물려받은 영화를 '타블로(tableu)'라고 부
른다. 이는 뤼미에르가 보여준 다큐멘터리적 성격의 '광경'의 전통과는 대별 되는 것이다(심은
진, 2007: 179). 거닝(Tom Gunning 1949~)은 초기의 영화를 스토리텔링을 중심으로 의미를
전달하는 서사물이라기보다는 일종의 어트랙션(attraction)이었다고 주장했다. 여기에서 어트랙
션이라 함은 에이젠슈타인(Сергей Михайлович Эйзенштейн, 1898~
1948)의 개념에서와 같이, 인상의 단위(unit of impression)이며 관객들에게 감각적이거나 심리
적인 충격을 주는 장치를 말한다. 영화는 여전히 어트랙션의 측면이 있다(Gunning,
1986/1990).

치며 놀라지 않게 되었을 때, 영화는 하나의 문화로 자리를 잡을 수 있었다.

영화가 발명되고 사람들의 관심을 끌기 시작하자, 영화를 상영할 전용극장(dedecated movie theater)이 설립되기 시작했다. 최초의 영화전용관은 1899년 세워진 프랑스 시오타(La Ciotat)의 에덴극장(Eden Theater 1899~1995/2013~)으로 알려져 있다. 한편 현재 영화전용관의 직접적인 효시가 되는 대중적인 영화관은 1905년 미국 피츠버그에 존 해리스(John P. Harris, 1871~1926)가 세운 소규모 극장이었다. 해리스는 당시 입장료가 5센트였던 이 극장에 5센트를 의미하는 '니켈(nickel)'과 극장을 의미하는 '오데온(odeon)'을 붙여 '니켈로디언(Nickelodeon)'이라 불렀다.[19] 저렴한 입장료의 대중적 영화관이 들어서자 영화는 곧 가장 인기 있는 대중적 오락거리로 자리를 잡게 되었다. 미국 전역의 도시에 니켈로디언이 들어섰고, 관객의 대다수는 노동자들이었다.[20] 미국에서 초기 영화는 상류층들에게 쉽게 받아들여지지 못했다. 엘리트 계층은 영화를 싸고 질 낮은 오락거리로 그들의 취미와는 거리가 먼 문화양식이라고 생각했다. 그러나 영국의 뮤직홀이 그랬듯이, 중산층을 끌어들인 극장은 점점 더 그 수용 범위를 넓혀 계층을 막론한 국민적 오락으로 자리 잡게 된다.[21]

---

19) '니켈로디온'이라는 이름은 이미 1888년 윌리엄 오스틴이 자신의 다임 뮤지엄 '오스틴 니켈로디언(Austin's Nickelodeon)'에 붙였던 이름이었다고 한다(Aronson, 2008: 27). 미국에서는 19세기 말에서 20세기 초에 이르기까지 싸구려 오락시설로 '다임 뮤지엄'이 성업했다. 중산층 이상의 구매력이 있는 대중들과 달리 하층 노동자나 도시 빈민들을 상대로 만들어진 값싼 오락시설이었다. 이러한 다임 뮤지엄의 가장 중요한 콘텐츠가 보드빌로 이름을 날린 코미디언들의 공연이었다고 한다.

20) 1908년까지 미국 전역에 들어선 니켈로디언의 수는 8,000개에 달했다. 이 숫자는 1910에 이르면 10,000개소를 넘어선다. (Pickford, unknown.)

21) 미국의 니켈로디언과 비슷한 형태의 극장은 1905년 독일에도 들어섰다. 이러한 독일의 대중영화관을 라덴키노(Ladenkino)라고 한다. 독일의 영화관은 처음부터 빠른 속도로 고급화되었다. 이를 키노(Kino)라고 부르는데, 이후 좀 더 호사스럽게 치장된 영화 공간이 들어서게 되었고 이를 궁전극장(Kinopalast)이라고 불렀다(이주봉, 2020). 한편 장편영화의 등장은 니켈로디

1906년 호주에서는 세계 최초의 장편영화라고 할 수 있는 찰스 타이트(Charles Tait, 1868~1933)의 <캘리 갱 이야기(The Story of the Kelley Gang)>22)라는 영화가 개봉된다. 당시 이 영화의 상영시간은 60분이었다. 호주에서 엄청난 흥행을 기록한 이 영화는 영국에서도 기록적인 흥행 성적을 거두었다고 한다. 이로써 흔히 말하는 아웃백 웨스턴(Outback Western) 장르가 형성되었고, 호주의 영화산업이 본격화되었다. 이러한 장편영화의 출현은 영화에 이야기가 들어가기 시작하면서 상영시간이 점점 늘어난 결과였다. 1930년대에 이르기까지 영화는 장편영화의 기본적인 문법과 형식을 갖추었으며, 그 전통은 지금까지 이어지고 있다.

한편 영화는 빠른 속도로 산업화하였다. 뤼미에르로부터 시작한 고몽(Gaumont)과 파테(Pathé Frères)는 초기 영화산업에서 가장 중요한 기업이었다. 제1차 세계대전 전까지만 해도 미국에서 개봉된 영화의 30%는 이들이 제작한 프랑스 영화였다. 프랑스와 더불어 이탈리아와 호주 등 몇 나라가 세계에 영화를 공급하고 있었다. 그러나 세계대전이 발발한 이후 이러한 사정은 급격히 변화했다. 전쟁이 끝날 무렵, 세계 영화의 85%, 미국에서 상영된 영화의 98%가 미국에서 생산된 영화였다(Turner, 1988:16). 더구나 1927년 앨런 크로슬랜드(Alan Crosland, 1894~1936)가 연출한 최초의 유성영

---

언의 몰락을 부채질했다. 장편영화는 제작비가 많이 드는 영화였고, 니켈로디언의 입장료인 5센트 만으로는 수지가 맞지 않았기 때문이다. 장편영화의 등장과 흥행은 한편 영세한 영화제작자를 퇴출시키고, 자본을 집중하는 효과를 발휘하기도 했다. 장편영화의 흥행을 위해 영화는 니켈로디언의 주요 관객이었던 노동자와 이민자에서 벗어나 중산층 혹은 그 위로 타깃의 범위를 넓히지 않으면 안되었다. 이는 니켈로디언 중심의 초기 미국 영화가 점차 보드빌의 전통을 벗어나 할리우드 고전주의적 스타일을 정립하는 쪽으로 방향을 틀게 만들었다. 영국의 뮤직홀에서 나타났던 현상이 미국의 극장에서도 똑같이 반복되었던 것이다.

22) 1906년 구세군(The Salvation Army)이 만든 <남쪽 하늘 아래(Under Southern Skies)>라는 다큐멘터리는 상영시간이 100분에 달하는 최초의 장편 영상물이었다. 그러나 영화의 전형적인 형태로서의 극영화로 최초의 장편은 <캘리 갱 이야기>라고 할 것이다. 이 영화는 1903년 개봉된 <대열차강도>의 지대한 영향 아래 만들어진 것으로 보인다. 영화의 대부분은 유실되었고, 지금은 17분 분량 정도만 복원되어 2007년 유네스코의 세계 문화유산으로 등재되었다.

화 <재즈 싱어(Jazz Singer)>가 발표되자, 미국 영화는 더욱 중요한 입지를 확보하게 된다. 이후 유성영화의 신기한 경험에 익숙해진 관객들은 언어의 장벽에 부딪혀 이전만큼 미국 영화에 열광하지는 않았지만, 계속된 세계대전으로 미국의 영화산업 지배는 이후로도 계속될 수밖에 없었다(Turner, 1988: 18~9).

미국에서 영화산업이 자리를 잡는 데에는 에디슨(Thomas Edison, 1847~1931)의 역할이 지대했다. 그는 뤼미에르 형제와 더불어 영화 기술의 발명자로 초기 영화의 기술적 발전에 크게 기여했다. 그리고 관련된 기술의 대부분에 대한 미국 내 특허권을 소유하고 있었다. 에디슨은 당시 여러 영화 제작사들이 자신의 특허권을 침해했다고 무차별적으로 소송을 제기했고, 이는 미국 영화산업을 위축시켜 영화를 만드느니 차라리 파테나 고몽에서 사 오는 게 나을 지경으로 만들었다. 이에 일부 영화사와 관련 업체들은 1907년부터 에디슨과 협상해 그의 특허를 사용할 수 있도록 하는 '영화특허권회사'(Motion Picture Patents Company: MPPC)를 1908년 설립하였다. MPPC는 영화의 길이를 표준화하고, 제작, 배급, 상영 전 과정에 개입하여 회원사의 이익만을 추구했다. 1912년 미 정부는 MPPC를 반독점 행위로 제소하였고, 3년간의 법정 공방 끝에 승소했다. 1915년 MPPC는 결국 해체되었다(Bordwell, Thomson & Smith, 2016: 460; Fielding, 1967: 21).[23]

MPPC가 독점적 지위를 행사하며 횡포를 부리던 시기, 미국 영화의 중심지가 뉴욕과 시카고에서 로스앤젤레스(Los Angeles)로 바뀌

---

23) MPPC의 몰락은 미 연방정부의 반독점 관련 제소와 더불어 장편영화를 중심으로 재편되어가는 당대의 영화 시장과 관객의 요구를 적극 수용하지 못했다는 측면도 고려되어야 한다. 일명 에디슨 트러스트(Edison Trust)라고도 불렸던 MPPC는 영화 시장의 흐름에 맞지 않는 단일 릴(single-reel)만을 고집하며 회원사들을 압박했을 뿐 아니라, 스타시스템의 매력을 과소평가해 영화 포스터 제작 등에서 주연 배우들을 외면하는 등 당시 추세에 역행했다고 한다(Robinson, 1994: 140).

기 시작한다. 그 큰 이유 중 하나는 에디슨의 감시를 피해 자유롭게 영화를 만들 수 있는 장소를 물색하던 다른 많은 제작사들이 로스앤젤레스로 근거지를 옮겼기 때문이었다. 로스앤젤레스는 일 년 내내 영화를 찍을 수 있는 좋은 기후를 가지고 있었고, 영화에 필요한 거의 모든 지형이 펼쳐져 있었다. 그리고 무엇보다 멕시코가 지척에 있어서, 에디슨의 감시를 피해 쉽게 국경을 넘어 도망칠 수 있었다. 이후 로스앤젤레스 인근의 할리우드는 미국 영화의 중심이 되었는데, 여기서 완성된 첫 번째 영화는 1908년 개봉된 <몬테 크리스토 백작(The Count of Monte Cristo)>이었으며, 처음부터 끝까지 모든 제작과정을 할리우드에서 해결한 첫 번째 영화는 1910년 <인 올드 캘리포니아(In Old California)>라는 단편영화였다고 한다. 1915년까지 미국 영화의 60%는 할리우드에서 제작되었다.

1910년대와 1920년대를 거치며 미국의 영화사들은 수 차례의 합종연횡을 거듭하여 파라마운트(Paramount), MGM(Metro, Goldwyn & Mayer), 폭스(Fox Film Company), 유니버설(Universal), 워너브러더스(Warner Bros.) 등과 같은 거대 영화사를 만들어내었다. 이로써 오락영화의 대량생산을 가능하게 한 할리우드 시스템의 하부구조가 완성되었다(Bordwell, Thomson & Smith, 2016: 460-1). 아울러 1921년 아버클(Roscoe Artbuckle) 사건으로 불거진 영화에 대한 사전 검열 등에 대한 사회적 요구에 대응하기 위해 1922년 할리우드 스튜디오, 영화 제작사, 배급사들이 모여 미국영화협회(MPAA)를 설립하고 자발적인 검열규약을 제정하였다(Schmitz, 2012).

# 미국, 상업적 대량문화

18세기에서 20세기 초에 이르는 시기 동안 유럽에서 대중문화는 하나의 트렌드를 이루며 성장하였다. 하지만 대중문화의 현대적 의미가 완성한 것은 미국이라고 봐야 할 것이다. 실제로 두 차례의 세계대전을 겪으면서 대중문화 상품의 주요한 산지가 미국으로 바뀌었을 뿐만 아니라, 유럽인들이 생각하는 대중문화의 부정적 인상은 미국에서 수입된 상업적인 싸구려 문화라는 인식에 뿌리를 두고 있다. 그러므로 제2차 세계대전 이후 유럽의 문화적 상황에서 가장 심각하게 논의된 주제들 가운데 하나도 미국화(Americanization)이었고, 이는 유럽의 전통적 문화양식이 미국의 상업적 대량문화-흔히 팝 문화(pop culture)라고 부르는-에 밀려나는 과정에 다름 아니었다. 그러므로 현재적 의미의 대중문화는 그 뿌리가 직접적으로는 미국의 대중문화에 있다고 봐야 할 것이고, 이에 대한 논의는 당연히 지금의 대중문화를 이해하는 데 중요한 의미를 갖는다.

## 대중적 볼거리: 보드빌, 영화, 뮤지컬

미국의 대중문화는 영화가 보급되면서부터 폭발하기 시작했다. 물론 영화 이전에 신문과 잡지가 대중문화 형성에 커다란 영향을 미치긴 했지만, 현대적 의미의 대중문화 형성 특히 본격적인 대중오락의 발전이라는 측면에서는 영화의 역할이 결정적이었다. 영화는 기존의 대중문화적 양식들과 상호작용하며 발전했는데, 그 가운데 가장 중요한 대중오락 가운데 하나가 보드빌(Vaudeville)이었다. 보드빌은 원래 17세기 말엽 프랑스에서 시작된 버라이어티쇼 형태의 공연물이었다. 미국에서는 1890년대 중반부터 1930년대에 이르

기까지 서민적인 오락거리로 인기를 끌었다. 보드빌은 10~15개 정도의 독립적인 장(acts)으로 구성되었으며 대개 소극(farce)과 같은 코미디에 음악이나 노래를 곁들이는 형식을 중심으로 하긴 했지만, 마술, 아크로뱃, 동물 쇼, 저글링, 댄스 등이 곁들여지기도 했다. 특기할 만한 것은 보드빌 쇼의 막간이나 폐막 직전에 당시에 유행했던 영화를 틀어주기도 했다는 점이다(Cullen, 2017: xii).

미국의 보드빌 공연은 남북전쟁 중에도 쉬지 않고 계속될 정도로 인기가 있었다고 한다. 남북전쟁 이후에 쇼의 인기는 폭발했고, 보드빌 사업의 규모도 전과는 비할 바 없이 커지게 되자, 관객의 범위를 확장하기 위한 시도들이 이루어지게 되었다. 하지만 남성 관객을 중심으로 하는 선정적이고 저속한 내용이 많았던 보드빌은 확장에 한계가 있었다. 패스터(Tony Pastor, 1837~1908)는 19세기 미국 보드빌의 선구자 중 한 사람으로 선정적이고 저속한 내용을 걷어내고자 노력했다. 보드빌을 하나의 보스턴에서 극장을 운영하던 키스와 알비는 (Benjamin F. Keith & Edward F. Albee, 1846~1914/1857~1930) 보드빌을 남녀노소 모든 가족을 위한 오락으로 만들어 기존의 콘서트 살롱, 한푼극장 등과 차별화하고자 했다. 이들은 그들의 보드빌 공연을 '점잖은 보드빌(polite vaudeville)'이라고 불렀다(Kibler 1992; Cullen, 2017: xviii).[24] 키스와 알비의 성공으로 관객의 범위가 넓어지고, 공연 수요가 급증하자 극장의 규모가 커지기 시작했고, 이전과는 다른 좀 더 효율적인 운영 시스템

---

24) '점잖은 보드빌'은 한편 관객들의 극장문화를 변화시켜 중산층이 부담 없이 극장을 찾게 하는 데 힘썼다. 영국의 초기 뮤직홀이 그랬던 것처럼 초기의 보드빌은 하층계급과 노동자 그리고 이민자들, 그것도 남성들이 주로 찾는 거칠고 난잡한 공간이었다. 그러나 보드빌의 관객층을 넓히고 수익을 높이기 위해서는 가족을 상대로 하며 동시에 중산층 이상에게도 매력적인 오락거리가 되어야만 했다. 보드빌은 끊임없이 공연 중 조용히 하라거나, 취식을 금지하거나 하는 등 관객들이 지켜야 할 에티켓을 홍보하는 캠페인을 추진했다. 덕분에 연극 등 공연 문화에 이미 익숙했던 중산층은 순해지고 착해진 보드빌에 적응할 수 있었고 사업 범위는 그만큼 확장될 수 있었다.

이 필요하게 되었다.

보드빌은 나름 조직적인 쇼 비즈니스 구조를 구축해 연예 엔터테인먼트 산업의 기본 모형을 수립했다. 키스와 알비의 성공으로 보드빌은 자본주의화 되었으며, 미국 전역을 망라하는 극장 네트워크를 형성했다. 당시에 보드빌 공연은 공연자, 운영자(manger), 부커(booker), 에이전트(agent)들이 주도했다. 부커는 공연자들을 발굴하고 정리해서 무대에 올릴 수 있도록 해주는 사람들을 말하고, 에이전트는 공연자를 대신해서 극장과의 계약 등을 처리해주는 사람들을 말한다. 원칙적으로 보면 부커는 극장을 대변하는 사람들이고, 에이전트는 공연자의 권리를 위해 일해야 하는 사람이지만, 실제로는 그렇지 않았다고 한다. 대개 부커와 에이전트는 한통속으로 공연자들의 자율성을 억압하고 공공연히 불공정한 계약과 출연을 강요했던 것으로 보인다. 공연자들은 1년 동안 40주 정도를 일했으며, 쉽게 해고되거나 다른 공연장으로 넘겨졌고, 흥행이 저조한 경우에는 출연료를 제대로 못 받는 일도 허다했다(Cullen, 1017: xviii).

이에 보드빌 공연자들은 당시 열악한 근로조건과 극장주 및 매니저들의 횡포에 맞서기 위해 '화이트 랫츠(White Rats)'라는 이름으로 노조를 결성하고 뉴욕을 중심으로 파업을 단행하였다.25) 흥미로운 것은 1901년 보드빌 공연자들이 노조를 결성하고 파업을 시작했을 때, 텅 빈 공연장을 채운 건 영화였다는 점이다. 1930년대까지 보드빌이 명맥을 유지하긴 했지만, 극장주들은 영화가 새로운 오락

---

25) 화이트 랫츠는 남성 보드빌 공연자들만을 위한 조직이라 여성 공연자들을 조합원으로 받아들이지 않았다. 당시 보드빌 극장 관리자들은 UBO(United Booking Office)를 결성하고 있었으며, 보드빌 매니저들은 VMA(Vaudeville Managers Association)를 가지고 있었다. 1901년 파업 이후 1917년에도 대규모 파업이 있었는데, 당시 VMA는 블랙리스트를 만들어 노조 활동을 하는 보드빌 공연자들의 출연을 막거나 방해했다고 한다. 파업은 실패했고, 그 여파로 화이트 랫츠는 해산되었다(Cullen, 2017: 333; 821; 1196~1198).

SOME IMPRESSIONS OF THE WHITE RATS ACTORS'
UNION BALL

American Vaudeville Museum Collection (MS 421), MS 489
Box 4, azu_ms489_b4_pg149a001_m.jpg, courtesy of University
of Arizona Libraries, Special Collections.

으로 충분한 상업성과 경제성을 갖춘 사업이라고 인식하게 되었다. 공연자들이 아프거나 파업을 하거나 멀리 있거나 상관없이 영화는 돌아갔기 때문이다. 초기의 짧은 단권 영화(Single Reel Movie)는 보드빌의 여러 구경거리들 가운데 하나에 불과했지만, 점차 장편 영화들이 쏟아져 나오면서 보드빌 공연장은 빠른 속도로 영화전용관으로 변신했다(Berkowitz, 2010: 7~8).

1908년 윌리엄 폭스(William Fox)는 뉴욕의 유니온 스퀘어 거리(Union Square district)에 이전의 니켈로디언과는 다른 고급극장을 만들었다. 듀이 극장(Dewey Theater)이라는 이름의 이 극장에서는 10~35센트의 요금에 두 시간 동안 5개 릴의 영화와 5막의 보드빌 공연을 보여주었으며, 1,000개의 객석을 가지고 있었다. 이전에 상영관의 주류가 되었던 작고 비좁은 소형극장(storefront theater)이 사라지기 시작하고 좀 더 고급의 영화전용관들이 들어서기 시작한다. 영화전용관들은 점점 더 고급화되고 대형화되기 시작하는데, 1927년 할리우드 중심지에 문을 연 중국극장(Chinese Theater)은 2,200석을 자랑했고, 같은 해 문을 연 뉴욕의 록시 극장(the Roxy)은 6,250석을 자랑했다. 1914년까지만 하더라도 영화를 보러 가는 것은 한편 함께 공연되는 보드빌을 보는 것과 같았다. 그러나 1920년에 이르면 3천5백만 명 내외의 미국인들이 매주 영화를 보러 다니게 된다(Berkoqitz, 2010: 8). 한때 미국식 오락의 정점에 있었던 보드빌은 영화에 그 자리를 빼앗기게 되었다.

≪대열차강도≫로 독립적인 스토리텔링 콘텐츠로서의 가능성이 확인된 영화는 그리피스(David W. Griffith, 1875~1948)의 ≪국가의 탄생(The Birth of Nation)≫(1915)과 더불어 더욱 커다란 진전을 이룬다. 이 영화는 토머스 딕슨 주니어(Thomas Dixson Jr., 1864~1946)의 ≪가문의 사람(The Clansman)≫을 원작으로 각색된 장편영화로, 상영시간이 190분에 달하는 대작이었다. KKK단을 미화하고 흑인을 비하하는 등 문제가 많아 상영 당시부터 논란이 많았다. 수많은 도시에서 상영이 금지되었고, 인종차별적인 내용에 대한 항의 또한 빗발쳤다. 하지만 1895년 수십 초의 짧은 다큐멘터리 클립으로 시작한 근대 영화를 20년 만에 190분 대작 영화로 변모시켰다는 것은 실로 대단한 발전이었다. 3시간 동안 관객의 몰입과 집중

145

을 유지하기 위해 ≪국가의 탄생≫이 시도한 모든 방법과 장치들은 이후 장편영화(feature film)의 기본이 되었다. 소위 할리우드 고전 영화(classical Hollywood cinema)의 기본적인 문법과 내러티브는 물론 편집의 기술과 원칙[26]을 확립한 영화라는 점에서 영화사적 의미를 갖는 작품이었다(Kuhn 2012: 655).

당시 영화는 1920년대 중반 이후 유성영화(talkies; talking pictures; sound film)가 등장하기 전까지 녹음된 소리 혹은 대사가 없는 무성영화(silent film)였다. 무성영화의 시기는 초기 영화라고 불리는 1890년 대에서 1910년대 이후 유성영화 이전까지의 시기를 가리킨다(Kuhn, 2012: 655). 무성영화의 시대에 들어서면서 영화의 중심은 유럽으로부터 미국으로 옮겨간다. 제1차 세계대전 때문이다.

미국으로 온 영화는 여러 가지 면에서 커다란 변화를 겪는다. 우선 미국식 대량생산 시스템에 조율된 할리우드 고전 영화가 점점 더 세력을 확장하게 되고, 멀티 릴(multi reel)로 제작된 장편영화(feature film)가 영화의 주류가 된다. 영화의 길이가 늘어남에 따라 스토리가 중요해졌으며, 배우의 비중이 커져 스타시스템이 자리를 잡게 된다. 장편영화가 중심이 되고 스토리텔링이 중요해지게 되자, 다양한 장르가 생기기 시작했다. 각색물(adaptation), 전기영화(biotic), 범죄영화(crime film), 재난영화(disaster film), 서사 영화(epic film), 멜로드라마(melodrama), 역사영화(history film), 사회영화(social problem film), 전쟁영화(war film), 슬랩스틱 코미디(slapstick) 등이 당시에 생긴 장르들이다(Kuhn 2012: 655). 장편영화와 더불어 애니메이션,

---

26) 롱 쇼트에서 행위 하는 특정 캐릭터로 프레임을 좁혀 들어가는 액션 매칭, 등장인물들의 시선을 따라 화면을 이동하는 아이라인 연결, 씬의 전체적 맥락을 부여하고 특히 대화 장면 등에서 내용을 자연스럽게 연결하기 위한 설정 쇼트-클로즈업의 구성 등과 같은 편집 원칙이 수립된 것도 이때이다. 이러한 방법들은 이야기의 의미가 일관되게 연결되게 함은 물론 영화의 감정이나 정서가 매끄럽게 이어지도록 하는 데 중점을 둔다. 이와는 반대로 이미지 혹은 의미의 일관성을 깨트려 극적 효과를 발생하는 방법이 에이젠슈테인(Сергей М. Эйзенштейн, 1898~1948)이 제안한 몽타주(montage) 기법의 목적이라 할 수 있다.

뉴스 릴, 연속극(serials) 등도 당시에 유행하고 있었다. 아울러 무성영화의 시대는 모더니즘적 영화들의 전성기이기도 했다. 상업 영화의 중심은 미국에 있었지만, 독일 표현주의, 프랑스 초현실주의, 러시아 전위 영화들과 같은 실험적인 영화들 또한 활발히 발표되었다.[27]

영화는 연극과 쉽게 비교되는 문화양식이다. 일단 연극이나 영화 모두 시간과 공간을 하나의 틀 안에 종합하고 있다는 점에서 비슷한 면이 있다(Hauser, 1953/1999d: 302). 19세기부터 빠른 속도로 근대화되기 시작한 연극은 먼저 프랑스에서부터 혁신의 물결이 일어나기 시작했다. 앙투안(André Antoine, 1858~1943)에 의해 1887년 설립된 <자유극장(Théâtre Libre)>은 이러한 새로운 연극 운동의 상징과 같은 곳이었다. 평범한 회사원으로 연극에 일상인의 삶을 솔직하고 사실적으로 담고 싶어 했던 그는 이전의 고답적이고 양식화된 연기 스타일에서 벗어나 사실적인 연기 스타일을 지향했다. 이러한 자유극장의 연극 운동은 이후 독일, 영국, 러시아 등 유럽 전역으로 퍼지며, 근대적인 연극 개념을 확립하는 데 이바지했고, 20세기 초에는 지금의 연극과 양식적으로 크게 다르지 않은 완성된 형태를 수립한다. 반면 미국의 연극 운동은 1910년대 후반 유진 오닐이 등장할 때까지는 크게 성장하지 못하고 있었다.

마침 미국에서 영화산업이 성장하고 꽃을 피우기 시작할 무렵은 미국에서 연극이 하나의 중요한 무대 예술로 자리를 잡고, 나름의 입지를 형성하던 시점이기도 했다. 1920년대 미국 연극은 소위 브로드웨이 시대를 맞이하여 호황을 누리고 있었다. 그러나 연극은 대중이 접근하기에는 어려운 면이 있었다. 더구나 1920년대의 호황

---

27) 무성영화 시대에 관한 다양한 정보와 자료는 다음 사이트를 참조하기 바란다. 무성영화뿐 아니라, 영화사 전반 특히 초기 영화들에 대한 정보가 상당하다. http://www.silentera.com/info/index.html

기의 끝에 찾아온 대공황은 예술로서의 연극을 더욱 어렵게 만들었
다. 일부 의미 있는 진전이 없었던 것은 아니지만, 연극의 성장은
1920년대와는 다른 양상으로 나타날 수밖에 없었다. 뮤지컬은 이러
한 연극의 새로운 활로였다고 할 수 있다. 물론 뮤지컬을 연극의
다른 형태라고 하거나 혹은 그것의 파생적인 장르라고 하기는 어려
울 것이다. 뮤지컬의 직접적인 계보는 앞에서도 언급했듯이 오페라
의 대중적 형식으로부터 이어진 것이기 때문이다. 그러나 스토리텔
링이 중심이 되는 공연예술로서 연극과 대중적 오페라(오페레타,
오페라 부파, 오페라 소극 등)는 강력한 친화성을 가지고 있었고,
연극은 음악을 배경으로 대사를 노래하며, 춤으로 연기하는 뮤지컬
에 연결된다.

뮤지컬은 애초 오페라의 전통에서 이어져 온 탓에 스토리텔링보
다는 '쇼'의 성격이 강했다. 노래와 춤 그리고 코러스걸의 군무를
중심으로 하던 뮤지컬은 1920년대 후반에 이르러 스토리텔링과 등
장인물의 성격을 강조하는 형태로 발전하게 된다. 연극의 영향 혹
은 상호작용 때문이었다. 이러한 발전에 힘입어 1930년대 지금과
같은 형태의 뮤지컬이 하나의 공연 양식으로서 자리를 잡게 된다.
1920년대 말 유성영화가 등장하고 자리를 잡기 시작했다는 것은
한편 뮤지컬의 완성과 연관해 중요한 시사점이 있다. 영화의 소리
는 우선 대사와 음향이지만, 음악 또한 매우 중요한 부분이다. 영화
와 음악이 연결될 때, 오락성은 폭발적으로 팽창하게 된다.

최초의 장편 유성영화이자 음악영화라고 할 수 있는 ≪재즈 가수
(Jaz Singer)≫(1927) 이후, 영화는 빠르게 음악을 흡수하기 시작했
다. 영화에 음악이 깔리거나, 노래하고 춤추는 장면이 들어가기 시
작했고, 이미 1923년경에는 노래와 춤을 중심으로 하는 단편 영화
들(musical short films)이 만들어지기 시작했다. 하지만 본격적인

의미의 뮤지컬 영화는 지그문트 롬버그(Sigmund Romberg, 1887~
1951)의 오페레타인 ≪사막의 노래(The Desert Song)≫가 1929년
워너브러더스에 의해 최초로 영화화되면서 시작되었다고 할 수 있
다. 당시 뮤지컬 영화의 인기는 그야말로 대단해서 1930년에만 100
여 편이 제작되었다고 한다. 1931년 이후 제작 편수는 급감했지만,
뮤지컬 영화는 할리우드의 가장 중요한 장르들 가운데 하나가 되었
다. 특히 1930년대 프레드 아스테어(Fred Astaire, 1899~1987)와
진저 로저스(Ginger Rogers, 1911~1995)가 주연한 영화들은 당대
에 엄청난 반향을 불러일으켰다. 아울러 무대 뮤지컬(stage musical)
또한 1930년대에 들어서면서 연극의 가장 인기 있고 대중적인 양식
으로 자리 잡고, 연극의 한 장르로 인정받게 된다.28)

## 미국식 읽을거리, 리더스 다이제스트의 탄생

1765년부터 시작된 독립전쟁(1783년 종료)과 더불어 미국의 미
디어는 빠른 속도로 발전한다. 이전에는 신문이나 팸플릿이 고작이
었던 매체들이 다양한 형태로 발간되었다. 1776년에는 미국 최초
의 베스트셀러인 토머스 페인(Thomas Paine, 1787~1809)의 ≪상
식(Common Sense)≫29)이 출간되었으며, 1789년에는 미국 최초의
소설로 일컬어지는 윌리엄 힐 브라운(William Hill Brown, 1865~
1893)의 ≪연민의 힘(The Power of Sympathy)≫이 출판되었다. 당

---

28) 거슈윈(George Gershwin, 1898~1937)은 카우프만(George S. Kaufman, 1889~1961)과 리스킨
드(Morrie Ryskind, 1895~1985)의 대본으로 만든 뮤지컬 ≪너의 노래(Of Thee I Sing)≫
(1931)로 퓰리처상을 수상한다. 이를 계기로 미국에서 뮤지컬은 단순한 대중 오락물이 아니라
문학적 가치를 가진 연극의 한 장르로 인정되었다.

29) 토머스 페인은 미국 독립의 아버지라 일컬어지는 철학자이다. 그는 미국의 독립이 신대륙 주
민들의 권리이며, 그것이야말로 상식이라고 주장했다. 이러한 권리 의식은 인간에게는 보편적
인 것일 뿐 아니라, 다른 사람의 반향을 일으켜 커다란 힘으로 전환될 수 있다고 주장함으로
써 미국 독립 전쟁의 사상적 기반을 제공했다.

시 소설은 특히 여성들에게 인기가 많았다. 18세기에 여성 교육이 합법화된 이후 여성은 미국 문학의 가장 중요한 독자 그룹이 되었다. 포스터(Hannah Webster Foster, 1758~1840)는 자신의 소설인 ≪기숙학교(The Boarding School)≫(1798)의 한 캐릭터를 통해 소설이 지나치게 재미있을 뿐 아니라, 특히 여성들의 상상력에 호소해 그릇된 욕망과 생각을 심어 줄 수 있다는 점에서 매우 위험한 독서라고 경고하기도 했다(Schmitz, 2012: 95).

미국에서 18세기의 소설은 대체로 신생국 미국의 상황에 맞물려 계몽적인 성격이 강했다. 1791년 영국에서 출판되었다가 1794년에 미국판으로 발간된 라우슨(Susanna Rowson, 1762~1824)의 ≪샬럿 템플(Charlotte Temple)≫이 인기를 끌었다. 1852년 해리엇 스토우(Harriet Beecher Stowe, 1811~1896)의 ≪톰 아저씨의 오두막(Uncle Tom's Cabin)≫이 발표되기 전까지는 말이다. 스토우는 노예 해방론자이자 사실주의 작가로서 노예제에 반대하는 소설 톰 아저씨의 오두막을 써서 노예제도의 비참함을 알렸다. 이 소설은 당시 '성경' 다음으로 많이 팔린 책으로 유명했으며, 미국에서만 30만 권 이상 판매되었으며, 영국에서도 20만 권 이상 팔렸고, 미국 소설로는 최초로 중국어로 번역되었다. ≪톰 아저씨의 오두막≫은 여러 버전의 연극으로 각색되어 무대에 올려졌고, 영화로도 만들어졌다. 톰 아저씨의 이야기는 미국 무성영화 시대에 가장 많이 영화화된 이야기였다(Schmitz, 2012: 96).

1820년대에 이르러 미국에서는 대중 잡지와 대중 신문이 발간되기 시작한다. 미국 최초의 신문은 1690년 벤저민 해리스(Benjamin Harris, 1647~1716)가 발간한 ≪퍼블릭 어커런스(Public Ocurrence)≫였고, 미국 최초의 잡지는 1741년 3일 간격으로 창간된 앤드류 브래드포드(Andrew Bradford, 1686~1742)의 ≪아메리칸 매거진(American Magazine)≫

과 벤저민 프랭크린(Benjamin Flanklin, 1706~1790)의 ≪제너럴 매거진(General Magazine)≫이었다. 하지만 신문과 잡지가 대중화되어 널리 읽히기 시작한 것은 19세기에 들어와서의 일이다. 1821년 ≪새터데이 이브닝 포스트(Saturday Evening Post)≫가 창간되었다. 1933년에는 ≪뉴욕 선(New York Sun)≫이 창간되어 미국에도 1전 신문(penny paper)의 시대를 열었다.30) 그리고 1835년 제임스 베넷(James Gordon Bennett)이 발행한 ≪뉴욕 모닝 헤럴드(New York Morning Herald)≫는 성공한 1전 신문으로 명성을 날렸다. 베넷은 정치적 중립(비당파성)을 내세웠으며, 뉴스 수집과 인터뷰 그리고 외신 등에 신경을 썼다.

이러한 대중적 매체들 가운데 문학을 중심으로 하는 이야기 신문(story newspaaper)도 있었다. 최초의 이야기 신문은 파크 벤저민(Park Benjamin Sr., 1809~1864)과 루퍼스 그리스월드(Rufus W. Griswold, 1815~1857)에 의해서 1839년 창간된 ≪형제 조너선(Brother Jonathan)≫31)과 ≪신세계(New World)≫이다. 한편 로버트 보너(Robert Bonner, 1824~1899)가 발간한 ≪뉴욕 렛저(New York Ledger)≫(1855-98)와 스트리트 앤 스미스(Street & Smith)가 발행한 ≪뉴욕 위클리(New York Weekly)≫(1855-89)와 같은 이야기 신문은 일주일에 35만 부에서 40만 부가 팔렸다고 한다. 한 주의 소식과 정보

---

30) ≪뉴욕 선≫은 벤저민 데이(Benjamin H. Day, 1810~1889)에 의해 4쪽 타블로이드 반 크기로 제작되었다. 통상 ≪썬(the Sun)≫이라고 불렸다. 1868년 찰스 다나(Charles A. Dana, 1819~1897)에게 인수되어 오랫동안 발행되었다. 당시 30종이 넘는 일전 신문들 가운데 살아남은 것은 ≪썬≫과 ≪뉴욕 헤럴드(New York Herald)≫(1835~1924)뿐이었다고 한다. 1887년에는 석간(Evening Sun)을 발행해 성공을 거두었다. 1916년 Frank A. Munsey에게 인수되어 ≪뉴욕 프레스(New York Press)≫와 합병되어 1920년 조간을 폐간하고 제호를 ≪더 선(The Sun)≫으로 단순화하여 1950년까지 발행되었다.

31) '형제 조너선'은 뉴 잉글랜드(New England) 혹은 건국 초기의 미합중국을 캐릭터화한 것이다. 줄무늬 바지에 짙은 색 오버코트를 입고, 커다란 실크햇을 쓰고 있는 중년 남성으로 묘사된다. 월남전 모병 포스터에 등장했던 샘 아저씨(Uncle Sam)가 그의 복장을 모방했다. 미국 최초의 문예지로 등장한 ≪형제 조너선≫은 1842년 벤저민 데이(Benjamin Day)가 인수해서 1862년까지 발행하였다. 미국 최초의 화보 잡지가 된다. 당시 벤저민 데이는 이 잡지를 콰토(quarto) 형식(전지 한 면에 넷 앞뒤로 여덟 쪽을 인쇄해서 두 번 접어 재단해 만든 팸플릿 모양의 책자)으로 매주 발간했다.

를 정리해 싣기도 했지만, 이야기 신문의 주된 콘텐츠는 순수문학(belles-lettres)이나 표준문학(standard literature)이었다.

이야기 신문은 19세기까지 인기를 누렸으나 이후 등장한 '다임 노블(Dime Novel)'의 유행에 따라 점차 쇠퇴했다고 한다. 다임 노블은 책자의 형태로 발간된 연속물로 다양한 크기와 분량으로 간행되었지만, 통상적으로는 6.5*4.25인치 크기에 100쪽 내외로 만들어졌다고 한다. 명칭 때문에 다임 노블의 기준을 가격으로 오해할 수 있지만, 정작 10센트에서 15센트 사이에서 다양하게 팔렸다고 한다. 처음엔 이야기 신문에서 발전된 내용을 주요 콘텐츠로 삼았으나, 19세기 말에 이르러서는 독립적인 내용과 이야기를 다루게 되었다. 20세기 초까지 명맥을 유지하다 1896년 등장한 펄프 매거진의 유행과 더불어 쇠퇴하기 시작한다. 펄프 매거진은 잡지 형태의 이야기 매체로 모서리가 너풀거리는 싸구려 종이(pulp)에 인쇄되어 저렴한 가격으로 판매되었다.[32] 펄프 매거진은 이야기 신문에서 시작해 다임 노블을 거치며 발전했지만, 순수문학과 표준문학 그리고 보편적 정보를 지향했던 이야기 신문과는 다르게 통속적인 성격이 강했으며 훨씬 더 대중적이었다.

대중적이고 값싼 읽을거리가 넘쳐나기 시작했다. 내용은 자극적이고 형식은 신선했을 뿐만 아니라 쉽고 재미있었다. 1896년 허스트(William Randolph Hearst, 1863~1951)는 ≪뉴욕 저널(New York Journal)≫에 리처드 오코트(Richard. F. Outcault)의 만화 스트립 <옐로우 키드(The Yellow Kid)>를 연재하도록 했다. 일간지에 만화가

---

32) 펄프 매거진을 줄여서 펄프라고 부르는데, 이 이름은 그것을 인쇄한 종이(갱지)의 명칭에서 비롯한 것이다. 펄프와 다르게 고급 종이에 인쇄된 잡지를 '글로시(glossies)' 혹은 '슬릭(slicks)'이라고 한다. 값싼 종이에 인쇄된 탓으로 펄프 매거진은 대략 10센트 정도에 팔릴 수 있었다. 글로시나 슬릭의 가격은 당시 25센트 정도였다고 한다. 펄프는 대중적인 읽을거리였으며, 훗날 착취 소설(exploitation fiction)이나 선정적인 커버 아트로 유명해졌다. 영웅적인 주인공을 내세운 소설들을 삽화와 함께 다룬 경우가 많아 요즘의 수퍼 히어로 만화책의 기원이 되었다고도 평가된다.

연재되는 것은 처음 있는 일이었다. 당시 <옐로우 키드>의 반향과 영향은 대단해서, 영어를 읽지 못하는 이민자들이 이를 보기 위해 가판대에 몰려들었고, 노란색 잠옷을 입은 캐릭터는 엄청난 인기를 얻어 뮤지컬에도 등장했다고 한다(Schmitz, 2012: 138~9). 잘 알려져 있다시피, 이 캐릭터가 입은 노란색 잠옷이 '황색저널리즘'이라는 명칭의 유래가 되었다. 한편 퓰리처(Joseph Pulizer)는 이러한 허스트의 전략에 기자가 직접 경험한 것을 바탕으로 기사를 작성하는 스턴트 저널리즘(stunt journalism)으로 응수했다. 그는 엘리자베스 코크런(Elizabeth Jane Cochran, 필명 Nelle Bly, 1864~1922)을 고용해 취재 보도와 탐사 보도를 집중하였다(Schmitz, 2012: 139). 코크런은 1887년 블렉웰(Blackwell) 섬의 정신병원을 취재했고, 1889년 세계 일주에 도전해 기사화하기도 했다.[33]

19세기 말에 이르러 미국의 잡지 산업은 엄청난 규모로 확대되어 20세기에 이르게 되었다. 잡지는 특정한 내용만을 다뤄 시장을 쪼갤 수도 있고, 종합적인 내용으로 전체 시장을 상대로 할 수도 있었다. 교통과 통신이 발달함에 따라 지역적 규모에서만 유통되던 잡지는 전국을 상대로 특정한 관심에 따라 독자들을 구분하고 시장을 쪼갤 수 있게 되어 구독자는 늘어나고 잡지사의 수익도 증가하였다. 구독자가 늘어나자 잡지는 매력적인 광고 매체로 자리 잡았다. 잡지의 발전과정을 살펴보면, 초기의 정치적이거나 시사적인 성격의 잡지로부터 보다 오락적이고 대중적이며 통속적인 내용의 잡지가 인기를 얻게 되었다는 것을 알 수 있다. 통속적인 소설이나 이야기를 다루는 펄프 매거진, 텔레비전, 영화, 음악 등의 팬 매거진 성격을 가진 오락지, 10대 소년 소녀들을 타깃으로 하는 청소년 잡지 그리고

---

33) 블랙웰 정신병원 취재기는 우리나라에도 ≪정신병원에 잠입한 10일≫이라는 제목으로 번역되어 출판되었다(Nelle Bly, 1887/2019).

Richard F. Outcault's 'Hogan's Alley' from *The World* of 13 September 1896.

유명인들의 가십과 추문을 추적하고 폭로하는 인물 잡지(celebrity magazines) 등이 인기를 끌었다(Schultz, 2012: 180~4).

1922년 드윗 월러스(DeWitt Wallace, 1889~1981)와 라일라 월러스(Lila Bell Wallace, 1889~1984) 부부는 ≪리더스 다이제스트(Reader's Digest)≫를 창간했다. ≪리더스 다이제스트≫는 2009년 ≪베터 홈 앤 가든(Better Homes and Gardens)≫에 의해 추월 되기 전까지 미국에서 가장 많이 팔리는 상업 잡지였다. 이 잡지가 특별한 이유는 미국문화의 지배적인 성격을 압축해서 보여줄 뿐 아니라, 그만큼 영향력도 컸기 때문이다. 드윗 월러스는 제1차 세계 대전에서 입은 부상을 치료하는 도중 여러 책이나 잡지에서 읽은

2 근대 대중문화의 형성

흥미로운 기사들을 요약하고 정리해서 좀 더 읽기 좋게 편집한 잡지가 있었으면 좋겠다는 생각을 했고, 실제로 그런 잡지를 만들었다. ≪리더스 다이제스트≫는 양념한 고기를 갈아 넣어 속을 만들고 채소와 토마토를 얹어 만든 햄버거와 마찬가지로 지극히 미국적인 읽을거리였다. 내용에 있어서도 이 잡지는 처음부터 정치적 보수주의 반공 이데올로기, 미국 제일주의 그리고 기독교적 세계관을 지향함으로써 지극히 미국적인 색채를 보였다. 더구나 국제판 발행을 꾸준히 진행하여 이러한 미국적 이데올로기를 전 세계에 전파하는 데에도 커다란 역할을 했다.

## 대중음악: 민스트럴, 틴 판 앨리 그리고 재즈

19세기 이전에 미국의 음악은 유럽에서 이주해 온 백인들의 음악을 중심으로 원주민 음악, 아프리카에서 강제로 잡혀 온 노예들의 음악, 정치적 목적에서 만들어진 음악, 이민자들의 음악, 클래식 음악 등이 서로 영향을 주고받으며 복잡한 양상으로 발전하고 있었다(Starr & Waterman, 2003/2018: 17~44). 독립전쟁이 끝나고 민스트럴 쇼(minstrel)는 백인 출연자들이 얼굴에 검은 칠을 하고 출연해 흑인들을 조롱하고 풍자하며 그들에 대한 인종적 편견을 여과 없이 드러내는 익살극과 풍자적인 노래로 인기를 끌었다. 이후 보드빌쇼에 자리를 내주기 전까지 신대륙의 중요한 오락 무대가 되었는데, 초기 미국의 대중음악에 미친 영향도 적지 않았다. 대중적인 노래와 음악을 선보일 중요한 무대였기 때문이다. 이 시대의 가장 널리 알려진 작곡가가 포스터(Stephen Collins Foster, 1826~1864)였다. 그의 노래는 인종적 편견이 가득한 시대의 노래였지만 흑인에 대한 연민을 담아 내기도 했다. 당시 유행하던 피아노 반주에 독창을 하

155

는 아마추어 가수의 노래를 팔러 음악(parlor music)이라고 하는데, 포스터의 노래는 이러한 단촐한 형식의 소박한 노래로 미국 포크 음악의 기원이 되었다(Starr & Waterman, 2003/2018: 53).

음악에 대한 수요가 증가하면서 이를 매체에 기록하여 공유하고자 하는 시도들이 이어졌다. 이에 대한 자본주의적인 대응의 첫 번째 형태는 음악을 인쇄 매체에 기록하여 판매하는 방식이었다. 낱장의 종이에 악보를 인쇄해 출판한 음악을 '시트 뮤직(sheet music)'이라고 하는데, 이는 미디어를 통해 음악을 유통하는 근대적 음악산업의 가장 초기적 형태였다. 뉴욕의 유니온 스퀘어(Union Square)를 중심으로 하는 28번가 인근, 소위 틴 판 앨리(Tin Pan Alley) 지역에 수많은 음악 출판사들이 자리를 잡았고, 이는 19세기 말 개화한 미국 음악산업의 상징이 되었다. 작은 사무실에는 작곡가와 송 플러거(Song-Plugger)가 상주하며 그들이 만든 음악을 팔았다. 작곡가는 음악을 만들었고 송 플러거는 그 음악을 손님에게 시연해보여 구매욕을 자극했다. 당시 틴 판 앨리에서 작곡된 노래는 인쇄되어 한 곡에 25센트에서 60센트 사이에서 팔렸다고 한다. 1890년에서 1909년 사이 이들 시트 뮤직의 판매량은 거의 세 배로 증가할 정도로 인기가 많았다(Starr & Waterman, 2003/2018: 58).[34]

당시의 대중음악의 주류는 찰스 해리스(Charles K. Harris, 1867~1980)의 "무도회가 끝나고 나서(After the Ball)"(1891)와 같이 유럽의 음악적 전통을 계승한 백인 음악이었다. 그러나 다른 한편에서는 흑인 음악이 대중음악의 한 흐름을 형성하며 자리 잡

---

[34] 당시 거실용 소형 피아노(parlor piano)가 보급되기 시작하면서 이를 연주할 음악에 대한 수요도 함께 늘어났다고 한다. 중산층이 피아노를 구입할 수 있게 되었고, 이들의 음악적 수요는 클래식 음악이나 종교적인 음악보다는 대중적인 음악들에 대한 수요, 특히 노래에 대한 수요를 끌어내었다. 이들의 일부는 단순히 시트 뮤직의 소비자에 머물지 않고 음악의 생산자가 되어 다시 틴 판 앨리에 진출했다. 틴 판 앨리의 경쟁은 점점 치열해졌고, 발표되는 음악의 양도 증가했다.

기 시작하고 있었다. 스코트 조플린(Scott Joplin, 1868~1917)으로 대표되는 랙타임(Ragtime)은 피아노를 중심으로 하는 댄스 음악으로 당김음과 독특한 색채감으로 당시 큰 인기를 끌었다. 그기원을 분명하게 밝히기는 어렵지만, 랙타임은 현악기인 벤조의 소리를 피아노로 흉내 내는 과정에서 생겼다고 하기도 하고, 쿠바의 하바네라와 같은 라틴 아메리카의 리듬에 영향을 받아 만들어졌다고도 한다. 랙타임 역시 악보로 출판되긴 했지만, 실제로는 연주자들에 의해 즉흥적으로 연주되는 비공식적(?) 랙타임이 훨씬 많았다고 한다. 랙타임은 이후 재즈에 큰 영향을 미쳤다고 알려져 있다(Starr & Waterman, 2003/2018: 62).

1877년 토머스 에디슨이 포노그라프(phonograph)를 발명하고, 1888년 에밀 벌리너(Emile Berliner, 1851~1929)가 그라모폰(gramophone)을 세상을 내놓았을 때, 세상은 드디어 음악(소리)을 상품화해 대중에게 대량 전달할 방법을 손에 넣었다.[35] 틴 판 앨리의 음악은 녹음된 음악에 의해 위협받게 되었다. 부르는 노래가 감상하는 노래로 바뀌어 기록되기 시작했다. 세기가 바뀌어 20세기가 되자 음반 시장은 콜롬비아(Columbia Records, 1887)와 빅터(Victor Talking Machine Company, 1901) 두 회사가 지배하게 되었다. 1902년에는 셀락(shellac)으로 만든 분당 78회전 레코드가 소개되고, 1904년에는 양면 레코드가 출시되어 레코드에 더 많은 음악이 수록될 수 있게 되었다.[36] 축음기가 처음 소개되었을 때는 일종의 장난감 정도

---

35) 본격적인 최초의 음반 매체는 에디슨의 포노그라프였지만, 벌리너의 그라모폰과의 경쟁에서는 이기지 못하고 시장에서 사라져 버렸다. 이유는 다양하겠지만, 무엇보다 대량생산에서 그라모폰보다 불리했기 때문이었다. 당시 에디슨의 포노그라프는 녹음 기능도 가지고 있어 나름 장점이 있었다. 하지만 원통형 실린더에 소리 골을 새기는 포노그라프의 기록 방식은 원반에 소리 골을 찍어낼 수 있는 그라모폰보다 대량생산에 불리했으며, 결과적으로 가격이 비쌀 수밖에 없었다.

36) 33 1/3 회전의 LP와 45회전의 싱글 음반은 1940년대가 돼서야 출시되었다. 셀락은 인도나 태국에 서식하는 랙깍지벌레(lac insect)의 분비물을 굳혀 만든 천연수지의 일종이다. 지금은 디

157

로만 여겨졌었다고 한다. 축음기가 음악을 위한 미디어로 자리 잡게 된 것은 1902년 런던에서 엔리코 카루소(Enrico Caruso, 1873~1921)의 오페라 아리아를 녹음하면서부터였다. 빅터 레코드는 1904년 이 음반의 미국 내 판권을 사들여, 발매했다. 카루소가 미국에 데뷔한 것이다. 카루소의 음반은 미국에서 상당한 인기를 끌었고, 미국 대중에게 클래식 음악에 대한 관심을 불러일으키기도 했다(Starr & Waterman, 2003/2018: 65).

랙타임으로부터 아프로아메리칸 음악이 미국의 한 흐름이 형성되자, 이 흐름을 타고 좀 더 세련된 형식의 흑인 음악들이 발전하게 된다. 남북전쟁 이후 군대에서 사용되던 악기들이 민간에 불하되자 많은 사람들이 관악기를 중심으로 밴드를 구성할 수 있게 되었다. 처음에는 군악대와 마찬가지의 구성으로 밴드를 꾸리다 점차 인원을 줄여 소규모 밴드로 발전해 지금과 비슷한 구성을 갖게 된다. 특히 루이지애나(Louisiana)주 뉴올리언스(New Orleans)를 중심으로 모여 살았던, 흑백 혼혈인 크레올들 또한 뉴올리언스의 유곽이나 유흥업소에서 밴드의 형태로 음악 활동을 하며 생계를 꾸렸는데,37) 이들의 음악은 재즈의 초기적 형태가 된다. 군악대의 악기들이 민간에 흘러들어와 축제 때 퍼레이드를 하는 악대와 거리의 밴드들 그리고 홍등가의 악단들이, 흑인영가, 가스펠(gospelsong), 블루스 음악, 랙타임 등의 흑인 음악이 브라스 밴드의 행진곡, 프랑스 춤곡 등과 결합해 1910년대의 '뉴올리언스 재즈'38)를 탄생시켰

---

스크를 만드는 데보다는 가구를 칠하는 데 주로 쓰인다.

37) 재즈의 발상지로 일컬어지는 스토리빌(Storyville)은 뉴올리언스의 대표적인 홍등가였다. 루이지애나는 1803년 미국에 편입되었다. 프랑스령이었던 루이지애나를 미국이 1803년 12월 1천5백만 달러에 사들였고, 1812년 공식적으로 미국의 18번째 주가 되었다. 루이지애나는 미시시피를 끼고 있었고, 뉴올리언스는 미시시피 하구에 위치한 도시로 일찍부터 교통과 상업의 중심으로 성장했다. 재즈의 발생은 이러한 뉴올리언스의 특별한 조건과 무관치 않다.

38) 혹은 '딕시랜드 재즈(Dixieland Jazz)'라고도 한다. 딕시는 미국 남부를 가리키는 말이고, 딕시랜드는 뉴올리언스 주변의 늪지대를 말한다. 처음에는 딕시랜드나 뉴올리언스 모두 같은 음악

다(Gioia, 1998: 43).

뉴올리언스 재즈의 가장 유명한 뮤지션이라면 아마 많은 사람들이 '루이 암스트롱(Louis Daniel Armstrong 1901~1971)'을 떠올릴 것이다. 새치모(Sachimo)라는 애칭으로 불리기도 했던 암스트롱은 훌륭한 트럼펫터이자 재즈 보컬이었다. 1924년 이후에는 '스캣(scat)'이라고 불리는 의미 없는 후렴구를 만들어 즉흥적으로 부르는 보컬 테크닉을 대중화시킨 것으로 유명하다. 암스트롱에게 재즈를 가르친 인물은 올리버 킹(Oliver King, 1885~1938)으로 초기 뉴올리언스 재즈의 유명 아티스트였다. 그는 체계화되고 정식화된 연주 스타일보다는 즉흥적으로 다양하게 연주하는 것을 중요하게 생각하였다고 한다. 암스트롱 역시 그의 영향을 받아(Giloia, 1998: 44~5) 하나의 연주를 솔로, 다이얼로그, 보컬, 스캣, 총주 등 다양한 형식으로 전개하고 즉흥연주와 정격연주를 조화시켜 현대 재즈의 모범이 되었다.

제1차 세계대전으로 뉴올리언스는 해군기지로 지정되고, 스토리빌의 업소들은 폐업을 하게 된다. 스토리빌의 홍등가를 전전하던 뉴올리언스의 재즈 뮤지션들은 이때부터 일자리를 찾아 전국으로 퍼져나가게 된다. 뉴올리언스 출신으로 미국 전역으로 퍼져나간 재즈 뮤지션들을 기오이아(Gioia)는 '뉴올리언스 디아스포라(New Orleans Diaspora)'라고 표현했다(1998: 35). 이들은 미시시피강을 따라 북상해 세인트루이스(St. Louis), 캔자스(Kansas), 시카고, 뉴욕, 클리블랜드(Cleveland), 디트로이트(Detroit) 그리고 필라델피아(Philadelphia)에 이주했다. 실제로 재즈는 뉴올리언스에서 시작했지만, 그 꽃은 시카고에서 만개했다. 시

---

을 가리키는 것이었으나, 재즈가 시카고 등지로 퍼져나가고, 백인 재즈 밴드들이 생기자, 흑인 밴드의 재즈를 뉴올리언스, 백인 밴드의 재즈를 딕시랜드라고 부르기도 했다.

카고에서 재즈는 백인들에게도 받아들여져 연주되기도 하였다. 1930년대에 이르러 빅밴드를 중심으로 화려하고 경쾌한 춤곡을 주로 연주하는 스윙(swing) 시대가 도래하는데, 이때부터 백인과 흑인이 섞여 밴드를 만든다. 베니 굿맨(Benny Goodman)이 1935년에 결성한 '베니 굿맨 트리오(BGT)'는 최초의 흑백혼합밴드였다. 미국 남부에서는 아직 흑백혼합밴드 결성 자체를 법으로 금지하던 때였다.

한편 블루스(bluse)는 아프리카 전통 음악과 노동요 그리고 포크송에 바탕을 두고 만들어진 노예 해방 이후에 미국 남부(deep south: 미시시피 삼각주에서 텍사스 동부에 이르는 지역)에서 창시된 흑인 음악을 통칭한다(Starr & Waterman, 2003/2018: 129~130). 흑인영가나 가스펠에 비해 세속적이고 비관적이며 우울하다. 블루스는 흑인들이 자신의 일상적 삶의 고단함을 노래하는 데 주로 썼다. 재즈에 직접적인 영향을 줬을 뿐 아니라, 백인 음악 특히 록에 큰 영향을 미쳤다. 형식적으로는 여러 특징이 있으나, 블루노트(blue note)를 포함하는 스케일을 사용해서 독특한 느낌을 만들어낸다. 아프리카 민속 음악의 5음계를 서양식 12음계에 끼워 맞추는 가운데 기존의 서양식 음계로는 표현할 수 없는 음정들이 있었고 이를 근사치로 표현한 것이 블루노트이다. 블루스는 독특한 코드 진행과 블루노트의 효과 그리고 흑인 특유의 리듬감을 보태 독특한 음악적 감수성을 들려준다.

재즈가 스윙을 중심으로 미국 음악의 전면에 등장해 대중적 인기와 명성을 구가하던 1930년대까지도 블루스 연주자들은 대개 혼자 여기저기를 떠도는 악사 수준에 머물렀다고 한다. 마침 1931년 일렉 기타가 발명됨으로써 블루스는 가장 중요한 무기를 손에 넣게 되었고, 시카고를 중심으로 전성기를 맞이하게 된다. 1940년대에

이르러서는 스윙, 가스펠 등의 요소를 혼합해 리듬 앤드 블루스 (rythm and bluse)를 파생하고 50년대 로큰롤의 기원이 된다. 50년대에 블루스는 영국으로 건너가 맹위를 떨치게 되는데, 이는 60년대 록 음악의 음악적 정신이자 토양이 된다. 한편 미국 대중음악의 다른 줄기를 형성하는 컨트리 음악은 1920년대 애팔래치아 산맥 인근에서 시작해 1950년대 내슈빌(Nashville)을 중심으로 부흥하게 되고, 포크 음악은 1940년대에 시작되어 1960년대에 확립된 '미국 포크음악부활운동(American Folk Music Revival)'과 더불어 정착된다.

## 깁슨걸에서 플래퍼로, 미국의 모던 껄

제1차 세계대전 이전 미국의 전형적인 여성상은 '깁슨 걸(Gibson Girl)'이었다. 삽화가 찰스 깁슨(Charles Dana Gibson, 1867~1944)이 잡지 표지에 그려서 유행시킨 모습 때문에 그런 이름이 붙었다. 이들이 등장한 것은 19세기 후반이지만, 실제로 미국문화의 전면에 그 존재가 부각하기 시작한 것은 남북전쟁이 끝난 뒤인 1870년대 이후라고 할 수 있다(Sagert, 2010: 2). 근대화와 더불어 나름 신여성의 전형으로 정착한 깁슨 걸은 느슨하게 틀어 올린 긴 머리에 코르셋으로 조여 허리를 강조한 긴 치마를 입고 칼라가 달린 셔츠를 입었다. 골프, 롤러스케이트, 자전거 등과 같은 스포츠를 즐기긴 했지만, 이들은 여전히 기품있고 우아하며 여성스러운(?) 모습을 지향했다. 미국 신여성의 1세대를 이루는 이들의 이미지는 고등교육을 받은 중산층 여성으로 결혼에 소극적이고 자기 직업을 가지길 원하며 주로 교사, 간호사, 사회복지사 등으로 활약하는 여성들이었다 (박현숙, 2008: 5~6).

배우 Clara Bow와 Esther Ralston이 보여주는
플래퍼 패션(날짜 장소 미상, AP Photo)

　미국에서 신여성인 깁슨 걸이 등장할 수 있었던 배경에는, 경제
적 호황기에 여성 일자리가 늘어났다는 점과 더불어 고등교육을 받
은 여성의 수가 늘고 전반적으로 소득이 늘어 중산층이 증가한 것
과 밀접한 연관이 있었다. 이러한 변화는 1920년대에 들어서까지
지속하였다. 더구나 제1차 세계대전(1914~1918)은 미국을 세계의
중심으로 만들었을 뿐 아니라, 유례없는 경제적 번영과 호황을 불
러왔으며, 그야말로 미국 사회 전 부문을 폭발적으로 성장하도록
만들었다. 재즈가 미국 전역으로 퍼져나가고 리더스 다이제스트가
창간되던 1920년대의 미국은 이전과는 전혀 다른 나라처럼 보였다.
이러한 상황에서 깁슨 걸과는 다른 새로운 유형의 여성상이 자리를
잡게 된다. 이들은 고등교육으로 훈련 받고 여성이라는 자기 정체

성에 대해 근대적으로 성찰하는 새로운 여성들이었으나 여전히 체제 순응적이고 여성으로서의 아름다움이나 여성스러움이라는 규범에 얽매여 있던 깁슨 걸과는 분명히 달랐다.

1920년대에 등장한 미국의 2세대 신여성을 사람들은 플래퍼(flappers)라고 불렀다.[39] 이들은 의상이나 행동에서 그들은 기존의 방식을 거부하고 보다 파격적이고 자유로운 태도를 보였다(박현순, 2008: 8). 플래퍼는 짧은 머리에 허리가 드러나지 않는 헐렁한 옷과 짧은 치마를 입고 담배를 피우며 파티에서 춤과 음주를 즐겼다. 직접 운전을 하고, 코르셋과 패티 코트를 거부하는 낮은 굽의 구두를 즐겨 신는 이들은 바로 윗세대인 깁슨걸의 '여성스러움'과는 상반되는 선머슴(tomboy) 같은 모습을 하고 있었다(Bilven, 1925; 황혜성, 2005: 92).

다네시(Danesi, 2019: 32~3)는 1920년대의 미국을 한마디로 '플래퍼의 시대'라고 부를 수 있을 정도라고 했는데, 이는 코리 포드 또한 마찬가지였다(Ford, 1967: 4~6). 1920년대의 미국은 문화적으로는 재즈의 시대였으며, 세대 혹은 인간상으로는 플래퍼의 시대였다. 플래퍼의 등장은 깁슨 걸과 마찬가지로 팽창하는 미국 사회의 결과였다. 플래퍼의 전형적인 모습은 대개 대학을 갓 졸업한 젊은 여성으로 그려졌는데, 그도 그럴 것이 이 시기 고등교육을 받은 여성의 수는 꾸준히 증가하여 1920년대에는 대학생들 가운데 여성의 비율이 거의 절반에 이르게 되었기 때문이다.[40] 대학을 졸업한

---

39) 플래퍼라는 말은 원래 19세기부터 유럽에서 쓰이던 말이었다고 한다. 어른스럽지 못하고 미성숙한 여성을 가리키는 말이었는데, 1920년대 신여성을 가리키기 위해 재소환된 말이다. 어원 자체는 짧고 아래로 넓어 펄럭거리는 치마를 가리키거나 그런 모양의 치마가 펄럭거리는 소리를 흉내 낸 말이라고도 한다. 근대화 시기 우리나라에서도 비슷한 이미지의 여성들을 비하하는 표현으로 '후랏빠'라는 말을 썼다고 하는데, '플래퍼'에서 유래한 말이라고 한다.

40) 19세기 20세기 초 미국의 대학생 여성 비율은 1890년 35%, 1910년 39%, 1920년 47%로 꾸준히 증가한다(박현순, 2008: 8~9).

여성들은 결혼과 취업의 갈림길에서 고민을 했는데, 당시의 경제적 호황은 이들에게 좀 더 다양한 사회진출 가능성을 열어주었다. 깁슨 걸의 직업이 대체로 특정한 직업군으로 극히 제한되어 있었다면, 1920년대 여성들의 진출 방향은 그보다 훨씬 확장되어 상대적으로 다양하게 펼쳐져 있었다.[41]

경제적으로 독립하는 여성들이 늘어나자, 생활에서 자유를 누리는 여성들 또한 늘어나게 되었으며, 이는 여성들의 일상과 세계관 그리고 문화에 영향을 주게 되었다. 구매력을 가진 여성의 위력이 시장에 더 큰 영향을 미치기 시작했고, 미국 사회 전반에도 영향력을 확대하기 시작했다. 플래퍼의 이미지와 패션이 상품화 되었다. 코코 샤넬(Gabrielle Bonheur Channel, 1883~1971)은 허리라인이 수직으로 떨어지는 플래퍼 원피스를 패션화해 커다란 성공을 거두었다. 샤넬의 패션 언어는 미국에서 커다란 선풍을 불러일으키며 플래퍼의 중요한 이미지들 가운데 하나가 되었다. 1920년에 투표권을 획득한 여성은 이후 정치적 참여의 폭도 넓혀가기에 이른다.[42] 마가렛 생거(Margaret Sanger, 1879~1966)에 의해 주도된 산아제한(birth limitation) 운동으로 임신과 성생활의 분리에 대한 인식이 싹트고 있었던 것도 중요한 변화이자 영향이었다.[43]

---

[41] 여성의 고용비율은 1890년 16%, 1900년 18%, 1910년에는 21%, 1920년 20%, 1930년 22%로 증가하였다. 이 중 기혼 여성의 취업 비율은 1900년 5.6%, 1910년 10.7%, 1930년 11.7%로 상승하였다(박현순, 2008: 9~10).

[42] 실제로 1920년 당시에는 여성의 정치적 참여가 그렇게 활발하지 않았다고 한다. 19세기에서 20세기 초에 불어 닥친 여성주의 운동을 1세대 여성운동이라고 하는데, 주로 참정권 투쟁에 집중한 자유주의 계열의 운동이 주를 이루었다고 한다. 하지만 그 이념적 스펙트럼은 비교적 넓은 편이어서 사회주의적 노선이나 급진주의적 성격의 노선도 존재했다고 한다. 이러한 1세대 여성운동은 충분히 조직화 되지는 못하였으며 통일된 전망이나 목적이 분명치 않아서 집중력을 발휘하지 못했다.

[43] 1873년 뉴욕주는 컴스톡법(Comstock Act, 풍속교란 방지법)을 통해 피임에 관한 어떠한 정보도 유포할 수 없도록 금지하고 있었기 때문에, 생거는 1914년 유럽으로 망명했다. 남편의 구속과 딸의 죽음으로 1915년 미국으로 귀환해, 1916년 피임 전문 의료원을 열어 주부들에게 피임 시술을 하였다. 하지만 개원 열흘 만에 폐쇄 조치를 받았으며, 재판에 넘겨져 노동형을 선고 받았다. 하지만 법원은 '성병 치료와 예방을 위한 피임 시술'을 받아 들였고, 결국 1936

플래퍼 이전의 자본주의가 생산을 중심으로 조직되었다면, 플래퍼 이후의 자본주의는 일상적 삶 깊숙이 파고들어 와 대중의 삶을 재구성했다. 정치적으로는 여성의 선거권이 인정됨으로써 보통선거와 일반선거의 원칙이 관철되었고, 기술의 발전이 가전제품과 같은 소비재로 일상에 직접 스며들기 시작했다.[44] 여가가 늘어나 소비와 지출의 특별한 시공간이 펼쳐졌으며, 교통의 발달로 여행과 레저의 범위가 유례없이 확장되었다. 할리우드 시스템으로 정착한 영화는 스타의 화려한 이미지를 쏟아냈고 라디오에서는 쉴새 없이 음악과 광고가 흘러나왔다(Sagert, 2010: 13~21).[45] 특히 1920년대는 재즈의 시대였고, 플래퍼는 재즈클럽을 찾아 밤새 춤을 추었다. 재즈의 빠르고 강렬한 비트는 이들의 생활 리듬에 부합하는 것이었다.

플래퍼는 당대의 중요한 문화적 상징이었을 뿐 아니라, 변화된 사회와 그에 대한 젊은 세대의 꿈, 가치 그리고 욕망을 표현하고 있었다. 당대의 대표적인 영화 스타인 루이즈 브룩스(Louise Brooks, 1906~1985), 콜린 무어(Colleen Moore, 1899~1988), 조앤 크로퍼드(Joan

---

년 풍속 교란 방지법이 철폐되었다. 그러나 생거의 노력이 사회적으로 받아들여지게 된 것은 미국 사회가 1950년대의 인구폭발을 심각한 사회문제로 받아들이게 되면서부터였다.

44) 일렉트로룩스는 1912년 가정에서 쓸 수 있는 진공청소기를 최초로 개발 판매하였다. 12kg 정도의 무게로 들어서 옮길 수 있는 정도는 되었다. 하지만 바퀴가 달려 있지 않아 지금처럼 끌고 다니며 쓸 수 있는 형태는 아니었다. 바퀴는 아니지만, 썰매처럼 미끄러지는 '러너'를 장착한 진공청소기가 역시 일렉트로룩스에 의해 1921년 소개되었다. 진공청소기는 젊은 부부들의 절대적인 지지를 받으며 수백만 대가 판매되었다. 1920년대에 들어서면 자동차도 빠르게 보급되기 시작한다. 1920년에 200만 대 정도였던 자동차는 1929년에 이르는 500만 대 정도로 급증한다. 1908년 생산을 시작한 포드의 모델T는 당시 2,000~3,000달러였던 자동차 가격을 850달러까지 낮추었다. 1920년대에 들어 '모델T'의 가격은 300달러까지 떨어져 1927년까지 150만 대 이상을 판매하였다.

45) 한 가지 흥미로운 것은 플래퍼의 시대인 1920년대는 금주법의 시대(Prohibition era)이기도 했다는 점이다. 금주법은 1917에 제출되어 1919년에 상원을 통과하고 1920년 여성에게 참정권을 부여함과 동시에 미국 전역으로 확대 시행되었다. 그러나 당시 미국의 금주법은 음주 자체를 금지하는 법이 아니라, 의료용 브랜디와 종교 의례용 포도주를 제외한 0.1% 이상의 알코올이 함유된 음료수의 제조, 유통, 판매 및 수출입을 금지하는 법이었다. 이 법의 시행으로 음주 인구가 줄고 실제 미국의 음주량이 줄기는 했지만, 세수의 감소로 인한 복지와 공공 재정의 후퇴, 주류의 원료가 되는 작물들을 경작하는 농업 부문의 충격, 밀주 생산과 주류 밀반입 등을 중요 사업으로 하는 마피아의 발흥이라는 부작용을 낳기도 했다. 아무튼 이 법으로 남성 중심의 폐쇄적인 살롱 문화가 쇠퇴하고 여성의 음주가 자연스럽고 일반적인 모습으로 받아들여지게 되었다는 점은 흥미롭다.

Crawford, 1904~1977), 클라라 보(Clara Gordon Bow, 1905~1965)
는 플래퍼의 상징과 같은 존재였다. 이들의 경력과 사회적 성취 그리
고 패션과 매너는 플래퍼의 중요한 텍스트가 되었다. 프랜시스 스콧
피츠제럴드(Francis Scott Fitzgerald, 1896~1940)는 ≪낙원의 이쪽
(This Side of Paradise)≫과 ≪위대한 개츠비(The Great Gatsby)≫로
당대의 감수성을 표현했다. 그의 단편집인 ≪플래퍼와 철학자(Flappers
and Philosophers)≫는 특히 당대의 감수성을 진취적으로 표출하는 젊
은 여성들(플래퍼)과 지적이지만 보수적이고 답답한 남성들(철학자)을
통해 플래퍼의 시대를 그려내었다.46)

   이러한 플래퍼들의 문화는 당대의 부모 세대들과 갈등을 불러일
으켰으며, 곧 보수적인 주류 담론으로부터 공격을 받았다. 황혜성
(2005)은 플래퍼가 당대 미국문화에 커다란 파장을 불러일으켰으
며, 이는 미국 문명의 몰락을 이야기할 정도로 심각했으며 또한 부
정적이었다고 평가한다(황혜성, 2005: 103). 플래퍼는 미국의 전통
적 가치관에 도전하는 '젊은' '여성'이었다. 기성세대에 반하는 가
치관을 따르고 있었기에 물리적으로 정신적으로 젊었고, 주류사회
의 가부장적 남성 중심적 권위에 도전하였기에 '여성'의 의미를 신
습적 한계 바깥에 해방적 비전으로 수립하였다. 그러나 이러한 플
래퍼의 문화에 대한 당대의 지배적 담론은 결코 호의적이지 않았
다. 얼핏 호의적으로 보이는 통속적 담론의 일부는 이들을 성적 이
미지로 소모함으로써 그들이 지닌 문화적 의미를 축소 왜곡했다.

   아이러니한 것은 플래퍼에 대한 당대의 비난과 공격은 보수 논객

---

46) 피츠제럴드와 더불어 그의 아내인 젤다(Zelda Fitzgerald, 1900~1948) 또한 플래퍼로서 당대의
   상징적 인물들 가운데 한 명이라고 할 수 있다. ≪낙원의 이쪽≫ 이후 부부가 모두 당대의 유명
   인사가 되었다. 젤다 또한 소설가로서 ≪세이브 미 왈츠(Save Me the Waltz)≫를 썼으며, 그림
   도 잘 그렸다. 소설이나 그림들이 모두 훗날 재평가되었다. 윌리엄 루스(William Luce, 1931~
   2019)는 1988년 그녀의 삶을 그린 희곡 ≪마지막 플래퍼(The Last Flapper)≫를 발표했다. 당시
   젤다 피츠제럴드와 더불어 유명했던 플래퍼로는 로이스 롱(Lois Long, 1901~1974)이 있었다.
   롱은 ≪보그(Vogue)≫, ≪베너티 페어(Vanity Fair)≫를 거쳐 ≪뉴요커(The New Yorker)≫의 기
   자이자 컬럼니스트로 활약했다. 패션을 예술로 접근한 최초의 '패션 비평가'라는 평가가 있다.

들이나 기독교 모랄리스트들보다 오히려 강경 페미니스트들이 더 강력했다는 점이다. 이들은 플래퍼들을 정치에 무관심하고 오직 로맨틱하고 성적인 방종에만 탐닉하는 사람들이라고 비난했다. 젤다 피츠제랄드(Zelda Fitzgelad, 1900~1948)나 로이스 롱(Lois Long, 1901~1974)과 같은 플래퍼들이 여성 참정권 운동이나 산아제한 운동 등에 적극 참여하면서 여성 인권을 위한 운동과 실천에 적극적이었음에도 이들의 비난은 멈추지 않았다. 대표적으로 샤롯 퍼킨스 길먼(Charlotte Perkins Gilman, 1860~1935)이나 릴리안 사임스(Lillian Symes, 1895~?)와 같은 운동가들은 플래퍼가 성적으로 지나치게 난잡하다고 비난했으며, 산아제한 운동에 대해서도 비판적이었다(Zeitz, 2006: 122~130)

플래퍼는 대체로 대공황기인 1929년 이후 사라진 것으로 이야기되고 있지만, 실제로 1927년부터는 이미 세간의 이목으로부터 멀어져 버렸다. 이는 플래퍼가 한때의 유행으로 열병을 앓듯 세상을 뒤집어 놓았다 사라져 버렸다는 의미는 아니다. 20년대를 거치면서 미국 사회는 플래퍼와 같은 여성들의 조금 유별나 보이는 모습이나 행동에 더 이상 의미를 부여하지 않게 되었다. 플래퍼가 처음 등장했을 때, 여성이 많은 사람들 앞에서 거리낌 없이 담배를 피우거나 술을 마시는 모습은 충격이었지만, 20년대 후반에 이르면 더 이상 특별한 모습이 아니게 되었다. 많은 사람들이 플래퍼를 젊은 시절의 치기 정도로 여겼고, 결혼을 하거나 어머니가 되고 나면 달라질 것으로 생각했지만, 상관 없었다. 결혼과 육아가 플래퍼들의 모습과 행동을 좀 더 부드럽게 만들기는 했지만, 이들은 여전히 플래퍼였다(황혜성, 2005: 108~110).

# 전파에 실린 대중문화

미국에서 대중문화가 자리 잡는 과정에 대한 이야기를 하는 데에서 빠질 수 없는 한 가지는 미디어 특히 라디오와 텔레비전으로 대표되는 전파 미디어에 대한 이야기가 될 것이다. 1930년대에 처음 시작되었지만, 1950년에 이르러서야 본격화되기 시작한 텔레비전은 지금 우리가 이야기하고 있는 '대중문화 형성기'에서 좀 멀리 떨어져 있는 현상이다. 하지만 라디오 방송은 1920년대에 시작되어 이후의 대중문화의 성격에 결정적인 특성을 부여한 중요한 사건이었다. 미국의 팝 문화가 지닌 특성이 잘 드러나는 것은 아무래도 라디오보다는 텔레비전일 것이고, 지금의 대중문화와의 거리 또한 텔레비전이 더욱 가까울 것이지만, 라디오는 텔레비전 이전에 시간과 공간을 가로질러 사람과 사람을 연결하고, 드라마, 음악, 뉴스 그리고 광고와 같은 근대적 대중문화콘텐츠를 대량으로 동시 전달하는 첫 번째 전파 매체로 중요한 의미가 있다.

라디오는 19세기부터 그 원리가 알려지기 시작했지만, 처음부터 상업적 잠재력을 폭발해 대중문화의 중요한 채널로 급부상한 것은 아니었다. 1916년 피츠버그에서 시작한 KDKA는 프랭크 콘라드(Frank Conrad, 1874~1941)에 의해 설립되었다. KDKA는 최초의 상업 라디오 방송국이라고 알려졌지만, 처음에는 그러한 명칭이 지나치게 거창하게 들릴 정도로 소박한 의도에서 시작되었다. 처음에는 단순히 모스 부호를 전송할 수 있는 정도에 지나지 않았다. 당시 호출 부호는 8XK였다고 한다. 제1차 세계대전으로 민간 라디오 방송 송출이 다시 허가되면서, 1919년 축음기 음반에서 음악을 골라 인근 아마추어 무선 동호인들에게 송출하는 실험을 한다. 이 실험이 인기와 관심을 끌자, 그는 이를 매주 수요일과 토요일 2시간

씩 정기적으로 방송했다고 한다. 이는 음악과 같은 오락이 라디오의 중요한 콘텐츠가 될 수 있다는 점을 입증한 사건이었으며, 대형전자업체들이 방송 산업에 관심을 가지는 계기가 되었다. 웨스팅하우스(Westinghouse)는 라디오 방송이 그들이 생산하는 라디오 세트를 판매하는 데 큰 도움이 될 수 있다고 판단하고 방송국의 설립과 운영을 추진했고 KDKA는 그 결과였다. (Berkowitz, 2010: 42)

웨스팅하우스의 참여로 라디오 방송은 점점 더 큰 사업으로 발전한다. 한편 라디오와 관련된 특허 문제를 해결하기 위해 웨스팅하우스, GE, AT&T, UFC 등이 주축이 되어 1919년 RCA를 설립하게 된다. 일종의 트러스트를 구축하고 특허권을 소속된 회사들만 배타적으로 이용하도록 함으로써 분쟁을 줄임과 동시에 시장에서의 지배력을 확보하기 위한 목적이었다. RCA는 AT&T의 WEAF와 웨스팅하우스의 WJZ를 인수하여 1926년 NBC를 출범한다. 1927년부터 WEAF는 음악과 예능을 담당하는 NBC 레드 네트워크, WJZ는 뉴스와 문화를 전담하는 NBC 블루 네트워크로 구분되어 운영되었다. 1939년 미국연방 통신위원회(FCC)는 NBC의 독점적지위를 분산하기 위해 두 네트워크의 분리를 명령한다. NBC는 블루 네트워크를 존 노블(Edward John Noble, 1882~1958)에게 매각하였고, 지금의 ABC가 되었다(Berkowitz, 2010: 43).

미국에서 라디오의 보급은 이미 1920년대 초부터 활발히 이루어지기 시작했다. 1921년 말경에는 500가구당 1대 꼴로 라디오를 보유하고 있었는데, 1926년에는 6집에 한 대꼴로 보유할 정도로 폭발적으로 보급되었다(Berkowitz, 2010: 44). 라디오는 애초 선박들의 통신 혹은 선박과 항구의 통신에 이용되었던 특별한 소통 수단이었다. 프랭크 콘래드가 자기 집 창고에 안테나를 걸고 음악을 송출하기 전까지 그것이 오락과 광고의 매체로 전대미문의 대량전달을 가

능케 하리라고는 아무도 생각하지 못했다. 그러나 라디오는 뉴스, 드라마 그리고 무엇보다 음악을 실어 나르는 오락 매체가 되었고, 세상 모든 가정을 하나의 소리로 연결하는 강력한 소통 수단이 되었다. 라디오에서 비롯된 새로운 환경 그리고 문화적 상황에 대해 벌코위츠는 지금의 인터넷 환경에 비유해 설명하기도 한다. 벌코위츠에 따르자면, 1920년대의 전기는 오늘날의 인터넷과 같은 역할을 했다고 한다. 벽에 랜선을 꼽는 것만으로 세상과 사람을 연결해주는 인터넷처럼 당시 라디오는 벽에 전원선만 꼽으면 세상의 모든 이야기를 들려주는 마법의 상자였다. 1920년대의 미국인들에게 토스터나 냉장고가 불러일으킨 혁명과 더불어 라디오는 전혀 새로운 경험을 주었다(Berkowitz, 2010: 44).

라디오는 음악을 보급했다. 팔러 피아노와 틴 판 앨리의 시트 뮤직이 일으킨 대중음악 시장은 포노그라프에 와서 전대미문의 규모로 성장했다. 그러나 라디오의 힘은 이들 모두를 합쳐 놓은 것보다도 훨씬 강력했다. 라디오는 믿을 수 없는 속도와 범위로 음악을 전파했다. 라디오의 보급으로 음반 판매량이 줄어들었다. 1919년에는 2000만 대의 포노그라프가 보급되었고 1921년에는 1억 장 정도의 음반이 판매되었지만, 라디오가 보급된 뒤에는 그 규모가 축소되었다. 대공황의 영향이 있기는 했지만, 1933년 음반 판매량은 3,700만 장에 그쳤다 한다. 라디오는 가정의 필수품이 되었다. 여기에는 냉장고, 토스터, 진공청소기가 그랬던 것과는 확연히 다른 중요한 의미가 있었다. 가사를 거들고 가정의 편리함을 추구하는 다른 가전제품들과 다르게 라디오는 문화와 여가를 위한 장치였다.

음악이 라디오의 오락 매체로서의 가능성을 열었다면, 이를 획기적으로 확장함으로써 텔레비전 시대에 이어질 수 있도록 한 것은 '시트콤'이라고 할 수 있다. 민스트럴에서 잔뼈가 굵은 코미디언들

**미국의 근대 대중문화 하이라이트**

1821: ≪Saturday Evening Post≫ 창간

1833: ≪New York Sun≫ 창간. 가격 1 센트짜리 미국판 1전 신문

1836: ≪Godey's Lady's Book≫이 출시되어 여성 잡지 시대 개막

1860: ≪The New York Morning≫ 발행 부수 8만 부 달성

1887: 벌리너(Emile Berliner)가 디스크 형식의 레코드를 개발하여 음반을 대중화하고 대중음악을 보급하는 데 결정적 기여

1894: 에디슨이 동전으로 작동하는 키네토스코프(영화를 보기 위한 장치) 매장 개장

1895: 허스트(William Randolph Hearst 1903~1951)가 ≪Morning Journal(Journal American으로 개칭)≫을 인수하고 ≪New York Journal≫ 운영. 선정적이고 선동적인 뉴스 보도로 황색저널리즘의 시초가 됨

1896: 에디슨 대형 스크린에 필름 영사가 가능한 비타스코프(Vitascope) 발명

1900: 유명인들의 스캔들을 보도하는 Muckraking 유행

1903: 《대열차강도(The Great Train Robbery)》 흥행

1906: 페센든(Reginald Fessenden, 1866~1932) 최초로 라디오 방송

1910년대: 무성영화 붐. 플로렌스 로렌스(Florence Lawrence, 1886~1938) 등 스타 등장

1916: 프랭크 콘라드(Frank Conrad, 1874~1941) 최초의 상업 라디오 방송국 KDKA 설립

1920년 11월 2일: 최초의 라디오 방송(대통령 선거 결과)

1920년대: 5대 대형 스튜디오(파라마운트, MGM, 워너브러더스, 20 세기 폭스, RKO)와 3개 소형 스튜디오(Columbia, Universal, United Artists) 설립

1922: Reader's Digest 출시. WEAF 최초로 광고 방송 송출

1926: RCA, NBC 설립.

1927: 최초의 토키 영화 《재즈 싱어(The Jazz Singer)》 개봉

1933: FM 라디오 개발

1936: 최초의 텔레비전 서비스

1939: 그라프(Robert de Graaf), Pocket Books 발간

1948: 콜롬비아 레코드 LP 도입, RCA 빅터 싱글 판 도입

<div align="right">(Danesi, 2019: 23~4에서 발췌)</div>

인 가슨 (Freeman Gosden, 1899~1977)과 코렐(Charles Correll, 1890~ 1972)이 출연한 ≪아모스 앤 앤디(Amos `n` Andy)≫는 최초는 아니지 만, 시트콤을 라디오의 인기 있는 한 장르로 정착시킨 결정적 작품 이었다. 1928년 첫 방송을 탄 이 작품은 1960년까지 방송되었으며, 훗날 텔레비전 시트콤으로도 이어졌을 뿐 아니라, 많은 유사 프로 그램과 파생 프로그램의 출발점이 되었다. 한편 보드빌 무대 출신 의 잭 베니(Jack Benny, 1894~1974)의 프로그램들은 1932년 이후 상당한 인기를 끌어 이후 라디오와 텔레비전 코미디, 시트콤 등에 커다란 영향을 미쳤다.

가슨과 코렐이나 잭 베니의 경우에서처럼 초기 라디오의 스타들 은 영화에서와 마찬가지로 민스트럴이나 보드빌쇼에서 건너온 가 수, 배우 그리고 코미디언들이 대부분이었다. 하지만 빙 크로스비 (Bing Crosby, 1903~1977)는 이들 19세기 엔터테인먼트의 유산들 과는 다른 세대의 연예인이었다. 빙 크로스비가 민스트럴이나 보드 빌에서 벗어난 최초의 연예인은 아니겠지만, 그들 가운데 가장 영 향력이 있는 가수 겸 영화배우였다는 점만큼은 분명했다. 빙 크로 스비는 1920년대와 1930년대를 통틀어 가장 인기 있는 가수였다. 그의 앨범은 늘 차트 정상에 있었으며, 그 인기는 미국을 넘어서 전 세계로 뻗어 나갔다. 이러한 가수나 엔터테이너는 빙 크로스비 이전에는 존재하지 않았다. 그는 현대적 의미의 스타 혹은 엔터테 이너라는 이름을 붙일 수 있는 최초의 인물이자 최초의 진정한 셀 럽(celebrity)이었다.

빙 크로스비의 등장이 갖는 의미는 무엇보다 그가 당대의 미디어 기술을 통해 성장한 인물이었다는 점이다. 그의 노래를 미국 전역 의 대중들의 귀에 닿게 한 매체는 티 판 앨리의 스코어 시트나 포 노그라프의 음반이라기보다는 라디오 전파였다. 이전의 스타들이

보드빌에서의 명성과 경력을 이어 라디오 시대로 들어왔다면 그는 전적으로 라디오를 통해 성장한 스타였으며, 그렇게 형성된 명성과 인기가 음반과 영화에서의 성공으로 연결된 최초의 트랜스/크로스/멀티미디어 스타였다. 아울러 그는 당대에 유행하던 가수 유형인 크루너(crooner)였다. 크루너는 조용하고 나긋한 목소리로 노래하는 가수들을 일컫는 말로, 이는 발전된 전기 기술 특히 작은 소리를 들을 만한 음량의 소리로 만들어 줄 수 있는 발전된 마이크와 앰프 그리고 스피커가 없었다면 불가능한 스타일이었다. 연극의 배우와 영화나 텔레비전의 배우가 다른 발성으로 연기하는 것과 마찬가지로 당시의 미디어 기술과 음향 기술은 빙 크로스비와 같은 새로운 유형의 스타를 가능케 한 것이었다(Berkobitz, 2010: 39~40).

한편 라디오의 보급과 더불어 이를 이용한 광고 또한 중요한 사업이 되었다. 이미 신문이나 잡지의 발전으로 광고시장이 상당히 성장해 있었던 미국에서 라디오는 광고에 새로운 형식과 내용을 부여했다. 이전의 매체가 소비자에게 닿을 수 있는 지면의 일부를 팔아 광고를 게재했다면, 라디오는 시간을 판매하는 새로운 형태의 광고 매체였다. 아울러 이전 미디어가 상상하지 못했던 도달 범위와 동시성은 이전의 매체와는 다른 새로운 가능성을 제시했다. 매스미디어를 이용한 마케팅의 위력은 놀라운 것이었다. 1900년부터 1920년까지 광고량은 연간 거의 9% 이상 증가했다. 1914년 미국 연간 광고 수입은 6억 8,200만 달러였으나 5년 뒤인 1919년에는 2배 이상 증가하여 14억 9백만 달러에 달했다. 그리고 라디오의 시대에 해당하는 이후 10년 동안 다시 두 배가 증가하여 29억 8천 7백만 달러의 수입을 기록한다(Cox, 2008: 17~18).

처음 음악 방송을 시작한 이래, 지역의 유통 업체들은 라디오가 쓸모 있는 광고 매체가 되리라는 걸 이미 알고 있었다. 사람들을

설득하고 감동시키는 데에는 글보다는 목소리가 훨씬 효과적이라는 윌리엄 애커만(William Ackerman, 1890~1970)의 주장은 라디오 광고에 대한 기대감을 높였다(Cox, 2008: 18). 라디오 광고는 당대의 중요한 사업 아이템이었다. 1922년 AT&T는 "유료방송"이라는 형태로 방송시간을 광고주에게 판매하는 계획을 빌표하였고, 뉴욕의 WEAF는 같은 해 8월 첫 유료 라디오 방송을 송출하기도 하였다. WEAF는 아파트에 사는 것이 얼마나 편리한지에 대한 강연을 방송해주는 대가로 50달러를 받았는데, 이는 라디오가 방송시간을 판매한 최초의 사례로 여겨지고 있다. 방송시간을 광고주들에게 판매하는 방식이 본격적으로 도입된 것은 1926년 NBC의 레드 네트워크를 통해서였다.

 하지만 라디오 광고에 대한 저항이 만만치 않았다. 광고 자체에 대해 비판적이었던 지식인들은 라디오를 통해 그들의 공기마저 광고로 오염되길 원치 않았다. 대중문화에 대한 지식인들의 엘리트주의적인 비판은 특히 라디오 광고를 표적으로 할 때 더욱 날카롭고 강경했다. 신문의 지면과는 다르게 방송이 점유하는 주파수는 개인이 생산하거나 소유한 것이 아니기 때문이다. 더구나 이미 미디어 시장에서 주도적인 역할을 하고 있었던 신문 등 인쇄 미디어들은 라디오의 광고시장 진출을 전혀 바라지 않고 있었다. 그러므로 1920년대 후반의 라디오 광고는 직접적인 상품광고보다는 방송 프로그램에 대한 후원의 형태로 이루어졌다. 1927년 라디오법(Radio Act of 1927) 이후 FRC(Federal Radio Commission)[47]가 설립되고 라디오 광고에 대한 규제나 간섭이 약해지기는 했지만, 방송 광고가 전성기를 맞이하게 된 것은 훨씬 뒤의 일이었다(Cox, 2008: 19~27).

---

47) 1934년 FCC(Federal Communication Commission)에 의해 대체되었다.

# 3

# 한국, 대중문화의
# 형성과 발전

# 한국, 대중문화의 형성

## 대중문화, 한국의 근대

강현두는 한국 사회에서 현대적 의미의 대중문화 현상은 1960년 말에나 출현했다고 주장한다. 그는 특히 1968년 전후가 우리나라 대중문화에서 중요한 시기라고 본다. 대중적 주간지들이 거의 이때 창간되었으며, 상업방송사가 전국적인 네트워크를 확보한 시기가 이때와 맞물리기 때문이다(강현두, 1998: 21). 반면 이상희는 이를 미국 대중문화가 본격적으로 유입된 해방 직후까지 올려 잡고 있다 (이상희, 1980). 아무래도 우리 사회의 수많은 현대적 현상들은 나라로서의 정체성을 확립한 해방 이후부터라고 해야 할 것이다. 그리고 실제로 우리 대중문화는 전통문화로부터 자연스럽게 이행한 것이라기보다는 서구 특히 미국으로부터 흘러들어온 외래적 성격이 강하다는 것도 고려되어야 한다. 유럽의 대중문화가 아메리카나이 제이션과 관련지어 논의되기 시작한 것과 마찬가지로 우리에게도 해방 이후 유사한 사회문화적 국면이 열렸으니, 이때를 대중문화의 출발점으로 생각해보는 것은 분명 타당한 면이 있다.

그러나 1999년 발표된 김진송의 ≪현대성의 형성: 서울에 딴스홀

을 허하라≫는 근대적 대중문화의 형성을 일제 강점기로 끌어 올린다. 김진송의 이 연구 자체는 새롭거나 놀라운 것이 아니었지만, 우리 대중문화를 '식민지성'과 관련하여 연구할 수 있도록 하는 단초를 마련함과 동시에 그것이 밖에서 유입된 외부적 문화의 현지화 과정을 더욱 분명히 드러낸다는 점에서 주목을 받았다. 기존의 일제 강점기 문화양상에 대한 연구가 문화 자체에 주목하고 그것을 중심으로 형성된 대중의 일상에 집중하기보다는 그 역사적이며 정치적인 특수성에 압도되어 그 실상을 제대로 파악하지 못했다는 반성을 불러일으켰다. 김진송(1999) 이후 신명직(2003), 권보드래(2008; 2008), 조형근(2016), 정충실(2018) 등으로 이어지는 연구와 미디어 문화연구 분야의 유선영(1993; 1997; 1998; 2004; 2009), 이상길(2001; 2010; 2012) 등의 연구는 이러한 점에서 중요한 의미를 갖는다.

우리나라 대중문화 형성에 있어서 그 시기가 문제가 되는 것은 한편으로 우리 사회의 근대화 시점을 언제로 볼 것이냐와 연결된다. 이는 단순하게 시기의 문제에 끝나지 않는다. 19세기 말에서 20세기 초에 이르기까지 격랑의 시대를 겪어야 했던 우리의 입장에서 이는 우리가 겪은 근대화의 성격을 규정하는 문제이며, 이는 또한 우리 대중문화의 의미를 결정하는 문제이기도 하기 때문이다. 이러한 문제들 때문에 우리 대중문화의 형성기를 어떤 시점으로 볼 것이냐는 매우 민감하고 중요한 문제이다.

이에 유선영(2009)은 통속문화를 향유하던 조선 후기의 대중들이 조선의 문호개방과 더불어 밀어닥친 서구 문물의 '구경꾼'으로 자리잡는 과정에서 우리의 대중문화가 형성되었다고 주장한다. 강만길 (1985: 150~151) 박희병(1981: 26) 등은 17세기에서 19세기에 이르는 조선 후기에는 도시를 배경으로 새로운 감수성을 반영한 문화와 예술 양식이 발전하게 되었는데, 이는 전반적인 특성이 서구의

통속문화(secular culture)와 유사했다고 본다. 하지만 이들은 이 시기를 통속문화의 시대로 정식화하지는 않는데, 유선영은 "도시성, 감각주의, 사실성, 세속성, 유흥성과 함께 지배층의 고급문화를 모방하는 경향도 일부 있었다는 점" 등의 이유를 들어 이 시기의 문화를 통속문화라고 정의할 수 있다고 주장한다(유선영, 2009: 49).

통속문화는 민중이 나름의 문화적 정체성을 확보하는 과정이라고 할 수 있다. 서구에서는 중세 말 도시의 발달과 더불어 이러한 통속문화가 발달했다. 서구의 통속문화는 민중적 감수성과 그들의 일상적 삶에 얽힌 욕망의 편린들을 잘 드러낸다는 점에서 중요한 의미를 갖는다. 아울러 이러한 문화는 18세기 민속문화의 발견과 연결되는 민중의 문화적 정체성을 구성하는 데 상당한 몫을 차지하기도 한다. 하지만 통속문화가 근대 이후의 대중문화로 연결되었다 혹은 그것으로 계승되었다고 말하기는 어려워 보인다. 근대 이후의 대중문화는 일부 통속문화의 유산을 포함하고 한편 그것을 계승하기도 하지만, 전체적으로는 그보다 유순한 형태라고 봐야 할 것 같다.

통속문화들 가운데 특히 눈에 띄는 것은 '블러디 스포츠' 등과 같은 잔인한 유혈성 오락들이었다. 격투, 투견, 투계 등과 같은 이러한 형태의 오락들은 통속문화의 한 형태로 뿌리가 깊은 것이지만, 근대적 가치나 규범과는 맞지 않는 부정적 의미의 '전근대성'을 상징하는 것으로 여겨졌다. '블러디 스포츠'는 근대 이전의 민중 문화의 야만성을 나타내는 것으로, 이는 근대적 가치로 '계몽'되어야 할 구습으로 여겨졌다. 이러한 전근대적 야만성은 근대 이후의 자생적 민중 문화에서도 드러나는 일종의 '하층적 감수성'으로 볼 수도 있었다. 앞에서 예로 든 영국의 뮤직홀이나 미국의 보드빌 공연이 중산층의 문화적 취향을 수용함으로써 건전하고 예절 바른 '문

179

화'로 전환되었다는 이야기는 이러한 사정을 보여준다.

산업혁명 이전 영국의 공유문화가 노동자계급의 문화로 전환되고, 이어 1930~50년대를 거치며 대량생산문화로 대체됨으로써 대중문화가 형성되는 과정은 민중적 문화가 대중문화에 의해 대체되는 과정을 보여주는 하나의 전형적 모델과 같다. (부르주아와 중산층에겐) 거칠고 야만적인 민중의 자생적 문화는 지배 집단에 의해 잘 조직된 무해하고 안전한 문화로 대체되었고, 이제 대중이 할 일은 땀 흘리고 목청 높여 그들의 문화를 '수행'할 필요 없이 단지 주어진 상품을 소비하기만 하면 되는 것이었다. 이러한 유럽 혹은 영국의 문화적 상황은 우리와는 사뭇 다른 것이었다. 우리의 대중문화 형성 시기는 일본 제국주의에 국권을 침탈당하는 과정이기도 했기 때문이다. 대중의 취향으로부터 움이 터서 그것에 편승한 문화적 양식들이 뭉치고 버무려져 하나의 문화적 양식으로 커가던 유럽의 대중문화와 다르게 우리의 대중문화는 개화기 지식인들에 의해 외삽된 문화였다.

대중문화가 언제 시작되었느냐를 결정하는 것은 사실 중요한 문제가 아니다. 정작 중요한 것은 이들 연구가 왜 각각의 시기를 대중문화와 연관하여 언급하고 있는지를 이해하는 일이다. 이는 우리나라 대중문화의 의미를 이해하는 데 도움이 될 뿐 아니라, 그 성격을 규정하는 데에도 참고가 될 것이다. 아울러 우리가 대중문화라고 부르는 것들이 어떠한 과정을 통해 형성되었으며, 또 어떻게 지금에 이르고 있는지를 이해하는 데 도움을 줄 것이다. 그러므로 우리의 대중문화를 이해하기 위해 우리의 손으로 만들어 우리가 누리던 대중의 문화양식이라는 '순혈적 기원'을 찾는 데 시간을 허비할 필요는 없다는 생각이 든다. 근대적 삶의 특정한 기원을 일제 강점기로부터 찾는 것에 대해 일종의 정서적 저항이 있음을 알지

만, 그렇다고 사실이 달라지진 않는다. 문제는 그렇게 찾아낸 기원과 형성에 어떤 의미를 부여하느냐는 문제다.

## 근대적 대중문화 현상의 태동

한국에서 대중문화적인 현상이 본격화된 시기는 일제 강점기라고 봐야 할 것이다. 1920년대에 들어 신문, 라디오 방송 등 근대적 의미의 미디어들이 생겨나고, 서구식 대중오락이 유입되었던 시기였기 때문이다. 1920년 ≪동아일보≫와 ≪조선일보≫가 창간했으며, 1927년 최초의 라디오 방송국인 '경성방송'이 개국했고, 같은 해 '콜롬비아 레코드'가 문을 열었다. 영화는 이보다 먼저 수입되어 상영되었으며,[1] 1919년에는 우리나라 최초의 영화적 형태의 콘텐츠라고 할 수 있는 <의리적 구투>가 상영되었다.[2] 이러한 근대적 미디어의 출현은 식민지 조선의 문화적 환경에 커다란 변화를 불러왔다. 특히 경성의 풍속과 문화는 이전에는 볼 수 없던 새로운 스펙터클을 만들어내고 있었다.

김진송은 식민지 조선의 1930년대는 보다 대중적이고 보편적인

---

1) 1903년 6월 23일 자 ≪황성신문≫에 "동대문 내 전기회사가 기계창(器械廠)에서 시술(施術)하는 활동사진은 매일 하오 8시부터 10시까지 설행(設行) 되는데 대한 및 구미 각국의 도시, 각종 극장의 절승(絶勝)한 광경이 구비하외다. 허입료금(許入料金) 동화 10전(銅貨十錢)"이라는 영화관 광고가 실려 있는 것으로 봐서, 한국에 영화가 들어온 것은 적어도 1903년 이전일 것으로 보인다(한국학 중앙연구원, 2021).

2) 당시에는 무대에서 직접 보여줄 수 없는 장면을 동화로 촬영하여 막간에 상영하는 연쇄극이 유행하였다. <의리적 구투>는 김도산이 각본과 감독을 맡아 촬영하여 1919년 10월 27일 단성사에서 개봉한 연쇄극이었다. 한국인이 만든 최초의 완전한 형태의 극영화는 1923년 개봉된 윤백남의 <월하의 맹서>였다. 저축 장려를 목적으로 총독부가 재정을 지원했다. 1926년 나운규는 <아리랑>을 만들어 개봉하는데, 이후에도 풍운아(風雲兒)」(1926)・「들쥐[野鼠]」(1927)・「금붕어」(1927)・「잘 있거라」(1927)・「옥녀(玉女)」(1928)・「사랑을 찾아서」(1928)・「사나이」(1928)・「벙어리 삼룡」(1929)・「아리랑 후편」(1930)・「철인도(鐵人都)」(1930)・「옥몽녀(玉夢女)」(1937) 등을 감독하여 당대 최고의 영화작가로 기록되고 있다. 한편 최초의 발성영화는 1935년 이용우가 감독한 <춘향전>이다. 중일전쟁을 일으킨 일제는 1940년 '조선 영화법'을 만들어 기존 19개 영화사를 폐쇄하고 조선영화제작회사를 설립하여 소위 합작영화가 아니면 제작하지 못하게 하였다(한국학 중앙연구원, 2021).

문화 현상들이 두드러진 시기였다고 주장한다. 그 사례로 그는 1937
년 ≪삼천리≫에 실린 "서울에 딴스홀을 허하라"라는 제목의 탄원
서 형식의 기사에 주목한다. 김진송은 이 글이 1930년대에 형성된
조선의 모던, 식민지적 현대화의 과정을 적나라하게 드러내는 중요
한 전거가 된다고 주장한다. 우선 기생, 마담이라는 새로운 인간군
의 출현 그리고 다방과 딴스홀이라는 공간을 중심으로 펼쳐지는 욕
망, 의식 그리고 행동이 식민지적 현실을 적나라하게 드러내기 때문
이다. 이러한 현대화를 향한 몸부림은 봉건 왕족이나 보수 권력에
대한 투쟁이 아닌 식민통치를 향하고 있었다는 데에서 당대의 비극
적 현실을 읽을 수 있다. 그리고 당대의 조선인들에게 일본은 저항
과 극복의 대상임과 동시에 현대화의 준거가 되고 있다는 아이러니
또한 중요한 사실이었다(김진송, 목수현, 엄혁, 1999: 221).

　1930년대를 전후로 한 식민지 조선의 상황은 '모던'이라는 말의
유행 그리고 '모던 뽀이'와 '모던 껄'과 같은 새로운 인간 종의 출
현이 보여주듯 새로운 정체성을 향한 강한 욕망을 드러낸다(김진
송, 목수현, 엄혁, 1999: 308). 일례로 '모던 껄'의 상징이 되었던
'단발'은 근대적 정체성과 더불어 계급적 정체성을 이중으로 획득
하는 식민지 부르주아 여성의 대표적 이미지였다. 당시 단발에 대
립하는 이미지는 '긴 머리'로 현대라는 새로운 패러다임을 수용하
지 못한 채 구습에 머물러 있는 봉건성의 상징으로 여겨졌다. 그러
므로 자유주의적인 관점에서 단발을 주장하던 김활란과 부르주아의
문화적 허영과는 거리가 있는 민중의 현실을 눈앞에 두고 그들과
긴 머리를 함께하던 사회주의자 정종명의 논쟁은 당시의 상황에서
커다란 논란거리가 되었다(김경일, 2001: 199).

　김활란은 위생이라는 실용적인 문제와 더불어 새로운 시대적 상
황과 그것에 맞는 신여성이라는 새로운 정체성을 앞세워 '단발'을

옹호한다. '단발'은 신여성의 시각적 이미지이다(김활란, 1932: 60; 김경일 2001: 196). 이는 당시 대표적 신여성이었던 나혜석이 흰 얼굴에 큰 키와 깊은 눈을 가진 진취적인 서구 여성과 딱딱하고 거칠고 몰상식한 동양인을 대조시킴으로써 근대적이며 서구적인 주체에 연관 지었던 것과 같은 맥락이다(나혜석, 1935; 이상경, 2000: 440~442; 김경일, 2001: 190). 그러나 한편으로 짧은 머리라는 시각적 이미지는 전통적 의미의 '여성적 이미지'와는 거리가 있었던 것으로 양성평등의 가치를 획득하려는 상징적 투쟁의 한 결과이기도 했다.

그러나 이러한 단발의 상징적 이미지가 모든 여성들에게 지지를 얻었던 것은 아니며, 당대 여성 지식인들 사이에서도 일관된 의미를 가지고 있었던 것도 아니었다. 단발이 여성 해방과 반봉건 운동을 상징할 수 있다고 주장하던 사회주의 여성 지식인들 사이에서 이는 대중들의 일상적 삶과의 괴리를 드러낼 뿐이라는 인식이 확산하였다. 계몽의 대상이 되는 대부분의 여성이 단발을 꺼리는 상황에서 이는 여성 지식인과 일반 여성의 차이를 드러내어 접근을 어렵게 하는 장애가 될 뿐이라고 생각한 것이다. 대표적으로 정종명은 신여성의 이미지와 그것의 상징인 '단발'은 결국 현실의 민중적 상황과는 거리가 있는 것이라고 지적하며 비판한다(편집부, 1929; 김경일, 2001: 204). 민중에 다가서서 운동을 하겠다는 여성들이 머리를 깎는 일은 그들과 민중의 거리를 벌려 소통을 어렵게 하고 오히려 서로를 멀리하도록 할 뿐이라는 것이다.

사회체제와 같은 거시적인 문제로부터 단발과 같은 사소한 일상적 풍속의 문제에 이르기까지 1930년대를 전후로 한 시기에는 '모던'이라는 말이 식민지의 삶에 깊게 뿌리를 내려가고 있었다. 그러나 김활란과 정종명의 논쟁으로 불거진 '단발'의 문제는 태평양 전

일제 강점기 여성복광고

쟁 말기 '미국풍'이라는 이유로 금지되기 전까지 활발히 논의된 문제였지만, 이는 어디까지나 지식인들 사이에서의 문제였을 뿐이다. 마찬가지로 '모던'이라는 말과 그것이 지칭하는 현상들의 대부분은 식민지 민중의 삶과는 괴리가 있었다. 그런데도 대중매체와 서양 영화 그리고 광고 등이 식민지 조선에 새로운 문화적 풍토를 불어오고 있었다. 이는 전통사회에서 억압되었던 육체에 대한 관심과 욕망을 자극하였고 그것을 바라보는 기준까지 변화시켰다.

개화기를 거쳐 일본의 식민지가 된 조선, 특히 경성에는 서구적인 삶의 양식이 물밀 듯 밀려들었다. 이는 여러 면에서 전통적 삶을 해체하고 재구성하기 시작했으나, 그중 성과 육체에 대한 관점의 변화는 상당히 충격적인 것이었다.[3) 1920년대와 30년대는 특히 이러한 면에서 전통적 가치와 새로운 가치가 충돌하고 갈등하는 과

---

3) 1920년경의 식민지 조선에는 돌연 자유 연애론이 급격히 확산하기 시작했다. 엘렌 케이(Ellen Kay)의 자유주의적 자유 연애론과 콜론타이(Kollontai)의 사회주의적 자유 연애론은 당시 조선의 성 관념과 연애관에 커다란 영향을 미쳤다. 1921년 김원주는 여성의 다양한 교제 경험이 여성의 사회적 삶을 풍부하게 할 수 있으며, 잘못된 결혼 풍습을 바로잡는 데 긍정적인 역할을 할 것이라고 주장하였다. 아울러 가부장적 이데올로기로 강요되는 정조관념을 차별적 성 윤리라고 비판하였다(이만열 등, 2005: 206~207).

도기였다. 김진송의 말대로 이 시기는 '과도기적 조선 현실의 혼란한 성적 난무'라는 표현이 흔하게 발견되는 패러다임 전환의 시기였다(김진송, 목수현, 엄혁, 1999: 295). 식민지라는 상황에서 문화적 기준은 현실적으로 일본에 둘 수밖에 없었겠으나, 이는 규범적으로 수용하기 힘들었을 것이다. 그러므로 관념적인 가치 기준은 일본을 넘어 서구로 향하는 것이 자연스러웠으리라 생각된다.

이러한 변화의 한 단면을 화가이자 평론가인 김용준은 서양 여배우의 외모가 근대적 표상으로 자리 잡는 과정으로 설명하고 있다. 전통적인 여성상이 서양 여배우의 "날씬한 몸맵시와 미끈한 다리"로 대체되어 이를 찬미하고 동경하게 되었다는 것이다. 이렇게 새로운 미의 기준이 된 서구적 이미지로 김용준은 좁은 어깨, 날씬한 허리, 넓은 둔부 등을 꼽고 있다. 아울러 이러한 미의 기준에 부합하는 서양의 여성에 비교할 때, 동양의 여성은 그렇지 못해 '그림을 그릴 맛이 없'다고 그는 이야기한다(김용준, 1936: 21; 김경일, 2001: 191).

식민지적 상황의 심리적 극복이 서구문화와 서구적 가치를 향하고 있을 뿐 아니라, 그 욕망의 대상마저 서구를 향하고 있음을 확인할 수 있다. 이는 식민지라는 비정상적인 사회적 상황과 이로부터 비롯된 정체성의 혼란과 이상적 가치와 현실적 가치 사이의 괴리를 적당히 아우르기 위한 가장 쉬운 방법이었을 것이다. 결국은 서구적 가치와 미의식 그리고 욕망 또한 일본을 통해 가능한 것임에도 불구하고 굳이 멀리 떨어져 있는 그 기원을 가리킴으로써 현실을 부정한 것이다.

김진송은 당시에 사용되던 '모던'이라는 말이 단순한 유행어가 아니라, 1930년대의 도시 문화적 현상을 지칭하는 말이었다고 주장한다. 1930년대 이전에 '개조'와 '문화'가 지식인 사회를 지배했던

말이고, "현대화의 계몽적 패러다임"의 상징어로 사용되었던 반면, '모던'은 근대적 현상 자체를 지시하는 말로 당대의 삶과 문화를 기술하는 집약적 표현으로 사용되었다는 것이다. 다시 말해 서구화가 깊숙이 진행되고 있던 당대의 문화 환경은 '모던'이라는 말로 치환되어 사람들의 세세한 삶의 일상에 이르기까지 영향을 미치고 있었다는 말이다. 1910년대와 1920년대를 거치며 근대화의 궤도에 접어 들었으나 식민지 현실에 맞닥뜨려 독자적이며 자주적인 근대화의 길은 좌절되고 만다. 계몽의 관점에서 지식인으로부터 민중에게로 영향력을 넓혀가던 조선의 모던 프로젝트는 이어 식민지라는 왜곡된 삶의 공간 속에 갇혀 굴절됨으로써 하나의 유행이나 스타일처럼 번져나가기 시작했다. 더구나 일본이라는 서구화의 매개를 거부하는 심적 동기는 그것 이전의 원본 근대화에 대한 선망을 투영하고 있었다. 그러므로 '모던'이라는 말로 표현되는 근대의 이미지는 일본 너머의 서구에 대한 열망과 그것에 대한 막연한 추종을 담고 있었던 것이다(김진송, 목수현, 엄혁, 1999: 44).

이러한 변화는 그러나 전국적인 현상도 그렇다고 도시나 농촌 모두를 아우르는 전 국토적 현상도 아니었다. 1930년대를 전후로 한 문화적 변동 그리고 성과 육체에 대한 관점 변화는 아무래도 경성이라는 지리적 경계 안에서 소위 모던 보이와 모던 걸들 사이에서나 이루어진 일이었을 뿐이다. 당시 조선의 문화적 변동을 이끌었던 모던 보이와 모던 걸들의 중심적인 활동 무대들 가운데 하나는 이들이 모여들었던 '카페'였다. 카페는 1911년 남대문에 문을 연 '타이거'가 최초였다고 하는데, 1920년대를 거쳐 1930년대에 이르러서는 경성의 밤 문화를 주도하는 중심적 공간이 되었다고 한다.

카페를 중심으로 한 유흥문화는 한편으로 전통적인 성 관념이 해체되는 과정과도 관련이 있다. 당시의 신문기사들을 살펴보면 카페

에서 무전취식 하다가 경찰서에 잡혀 온 한량들의 이야기나 카페 여급에게 반해 자살소동을 벌이는 등의 연애사고에 대한 소식이 종종 발견된다. 예를 들어 1933년 3월 29일 자 동아일보에는 "카페 여급(女給)에 미처 그 아페 자살소동(自殺騷動)"이 그리고 같은 해 5월 6일 자 같은 신문에는 "카페에서 놀아난 안해 애 안고 남편은 죽고저 - 한강에 갓다가 순사에 저지돼 가난한 직공의 슬픔"과 같은 기사가 실렸다(한국콘텐츠진흥원, 2021. 4. 확인). 이러한 여러 사건들 가운데 특히 같은 해 9월에 있었던 노병운과 김봉자의 정사 사건은 매우 큰 반향을 일으켰다(강준만, 2008).

노병운은 경성제대 의학부를 졸업한 의사로 이미 결혼하여 처자식이 있는 사람이었다. 그는 카페에서 여급 김봉자를 만나 정사를 나누었다. 불륜이었다. 이를 안 그의 아내가 김봉자를 찾아가 따지고 경찰에 진정하였다. 김봉자는 한강에 투신자살했고, 다음날 노병운 또한 같은 자리에서 투신자살했다. 이들의 사건은 곧 장안의 엄청난 관심을 받았다. 신문들은 병운의 처와 자식들을 찾아가 인터뷰를 했으며, 그들의 사진까지 공개했다. 1933년에는 이들의 사랑을 소재로 한 대중가요까지 만들어졌다. 콜롬비아 레코드에서 1933년 '봉자의 노래'가 나왔고, 연이어 '병운의 노래'도 출반되었다. 1934년에는 '봉자의 노래'에 당시의 유명 변사였던 '이우흥'의 설명을 덧붙인 ≪봉자의 죽엄≫이라는 레코드가 발매되었다.[4]

언론은 김봉자 사건을 대서특필했다. 이들의 사랑을 당시의 언론은 순애보, 로맨스로 다루며 온갖 소문과 이야기를 만들어내었다. 당시 언론은 윤심덕과 김우진의 동반자살에 대해서는 싸늘한 반응

---

4) 당시에는 영화의 한 부분을 발췌하거나 전체 내용을 요약해서 설명해주는 '영화설명' 혹은 '영화해설'이라는 콘텐츠가 존재했다. 영화관에서 무성영화의 내용을 설명하고 대사를 읽어주는 사람을 '변사'라고 하는데, 영화설명이나 영화해설 또한 이들의 목소리로 녹음하여 발매되었다. 김봉자와 노병운의 정사 사건은 당시에 매우 큰 파문을 일으킨 사건인 데다 서사적인 부분도 있어서 '영화설명' 형식의 콘텐츠로 만들어져 발매되었다.

이었던 데 반해 김봉자 노병운의 사건에 대한 언론의 태도는 상당히 뜨거웠다고 한다. 윤심덕은 성악가 지망생으로 일본 유학까지 마친 기대주였으나 생활고에 못 이겨 대중가수로 활동했던 유명인이었다. 그녀가 부른 <사의 찬미>는 우리나라 최초의 대중가요로 여겨지기도 한다. 그와 유부남 김우진의 사랑은 당시의 풍속에서 그것만으로는 특별한 사건이 아니었다. 그러나 김우진과의 염문 중에도 다른 남자들과의 갖가지 거짓 스캔들이 터졌고, 여론은 점점 나빠졌다. 이에 하얼빈으로 도피한 뒤 귀국하여 김우진의 권유로 연극배우가 되었으나 실패하였다. 이러한 과정에서 우울과 비관이 쌓여 1926년 8월 4일 동반자살에 이르게 된다. 이들의 죽음 이후에도 소문은 무성했고, 심지어 죽지 않고 이탈리아에서 살고 있다는 풍문까지 떠돌았다. 김우진의 유서는 1983년에 와서야 공개되었다 (이철, 2008: 55~66, 77~78).

| 봉자의 노래 | 병운의 노래 |
| --- | --- |
| 채규엽 노래<br>이면상 작곡<br>유도순 작사 | 채규엽 노래<br>고가 마사오 작곡<br>김동진 작사 |
| 사랑의 애닯흠을 죽음에 두리<br>모든 것 잊고잊고 내 홀로 가리?<br><br>사러서 당신 안해 못될 것이면<br>죽어서 당신 안해 되어 지리다.<br><br>당신의 그 일홈을 목메여 찾고<br>또 한번 당신 일홈 불르고 가네.<br><br>당신의 구든 마음 내 알지마는<br>괴로운 사랑 속에 어이 살리요?<br><br>내 사랑 漢江 물에 두고 가오니<br>千萬年 漢江 물에 흘너 살리다. | 영겁에 흐르는 한강의 푸른 물<br>봉자야 네 뒤 따라 내 여기 왔노라<br>오 님이여 그대여 나의 천사여<br>나 홀로 남겨두고 어데로 갔나<br><br>수면에 날아드는 물새도 쌍쌍<br>아름다운 한양의 가을을 읊건만<br>애끓는 하소연 어데다 사뢰리<br>나의 천사 봉자야 어데로 갔노<br><br>그대를 위하여서 피까지 주었거든<br>피보다도 더 붉은 우리의 사랑<br>한강 깊은 물 속에 님 뒤를 따르니<br>천만 년 영원히 그 품에 안아 주 |

1930년대 식민지 조선의 주요한 문화공간으로는 '카페'와 더불어 '다방'을 빼놓을 수 없다. 카페가 경성의 밤 문화를 대표하는 공간이었다면, '인텔리와 모던 남녀'의 휴게실로 불리던 다방은 그보다는 밝은 낮의 공간이라고 할 수 있을 것이다. 최초의 다방은 1902년 정동 손탁호텔에 개업한 '정동구락부'라고 한다. 조선인이 세운 최초의 다방은 1927년 영화감독 이경손이 종로구 관훈동에 세운 '카카듀'였다. 남대문로를 중심으로 지금의 시청과 종로 곳곳에 분포하기는 했지만, 다방은 지금의 소공로 인근에는 밀집해 있었다. 반면 카페는 광교 인근에 많이 모여 있었다. 카페가 재즈를 배경음악으로 위스키, 맥주 등과 같은 술을 팔았다면, 다방은 클래식 음악을 배경음악으로 틀어 놓고 커피나 홍차를 팔았다. 21세기의 '카공족'과 비슷하게 작가들과 같은 지식인들이 다방에서 온종일 글 쓰는 작업을 했다고 한다.

경성을 중심으로 형성된 카페와 다방을 중심 공간으로 모던 보이와 모던 걸은 당대의 문화를 이끌고 있었다. 이들은 거리의 패션을 뒤바꿨을 뿐 아니라, 퇴폐적인 감각적 요소를 일상 속에 흘러들어오도록 만들었다. '에로, 그로'의 유행은 이러한 당대의 문화적 분위기를 상징적으로 나타낸다. '에로, 그로'는 '에로티시즘'과 '그로테스크'를 붙여 줄인 말로 당대의 감수성이 성적이며 기괴한 것으로 여겨졌음을 보여준다(김진송, 목수현, 엄혁, 1999: 311). 이러한 소위 모던 보이와 모던 걸로부터 비롯된 1930년대 경성의 새로운 스펙터클에 대해 많은 사회적 시선은 대체로 비판적이었다. 그러나 김진송은 이러한 표면적인 거부감에도 불구하고, 그 행간에는 선정적이고 자극적인 아름다움이나 새로운 미적 감각에 대한 찬탄 혹은 동경이 숨겨져 있었다고 말한다(김진송, 목수현, 엄혁, 1999: 309).

# 조선, 영화에 빠지다

이러한 식민지 조선의 문화적 분위기는 한편으로 영화를 빼놓고
는 설명하기 어려울 것이다.5) 카페와 다방을 중심으로 문화적 공간
이 펼쳐지며, 이를 소비하는 모던 보이와 모던 걸이 등장했던 것은
상대적으로 지역적 현상이었던 데 반해 영화는 좀 더 넓은 범위에
걸쳐 영향력을 행사했다. 영화는 그 자체로 '근대적 경이'였다. 당
시 영화를 보는 일은 지금의 그것과는 전혀 다른 의미가 있었을 것
이다. 우리가 알고 있는 영화의 형태, 즉 긴 이야기가 있는 스토리
텔링 콘텐츠로서의 장편영화는 1920년대 이후에나 등장했다. 그렇
다면 그 이전의 영화는 그 자체가 근대 기술의 영광과 경이를 보는
놀라움이었을 것이며, 이후의 관객은 그 놀라움 충격을 간직한 채
영화를 보고 즐겼을 것이다.

유선영은 이 시기 영화의 경험과 수용에 대한 논의가 중요한 까
닭을 네 가지로 설명한다. 첫째, 영화는 한국이 근대로 들어가는 길
목에서 맞이한 가장 강력한 과학 문명의 경이로서 대중적으로 소비
된 완제품 형태의 근대였다. 둘째, 영화는 낡은 사회에서 새로운 사
회로 전화하는 가장 대중화된 시각성(visuality) 매체/기술이었다. 셋
째, 영화는 근대적 주체인 도시의 관객층을 형성하고 이들을 근대
세계에 결집하는 중요한 수단이었다. 넷째, 상업적 오락상품으로서
영화는 식민지를 주변부 소비시장에 편입함과 동시에 원주민을 제
국의 눈높이에 맞도록 길들이는 미끼가 되었다(유선영, 2004: 9∼
10). 다른 많은 미디어들 그리고 기술들도 있었겠지만, 영화는 이러

---

5) 구한말 그리고 일제 강점기 서구 대중문화의 수용에 대한 선구적 연구는 유선영(1998; 2000;
2009)에 의해 다수 이루어져 왔다. 유선영은 일제 강점기의 문화적 환경이 지닌 다면적 성격을
다양한 사상이론적 배경에서 설명한다. 특히 포스트 식민주의의 관점과 여성주의적인 관점에서
당시의 격변하는 조선의 문화 환경이 현재의 우리에게 어떤 시사점이 있는지 보여주고 있다는
점에서도 큰 의미가 있다.

한 점에서 특별히 의미가 있는 미디어/콘텐츠였다고 할 수 있다.

영화는 근대적 문물이 유입되던 20세기 초부터 수입되어 대중의 사랑을 받았다. 우리나라에서 상영된 영화는 1899년 선교사 E. 버튼 홈스가 당시 고종 황제 등 조선 황실 인사들을 상대로 소개했다는 기록이 최초로 보인다(유선영, 2004: 13). 대중이 영화를 접하게 된 것은 이보다 좀 늦은 1903년으로, 영국과 미국의 담배 회사가 제품 홍보를 위해 한성전기회사(1898~1909)의 동대문 발전소 마당에서 상영하였다고 한다(유선영, 2008: 77). 한편 우리나라 최초의 상설 영화관은 1910년 경성 남촌에 설립된 경성고등연예관(京城高等演藝館)으로 주로 일본인들을 상대로 하였다. 조선인들이 주로 살던 북촌에 영화관이 생긴 것은 1912년 우미관이 있었으나 이는 일본 자본으로 설립된 것이었다. 북촌에 조선 사람이 세운 영화관은 1918년 박승필이 설립한 단성사가 처음이었다. 이후 조선에서 영화는 매우 중요한 대중적 오락거리가 되었다. 당시 영화문화의 중심은 영화관이었다. 그러나 영화관은 영화를 보는 곳 이상의 의미가 있었다. 이호걸에 따르면 1910년대의 영화관은 일종의 공론장으로서의 역할을 수행했으며, 따라서 오락뿐 아니라, 정치, 교양을 아우르는 종합적 문화공간이었다고 한다(이호걸, 2010: 175).

애초 일본인을 위한 오락시설로 세워진 영화관은 조선인 전용 극장이 생기기 전까지는 대사 전달에 문제가 있었다. 당시의 영화는 무성이었기 때문에 대사 전달을 전적으로 변사(辯士)에 의존했다. 하지만 한 사람이 일본어와 한국어 두 가지 언어로 대사를 연기할 수는 없었기 때문에, 일부 극장에서는 일주일 중 3일은 한국어로 나머지 3일은 일본어로 연기했다고 한다(김승구, 2011: 183). 이러한 불편은 우미관과 같이 북촌에 조선인을 위한 영화관이 생기며 해소되기 시작하였다. 조선인을 위한 영화관이 문을 열기는 했지만,

1920년대 후반까지도 조선의 관객에게 영화는 외국 영화였다. 이를 테면 1926년 8월부터 1927년 7월까지 1년 동안 총독부가 검열한 영화 총 2,422건 가운데 조선 영화는 불과 18건에 지나지 않았을 만큼 그 비중이 미미했다(이순진, 2010: 17; 김승구, 2010: 126).

식민지조선인들의 영화 보기는 1920년대에 이르러 상당 수준으로 성행하게 된다. 이는 당시의 잡지에 연일 게재되던 영화 관련 정보와 기사들 그리고 영화권 위조 사건 등을 미루어 짐작할 수 있는 일이다(김승구, 2008: 6). 참고로 1922년도 활동사진 흥행일수는 2,566일, 관객 수 96만 1,532명이었다는 기록이 있다. 이는 경성 주민이 그해 1인당 약 4편의 영화를 본 셈이라 한다(유선영, 2004: 18). 이러한 영화 보기의 유행은 한편으로 전통사회의 해체에 따른 노동과정의 변화와 밀접한 연관이 있을 수 있다. 즉 농업 중심의 사회에서 계절의 흐름에 따른 시간 개념으로 살아가던 조선인들이 식민지 경제의 근간이 되었던 수탈적 자본주의 경제 시스템에 맞춰 시계와 같은 일상을 견디기 위해서는 그에 합당한 여가가 필요했을 수 있다는 것이다. 똑같은 이야기 매체지만 소설과는 다르게 빠른 시간 동안 좀 더 쉽게 볼 수 있는 영화는 시대에 맞는 오락거리였다는 이야기다.

한국영화사의 관점에서는 나운규를 중심으로 펼쳐진 1920년대 조선영화의 발전과정이 중요할 테지만, 당대의 문화적 환경의 실제와 대중의 경험을 중심에 놓고 생각한다면, 외국 영화의 수용과정 또한 중요하게 다뤄져야 할 것이다. 당시 문화예술계에 종사하는 인사들이나 인텔리들은 고급 영화 혹은 영화 예술로 인정되던 프랑스나 독일 영화에 이끌렸던 반면, 일반 관객은 할리우드 영화에 좀 더 매력을 느꼈다(김승구, 2010: 126). 한편 일본 영화에 대해서는 그다지 좋은 반응이 아니었던 것 같다. 당시 일본의 지식층은 외국

영화를 선호했다. 일본의 지식인들에게 "일본 영화는 아동 또는 하층계급이나 보는 저급 오락물" 취급을 받았다(사토오 다다오, 1993: 32~33; 김승구, 2010: 127 재인용). 이러한 풍조는 식민지 조선에도 그대로 이전되어, 미국을 비롯한 구미 각국의 영화를 선호하고 이를 동경하는 경향으로 나타난다. 특히 조선의 영화제작자들에게도 풍부한 인력과 자본 그리고 기술을 가진 할리우드는 선망의 대상이었다(김승구, 2010: 127).

그렇다면 당시의 대중들은 외국 영화 특히 할리우드 영화를 어떠한 시선으로 바라보았을까? 이에 대해 유선영은 우리 영화문화의 초기에 해당하는 1910년대의 영화와 1920년대에 본격적으로 시작되는 고전 서사 영화를 구분해서 보아야 한다고 주장한다(유선영, 2004: 19; Gunning, 1997: 57). 극영화들이 관음적 시선에 소구했던데 반해 초기의 영화들은 유원지의 놀이기구나 구경거리를 전시하듯 볼거리를 제시하는(presentational) 형식으로 극영화의 재현적(representational) 성격과는 차이가 있다. 이러한 초기 영화를 거닝(T. Gunning)은 '볼거리 영화(cinema of attraction)'로 규정하였다(유선영, 2004: 19). 단지 역으로 기차가 들어오는 장면, 거리를 오가는 사람들의 일상, 주요 관광지의 전경을 담은 풍경영화 등이 '볼거리 영화'의 경우에 해당한다.

서구에서 볼거리 영화는 단순한 허구로서의 자극적 볼거리에 지나지 않은 것이 아니라, 도시의 일상이 감당하기 어려운 속도로 변화하는 당대의 상황에 대한 시민들의 불안을 표현하고 있었다. 이러한 불안은 다분히 신경증적인 것으로 비관적 도시 담론과 연결되어 있었으며, '선정적 초자극'을 동반하는 위험한 삶을 드러내는 것이었다. 이러한 도시 공간의 불안감을 상업화하는 초기 영화의 경험은 그러나 20세기 조선의 영화 경험과는 거리가 있는 것이었다(유선영, 2004: 20~21). 초기 서양 영화의 신경증적 불안을 야기했

던 것과 같은 근대적 도시 경험은 20세기 초의 조선에는 아직 찾아볼 수 없는 현상이었기 때문이다. 오히려 한국에서 영화는 전통적인 유흥 감수성에 따라 전혀 다른 방식으로 수용되고 있었다.

유선영에 따르면 1900년에서 1910년대에 이르는 시기 우리나라에서는 주로 코미디, 유흥물, 기차 영화, 희활극(탐정 주격영화) 등이 주를 이루었다고 한다. 이들 장르가 인기가 있었던 까닭은 한국인의 전통적인 감수성에 비추어 볼 때, 우리의 유흥 감각과 해학의 정서가 직접 투사될 수 있었기 때문이라고 한다. 광대의 놀이판이나 굿판과 같은 가상적인 허구의 공간으로 인식할 수 있는 경험을 가지고 있던 조선인들이 영화가 펼쳐 보이는 가상적 공간을 수용하는 것은 그리 어려운 일이 아니었다는 것이다(유선영, 2004: 32).

유선영의 주장에 따르면, 조선의 초기 영화 수용과정에서 관객은 영화에 익숙하지 않았던 다른 많은 원주민들이 그랬던 것처럼 나름의 전통과 문화의 맥락에서 수용했다. 조선의 경우 이러한 전통과 문화의 맥락을 이루었던 주요한 형식은 '굿'이었다. '사진이 나와 논다'라는 당시 영화를 표현한 말에서 유추할 수 있듯이 당시 조선인들에게 영화는 그들에게 익숙한 광대, 사당패, 무당, 소리꾼, 기생들로 등치 되었고, 활동사진은 그들이 움직이는 것으로 환원되었던 것이다. 결국 영화는 조선인들에게 사진이 나와서 노는 '굿판'이었고 그 놀이의 또 다른 형식이었다(유선영, 2004: 26). 그러므로 1920년대 초까지도 영화는 단순히 준비된 영상을 상영하는 데에서 그치지 않고, 그 앞뒤로 심지어 중간에서 끊고 다른 여러 여흥 거리를 보태기도 했다고 한다. 그러므로 당시의 조선 관객들은 환자들의 남루하고 비참한 행색에 슬퍼하거나 안타까워하는 것이 아니라 '박장대소'하는 엉뚱한 반응을 보였던 것이다.

1920년대 이전 조선의 관객들이 보여주었던 이러한 반응은 이후

서사 영화의 본격적인 보급이 이루어지고 이에 익숙해지는 과정에
서 다른 양상을 보이게 된다. 1920년대는 장편 극영화가 본격적으
로 제작되기 시작한 시기였다. 상대적으로 단순하고 일화적인 이전
의 '볼거리 영화'가 서사를 중심으로 비교적 긴 이야기를 전달하는
극영화로 진전됨으로써 영화의 수용과 이와 관련한 문화적 양상 또
한 상당히 다르게 전개되었다. 더구나 식민지 조선에서 1920년대는
문화통치의 일환으로 한국어로 된 신문과 잡지가 조선인들에 의해
창간될 수 있도록 허락된 때였다. 그리고 이들 신문과 잡지의 중요
한 기삿거리가 영화였다. 영화에 대한 관심과 더불어 그것에 대한
담론이 폭증한 시기였다. 특히 그 중심에는 미국 할리우드 영화가
대중적인 인기를 구가하며 자리를 지키고 있었다.6)

　1920년대 조선에 수입되는 외국 영화의 95%는 미국 영화였다.
독일이나 프랑스에서 수입되는 영화라고 해야 연간 10편 정도에
그쳤다. 그리고 30년대를 통틀어 할리우드 영화는 전체 스크린의
60~80%를 점유하였다. 이들 영화의 주제도 인정, 액션, 연애가 대
부분이었다고 한다(유선영, 2008: 79). 당시 미국 영화에 대한 관심
은 당연한 것이었다. 일부 지식인들이 미국 영화의 끼치는 해악을
우려하거나 그 정치적 반동성을 경고하기도 하였으나, 그 유행과
창궐을 막을 수는 없었다. 유선영에 따르면 당시 할리우드 영화는
특히 학생층, 지식인층, 중상류층에게 커다란 영향을 영향을 미쳐
단순한 오락이 아니라 '성적 무정부 상태를 조장하는 패륜적인 악

6) 이를테면 1926년 이경손은 찰리 채플린의 <황금광 시대>가 개봉되었을 때, 동아일보에 3회에
걸친 평론을 실었다. 영화의 줄거리, 사진, 논평이 실리는 가벼운 뉴스나 리뷰와 더불어 자못
본격적인 장문의 비평 또한 신문에 게재되었다. 영화와 영화 담론의 중요한 한 가지 관계, 즉
영화 홍보 기사와 영화평론가의 상업적 역할 등이 이미 1920년대에 자리 잡고 있었고, 이러한
패턴은 지금까지도 이어지고 있다고 이호걸은 주장한다. 이러한 본격적 의미의 영화 평론과 더
불어 영화를 전문적으로 다루는 잡지도 당시 다수 발매되고 있었다고 한다. 식민지 시대에만
30종의 영화 잡지가 발행되었고, 1920년대 적어도 4개 이상의 영화 전문잡지가 발간되고 있었
던 것으로 알려져 있다. 1920년대 영화에 대한 담론이 폭발적으로 증가했고 이러한 현상이 당
대의 문화적 분위기를 설명하는 하나의 중요한 사례가 될 수 있음은 분명한 것 같다(이호걸,
2011: 258~259).

영향을 일으킬 정도로 사회교화의 기관이자 교육기관 역할'을 하고 있었다(유선영, 2000: 241).

당시 할리우드 영화의 내용은 '은막에 뛰노는 연애지상주의'라는 표현을 쓴 당시의 신문기사에서 볼 수 있듯이 당대의 기준으로 볼 때, 음란하고 선정적인 것으로 받아들여졌던 모양이다. 실제로 당시 할리우드 영화의 상당수가 연애, 범죄, 섹스 세 가지 범주에 있었으며, 미국 중산층 영성들의 자유분방하고 화려한 삶을 보여주었던 것으로 파악된다. 그러므로 당시 총독부 기관지인 ≪매일신보≫는 이러한 할리우드 영화에 대해 '대중의 야비한 욕망을 채우는 염정'이라거나 '남녀의 열정을 일으키는 음란한 에로', '건전치 못한 유희적인 연애 영화'라고 규정하였으며, 이로 인해 '풍속 괴란'이 발생하니 검열을 강화하고 수입을 제한해야 한다는 논지를 펼쳤다(유선영, 2008: 80). 아무튼 이 시기 조선의 유행을 선도하고 서구 모던 문화를 전파하는 데 주도적 역할을 담당했던 모던 걸과 모던 보이에게 할리우드 영화는 더할 나위 없는 모범이자 교과서였다.[7]

할리우드 영화에 대한 관심은 곧 할리우드 스타들에 대한 관심으로 이어졌다. 1920년대 후반기에 가장 큰 인기를 끌었던 배우는 메리 픽포드(Mary Pickford)와 더글라스 페어뱅크스(Douglas Fairbanks), 찰리 채플린(Charlie Chaplin), 해롤드 로이드(Harold Lloyd), 루돌프 발렌티노(Rudolph Valentino), 글로리아 스완슨(Gloria Swanson) 등이었다고 한다. 이들에 대한 가장 큰 관심거리는 화려한 사생활에 초점을 둔 선정적 가십들이었다. 특히 이들의 연애와 성이 중요한 관심거리가 되었다. 당시 신문이나 잡지의 지면 상당 부분이 영화 속 여배우의 신체 노출에 할애되었던 점이 이를

---

7) 백악산인은 1941년 ≪삼천리≫에 실은 "미국 영화의 해독"이라는 글에서 "미국 영화를 보고서 악습을 갖게 된 불량소년 소녀들이 반도에 많이 생긴 것도 확실하거니와 현재 거리에 다니는 모던 보이, 모던 걸에게서 아니꼽다고 보이는 여러 가지 언행, 의장, 화장, 의욕 등이 현란한 자극과 아기자기한 연애장면에 치중된 미국 영화에서 영향 받은 것"이라고 말한다(유선영, 2000: 242).

증명한다(이호걸, 2011: 260).

1920년대 이후 식민지 조선의 관객들은 이전 시절 프랑스 파테 (Pathè)사가 공급해온 것과 같은 '볼거리 영화들'에서 벗어나 할리 우드 영화에 열광했다. 계산된 캐릭터가 있고 잘 구성된 줄거리가 있는 극영화는 관객들에게 영화 속 인물과의 '동일화'를 요구하며, 동시에 그들을 관찰하거나 관음하게 하는 '관객성'을 구성한다. 1920년대 초까지의 난쟁이나 굿 같은 영화관 풍경이 자리에 꼼짝 없이 앉아 이야기를 좇아가며 인물에 감정을 이입하거나 대상화하 며 절시하는 새로운 영화 보기에 길든 조선의 모던 걸과 모던 보이 들은 당대의 문화적 전위들로 새로운 도시 풍경을 주도했을 것으로 보인다. 확실히 영화는 1920년대에 나름의 문화적 지위를 확보했던 것 같고, 이는 특정 계층이나 집단에 국한되기는 했으나[8] 그 영향 은 그 범위를 벗어나 사회 전반에 미쳤을 것으로 보인다.

식민지라는 상황은 국가의 상실로부터 초래된 공적 영역의 상실 로 사적 영역이 급부적으로 확장되는 결과를 낳는다. 이러한 결과 는 공적 영역을 지배하던 가치와 규범이 해체되었으나, 그 자리에 이를 대신할 새로운 가치와 규범이 자리할 수 없는 일종의 공백, 혹은 결여의 상황을 의미한다. 일본 제국주의자들은 이 자리에 일 본적 가치와 규범을 세워놓고 싶었겠지만 그것은 식민지 원주민으 로서의 조선의 대중에게 정당한 것으로 받아들여질 수 없었다. 그 러므로 식민지 조선의 문화적 상황에서 사적 영역의 팽창은 상대적 으로 크고 넓을 수밖에 없었다. 여기서 사적 영역이라 함은 개인의 욕망에 충실한 삶, 스스로의 필요와 욕망에 우선 지배되는 삶의 영 역이라 할 것이다.

---

8) 구체적으로 말해 1920년대 영화관은 중산층, 젊은 층, 지식층의 일상 문화가 되었다. 이들 계층 혹은 집단에 영화는 "취향, 라이프스타일, 문화 수준과 기대치"에 부합하는 문화적 콘텐츠였다 (유선영, 2009: 74).

흔히 말하는 각자도생의 조건 아래 자기의 안위와 나아가 그 확장을 꾀하는 과정에서 식민지 조선 대중의 의식은 자신의 의식, 감각, 지각을 들뜬 상태로 유지한다. 식민지라는 조건은 주체에게 상시적인 긴장을 요구한다. 긴장은 감각을 예리하고 민감하게 만든다. 이는 민감성을 피부 표면에 머물게 하면서 에로티시즘을 통한 일시적 충족을 추구하도록 만든다. 유선영에 따르면 이러한 식민지 조선의 상황은 '정상적인 직업 활동을 통한 노동의 기회를 박탈당한' 육체를 만든다. 정상적 노동을 박탈당한 육체는 '오로지 육체의 감각적 쾌락의 자유만이 허용된 육체로 전락'한다. 식민지 조선에서 수많은 담론과 재현들이 에로티시즘과 헤도니즘에 탐닉하는 까닭이 여기에 있다(유선영, 2000: 235).

식민지 조선에서 근대 문화를 수용한 사람들 - 대개는 지식인 중류층 그리고 학생들 - 의 상황은 마치 파농(F. Fanon 1925~1961)이 분석한 르네 마랑의 소설에 나오는 주인공과 비슷했을 것이다. 파농은 그 주인공이 식민지에서 태어났지만 프랑스에서 수십 년을 살았다는 점에 주목한다. 그(소설의 주인공)는 흑인이다. 하지만 그의 정체성은 자신의 피부색과 다른 곳에 있었다. 그의 내적 갈등은 여기서 비롯된다. 그는 자기 종족을 이해하지 못한다. 그렇다고 프랑스의 백인들이 그를 이해해주는 것도 아니다. 백인은 그들을 데려다 백인의 껍데기를 씌웠지만 결국 거부하고 만다. 르네 마랑의 소설에서 주인공이 도달한 깨달음은 바로 이것이었다(Fanon, 1995/2013: 86).

식민지 조선의 상황은 어쩌면 파농이 분석한 흑인들의 상황보다 더욱 복잡했을 것이다. 현실적으로는 일본의 지배를 받으면서도 바라보는 곳은 일본인들과 마찬가지로 유럽과 미국, 서구의 모던한 문화를 향하고 있었기 때문이다. 일본은 서구의 모조품일 뿐이었다.

조선의 식민지 원주민들 특히 모던 보이와 모던 걸로 육체와 욕망을 해방한 당대의 부류들은 오리지널에 대한 원망을 담아 그것을 갈구했다. 이러한 상황에서 할리우드 영화는 욕망의 교본이 되었고, 할리우드 스타는 욕망의 교사가 되었다.9) 유선영의 언급대로 일본은 물론 서구 어떤 나라도 미국만큼 '원산지의 근대'를 경험하게 해주지는 못했다(유선영, 2000: 56).

그러므로 신여성의 대명사였던 나혜석은 서양의 여성이 지닌 외모와 그 행동과 성격을 찬탄하고 이를 동양 여성의 "딱딱하고 거칠고 몰상식한" 모습과 대조시킨 것은 조선의 인사들이 지향하는 근대성의 기준이 어디에 있었는지 보여주는 사례라 할 것이다. 그리고 이러한 서구문화의 소비와 모방은 곧 성적 욕망과 성적 상상력에 연결되었다(김경일, 2001: 190). 파농이 분석한 끊임 없이 백인 여성을 탐하는 흑인의 경우와 마찬가지로, 식민지 조선에서 모던을 지향하던 사람들은 서구를 성과 육체의 욕망과 연관 짓고 있었다. 그리고 이러한 환상은 할리우드 영화를 통해 더욱 부추겨지고 있었다. 미국 연예인의 사생활에 대한 시시콜콜하고 잡다한 지식이 상식과 화제가 풍부한 교양인의 증표처럼 쫓아다니던 시절이었다.

1920년대에 영화는 주로 알렌 상회(파라마운트 영화 수입), 모리스 상회(유니버설 영화 수입), 테일러 상회 등 서양 무역상들에 의해 수입되었던 것 같다. 일본 영화의 경우, 덕영상회 등과 같은 일본인 배급업자들이 수입해서 일본인 극장에 배급했다고 한다. 그리고 조선영화는 제작사에 의해 직접 배급되었다. 조선의 영화배급업은 1927년 조선인이 세운 최초의 영화배급사였던 기신양행의 창립

---

9) 앞에서 언급했던 김용준의 서구 여성과 한국 여성의 아름다움에 대한 이야기는 또한 이 맥락에 이해해야 할 것이다. 파농은 "백인이 되고 싶다는 욕망, 그 욕망이 내 마음을 사로잡은 얼룩말을 지나 내 영혼의 가장 어두운 심연이 펼쳐져 있는 곳에서 불현듯 솟아 난다"라고 말하고 이는 "흑인이 아닌 백인으로 인정받고 싶"은 욕망이라고 말한다. 이러한 욕망을 실현하기 위한 방법으로 "백인 여성의 사랑"을 갈구하게 되는 것이라고 그는 주장한다(Fanon, 1995/2003: 84-85).

을 기점으로 폭발적으로 성장하였다. 마침 미국영화산업 또한 이 시기에 엄청나게 성장하여 공급할 콘텐츠 또한 풍성했다. 당시 <아리랑>의 성공으로 조선영화의 경쟁력이 입증되기는 했지만, 식민지 상황에서 조선영화는 시장을 주도하기에는 그 양이 턱없이 부족했다. 결국 식민지 시대 조선의 영화문화는 상당 부분 할리우드에 의존하고 있었다(이호걸, 2009: 138).

경성의 영화 배급은 외화를 취급하는 배급사들을 중심으로 활발하게 이루어졌다. 그러나 지역의 경우 상설극장이 거의 없는 상황이라 서울과 같은 방식으로 영화가 유통되기는 어려운 여건이었다. 따라서 지역에서는 업자가 중앙의 배급사 혹은 제작자로부터 영화를 대여 받아서 지역 흥행장을 돌며 상영했다. 때때로 지역 배급업자는 영사 장비와 인원을 동원하여 직접 영사하기도 하였다. 지역을 순회하며 영화를 상영하는 이러한 유통 방식을 '순업(巡業)'이라 불렀다. 순업은 원칙적으로 누구나 어떤 단체나 할 수 있는 일이므로, 처음에는 사회단체들을 중심으로 이루어졌으나 1920년대 말부터는 점차 전문적인 순업 단체들의 활동이 두드러지게 되었다. 순업이 중요한 사업으로 발전한 것이다. 1920년대 말 경성에서 상영된 외국 영화가 지역까지 내려가는 데 대략 1년 정도가 걸렸다고 한다. 1930년대 초반을 지나면서 지역 상설극장이 설치되기 시작하면서부터 순업은 점점 더 변두리로 밀려나게 되었고, 영화유통의 중심에서 물러서게 되었다(이호걸, 2009: 143~144).

전국 동시 개봉의 촘촘하고 신속한 유통망을 갖추고 있지는 못했지만, 당시 할리우드 영화의 영향력이 단지 경성에 머물지는 않았음을 짐작게 하는 상황이다. 이러한 영화 유통망의 확대와 관련 산업의 발달은 한편으로 관객의 눈과 귀를 훈련시켜 영화를 읽고 해석하는 능력을 좀 더 높은 수준으로 계발했을 것이다. 실제로 1920

년대의 액션성이 강했던 서부활극 등의 흥행 영화들은 관객의 취향과 선호에 따라 1930년대 초 고급 문예물의 흥행으로 전환되었다고 한다(이호걸, 2009: 135~136). 문예물의 흥행은 한편으로 영화에 대한 대중적 감식력이 높아져 단순하고 명확한 줄거리에 여전히 볼거리가 중심인 영화들로부터 보다 섬세하고 뉘앙스가 풍부한 영화들로 대중적 선호가 이동했음을 보여주는 것이기도 하다.

1930년대 조선에서 유행한 할리우드 영화 장르 가운데 '레뷰 (revue)'가 있다. 레뷰는 원래 '시사를 풍자하는 촌극'이라는 뜻의 불어에서 왔다고 하나, 무용을 중심으로 만담, 노래 등을 결합한 형식의 무대물을 폭넓게 일컫는 말이 되었다. 오페레타, 뮤지컬 코미디, 보드빌, 볼거리 영화 등과 함께 당시의 중요한 대중오락 장르로 자리 잡았다고 한다(김연갑, 기만순, 김태준, 2011). 원래는 공연용 콘텐츠 장르였지만 유성영화가 등장하면서 이내 영화화 되어 인기를 끌었다. 영화화됨으로써 레뷰는 더욱 많은 관객에 접근할 수 있었고, 동시에 공연이 갖는 불안정성이나 돌발상황으로부터 자유로울 수 있었다. 레뷰는 형식이나 내용에 있어 전통적인 성 역할이나 몸가짐과는 거리가 멀어 당시의 조선인들에게 상당히 에로틱한 장르로 인식되었던 것 같다. 이러한 할리우드 유행 영화들이 끼치는 영향에 대한 기사들은 대체로는 조선의 걸과 보이들의 외양과 차림새를 자주 언급했다(유선영, 2000: 244~245).

영화를 보고 패션이나 라이프스타일을 따라 흉내 내는 대중적 감수성이 싹을 틔워 본격화된 것이 이 시기였다. 강심호(2005)는 이 시기 영화가 식민지 조선의 대중에게 미친 영향이 얼마나 크고 깊었는지 설명한다. 이 시기의 사람들에게 영화는 '성에 눈 뜬 처녀들'에게 사랑과 실연을 가르쳤을 뿐 아니라, 어떻게 옷을 입어야 하고 어떤 장신구를 선택해야 하는지를 보여주었다. 유명 배우가

걸치고 나온 반지며 목걸이가 유행을 타고 순식간에 품절 되는 일
은 이미 이때 시작되었다. 사람들은 어느 순간 로이드 안경, 히틀러
수염(채플린수염), '께이리 쿠어퍼어'의 외투, '로오웰 새아만'의 모
자, '로버트 몽고메리'의 넥타이, '윌리엄 포웰'의 바지, '클라이브
쁘룩'의 구두를 의식하게 되었다(강심호, 2005: 37).

1930년대 후반에 이르면 조선의 영화계에 큰 변수가 등장한다.
첫 번째는 서양 영화 특히 일제의 전쟁 상대가 된 미국영화상영에
대한 통제, 두 번째는 영화배급업의 일본 기업 중심으로의 독과점
경향이었다. 이 두 가지 변수는 모두 할리우드 영화상영을 위축시
켰다. 1935년 서양 영화에 대해 일본 영화를 3:1 이상의 비율로 상
영토록 조치한 총독부는 이어 1936년에는 2:1 이상으로 상향 조정
했고, 30년대 말에 이르러는 배급 자체를 통제함으로써 서양 영화
의 릴을 확보하는 일 자체가 어렵게 만들었다. 이는 1940년대에 이
르러는 더욱 강하게 압박되어 결국 일제 주도의 영화배급업으로 통
합되어 영화상영 자체를 완전히 통제하기에 이른다. 이는 한편으로
미국과의 갈등과 전쟁이 큰 이유였지만, 다른 한편으로는 일본 영
화산업을 보호하고 그 시장을 확보하기 위한 의도도 있었던 것으로
보인다(이호걸, 2009: 144~149).

## 해방, 전쟁, 아메리카나이제이션

일제 강점기를 관통하는 가운데 조선인들의 시선은 일본에 머물
지 않았다. 조선의 모던 인사들은 일본을 넘어 새로운 문명의 근원
을 향했다. 일본에 대한 모던한 조선인의 태도는 그런 한에서 단순
치 않았다. 위에서도 언급한 파농의 주장대로 식민지 주민들 특히

식민화를 통해 근대의 문물에 맛을 들인 사람들의 태도는 열등감과 우월감이 복잡하게 교차하는 불안정한 정체성을 갖는다. 제국주의에 대한 열패감과 능욕, 모멸이 주는 열등감의 이면에는 그들로부터 시혜된 새로운 문명을 흡수한 자기 동족에 대한 우월감이 꼬인 실타래처럼 엉켜져 있기 때문이다. 그러나 이러한 식민지적 정체성은 조선의 지식인과 조선의 모던 인사들에게 더욱 복잡한 형태로 스며들었을 것이다. 왜냐하면 그들에게 열등감을 심어주었던 제국의 너머로 원본의 다른 제국을 보고 있었기 때문이다.[10]

조선의 개화한 지식인들이 보고 있던 것은 메이지 유신이 아니라 메이지 유신을 가능하게 한 서구의 문명, 1853년 흑선을 끌고 들어와 일본을 개항하고 그들의 문화를 심은 서구를 보고 있었다. 실제로 일본의 당대 지식인들 또한 다른 버전의 파농적 식민지 정체성을 가지고 있었다. 지금도 그렇지만 당대의 일본인들은 늘 자기 문명이 가져온 것, 빌려온 것이라는 생각이 있었고, 그런 탓에 서구에 대해 깊은 열등감을 가지고 있었다. 이러한 열등감을 가진 이웃 나라를 식민주의자로 둔 조선인들의 정체성은 당연히 더욱 복잡한 것일 수밖에 없었다. 이는 일본의 식민지배를 불안정한 것으로 만들었다. 하지만 일제에의 부역을 원본 문명을 흡수하기 위한 전략적 행위라고 합리화할 수 있었던 당대의 지식인들은 상대적으로 민족 배반이라는 규범적 자기 비난으로부터 자유로웠을지 모른다.

이러한 상황에 대해 유선영은 일제 강점기를 일본화의 시기이며 동시에 서구화 특히 미국화의 시기였던 것으로 간주한다. 어떤 면에서 일본화는 미국화의 또 다른 버전에 지나지 않았다. 일본은 모

---

10) 유선영은 그러므로 "식민화와 근대화의 두 경로가 불연속적으로 교차하면서 삶의 방식과 경험을 접합해 나갔기 때문"에, 한국에서 근대적 주체, 정체성, 문화는 "대단히 복잡하고 분절적인 내상을 지니게 되었"으며, 이는 그것의 심리적이고 정신적 국면에 대한 고찰이 없이는 이해할 수 없는 일이라 하였다(유선영, 1998: 446).

던의 원본이 아니라 그것의 조잡한 해설서였기 때문이다. 이러한 상황에서 일본의 정신으로 식민지를 지배한다는 것은 무엇을 의미하겠는가? 그것은 '일본판 미국'을 통한 지배에 다름 아니었을 것이다. 그러므로 식민지 조선의 총독부 관리들조차 조선에서 미국에 정신적 지도력을 빼앗기고 있다고 인정하고 있었다(유선영: 2008: 50쪽). 일제 강점기 미국화의 배경을 유선영은 구한말 열강의 위협과 일제 식민지배 상황에서 초래된 사적 영역의 과잉, 식민지적 근대화, 일제의 조선에 대한 불안정한 헤게모니, 그리고 식민지 근대 주체들의 분열적이고 양가적인 정체성의 구성이라는 네 가지로 설명한다(유선영, 2008: 52쪽).

나라를 잃고 자주적 근대화를 실기한 조선인들에게 국가로 대표되는 공적 영역의 망실은 이 빈틈을 채워 넣을 뾰족한 대안이 없었다. 일본은 원수의 나라였고 서구는 너무 멀리 떨어져 있었다. 그러므로 이들의 삶은 공적인 것에서 사적인 것으로 급격히 이동했으며, 삶의 가치와 기준은 사적인 욕망을 중심으로 삼게 되었다. 이러한 공적 영역의 망실 상태는 일제의 지배에도 채워지지 않았다. 식민지 상황에서 조선인에게 일제는 근대화의 유일한 통로이기도 했다. 그러나 일본은 서구의 복제품에 지나지 않았다.[11] 그들의 헤게모니는 '자발적' 동의를 구하지 못했다. 일본의 지식인 스스로도 그들의 영화를 어린아이들이나 하층민이 보는 허접한 문화로 생각하는 상황에서 식민지 대중이 그들의 문화를 금과옥조로 떠받들기를 바라긴 힘들었을 것이다. 그러므로 식민지의 근대 주체는 단일하고 통일된 자기 정체성을 형성하기 어려웠다. 그들의 정체성은 분열적

---

11) 일본의 미국화는 예를 들어 무로후시 다카노부가 전 세계를 미국의 영향권으로 파악하고, 일본 역시 예외가 아님을 인정한 당대의 상황에서 분명히 드러난다. 그는 "미국적이지 않은 일본이 어디에 있는가? 미국을 떠난 일본이 존재하는가?"라고 질문하며, "오늘날 일본도 또한 미국에 다름이 아니다"라고 단언한다(김덕호·원용진, 2008: 25).

이고 양가적이었다.

식민지 경험을 통해 형성된 근대적 감수성은 이렇듯 이미 미국이라는 거대한 상징을 통해 매개된 것으로 이후 한국인의 삶과 정체성에 지대한 영향을 끼쳤다. 일제 강점기의 경험은 아이러니하게도 해방 이후의 본격적인 미국화를 위한 축적기 혹은 준비단계였는지 모른다. 이렇게 형성된 식민지적 근대의 주체들이 어떤 양상이었을지에 대해 유선영은 매우 의미심장한 해석을 내놓는다.

유선영에 따르면 미국을 통해 형성된 근대성의 핵심은 물신성과 관음성에 있었다. 이는 '물신에 대한 관음적 응시'라는 표현으로 집약할 수 있을 것인데, 모든 보이는 것 심지어 자신마저도 응시의 대상으로 간주하게 만들었다(2008: 84). 식민지의 경험은 이러한 물신에 대한 관음적 응시를 보다 복잡한 양상으로 치닫게 했으며, 또한 이를 주체의 내면 깊숙이 각인하도록 했다. 제국주의의 위력과 식민지배를 경험한 조선의 민중들에게 문화적 정체성은 그들의 가치를 판단하고 평가해줄 제국의 시선을 따라 부유할 수 밖에 없었고, 그렇게 형성된 경험의 편린들이 복잡하고 파편적이며 일관되지 않은 정체성을 마치 누더기처럼 걸쳐 입도록 만들었다(유선영, 2008: 84).

이러한 일제의 식민지배가 1945년 갑작스럽게 끝나버렸다. 조선 민중들의 지난한 항쟁과 투쟁이 있었지만, 일본 제국주의의 한반도 철수의 결정적 계기는 제국주의 전쟁에서 패배한 탓이었다. 일본인들이 떠난 자리에 이제 미국인들이 들어와 앉았다. 식민지 시절 일본이라는 장막 너머의 실루엣으로만 봐 왔던 그들이 직접 일본이라는 장막을 찢어 버리고 얼굴을 들이밀었다. 이제 억압된 상황에서의 제한적 아메리카나이제이션이 아니라, 본격적이고 직접적인 미국화가 가능해졌다. 김덕호와 원용진은 미국화가 시기와 공간에 따

라 비균질적인 모습을 하고 있다는 점을 지적하였는데, 이는 우리의 해방 공간에서 벌어진 미국화의 과정을 살펴보는 데 매우 중요한 언급이다. 자립적이고 자생적인 해방의 길이 체계적으로 준비되어 있지 않았던 우리에게 미국화는 곧 탈일본을 의미하는 것이기도 했을 것이기 때문이다. 막 식민지 상태를 벗어난 조선인들에게 미국화는 곧 '해방'의 다른 이름이기도 했다.

해방 국면에서의 미국화를 원용진은 '미국화 공명의 시기'로 부른다. 미국화가 뒤처진 근대화를 위한 유일한 방법이라는 데 사회가 동의한 시기였기 때문이다(원용진 2008). 일제 강점기의 경우, 근대 문화의 수용은 계층적으로나 지역적으로 제한되게 이루어졌다. 라디오를 들을 수 있는 계층은 말할 것도 없고 신문을 구독할 수 있는 계층 또한 상당히 제한되어 있었다. 뿐만 아니라 비교적 대중적으로 퍼져나간 영화의 경우도 당시로써는 결코 값싼 구경거리는 아니었다.[12] 이러한 상황이 해방이 되었다고 갑자기 호전될 수는 없었다. 물론 콘텐츠를 제작하고 배포하는 데 있어서의 정치적 제약은 비교할 수 없을 만큼 자유로워졌지만, 그것을 수용할 수 있는 계층적 한계는 여전한 문제였다. 미국은 38선 이남에 군정 당국을 세우고 미국식 민주주의의 우수성을 알리고 미국문화를 넓게 전파하려 하였으나 열악한 미디어 환경과 높은 문맹률은 그 방법을 고민케 하였다(김균·원용진, 2000).

더구나 해방 국면은 미국화의 내용에 대해서는 이견이 분분했다. 실제로 미국에 대한 인식이 획일적이고 천편일률적으로 긍정적이지

---

12) 우미관의 입장요금은 개업 당시 특등석 1원, 1등석 50전, 2등석 30전, 3등석 10전 정도였다고 한다. 1919년 단성사의 입장료는 특등석 1원 50전, 1등석 1원, 2등석 60전, 3등석 40전 정도였다. 1934년 부산의 부산극장 입장료는 특등석 2원 50전, 2등석 갑 1등석 2원, 을 1등석 1원 80전, 2등석 1원 30전, 3등석 80전으로 기록되어 있다. 정확한 비교는 어렵지만 1926년 소금 (천일염) 100근이 1원 50전이었으며, 신문구독료가 월 1원, 비슷한 시기 서대문, 동대문 주변에 살던 영세민의 하루 생활비가 5~20전이었던 것을 보면 영화관 입장료가 얼마나 비쌌는지 대략 가늠해볼 수 있다.

는 않았다. 가쓰라-태프트 밀약이라는 과거를 잊지 않은 조선인들의 분노와 의심은 말할 것도 없고, 미국을 통해 수입된 대중문화의 수준과 가치에 대한 비판도 끊임없이 제기되었다. 미국과 미국의 문화에 대해 조선인의 태도가 균질적이었다고는 할 수 없었다. 미군정을 통한 미 주둔군의 문화는 처음에는 '해방의 은인'으로 선망의 대상이었지만, 한편 일본 제국주의와 자리를 맞바꾼 외세의 또 다른 이름으로 비칠 수밖에 없었다. 특히 한국의 문화 엘리트들은 19세기 말의 척양(斥洋)과 같은 신전통주의를 표출했으며, 미국문화에 대해 부정적인 태도를 드러내었다(강현두, 1994: 105).

그런데도 해방 직후 적어도 남한의 시대적 상황에서 볼 때 미국을 모델로 삼아야 한다는 데에는 별다른 이견이 없었던 것 같다. 미국은 행방의 은인이자 구원자로 이 땅에 들어왔고, 경제적 풍요와 군사 정치적 강대함의 표상으로 한반도에 상륙했기 때문이다. 1950년 한국전쟁으로 미군이 주둔하고 대규모의 병영 생활이 이루어지는 가운데, 그 문화적 수용 또한 이들을 중심으로 이루어지기 시작했다. 흔히 '기지촌'이라고 불리는 미군 주둔지 인근에 형성된 생활공간은 미국과 한국이 삶으로 결합한 독특한 영역이었다. 원용진은 이러한 기지촌 중심의 미국문화 수용이 두 단계로 진행되었다고 보았다. 하나는 기지촌의 직접적인 방식의 미국문화 체험이며, 둘째는 주둔지에서 떨어진 도시에서 일정 정도 걸러지고 순화된 미국문화를 수용하는 간접적 수용이었다(원용진, 2008: 173~174).

미군 주둔지를 중심으로 형성된 기지촌의 문화는 미군에 의한 폭력을 함께 감내해야 하는 거칠고 어두운 구석을 가지고 있었다. 반면 주둔지에서 멀어질수록 폭력은 상업적 치장으로 화려한 외양을 띠며 도시적 유흥과 오락의 모습으로 순화되었다. 일본의 제국주의 전쟁에 휘말린 지 오래지 않아 또다시 한국전쟁을 겪어야 했던 한

반도는 절대적 빈곤과 남성 부재의 상황에 내몰렸으며, 이는 여성의 삶을 피폐케 하는 직접적 원인이 되었고, 기지촌을 성매매를 중심으로 하는 윤락의 공간으로 만들었다.[13] 원용진은 기지촌이 한국 안에서 이루어진 미국화의 가장 밑바닥 것들(폭력, 성폭력, 매춘, 밀수 등)을 흡수하는 '완충지'의 역할을 했다고 평가한다. 이곳을 벗어나면 폭력은 사라지고, 음악과 풍요 그리고 서양식 매너만 미디어라는 필터를 통과해 피상적이고 재현적인 미국화가 진행되었다(원용진, 2008: 174).

미디어를 통한 해방 국면에서의 미국화는 당시의 열악한 미디어 여건으로 볼 때 제한적일 수밖에 없었다. 그런데도 미국문화 특히 미국의 대중문화는 우리에게 지대한 영향을 끼쳤다. 일본이라는 필터를 통해 제한적으로 전해지던 미국문화가 직접 전파될 수 있었기 때문이기도 하고, 그 양에 있어서도 이전과는 비교할 수 없는 정도였기 때문이기도 하다. 예를 들어 1948년 미국 영화의 국내 점유율은 95%에 달했다고 한다(김창남, 2021: 114). 미국화는 정도의 차이 그리고 범위의 차이는 있었지만 전 세계적인 현상이었지만, 미국이 직접 주둔했던 지역으로 자국의 영화산업이 성숙하지 않았던 경우 상대적으로 높은 비중으로 미국 영화가 전체 스크린을 장악하고 있었음을 짐작할 수 있다.

---

13) 1951년 한국에 들어온 외국 군인은 20만 명 정도였으나, 1953년에는 32만 명이 넘을 정도로 늘어났다. 이들을 위해 한국 정부는 특정 장소에 위안소를 설치하고 등록제를 실시하여 관리하였다. '공창제'가 실시된 것이다. 1950년 여름 부산에 이어 마산에 5개소가 설치되었으며, 1951년에는 부산에만 74개소가 설치되었다고 한다. 여기에서 주목할 점은 1952년 10월 12일 국무회의 의결에 따라 '접대부 규제' 등의 행정조처가 공식적으로 이뤄졌다는 사실이다. 이는 현실적으로 여성을 참혹한 자기 파괴적 상황에 내몰고 있으면서도 이를 수용하고 받아들이지는 못하는 가부장적 이중성을 드러내는 것이었다(이나영, 2007: 11~12).
물론 미군기지 주변에 유흥업소만 자리 잡은 건 아니었다. 양복점, 식당 등이 들어서고, 유입된 한국인들의 일상생활을 위해 다양한 시설과 인프라가 들어왔다. 그러나 이들 한국인들의 생계는 대개 미군의 소비에 의존하고 있었으며, 그 중심은 유흥업소에 그리고 그 정점은 매춘업소에 있었다. 일례로 송탄 지역은 평범한 농촌지역의 논과 밭을 밀어내고 활주로와 공군기지를 건설한 뒤 형성된 기지촌이었다. 송탄 지역의 기지촌 형성과정 그리고 이후 변화 과정에 대해서는 김희식, 이인휘, 장용혁 (2018)의 글을 참조.

영화는 일상적 삶을 감각적으로 구성하고 이를 경험하는 과정에 깊게 개입하고 있었다. 이미 근대화기와 일제 강점기를 거치면서 영화에서 경험한 서구적 이미지를 흉내 내고 배우들의 패션과 매너를 답습함으로써 근대적 신체 이미지를 형성하는 것이 일상화되어 있었다. 이러한 조건에서 미국 영화가 자유롭게 본격적으로 수입될 수 있는 해방 이후의 문화공간에서 미국의 문화적 영향력은 더욱 강력해질 수밖에 없었을 것이다.

해방 이후의 혼란과 전쟁의 참화는 우리의 1950년대를 고난의 시대로 만들었다. 이러한 시대적 상황은 문화적으로는 혼란과 혼동을 불러일으켰다. 일제 강점과 더불어 우리의 문화를 지배하던 일본의 가치가 해방 이후의 군정 그리고 50년 한국전쟁 이후 기지촌 문화를 중심으로 빠르게 미국화되면서 가치관의 혼돈과 충돌이 발생했다. 이러한 상황에 대해 김창남(2021: 120~124)은 당시의 베스트셀러 가운데 하나였던 정비석의 <자유부인>에 대한 논란을 통해 설명한다.[14] 지금의 관점에서 특별히 선정적이라고 부르기 어려울 <자유부인>이 당대의 규범과 문화에서는 큰 파문을 일으켰으며, 이를 통해 요동하는 해방과 전쟁 이후 우리나라 대중문화에 내재한 가치와 의미를 읽어 낼 수 있다는 것이다.

## 서구적 대중음악의 전래와 보급

일제 강점기의 대중음악은 기존 창가나 성악곡, 일본 엔카의 영향 아래에 있었던 반면 서구 대중음악의 유입을 그다지 활발하지 못했다. 초기 서구 대중음악이 그랬듯이 초기의 대중음악은 단순히

---

14) <자유부인>은 1954년 <서울신문>에 연재된 정비석의 소설이다. 대학교수의 부인이었던 주부 오선영의 외도와 그 남편의 바람을 소재로 당대의 엄격한 성 모럴에 대해 문제를 제기한 작품이었다. 가정으로의 복귀라는 결말로 끝을 맺기는 했지만, 논쟁이 분분했다.

감상하는 음악으로서보다는 직접 연주하고 부르는 것을 전제로 했기 때문에(틴 판 앨리의 경우가 그렇다. 앞의 166~167쪽) 유성기가 보급되고 레코드를 연주해서 음악을 감상할 수 있게 된 상황에서도 대중음악은 바로 '따라 부를 수 있는 노래'를 중심을 만들어졌다. 따라서 낯선 음악적 문법에 익숙하지 않은 선율의 악기를 이용한 서구 대중음악 특히 당대의 감수성에서 '소음'에 가까웠던 미국의 대중음악은 저변을 넓히는 데 한계가 있었다.

우리 전통 음악의 5음계가 서양식 7음계로 대체되는 과정은 이미 일제 강점기를 거쳐 완성되었던 듯하다(김창남, 2021: 126). 그러나 서양식 7음계와 이를 기반으로 하는 서양 악기가 도입되었다고 해서 곧 대중적 감수성이 서구적으로 바꾸었다고는 할 수 없었다. 한국인이 최초로 노래하고 녹음했다고 알려진 대중음악 레코드인 윤심덕의 '사의 찬미'는 당대의 대중음악이 지금의 대중음악과는 여러 가지 면에서 달랐다는 것을 보여준다.[15] '사의 찬미'는 흔히 대중가요로 알려졌지만, 원곡은 러시아 작곡가 이오시프 이바노비치의 '다뉴브강의 잔물결'이었으며, 노래를 한 윤심덕은 우리나라 최초의 소프라노 가운데 한 명이었다. 당시 서양음악의 장르와 형식이 대중들의 인지 맵 안에서 명확하게 구분되지 않았다는 것을 알 수 있으며, 클래식이든 대중음악이든 서구문화를 상당수 당대의 엘리트들을 통해 수입되고 전파되었다는 점에서 이를 굳이 구분할 필요가 없었다.

우리나라에서 서구 대중음악 특히 미국 대중음악의 수입은 전후 미군기지를 통해 활발히 진행되었다. 물론 감상곡으로서의 로큰롤의 수입과 전파는 음반이나 라디오 등의 음성 매체를 통해 활발히

---

[15] 최초의 대중음악으로는 1921년 민요 가수였던 박채선, 이류색이 발표한 번안곡 '이 풍진 세상'이라고 알려져 있다. 이 노래는 흔히 '희망가'라는 제목으로 불리기도 했다. 윤심덕의 '사의 찬미'는 1926년 발표되었다.

진행되었지만, 이를 우리 문화의 한 부분으로 수용해 수행과 실천의 영역으로 깊게 끌어들여 생산과 창작으로 연결하는 데 결정적이었던 무대는 소위 미8군 무대였다. 한국전쟁으로 미군이 대규모로 주둔하게 되면서[16] 소위 '구락부'라고 불리던 미군 클럽은 이전과는 다른 보다 큰 규모로 확장되었으며, 그 수도 점차 늘어나게 되었다. 전성기 미군 클럽 수는 264개에 이르렀고, 이는 수많은 연예인들을 필요로 하는 중요한 무대가 되었다. 미8군 무대는 애초 특별한 경우에 한 해 초대 형식으로 한국 연예인에게 무대를 개방하였으나, 이후에는 그 수요를 감당하기 위해 직접 관리하거나 업체에 수탁하는 방식으로 변경되게 된다. 당시 미군 무대에 우리 연예인을 공급하던 대표적인 회사가 "화양흥업"과 "유니버설"이었다.

미8군 무대는 미군들에게 한국 연예인들의 재능을 보여주는 곳이기도 했지만, 한편 미국의 대중문화를 배우고 습득하는 공간이기도 했다. 해방 직후만 해도 신민요와 트로트가 주종을 이뤘던 우리 대중음악에 스탠다드 팝을 중심으로 미국 대중음악이 전파되고, 이어 다양한 장르의 대중음악이 소개되기 시작한 계기가 미8군 무대의 경험이었다. 한편 1950년대까지 미군 클럽 무대는 오케스트라나 빅밴드의 연주와 솔로 가수의 노래가 가장 주요한 콘텐츠였다. 그러나 1960년대 들어 베트남 전쟁으로 미군의 수가 줄고 무대의 규모가 줄어들게 되었을 뿐 아니라, 4인조 밴드인 비틀스가 유행하자 소규모 밴드의 음악과 노래가 유행하기 시작했다. 이후에도 미군 클럽의 규모는 계속 축소되어 1970년에 이르면 미군 클럽의 전속 악단이나 밴드를 운영하기도 어려운 형편이 되어 급기야 아예 자취

---

16) 1955년 오키나와에 주둔하던 미8군이 용산에 자리를 잡게 되고, 이를 계기로 미국의 대중문화가 빠른 속도로 한국 사회에 유입된다. 미국은 파견 장병의 사기진작을 위해 미군 위문협회(USO)를 통한 연예인 공연을 추진했으나, 여러 제약과 난점들 때문에 지역 연예인을 발굴해 무대에 세우기 시작한다. 소위 미8군 무대가 열린 것이다.

를 감추게 된다. 이에 미군 클럽을 중심으로 활동하던 밴드들이 우리 대중문화 공간을 중심으로 활동하게 되고, 미국의 대중음악을 근간으로 하는 이들 음악이 대중에게 본격적으로 보급된다.

1920년대를 지나며 이미 한성 거리에 늘어선 카페에는 재즈가 연주되기 시작했다고는 하지만, 재즈는 그때나 지금이나 대중적인 장르는 아니었다. 하지만 재즈의 형식과 문법 그리고 음악적 요소들은 미국 대중음악에 지대한 영향을 끼쳤다. 1940~1950년대에 이르러 미국의 다양한 음악적 자원이 한데 섞여 탄생한 로큰롤(Rock 'n' Roll)이 탄생한다. 이 새로운 장르는 미국의 기성세대에게 지나치게 시끄럽고 선정적인 음악으로 비쳤다. 특히 젊은이들을 사로잡은 로큰롤은 역시 젊은 군인들을 통해 한국에 상륙했다. 전쟁이 끝나고 폐허가 된 한국 땅에서 그나마 아무런 제약 없이 파티와 유흥을 즐길 수 있던 미군 부대를 중심으로 새로운 음악적 언어가 퍼져나갔다.

한국에 로큰롤이 유입되고 전파되는 과정은 특별히 중요한 의미를 갖는다. 영국의 식민지에서 벗어나 정치적으로뿐만 아니라 문화적으로 또한 자기 정체성을 확보한 미국 주류의 대중적 문화 언어 가운데 가장 독특하고 두드러진 형식이 로큰롤이었다. 더구나 여기에 음악적 영감을 준 블루스와 재즈를 중심으로 흑인 음악은 여전히 그 뿌리가 유럽에 있었던 컨트리 음악이나 포크 음악과는 궤를 달리하는 전혀 새로운 음악적 언어와 스타일을 형성하였으며 서구 어느 나라에도 없는 독특한 문화였다. 고급문화가 아닌 대중문화로부터 자기 정체성을 확립하게 되었다는 것은 한편으로는 미국적 문화가 지니는 상업성을 드러내는 것이기도 하지만 다른 한편 그것이 갖는 대중성을 보여주는 것이기도 하다.

한국에서 로큰롤이 하나의 대중음악 장르로 자리를 잡는 데에는 미8군 무대를 통해 그들의 음악적 언어를 가다듬어 온 소위 '보컬

그룹', '그룹사운드'라고 불리던 록 밴드들의 역할이 컸다. 애드 휘(신중현, 서정길, 한영현, 권순근: 1963~1968), 키보이스(윤항기, 유희백, 옥성빈, 차도균, 김홍탁: 1964~1970년대)는 미국 음악의 카피를 벗어나 한국적 록 음악을 개척한 첫 세대 록밴드로서 의미가 크다. 이들의 음악은 기존의 스탠다드 팝의 감성과는 다른 신선한 감각이 담겨 있었다. 그러나 1970년대에 이르러 '퇴폐'라는 낙인 아래 탄압되었다. 1975년 시행된 '공연 활동의 정화대책'은 이러한 권력에 의한 대중문화 탄압의 정점을 보여준다. 이 정책은 국민의 "생활과 밀접한 관계가 있는 모든 공연 활동을 과감하게 정화하여 건전한" 생활과 "사회 기풍을 확립"함으로써 "총화 유신 정신을 계도"하는 데 목적이 있었다(경기도, 1975). 이 정책으로 43곡의 대중가요가 금지곡으로 지정되어 공연·방송·판매를 금지당했다.[17]

## 대중 매체와 대중문화의 전파

강현두는 1960년대 후반을 거쳐 1970년대에 이른 우리나라는 대중문화의 '폭발'을 경험하게 된다고 본다. 이는 ≪주간한국≫, ≪주간중앙≫, ≪주간조선≫, ≪선데이서울≫, ≪주간여성≫, ≪주간경향≫ 등의 대중적 주간지의 창간, '문화방송', 'KBS', '기독교방송', '동아방송' 등의 개국과 같은 미디어의 폭발과도 연관이 있다(강현두, 1994: 25~7). 대중문화의 발전과 더불어 전개된 대중문화의 폭발은 모든 문화가 '대중화'되는 새로운 풍조를 낳는다. 이는 문화를 향유하고 소비하는 중심이 엘리트나 지배 계층으로부터 대중으로 옮겨왔다는 것을 의미한다. 이러한 대중화는 특히 1970년대 출

---

17) 당시 대표적인 금지곡으로는 '거짓말이야'(신중현 곡, 김추자 노래), '댄서의 순정'(박춘석 곡 박신자 등 노래), '기러기 아빠'(박춘석 곡, 이미자 노래), '잘 있거라 부산항'(김용만 곡 노래), '일요일의 손님들'(박석호 곡 이승연 노래) 등이 있었다. (조선일보 1975.06.22.)

판문화의 급성장에서 그 예를 찾을 수 있다.

1970년대 출판문화의 단면 가운데 하나는 '베스트셀러'라는 말의 의미가 미묘하게 변화하는 과정에서 찾을 수 있다. '베스트셀러'는 해방 이후 우리나라 출판문화에서 매우 중요한 위치를 차지하고 있었다. 그러나 1960년대까지 베스트셀러는 근본적으로 해외 시장에서의 베스트셀러를 원천으로 하는 종속적 의미의 표현이었다. 1950년대까지 국내에 제대로 수입되거나 번역되지도 않은 해외 베스트셀러들에 대한 기사가 신문을 채우며 사람들의 관심의 대상이 되고 있었다. 1960년대에 이르러서는 이들 해외 베스트셀러의 번역 출간이 봇물을 이루며 터져 나오게 되었다. 그러나 출판문화가 이들 해외 베스트셀러에 집중되다 보니, 한국의 독서문화는 '교양적 독서가 아닌 베스트셀러적 독서'라는 비판이 나올 정도였다고 한다 (이용희, 2016: 44~47).[18]

해외 베스트셀러를 중심으로 하는 1960년대의 독서문화는 1970년대로 이어지며 대중적 독서에 대한 편견을 만들었다. 마치 Q. D. 리비스(Queenie Dorothy Leavis, 1906~1981)가 20세기 초 영국의 대중적 독서 열풍을 두고 문화의 타락을 염려했던 것과 마찬가지로 (Leavis, Q.D. 1974) 당시 이러한 베스트셀러 열풍은 상업적이고 통속적인 읽을거리에 의한 교양적 문화의 쇠퇴로 해석되었다. 그러므로 '베스트셀러'라는 말은 상업적으로 성공한 값싼 읽을거리로 대개는 외국 특히 미국과 일본의 통속 소설의 번역본이라는 이미지

---

18) 우리나라의 출판사는 해방 직후 1년 만에 45개사에서 150개사로 급증했다. 이는 1948년에는 792개로 늘어난다. 단지 출판사만 늘어난 것이 아니라 발행하는 책마다 상당한 호응을 얻었다고 한다. 우리 말과 우리 글 그리고 우리 역사에 대한 갈증이 심해 비교적 어렵고 무거운 학술 서적들도 자주 베스트셀러에 이름을 올렸다고 한다. 그러나 1960년대에서 1970년대 초에 이르는 한국 출판계는 싸고 빠르게 만들 수 있을 뿐 아니라, 이미 다른 시장에서 상품성이 입증된 외서에 의존했다고 한다. 마치 1990년대 이전까지 우리나라 대중음악이 통칭 '팝송'이라 부르는 서양 대중음악을 중심 콘텐츠로 하고 있었던 것과 마찬가지로, 1960년대까지 우리 출판시장은 소위 '세계문학'이나 '노벨문학상', '베스트셀러', '퓰리처상' 같은 말들이 지배하고 있었다.

를 가지게 되었다.

당시 베스트셀러 중심의 독서문화에 대해 이용희(2016)는 세계적이고 현대적인 문화 조류에 편승하려는 조급함이 깔려있었다고 주장한다. 즉 고전을 중심으로 한 독서가 장기적인 관점에서 교양을 쌓는 의미가 있다고 한다면, 베스트셀러는 동시대의 감수성과 실제적인 문화적 과시를 위한 독서 대상이었다는 것이다. 그러므로 "화제성, 동시성, 적시성"은 "교양의 속물성"에 편승한 베스트셀러 읽기가 보장하는 문화적 이득이었으며, 이는 고전만으로는 채워지지 않는 문화적 갈망을 반영하는 것이었다(이용희, 2016: 48).

그러나 이러한 속물 교양의 탄생(박숙자, 2012: 10~12)은 좋고 바르고 수준 높았던 고급 교양의 타락이라는 측면만으로는 해석할 수 없을 것 같다. 이는 한편으로 엘리트들에게 지배되고 있던 출판문화 혹은 '문학'이라는 고급예술이 대중의 삶에 접속하고 이로부터 '대중적 생명'을 부여 받는 과정이라고 볼 수도 있을 것이다. 이러한 과정을 강현두는 '대중화'라고 불렀던 것이다. 강현두는 이와 비슷한 과정이 이 시기 연극에서도 반복되어 나타났다고 말한다. 공연되는 연극 편수가 늘어나고, 대중을 위한 상업 극단이 창단하고, 통속적이고 대중적인 인기에 연일 매진을 기록하는 대중 연극이 등장한 것이다(강현두 1994: 22~23).

대중화는 단순히 통속화 혹은 상업화를 의미하는 것이라고 할 수 없다. 이는 문화의 향유 주체가 변화하고 그것이 창작 유통 소비되는 시장의 중심이 변화되고 있음을 의미한다. 이는 엘리트의 권위와 권력이 쇠락함을 의미하는 것이다. 이는 강현두가 대중문화의 시작을 1960년대로 보는 이유와 밀접하게 관련된다. 강현두에게 대중문화는 '대중'의 출현과 매우 밀접한 관련이 있다. 대중문화의 출현은 대중이 문화 소비와 문화향유의 유력한 세력으로 등장하고 관련된 산업

과 경제에 영향을 미치며 나아가 우리가 흔히 '문화계'라고 부르는 영역에 무시할 수 없는 존재로 자리매김하는 과정이기도 한 것이다.

이러한 관점에서 대중은 매스와 구분되지 않는다. 대중문화는 대량문화에 다름 아니거나 적어도 그 전형이 된다. 강현두는 이러한 상황에서 한국의 대중문화는 우리의 전통문화에서 발원한 것이 아니라 외래문화의 한 형태로 밖에서 유입된 것이라는 점을 강조한다. 미디어 테크놀로지는 단지 도구로서 수입되는 것이 아니라 특정한 제도와 가치를 함께 들여온다. 기술적으로 고도화된 미디어들일수록 이러한 경향은 더욱 강하게 나타나게 되는데, 따라서 우리의 대중문화는 기술적 미디어의 도입과 더불어 기존의 문화적 양상에 외래의 문화와 가치가 보태져 더욱 복잡한 양상으로 전개된다. 우리의 대중문화의 특징이라 할 수 있는 '외래성'은 전통적 문화와의 단절이라는 동시대 대중문화의 특성을 복잡하게 만든다(강현두, 1994: 31).

강현두가 말하는 '외래성'이란 결국 '미국'에서 온 문화를 가리키는 말이다. 그는 이 시기 한국에서의 대중매체 폭발이 우리 문화의 자주성을 약화했다고 보고, 이를 근대 개항 이후 면면히 이어져 온 미국화의 한 과정으로 파악하고 있다. 미국이 세계의 대중매체 시장을 지배하고 있던 당시의 상황에서 대중매체의 보급은 곧 미국 콘텐츠의 공급으로 이어질 수밖에 없었기 때문이다. 더구나 미디어 테크놀로지의 도입은 이를 운영하기 위한 기구와 제도의 수입을 의미하는 것이기도 했다. 외래의 테크놀로지는 외래의 제도와 사고방식을 함께 가지고 들어온다. 60년대 라디오와 텔레비전 방송국이 개국했을 때, 이는 숙명적으로 미국의 방송문화와 미국의 대중문화 수용을 필연적 결과로 초래하였다(강현두 1994: 108).

# 4

# 대중문화, 대중의 권능

## 대중의 권능화, 자본의 개입

지금까지 대중문화의 개념, 서구와 우리나라에서 대중문화가 생성하고 발전하는 초기의 장면들에 관해 이야기해 보았다. 대중문화에 대한 개념은 한편으로 그것을 생산하고 소비하는 주체에 대한 관념이며 동시에 그들 주체의 자의식에 대한 이야기였다. 문화가 특정 계급의 전유물로 정의되었던 시대를 벗어나 대중문화라는 개념 자체가 가능해진 사회로 진입했다는 것은, 한편 자본주의가 대중을 착취할 새로운 방법을 찾아냈다는 측면과 대중이 자기의 문화적 정체성을 확립하고 그것을 떳떳하게 드러낼 수 있게 되었다는 다소 모순된 상황을 포괄한다. 다만 대중문화의 개념이 진전되는 방향은 자본의 기획을 뚫고 대중의 문화적 권능(empowerment)이 확립되는 과정이었다는 점은 눈여겨보아야 할 부분이었다.

유럽과 미국을 중심으로 한 서구사회에서 대중문화가 형성되고 발전되는 과정을 살펴보면, 대중문화의 구체적 진전 또한 이러한 개념적 진전의 방향과 평행하게 이루어져 왔다는 걸 알 수 있다. 개념조차 없었던 대중문화라는 말이 자리를 잡고 자기 정체성을 확보해가는 과정은 결국 그 주체인 대중의 자존과 문화적 권능을 신

장하는 과정이었다. 한편 대중의 성장과 더불어 그 개념의 변화 또한 눈여겨볼 필요가 있을 것이다. 20세기가 되기 전까지 청중으로서의 대중, 대중적 오락의 수용자로서의 대중의 목록에 빠져 있었던 여성, 어린이가 새로운 대중으로 등장한다는 점이나, 오락의 소비 수용 단위가 성인 남성에서 가족으로 변화하는 과정은 매우 흥미롭다.

대중문화가 그 뿌리를 전근대적인 통속문화에 두고 있었다면, 그것이 지닌 고유의 특성이 근대화되는 과정, 어떠한 면에서 계몽되는 과정을 살펴볼 수 있다는 점도 주목을 끈다. 이를테면 영국에 등장한 뮤직홀의 관객은 처음에는 하층/백인/성인/남성이었으며, 오락을 소비하는 형태는 노래와 춤을 안주 삼아 떠들고 노는 것, 그 중에서도 가수와 함께 부르는 합창이었다. 그러나 이러한 콘텐츠와 수용방식은 늘어나는 공급과 대중의 새로운 수요를 감당할 수 없었다. 결국 거칠고 시끄럽고 무례한 백인 성인 남성 노동자 중심의 콘텐츠를 중산층과 여성 그리고 아이들을 끌어안아야 했다. 이는 전근대적인 잔혹 문화(투견, 격투 등)의 전통과 감수성을 배제하고 얌전하고, 예의 바르며, 부드러운 즐거움을 퍼트렸다. 중세적 즐거움을 근대적 삶의 기준에 맞게 기율한다는 면에서, 오락의 계몽 혹은 오락의 합리화가 이루어지는 과정이었다.

중세적 즐거움이 근대적 즐거움으로 전화하는 과정은 계급 지배가 관철되는 과정, 부르주아적 삶의 가치가 피지배계급의 일상과 그들의 즐거움을 기율하는 과정이라고 볼 수 있다. 그러나 다른 한편으로 남성/여성, 성인/어린이, 백인/비백인이라는 또 다른 대립의 정치를 해소하거나 혹은 그 식별을 약화하며 그로부터 유래하는 차별을 문제 삼을 수 있게 한다는 면에서 긍정적으로 생각할 부분이 있었다고 해야 할 것이다. 이것이 부르주아적 지배의 긍정성이며,

그것이 지닌 해체성이다. 물론 이러한 긍정성과 해체성이 절대적이거나 보편적인 속성은 아니다. 그리고 이러한 규범이 결국은 자본의 기본적인 속성으로부터 나온다는 점, 특히 세상에 가치 있는 모든 것을 대신하는 화폐의 속성으로부터 나온다는 점은 유념할 필요가 있다. 해체의 긍정적 효과는 결국 화폐가 쌓일 수 있는 곳, 단적으로 말해 돈벌이가 되는 방향으로만 간다는 것이기 때문이다.

미국 대중문화의 중요한 주체는 플래퍼라고 불렸던 신여성이었다. 이들은 새로운 문화적 스타일을 만들어내었을 뿐 아니라, 여성을 새로운 '소비집단'으로 자리매김했다. 과거에는 상상할 수 없었던 담배를 사고, 술을 사고, 자동차를 사고, 고급 의류와 장신구를 구입하는 여성들이 탄생했기 때문이다. 플래퍼는 기존의 사회 질서에 저항하는 새로운 여성세대였을 뿐 아니라, 새로운 상품의 소비자가 되는 기존 상품의 시장 범위를 확장하는 소비 주체이기도 했다. 플래퍼 문화에 대한 논쟁은 이러한 경제적인 문제들로부터 분리해서 생각하기 어렵다. 물론 문화적 차원, 사회의 규범적 네트워크에 균열을 만들고, 사회적 코드를 해체하는 그들의 실천과 노력이 중요치 않다는 말은 절대 아니다. 다만, 그것이 전부는 아니라는 점, 문화는 우리 시대에 있어 근본적으로 상품으로 소비되고 있다는 점, 그리고 자본은 이익이 되고 잉여가 발생하는 곳이라면 어떤 곳에든 모이고 고여 든다는 점을 고려하자는 것이다.

대중문화의 발생과 확립의 과정이 이렇게 소외되던 계층 혹은 집단이 권능을 확보하는 과정이었다면, 이는 한편으로 이들의 경제적 가능성의 발견 혹은 이들을 소비자 주체로 전환하는 것이 성공한 경우에 집중된다는 점을 유념해야 한다. 영국 서브 컬처의 스타일들이 패션아이템이 돼서 브랜드가 되는 과정이나, 뉴에이지 기업의 등산복이 세계적 아웃도어 열풍의 중심이 되었다는 사례는 결코 우

221

연이 아니라는 것이다. 이를 전유, 재전유라는 개념으로 설명할 수는 있지만, 이는 기술적인 의미만 가질 뿐 어떤 보편적 과정을 상정하는 도식이나 모델은 아니다. 어떤 면에서 이러한 논의는 결과론적이거나 하나의 사례 정도에 머문다고 생각될 수도 있다. 그러나 이들 사례에 반복적으로 등장하는 자본의 기획 혹은 메커니즘은 결코 간과해서는 안되는 중요한 패턴이다.

## 우리에게 대중문화란

우리에게 대중문화에 대한 논의는 1960년대적 산물이다. 전쟁의 폐허를 딛고 대중문화가 형성될 만한 여유가 생긴 것이 이 시점이고, 실제로 대중문화에 대한 논의가 활발해지기 시작한 시점이 1960년대 말이다. 이후 대중문화에 대한 논의는 1980년대 진보적 사회이론들이 대거 소개되는 지적 환경 속에서 폭발적으로 성장하였다. 이러한 상황에도 불구하고 21세기 이전의 대중문화에 대한 논의에는 몇 가지 문제점이 있었던 것으로 보인다. 김창남은 1995년 대한민국이라는 시공간적 상황에서 대중문화에 대한 비판적 논의가 가지는 네 가지 문제점을 지적했다. 그의 지적은 다음과 같다: 첫째 대중문화에 대한 이론 중심적 접근, 둘째 민중 문화론의 이분법적 도식성, 셋째 대중의 수동성을 전제로 한 지배 이데올로기론, 넷째 수용자 '대중'에 대한 관심 부족(김창남, 1995: 42~48).

대중문화에 대한 이론 중심적 접근이란 대중문화에 대한 관심이 구체적인 문화 현상에 집중하기보다는 이론적 차원의 추상적 논의들에 머물러 있음을 지적한 말이다. 1980년대에 이르러 폭발적으로 증가한 진보적 사상과 담론 그리고 1990년대에 들어서 유행처럼

번져간 포스트모더니즘 논의는 대중문화에 있어 이론의 과잉을 초래하였다. 마르크스주의에 입각한 비판 커뮤니케이션 이론들과 영국 문화연구의 유입, 기호학, 정신분석학의 확산과 구조주의·후기 구조주의의 사상이론들의 유행은 우리의 문화적 상황에 천착한 연구와 담론들로 쉽게 이어지지 못했다. 구체적인 문화적 현상들에 대한 관심이 없었던 것은 아니지만, 이를 장기간에 걸쳐 기록하고 그 의미를 깊이 있게 추구한 독창적 연구가 드물었던 건 사실이다. 그러므로 이 시기 대중문화 현상은 이론을 설명하기 위한 사례나 그것의 적용을 위한 대상으로 여겨지는 경우가 많았다.

민중 문화론의 이분법이란 당대의 진보적 문화 운동 진영이 대중문화에 대해 대체로 적대적이거나 부정적이었음을 이야기한다. 민중 문화론자들의 입장에서 대중문화의 전형은 '대량매체'에 의해 생산·유통되는 저급한 문화 산물이었다.[1] 김창남은 민중 문화론이 대중문화에 대한 관심을 끌어내는 데에는 일정 정도 기여하였으나, 이를 민중 문화의 당위성을 끌어내고 그 실천 방향을 정당화하는 수준에서 머물러 있었다고 주장한다(김창남, 1995: 44). 이러한 상황에서 민중 문화와 대중문화는 이분법적 대립 관계에 있는 문화적 형식으로 여겨졌다. 김창남은 대중문화와 민중 문화의 관계가 "'지배'와 '저항', '도피'와 '참여', '수동성'과 '능동성', '보수'와 '진보', '개인성'과 '공동체성', '매스미디어'와 '언더그라운드', '외세'와 '민족', '제도권'과 '운동권' 등의 이원적 대립 항들로 설명"되어 왔으며, 이러한 관점에서 대중문화는 "지배 이데올로기의 형식"으로 규정되었다고 설명한다(김창남, 1995: 44).

'대중의 수동성을 전제로 한 지배 이데올로기론'은 그동안의 대

---

[1] 이를테면 정지창(1993) 등의 논의에서 기본적으로 전제하고 있는 것은, 대중문화의 저급함과 이를 극복하기 위한 대안으로서의 '민중 문화'라는 도식이다.

중문화 논의가 수용과정에 대한 면밀한 관찰과 고려 없이 텍스트를 중심으로 진행되었음을 지적하는 것이다. 대중문화는 하나의 소통의 경험이며, 이들 경험이 축적되는 과정에서 형성된 규칙과 패턴이기도 하다. 그러므로 대중문화콘텐츠 자체와 그것의 생산을 담당하는 조직, 기구, 사람들과 더불어 수용자들 또한 중요한 참여 주체로서 고려되어야 한다. 그러나 대중문화에 대한 과거의 논의는 대중문화 텍스트에 집중하여 그것에 선험적이고 본질적인 의미가 있는 것처럼 논의되어 왔다는 것이다. 김창남은 "대중문화가 문화산업을 소유한 자본의 정치 경제적 이해에 의해 규정된다거나, 대중문화가 지배 이데올로기의 일방적인 전달체로서 허구적 욕망을 양산하고 이를 통해 대중을 수동적 존재로 만들고 현실을 가로막으며 허위의식을 갖게 한다"라는 프랑크푸르트학파의 생각이나 "자율적 주체란 있을 수 없으며 대중의 주체는 오직 이데올로기에 의해 구성된다"라는 알튀세의 주체 구성이론은 모두 대중문화를 "생산과정과 텍스트의 층위"에서만 보았기 때문에 도달한 결론이라고 이야기한다(김창남, 1995: 45~6).

　물론 생산과정이나 텍스트의 층위가 의미가 없거나 덜 중요하다는 말은 아니다. 더구나 사회적 맥락이나 문화적 상황 등에 따라 이들 층위가 결정적 역할을 할 수도 있다. 이를테면 매스미디어 영향력은 지금보다는 과거에 더욱 크고 결정적이었다. 그리고 그것은 대중문화를 전달하는 여전히 중요한 수단이며 도구이다. 미디어 환경이 복잡해지고 서로를 대체 혹은 보완할 수 있는 다른 매체와 채널이 무수히 많아진 지금 기존의 미디어가 갖는 영향력은 상대적으로 약화하였다. 그러므로 특정한 미디어가 유일하거나 커다란 중심이 되는 지위를 누리고 또한 그것에 대한 리터러시가 성숙하지 않은 상황에서 생산과정과 텍스트는 사회에 상대적으로 심대한 영향

을 미칠 수 있었다. 당연한 말이지만 이러한 사회를 설명하는 데는 대중문화의 생산과정이나 텍스트 층위에 대한 이야기가 설득력이 있다. 더구나 이러한 대중문화의 내용에 있어 중심이 되는 이념이나 이데올로기가 특정 권력 집단에 의해 독점되는 상황에서는 더 말할 나위가 없었을 것이다.[2]

그러나 생산과정, 텍스트 그리고 대중 가운데 어떠한 층위가 문화적 상황에서 주도적인 역할을 할 것인가는 고정된 것이라 볼 수 없다. 개별 현상과 그것이 처한 상황에 따라 주도적 층위와 우선 고려되어야 할 요인은 다양하게 나타날 수 있을 것이다. 다만 엘리트 중심적인 문화의 개념이 모두에게 열려 있는 인류학적 의미의 문화로 진전되었듯이, 대중문화 또한 대중의 영향력이 커지는 방향으로 바뀌고 있다. 이는 대중문화 텍스트의 의미가 어떻게 결정되는가 혹은 대중문화 텍스트의 의미를 '무엇'으로 보아야 하는가 하는 문제와 연결되기도 한다. 물론 생산과정에서 주도적 역할을 하는 작가 혹은 창작자는 나름의 '의도'를 '메시지'로 표현한다. 그리고 이러한 메시지는 결국 텍스트를 통해 구현되므로 텍스트는 의미 결정의 객관적 조건이 된다. 그러나 이러한 메시지나 텍스트가 사회적으로 의미를 갖기 위해서는 최종적으로 대중이 읽고 해석해야 한다. 예를 들어 다카하다 이사오(高畑 勳 1935~2018)의 ≪반딧불의 묘≫는 무고한 어린이들의 희생을 통해 전쟁의 비극과 부조리를

---

2) 생산과정이나 텍스트의 중요성이 대두되는 상황은 어떤 면에서 그것을 수용하는 대중의 특정한 상황이라고 볼 수 있다. 대중이 적극적이든 수동적이거나 소극적이든 이들 모두는 결국 수용자인 대중의 대응방식이다. 그러므로 생산과정이나 텍스트의 층위에 대한 이야기는 그것에 대한 대중의 수용방식이라는 차원에서 다시 기술될 수 있다. 수용자, 대중을 중심으로 대중문화를 기술하는 것은 이러한 장점을 갖는다. 생산과정이나 텍스트를 중심으로 한 기술은 그것에 대한 대중의 수용 형태를 설명하는 데 한계가 있지만, 대중의 문화 수용에 대한 논의는 생산과정이나 텍스트를 기술하는 데 아무런 제약이 없기 때문이다. 대중문화를 수용자인 대중의 문화적 실천이라는 층위에서 논의하는 것은 이러한 면에서 '방법론적' 우월성을 갖는다. '수용자'로서의 대중에 대한 논의는 뒤에서 보다 자세하게 다룰 것이다. 이 문제는 '디지털'이라는 지금의 사회문화적 조건과 맞물려 매우 중요한 의미를 갖는다.

고발한다. 그러나 이러한 중심적인 메시지는 애니메이션이라는 형식 그리고 스토리텔링을 위한 캐릭터의 설정 등과 같은 조건에 의해 굴절된다. 더구나 그것이 태어난 일본이 아닌 '한국'의 상황에서 이러한 작가의 메시지는 쉽게 받아들여지지 않는다(듀나, 2006).

마찬가지로 권력에 의해 강요되는 메시지는 그 의도와는 다르게 매체를 통해 굴절되고, 수용자 대중에 의해 다양하게 해석됨으로써 본래의 의미를 상실한다. 대중은 그들의 입장에서 그들이 해석에 동원할 수 있는 가용 담론들의 범위 안에서 텍스트에 의미를 부여한다. 그러므로 데이비드 몰리(David Morley)는 결국 "텍스트의 의미는 독자에 의해 … 만들어지는 것"이라고 하였으며, 여기에서 중요한 요인은 수용자가 처리할 수 있는 '담론의 범위'라고 하였다(Morley, 1980: 18: Turner, 1992/1995: 157 재인용). 하나의 문화적 텍스트가 사회적으로 의미 있는 현상이 되기 위해서는 사회적 관심의 대상이 되고 논의될 수 있을 만큼 영향력이 있어야 한다. 사회적 관심의 대상이 된다는 것은 간단하게 말해 사람들에게 널리 퍼져 수용되는 것을 말한다. 소수에 의해 창작되어 개인적으로 소비되는 문화적 텍스트는 예술은 될지언정 대중문화가 되기는 어렵다.[3] 사회적 현상으로서의 대중문화는 집단적 행위의 결과이며, 이는 단순하게 그것을 만드는 과정이나 그 과정의 산물에 국한하지 않는다. 더구나 엘리트 집단의 문화와 구별되는 의미에서의 '대중문화'는 태생적으로 대중의 소비 혹은 수용과정이 특히 중요하다. 왜냐하면 대중의 문화적 실천은 그들이 처한 문화적 상황 때문에 우선 수용과 해석의 과정을 통해 이루어지기 때문이다(Fiske, 1989/2002: 22).

---

[3] 개별 텍스트를 말하는 것이 아니라, 텍스트의 집합으로서의 장르 혹은 형식의 수준에서 그렇다는 말이다. 명백한 대중문화 텍스트임에도 불구하고 개별 텍스트로서는 지극히 개인적인 과정으로 생산되어 개인 혹은 소수들에 의해서만 소비되는 텍스트도 있을 수 있다. 이를테면 대중음악의 아방가르드 장르들이나 이에 속한 몇몇 희귀 밴드들은 대중들에게 매우 낯설 뿐 아니라, 노출된다 하더라도 어지간해서는 관심의 대상이 되기도 쉽지 않다.

문화에 대해 이야기한다는 것은 통속적으로는 '문화예술'에 대해 이야기하는 것이다. 그리고 이러한 이야기의 중심은 아무래도 창작자와 텍스트에 맞춰지기 마련이었다. 그러나 피스크가 말했듯이 문화에 대한 연구, 특히 대중문화에 대한 연구는 그것을 사용하는 사람들에 대한 연구를 필요로 한다. 앞에서도 언급했듯이 문화를 '삶의 양식'이라는 인류학적 개념으로 정의하는 것의 의미가 여기에 있다. 대중문화는 대중이 즐기는 문화적 산물들과 그것을 만드는 사람들의 이야기이며 동시에 대중이 그것을 어떻게 수용하는지에 대한 이야기이기도 한 것이다. 바이올린을 켜서 음악을 들려주는 행위를 '연주(play)'라고 하듯이, 그 행위의 결과를 담은 음반을 소비하기 위해 재생하는 행위 또한 '연주(play)'라고 부른다. 악기를 연주한다는 것은 그것을 능동적으로 구사하는 것이다. 마찬가지로 연주를 담은 음반을 소비하는 것 또한 특정하게 조직되고 배치된 문화적 실천의 한가지다.

문화연구는 윌리엄스 이후로 문화를 우선 '삶의 양식'으로 정의하며, 대중문화 현상 또한 이러한 맥락에서 살펴본다. 문화연구에서 대중문화는 일차적으로 대중의 문화적 실천 혹은 그 패턴을 의미한다. 그러므로 대중문화에 대한 연구와 담론에서 대중의 발견은 한편으로는 '문화연구'의 역할이 컸다고 할 수 있다. 우리나라에서 문화연구는 1990년대에 이르러 본격적으로 소개되기 시작했다. 하지만 문화연구 이전에도 프랑크푸르트학파의 비판이론에 근거한 대중 문화론이나 비판적 커뮤니케이션연구에 근거한 정치 경제학적 관점의 대중문화 관련 논의들 그리고 이데올로기론을 중심으로 하는 대중문화 관련 연구들이 다양하게 소개되고 있었다. 그러나 이러한 논의들은 대개 문화를, 경제를 근간으로 그것에 인과적 혹은 표현적 관계에 있는 의존적 하부구조로 파악하려는 경향이 있다.

물론 단순한 반영이나 결정의 개념에 대해 이론적인 절충과 수정을 시도하기는 하지만, 실제의 현상과 상황을 분석함에 있어서는 결국 폐위되었던 경제라는 폐하가 영원회귀하는 약속하지 않은 결말을 보여준다.4)

대중문화의 분석이 단순하고 단일한 지평이 아니라 보다 넓고 복잡한 지평에서 이루어져야 한다는 원용진의 지적(2010: 26~37)은 대중문화를 피지배의 문화양식으로 보고 이를 차별·억압하는 지배의 논리가 은연중에 소위 좌파 지식인이나 진보 진영에까지 영향을 미치고 있다는 걸 보여준다. 대중문화를 산업과 연관 지어 자본의 생산물, 자본의 논리에 종속된 경제적 지배의 상부 구조적 현상으로 보는 입장, 지배의 정치적 이념을 관철하기 위한 이데올로기 재생산의 도구로 보는 입장, 예술적으로나 미학적으로 조악한 문화 산물로서 인간성 실현에 보탬이 되지 않는 저급한 문화양식으로 보는 입장들 모두는 과거 좌파·진보 진영의 입장이었다. 원용진은 이러한 차별적 시선을 그만 거두고 대중문화에 스며들어 있는 대중의 삶, 일상 그리고 경험을 드러내고 그것의 긍정적 함의를 적극적으로 수용하자고 주장하는 것이다.

## 대중문화, 민주주의의 또 다른 표현

대중문화는 어떠한 면에서 포퓰리즘적인 문화다. 대중의 취향과

---

4) 예를 들어 한상진(1983)은 그동안 대중문화가 좋으냐 나쁘냐 혹은 찬성하느냐 반대하느냐를 놓고 갑론을박하던 소모적 논의를 지양하고 대중의 삶과 어떻게 관련되는지를 면밀하게 살펴야 한다는 점을 강조했다. 그러나 이러한 주장은 강명구에 따르면 선언적인 것에 불과하다. 왜냐하면 그는 이러한 주장을 구체적인 문화적 현상의 분석에서 어떻게 적용할 것인지 그리고 그 방법은 무엇인지 논의하지 않기 때문이다(강명구, 1986: 39).

선호에 편승해 자본을 배치하고 그로부터 이익을 수확하기 때문이다. 대중의 취향과 선호가 옳은 것인가 혹은 최선인가에 대해서는 분명 많은 논쟁이 필요한 부분이다. 이를테면 혐한에 빠져 있던 대만의 대중들이나 현재 일본의 대중들은 결코 객관적이고 보편적인 관점에서 우리를 보고 있다고 할 수 없다. 제2차 세계대전의 힘이 되었던 독일의 대중이나 여전히 대동아공영권의 부활을 꿈꾸는 일본 극우 집단은 하나의 극단적 예가 될 것이다. 그럼에도 대중의 의견이나 생각은 중요하다. 마찬가지로 대중의 취향과 선호 또한 중요한 의미가 있다. 그것의 옳고 그름을 떠나, 그것은 근본적으로 당대의 가장 유의미한 사회적 현상의 한 부분으로 다뤄져야 한다. 소수의 호사가들에게나 관심을 끌 법한 컬트적 예술영화와 대중들에게 광범위하게 사랑 받는 대중영화 가운데 어떤 것이 '사회적'으로 의미가 있는가 묻는다면 그 답은 너무나 분명하다.

대중문화에 대한 논의는 어떤 면에서는 그것의 '문화적 가치'에 대한 담론과 연결된 파이프라인을 구축한다. 대개 대중적 취향의 저급함이나 상업적 논리에 물든 천박함을 비난하거나, 혹은 반대로 그로부터 벗어난 예외적 '실수(?)'에 대해 상찬을 쏟아낸다. 과거 텔레비전 코미디에 대한 담론이 그랬고, 지금 우리 영화와 드라마에 대한 담론이 그렇다. 하지만 이러한 가치 판단에 따른 규범적 담론의 틀을 벗어나 생각해보면, 대중문화만큼 중요한 현상도 없다. 유의미한 사회적 현상으로서 당대의 다수 대중의 욕망이 어디에 있으며, 이들이 지향하는 가치와 규범이 무엇인지를 가장 잘 보여주기 때문이다. 그러므로 대중문화에 대한 궁리는 당대의 사회적 삶에 대한 고민과 연결되며, 그 의미를 추구하는 중요한 작업이다.

대중문화에 대한 담론의 역사가 그랬듯이, 대중문화에 대한 연구 혹은 고민의 역사 또한 그것의 의미를 확장하고, 우리 삶의 매우

중요한 문제적 현상으로 정립하는 과정이었다. 이는 대중의 삶에 대한 관심, 대중의 즐거움과 그들의 취향과 선호에 대한 진지한 고려와 관련된다. 대중문화에 대한 전향적 논의 혹은 그것에 긍정적인 담론 끝에는 흔히 '포퓰리즘'이라는 꼬리표가 달리기 마련이다. 하지만 대중문화가 옳다거나 대중의 취향과 가치가 정의라는 말을 하려는 것이 아님을 고려해야 한다. 더구나 개별적인 문화 산물들을 통틀어 '좋다 멋지다 대단하다'라고 말하는 것은 더더욱 아니라는 것을 이해해야 한다. 만약 그러한 고려에도 불구하고 '포퓰리즘'이라고 부른다면, 할 수 없는 일이다. 그런 지경이라면, '포퓰리즘'이 왜 문제냐고 반문할 밖에 다른 도리가 없을 것이다.

대중문화는 대중의 문화적 정체성과 관련되고, 그들의 사회적 삶의 가치(위치, 위상, 지위)와 관련된다. 그것은 결국 대중의 정치적 역능과 연결되고, 자기 삶의 일상적 구현과 배치 그리고 실천에 연관된다. 대중문화에 대한 논의는 그러므로 대중을 중심에 둔 사회적 삶의 형태로서의 민주주의와 연결될 수밖에 없다. 민주주의가 시민은 절대로 옳다고 주장하지 않듯이, 대중을 중심에 둔 대중문화에 대한 논의들 또한 그러하다. 뇌절하듯 반복하지만, 대중문화의 발전 혹은 진전 과정은 대중의 전진, 대중의 권능화의 문제이자 이들의 문화적 주권에 대한 문제이다. 대중문화를 통해 문화를 민주화하는 일은 결코 망상이나 헛된 기획이 아니다.

# 참고 문헌

**국내 문헌**

강만길 (1985). ≪한국 근대사≫. 창작과 비평사

강명구 (1986). "'문화론적 접근'의 시각에서 본 대중문화". ≪외국 문학≫ (10): 38-62

강심호 (2005). ≪대중적 감수성의 탄생-도박, 백화점, 유행≫. 살림

강준만 (2008). ≪근대사 산책 9: 연애 열풍에서 입시지옥까지≫. 인물과 사상사

강현두 편 (1998) ≪현대 사회와 대중문화≫. 나남출판

강현두 (1994). "한국문화와 미국의 대중문화". ≪철학과 현실≫. 통권 제21호, 1994 여름호: 100-112

강현두 (1998). "현대 한국 사회와 대중문화". 강현두 편 (1998): 21~35

경기도 (1975). "공연 활동의 정화". 1975. 6. 14. 국가기록원.http://theme.archives.go.kr/viewer/common/archWebViewer.do?singleData=Y&archiveEventId=0049286873

곽노완 (2007). 그람시의 헤게모니장치. ≪마르크스주의 연구≫. 4(2): 26-42

구자광 (2015). "벤야민의 「폭력의 비판을 위하여」에 대한 데리다와 아감벤의 해석 비교 연구." ≪비평과 이론≫. 20.1 (2015): 35-65

권보드래 (2003). ≪연애의 시대 - 1920년대 초반의 문화와 유행≫. 현실문화

권보드래 (2008). ≪1910년, 풍문의 시대를 읽다≫. 동국대학교출판부

김경일 (2001). "1920~1930년대 신여성의 신체와 근대성". ≪정신문화연구≫. 2001 가을호 제24권 제3호(통권 84호): 185~207

김균·원용진 (2000). "미 군정기 대 남한 공보정책". 강치원 편. ≪미국은 우리에게 무엇인가: 한미 관계의 역사와 우리 안의 미국주의≫. 백의, 2000: 121-142

김덕호·원용진 (2008). "미국화 어떻게 볼 것인가". 김덕호·원용진 편 (2008). ≪아메리카나이제이션: 해방 이후 한국에서의 미국화≫. 푸른역사

김동현 (2019). 선입견, 역사 그리고 이성. ≪국제정치연구≫. 22(1): 1-25

김문겸 (2007). "근대화와 새로운 여가 양식의 형성". ≪사회과학연구≫. 23(3): 23-48

김미성 (1991). "마셜 맥루한의 기술결정론, 조지 거브너의 배양이론". ≪신문과 방송≫. 1991년 6월: 96~106

김성기 (1994). ≪모더니티란 무엇인가≫. 민음사. 1994

김승구 (2008). "식민지 조선에서의 영화관 체험". ≪한국학≫. 31(1): 3-29

김승구 (2010). "1920년대 할리우드 영화에 대한 식민지 관객의 반응". ≪정신문화연구≫. 33(4): 125-153

김승구 (2011). "1910년대 영화관들의 활동 양상". ≪한국문화≫. 53: 175-197

김연갑, 김한순, 김태준 (2011). ≪한국의 아리랑 문화≫. 서울: 박이정출판사

김영석 (2009). "영국 공공도서관의 운영 및 서비스에 관한 연구". ≪한국문헌정보학회지≫. 제43권 제2호: 233~251

김용준 (1936). "모델과 여성의 미". ≪여성≫. 1936년 9월호.

김우필 (2014). "한국 대중문화의 기원과 성격 연구". 경희대학교 대학원 박사학위 논문

김윤태 외 (2020). ≪문화사회학의 이해≫. 세창출판사

김지운 외 (2011). ≪비판 커뮤니케이션: 비판이론·정치경제·문화연구≫. 서울: 커뮤니케이션북스

김진송, 목수현, 엄혁 (1999). ≪현대성의 형성: 서울에 딴스홀을 허하라≫. 현실문화연구

김창남 (1995). ≪대중문화와 문화 실천≫. 한울아카데미

김창남 (2010). ≪대중문화의 이해≫. 한울

김창남 (2021). ≪한국대중문화의 역사≫. 한울

김활란 (1932). "나는 단발을 이렇게 본다". ≪동광≫. 1932년 9월호

김희식, 이인휘, 장용혁 (2018). "송탄 기지촌의 공간변화". ≪역사와 경계≫. 109: 309-348

나혜석 (1935). "구미 여성을 보고 반도 여성에게". ≪삼천리≫. 6월호

나혜석. 이상경 편 (2000). ≪나혜석 전집≫. 태학사

노명우 (2007). "시선과 모더니티". ≪문화와 사회≫. 3, 47-83

노명우 (2010). "벤야민의 파사주 프로젝트와 모더니티의 원역사". 홍준기 엮음 (2010). ≪발터 벤야민, 모더니티와 도시≫. 라움

듀나 (2006). "'반딧불의 묘'는 일본 제국주의 예찬? 웬만해선 끝나지 않을 논제". ≪한겨레신문≫. 2006-06-11.

문원립 (2002). "해방 직후 한국의 미국 영화의 시장규모에 관한 소고". ≪영화연구≫. 18: 164-186

박근서 (1999). "민속 방법론과 커뮤니케이션 문화연구". ≪한국언론학보≫. 44(1): 168-203

박숙자 (2012). ≪속물 교양의 탄생≫. 푸른역사

박현숙 (2008). "미국 신여성과 조선 신여성 비교 연구". ≪미국사 연구≫. 28: 1-50

박희병 (1990). "조선 후기 예술가의 문학적 초상(肖像): 藝人傳研究". ≪대동문화연구≫. 24집: 87~148

방민화 (2012). "아케이드를 통해서 본 스펙타클의 사회와 구경꾼 연구". ≪현대소설연구≫. 50: 155-177

사토오 다다오. 유현목 역 (1993). ≪일본 영화 이야기≫. 다보문화

신명직 (2003). "시대의 유행, 유행의 시대", <모던뽀이 경성을 거닐다>. 현실문화

심은진 (2006). "영화의 환상성". ≪문학과 영상≫. 7(2): 171-192

양건열 (1997). ≪비판적 대중문화론≫. 현대미학사

원용진 (2008). "한국대중문화, 미국과 함께 혹은 따로". 김덕호·원용진 편 (2008). 159-217

원용진 (2010). ≪새로 쓴 대중문화의 패러다임≫. 한나래

유선영 (1993). "대중적 읽을거리의 근대적 구성과정". ≪언론과 사회≫, 제2권: 48-80

유선영 (1997). "황색 식민지의 문화 정체성". ≪언론과 사회≫. 제18권: 81-122

유선영 (1998). "홑눈 정체성의 역사". ≪한국언론학보≫. 43(2): 427-467

유선영 (2000). "육체의 근대화: 할리우드 모더니티의 각인". ≪문화과학≫ 24: 233-250

유선영 (2002). "식민지 대중가요의 잡종화-민족주의 기획의 탈식민성과 식민성". ≪언론과 사회≫. 10(4): 7-57

유선영 (2004). "초기 영화의 문화적 수용과 관객성: 근대적 시각문화의 변조와 재배치". ≪언론과 사회≫. 12(1): 9-55

유선영 (2008). "대한제국 그리고 일제 식민지배 시기 미국화", 김덕호, 원용진 편, ≪아메리카나이제이션: 해방 이후 한국에서의 미국화≫. 푸른역사: 49-84

유선영 (2009). "근대적 대중의 형성과 문화의 전환". ≪언론과 사회≫. 17(1): 42-101.

유선영 (2013). "식민지의 할리우드 멜로드라마, <東道>의 전복적 전유와 징후적 영화 경험". ≪미디어, 젠더 & 문화≫. 26: 107-139

유선영 (2016). "시각기술로서 환등과 식민지의 시각성". ≪언론과 사회≫. 24(2): 191-229

233

윤수종 (2007) "들뢰즈·가타리 용어설명". ≪진보평론≫. 제31호

윤진 (2008). "포스트모던 시대의 대중문화". ≪프랑스문화예술연구≫. 26: 291-319

윤창수 (2020). "왜 미국 방탄소년단 팬들은 트럼프 선거유세를 방해했나." ≪서울신문≫. 2020. 6. 23.

이강수 (2001). ≪수용자론≫. 한울아카데미

이강수 (1995). 김창남 (2011). "대중문화". ≪한국민족문화대백과사전≫. 한국학중앙연구원

이기형 (2011). ≪미디어 문화연구와 문화정치로의 초대: 민속지학적 상상력의 가능성과 함의를 중심으로≫. 논형

이나영 (2007). "기지촌의 공고화 과정에 관한 연구(1950~60)". ≪한국여성학≫. 23(4): 5-48

이다혜 (2009). "발터 벤야민의 산보객 Flaneur 개념 분석". ≪도시연구≫. (1): 105-128

이만열 등 (2005). ≪혼인과 연애의 풍속도≫. 국사편찬위원회, 동아출판사

이상길 (2001). "유성기의 활용과 사적 영역의 형성". ≪언론과 사회≫. 9(4): 49-95

이상길 (2010). "1920~1930년대 경성의 미디어 공간과 인텔리겐치아". ≪언론정보연구≫. 47(1): 121-169

이상길 (2012). "경성방송국 초창기 연예프로그램의 제작과 편성". ≪언론과 사회≫. 20(3): 5-74

이상길 (2019). "텔레비전의 일상적 수용과 문화적 근대성의 경험". ≪언론과 사회≫. 27(1): 59-129

이상면 (2010). "영화의 진정한 시작은 언제인가?". ≪문학과 영상≫. 11(1): 157-181

이상희 (1980). ≪한국의 사회와 문화≫. 한국정신문화연구원

이선주 (2017). "알리스 기의 '기술적 작가성'". ≪영화연구≫. (72): 165-198

이순진 (2010). "식민지 시대 영화 검열의 쟁점들". 한국영상자료원 편. ≪식민지 시대의 영화 검열≫. 한국영상자료원

이용희 (2016). "1960~70년대 베스트셀러 현상과 대학생의 독서문화". ≪한국학연구≫. 41집: 43~76

이주봉 (2020). "본격 영화관 키노(Kino)의 등장과 영화의 제도화: 독일 궁전극장(Kinopalast)으로 이행기를 중심으로". ≪영화연구≫. (86): 115-149

이철 (2008). ≪경성을 뒤흔든 11가지 연애사건: 모던 걸과 모던 보이를 매혹시킨 치명적인 스캔들≫. 다산초당

이호걸 (2009). "1920~30년대 조선에서의 영화 배급". ≪영화연구≫. 41: 127-152

이호걸 (2010). "식민지 조선의 문화사업, 극장업". 성균관대학교 대동문화연구원 ≪대동문화연구≫. 제69호: 173~218

이호걸 (2011). "1920년대 조선에서의 외국 영화 담론". ≪영화연구≫. 49: 255-283

장제형 (2015). "신적 폭력과 신화적 폭력의 단절과 착종 - 발터 벤야민의 <폭력 비판을 위하여>를 중심으로". ≪독일어 문학≫. 23(1): 315-344

전규찬・박근서 (2003). ≪텔레비전 오락의 문화정치≫. 한울

전영백 (2011). "모더니티의 역설과 도심(都心) 속 빈 공간". ≪미술사 학보≫. 37: 219-250

정재철(2013). ≪문화연구자≫. 커뮤니케이션북스

정재철(2014) ≪문화연구의 핵심 개념≫. 커뮤니케이션북스

정지창(1993) "대중문화와 민중 문화 운동". 정지창 엮음 (1993). ≪민중 문화론≫. 영남대학교출판부: 56~62

정충실 (2018). "경성과 도쿄에서 영화를 본다는 것". ≪현실문화연구≫. 69: 389~399

조선일보 (1975). "대중가요(歌謠) 43곡(曲) 금지". ≪조선일보≫. 1975. 6. 22.: 5

조용욱 (2004). "근대영국에서의 민중 여가문화". ≪한국학 논총≫. 26(0): 195-217

조재룡 (2006). "파리, 대도시의 등장과 문화예술장의 변화". ≪프랑스문화예술연구≫. 18: 329-360

조형근 (2016). "식민지 대중문화와 대중의 부상 - 취향과 유행의 혼종성을 중심으로". ≪사회와 역사≫. 111(0): 83~119

조흥윤・김창남 (1995/2011). "문화" ≪한국민족문화대백과사전≫. http://encykorea.aks.ac.kr/

차민철 (2014). ≪다큐멘터리≫. 커뮤니케이션북스

최향란 (2007). "19세기 중엽 프랑스 백화점의 역사". ≪프랑스사 연구≫. 16: 43-66

편집부 편 (1929). "여자 단발이 가한가 부한가(남녀토론)". ≪별건곤≫. 1929년 1월호: 129-130

피종호 (2018). "크라카우어의 도시산책자와 영화관". ≪영화연구≫. 76: 5-36

피종호 (2018). "크라카우어의 도시산책자와 영화관". ≪영화연구≫. 76: 5-36

한국콘텐츠진흥원, ≪문화콘텐츠 닷컴≫. "경성 유흥공간", 여성복http://www.culturecontent.com/main.do

한국콘텐츠진흥원, ≪문화콘텐츠 닷컴≫. "유흥문화사건" http://www.culturecontent.com/main.do

한국학중앙연구원(2021). '영화' ≪한국민족문화대백과사전≫. https://encykorea.aks.ac.kr/Contents/SearchNavi?keyword=영화&ridx=1&tot=341

한완상 등 (1979). "대중문화와 현황과 새 방향". ≪창작과 비평≫. 14(3): 2∼42

황혜성 (2005). "위험한 여성 플래퍼". ≪미국사 연구≫. 22: 89-118

## 외국 문헌

Adorno, Theodor W. (1941). "On Popular Music," *Studies in Philosophy and Social Science*. 9, no. 1. 17∼48

Adorno, T. & Horkheimer, M. (1941/2001). "문화산업: 대중 기만으로서의 계몽". 김유동 역. ≪부정의 변증법≫. 문학과 지성사: 183-250

Adorno, T. & Horkheimer, M.(1941/2001) 김유동 역. ≪부정의 변증법≫. 문학과 지성사

Adorno, T.W. (1941), "On Popular Music", *Studies in Philosophy and Social Science*. 9: 17∼48

Althusser, Louis(1968/1971) "Ideology and Ideological State Apparatus", in Ben Brewster(tr.) *Lenin and Philosophy and Other Essays*. New York: Monthly Review Press: 121∼176.; 이진수 역 (1995). ≪레닌과 철학≫. 백의: 135∼192

Altick, Richard (1957). *The English Common Reader*. University of Chicago Press

Anderson, Perry (1987). 장준오 역. ≪서구 마르크스주의 연구≫. 이론과 실천

Arnold, Matthew (1869/1965). *The Complete Prose Works of Matthew Arnold: Volume V. Culture and Anarchy*. University of Michigan Press

Arnold, Matthew. (1896). *Literature and Dogma*. The Macmillan Co.

Bailey, Peter (1978). *Leisure and Class in Victorian England: Rational recreation and the contest for control, 1830-1885*. Routledge & Kegan Paul

Bakhtin, Mikhail (1935/1984). Helene Iswolsky(tr.). *Rabelais and His World*. Indiana University Press

Baldwin, J. R., Faulkner, S. L., Hecht, M. L. & Lindsley, S. L. (eds.) (2006). *Redefining Culture: Perspectives Across the Disciplines*. Lawrence Erlbaum

Barnes, Barry (1970). *Interests and the Growth of Knowledge*. Routledge & Kegan Paul.

Baudelaire, Charles Pierre (1869). 윤영애 역(2008) ≪파리의 우울≫. 민음사

Belson, William A. (1958). "The effect of television on cinema going". *Audiovisual Communication Review* 6(3):131-9.

Benjamin, W. (1920/2008) "폭력 비판을 위하여" 최성만 역. ≪벤야민 선집 5: 역사의 개념에 대하여 / 폭력 비판을 위하여 / 초현실주의 외≫. 도서출판 길

Benjamin, Walter (1935). "기계복제시대의 예술작품". 김우룡 편 (2006). ≪사진과 텍스트≫. 눈빛: 91∼127

Benjamin, Walter (1935/2016). 최성만 역. ≪기술복제시대의 예술작품, 사진의 작의 역사 외≫. 길

Benjamin, Walter (1982) 조형준 역 (2005). ≪아케이드 프로젝트 2≫. 새물결

Benjamin, Walter (1991). "Berlinder Kindheit". *Gesammelte Schriften IV*, Suhrkamp

Bennett, Tony (1996). 박명진 외 편역. "대중성과 대중문화의 정치학". ≪문화, 일상, 대중: 문화에 관한 8개의 탐구≫. 한나래

Bennett, Tony(1998). "Popular Culture and the Turn to Gramsci". *Cultural Theory and Popular Culture: A Reader*. John Storey & Hemel Hemstead(eds.). Prentice Hall

Berkowitz, Edward D. (2010). *Mass Appeal: The Formative Age of the Movies, Radio, and TV*. Cambridge University Press

Bilven, Bruce (1925). "Flapper Jane". *New Republic*. October 9, 1925: 65~67

Bly, Nelle (1887). 박미경 역 (2019). ≪정신병원에 잠입한 10일≫. 유페이퍼

Bocock, Robert and Kenneth Thompson ed. (1992). *Social and Cultural Forms of Modernity*. Polity Press

Bordwell, David., Kristin Thompson, & Jeff Smith (2011). *Film Art: An Introduction(11th Edition)*. McGrow Hill

Bourdieu, Pierre (2002). *Outline of a Theory of Practice*. Cambridge University Press

Bourdieu, Pierre. 1998. *Practical Reason: On the Theory of Action*. Stanford University Press

Briggs, Asa & Peter Burke (2002). *A Social History of the Media: From Gutenberg to the Internet*. Polity Press

Browning, H. E. & A. A. Sorrell (1954). "Cinemas and cinema-going in Great Britain". *Journal of the Royal Statistical Society* 117(2): 133-70

Burke, Peter (1978). *Popular Culture in Early Modern Europe*. Harper & Row

Cameron, Samuel (1988). "The impact of video recorders on cinema attendance". *Journal of Cultural Economics*. 12(1): 73-80

Christie, Ian (2012). "Introduction: In search of audiences". In: Ian Christie (ed.), *Audiences: Defining and Researching Screen Entertainment Reception*. Amsterdam University Press: 11-21

Cox, Jim (2008). *Sold on Radio: Advertisers in the Golden Age of Broadcasting*. McFarland & Company

Cullen, Frank (2007). *Vaudeville Old & New: An Encyclopedia of Variety Performers in America*. Vol. 1-2: Routledge

Eagleton, T. F. (1983). *Literary Theory: an Introduction*. 김명환·정남영·장남수 역 (1986). ≪문학 이론 입문≫. 창작과비평사

Ellis, John (1992). *Visible Fictions: Cinema, Television, Video*. Routledge

237

Engels, F. (1890) "Engels to Joseph Bloch.(1890)" in Jack Cohen, Maurice Cornforth, Maurice Dobb(eds) (2010). *Marx & Engels Selected Works VOL. 49 Letters 1890~1892* Lawrence Wishart Electric Book: 34~35

Enzensberger, H. M. (1975) *The Consciousness Industry*. Ceabury Press

Fanon, Frnatz (1995/2013). 이석호 역. ≪검은 피부 하얀 가면. 서울≫. 인간사랑

Fielding, Raymond (1967). *A Technological History of Motion Pictures and Television: An Anthology from the Pages of the Journal of the Society of Motion Picture and Television Engineers*. California Univ. Press

Fiske, John (1989). *Understanding Popular Culture*. 박만준 역 (2002). ≪대중문화의 이해≫. 경문사

Fiske, John. (1996) "British Cultural Studies and Television". in John Storey(ed.) (1996). *What is Cultural Studies?* Arnold: 115~146

Ford, Corey (1967). *The Time for Laughter*. Little, Brown

Fox, John F (1988). It's All in the Day's Work: A Study of the Ethnomethodology of Science. in Nola R. (eds.) (1988). Relativism and Realism in Science. Australasian Studies in History and Philosophy of Science, vol 6. Springer.

Garnham, Nicholars (1995). "Political Economy and Cultural Studies: Reconciliation or Divorce?" Critical Studies in Mass Communication, v12 n1 1995: 62~72.

Geertz, Clifford. (1973). "Thick Description: Toward an Interpretive Theory of Culture". In The Interpretation of Cultures: Selected Essays. New York: Basic Books. 3-30.

Gerbner G. and C. Goss(1976). "Living with Television: The Violence Profile," Journal of Communication Vol. 26(2), Spring: 172~194.

Giola, Ted (1998). The History of Jazz. Oxford University Press.

Gramsci, Antonio. (1920/1999) 이상훈 옮김. 그람시의 옥중수고 1: 정치 편. 서울: 거름

Gunning, Tom (1986/1990). "The Cinema of Attraction: Early Film, Its Spectator and the Avant-Garde", in Early Cinema: Space Frame Narrative, ed. Thomas Elsaesser. British Film Institute, 1990: 56-62.

Hall, S.(1980) "Cultural Studies and the Centre: Some Problematics and Problems". Culture, Media, Language, Stuart Hall(eds.). London: Hutchinson, 1980.

Hardt, Hanno. 2004. Myths for the Masses: An Essay on Mass Communication. Malden: BlackwellPublishing.

Hargreaves, John. (1985) "From Social Democracy to Authoritarian Populism: State Intervention in Sport and Physical Recreation in Contemporary

Britain", Leisure Studies, Vol. 4. : 219~226.

Hauser, Arnold (1953). 염무웅·반성완 역 (1999a~d). ≪문학과 예술의 사회사 1~4≫. 창작과 비평사.

Hebdige, Dick. (1979/1998). 이동연 역. ≪하위문화: 스타일의 의미≫. 서울: 현실문화연구.

Hiley, Nicholas. 2012. At the picture palace: The British cinema audience, 1895-1920. In: Ian Christie (ed.), Audiences: Defining and Researching Screen Entertainment Reception. Amsterdam: Amsterdam University Press, pp. 25-34.

Hoggart, Richard(1957). The Uses of Literacy. 이규탁 역(2016). 교양의 효용. 파주: 오월의 봄.

Horkheimer, M., Adorno, Th. W., Dialektik der Aufklärung, Fischer Taschenbuch Verlag, F(M), 1969(1947). 김유동·주경식·이상훈 옮김,『계몽의 변증법』, 문예출판사, 1995, 204쪽

Jameson, Fredric. (1989) 정정호·강내희 편. ≪포스트모더니즘론≫. 터. 139~202.

John Docker(1994) Postmodernism and Popular Culture: a Critical History. Cambridge University Press.

Johnson, Richard (1997). "What is Cultural Studies Anyway?" in John Storey(ed.). What is Cultural Studies?. Arnold: 75~114.

Kibler, M. A. "The Keith/Albee Collection: The Vaudeville Industry, 1894-1935." Books at Iowa, no. 56, 1992, pp. 7-24.

Kluckhohn, C. (1949). Mirror for man. New York: McGraw-Hill.

Kroeber, A. & Kluckhohn, C. (1952). Culture: A Critical Review of Concepts and Definitions. Harvard University Press.

Kuhn, Annette (2012). A Dictionary of Film Studies. Oxford Univ. Press.

Kuper, A. (1999). Culture: The Anthropologists' Account. Harvard University.

Leavis, F.R. (1930). *Mass Civilization and Minority Culture*. Minority Press

Leavis, F.R. (1984). *The Common Pursuit*. Hogarth

Leavis, Q.D. (1974). *Fiction and the Reading Public*. Folcroft Library Editions

Lowenthal, Leo (1961). "An Historical Preface to the Popular Culture Debate" in Norman Jacobs(ed.). *Culture for the Millions?: Mass Media in Modern Society*, Beacon Press: 강현두 편 (1998). "대중 문화론의 역사적 전개". ≪현대사회와 대중문화≫. 나남: 37~51

Lowerson. John (1993). *Sport and the Middle Classes 1870~1914*. Manchester

MacDonald, D. (1959/1998). 강현두 편 (1998). "대중문화의 이론". ≪현대사회와 대중문화≫. 나남: 131~146

Mackrell, Judith (2014). *Flappers: Six Women of a Dangerous Generation*. Sarah Crichton Books

Malcolmson, Robert (1979). *Popular Recreations in English Society 1700~1850*. CUP Archive

Marcuse, H. (1955/2009) 박병진 역. ≪일차원적 인간: 선진산업사회의 이데올로기 연구≫. 한마음시

Martin-Barbero, Jesus (1993). *Communication, Culture and Hegemony*. Sage

Marx, Karl (1852/2012). 최형익 역. ≪루이 보나파르트의 브뤼메르 18일≫. 비르투

McCabe, Colin (1974). "Realism and the Cinema" *Screen*. Volume 15, Issue 2. Summer 1974: 7~27

Morley, David (1980). *The Nationwide Audience: Structure and Decoding*. BFI

Morley, David. (1992). *Television, Audiences and Cultural Studies*. Routledge

Mulvey, Laura (1975). "Visual Pleasure and Narrative Cinema". *Screen* 16(3): 6-18

Nathan D. Godden and Earl H. Young (1949). "World's Motion Picture Theaters Show Marked Increase Since 1947", *Foreign Commerce Weekly*, June 6, 1949: 40-41

Ortega y Gasset, José. 장선영 역 (1930/2019). ≪대중의 반역≫. 누멘

Parry, Hubert (1899). "Inaugural Address." *Journal of the Folk Song Society*. 1: 1~3

Parsons, T. (1960). *Structure and Process in Modern Societies*. Free Press

Paul Q. Hirst (1976). "Althusser and the theory of ideology". *Economy and Society*. 5:4: 385-412

Pickford, Mary (unknown). "Early Movie Audiences". https://www.pbs.org/wgbh/americanexperience/features/pickford-early-movie-audiences/ (2021. 2. 28 확인)

Pušnik, Maruša (2015). "Cinema culture and audience rituals: Earlymediatisation of society" *Anthropological Notebooks* 21 (3): 51-74

Reich, W.(1933/2006). 황선길 역. ≪파시즘의 대중심리≫. 그린비

Riddle, K. (2009). "Cultivation Theory Revisited: The Impact of Childhood Television Viewing Levels on Social Reality Beliefs and Construct Accessibility in Adulthood (Conference Papers)". *International Communication Association*: 1-29

Robinson, David (1994). *From Peep Show to Palace : The Birth of American Film*. Columbia University Press

Sagert, Kelly Boyer (2010). *Flappers: A Guide to an American Subculture*. Greenwood Press

Schmitz, Andy (2012). *Understanding Media and Culture: An Introduction to Mass Communication*. Saylor Academy

Shils, Edward (1961/1998) 강현두 역 "대중사회와 문화" 강현두 편(1998) ≪현대사회와 대중문화≫. 나남출판: 147~173쪽

Signorielli & Morgan (1990) "Cultivation Analysis: Conceptualization and Methodology" in N. Signorielli & M. Morgan(eds.) *Cultivation Analysis: New Directions in Media Effects Research*. Sage:13~34

Starr, Larry., Christopher Waterman (2003/2018) *American Popular Music: From Minstrelsy to MP3*(5th ed.). Oxford University Press

Storey, John (2003/2011) 유영민 역. ≪대중문화란 무엇인가: 민속에서 글로벌까지 '팽창하는 문화'의 역사와 개념사≫. 태학사

Storey, John. 박만준 역(2002) ≪대중문화와 문화연구≫. 경문사

Storey, John. (2003) *Inventing Popular Culture: From Folklore to Globalization*. Blackwell. 유영민 역(2011). ≪대중문화란 무엇인가≫. 서울: 태학사

Storey. John. (2002). *Cultural Theory and Popular Culture*. 박만준 역(2017). ≪대중문화와 문화이론≫. 경문사

Summerfield, Penelope (1981). "The Effingham arms and the Empire: Deliberate selection in the Evolution of Music Hall in London", *Popular Culture and Class Conflict 1590-1914: Explorations in the History of Labour and Leisure*. ed. Eileen Yeo & Stephen Yeo. Harvester Press

Turner, Graem (1988). *Film as Social Practice*. Routledge. 임재철 외 역(2006). ≪대중영화의 이해≫. 한나래

Turner, Graeme (1992). *British Cultural Studies: An Introduction*. London: Routledge. 김연종 역 (1995). ≪문화연구 입문≫. 한나래

Tylor, Edward Burnett (1871/1920). *Primitive Culture*. J.P. Putnam's Sons

Weber, Max(1902/1996) 박성수 역. ≪프로테스탄티즘의 윤리와 자본주의 정신≫. 서울: 문예출판사.

Weil, Nolan (2017). Speaking of Culture, Creative Common Non Commercial Book, https://press.rebus.community/

Williams, R. (1958). Culture and Society: 1780-1950. Verso. 나영균 역 (1988). ≪문학과 사회 1780-1950≫. 서울: 이화여자대학교출판부.

Williams, Raymond (1963). *Culture and Society*. Penguin. 이일환 역 (1993). ≪문학과 사회≫. 문학과 지성사

Williams, Raymond (1975). *Television: Technology and Cultural Form*. Schocken Books. 박효숙 역 (1996). ≪텔레비전론≫. 현대미학사

Williams, Raymond (2018). "Popular culture: history and theory". *Cultural Studies*. 32:6: 903-928

Willis, Paul (1977/2004). 김찬호·김영훈 역. ≪학교와 계급 재생산: 반학교 문화, 일상, 저항≫. 이매진

Wright, Will (1975). *Sixguns and Society: A Structural Study of the Western.* University of California Press

Zeitz, Joshua (2006). *Flapper: A Madcap Story of Sex, Style, Celebrity, and the Women Who Made American Modern.* Crown Publisher

박근서

대구가톨릭대학교 언론광고학부 교수. 텔레비전 코미디에 대한 사회적 담론에 대한 연구로 박사학위를 받았다. 텔레비전 오락 프로그램을 중심으로 대중문화가 우리의 삶에 미치는 영향에 관해 연구하고 있다. 전규찬과 공동저술한 ≪텔레비전 오락의 문화정치학≫은 이러한 주제에 천착한 결실이었다. 이후 비디오게임을 중요한 대중문화적 현상으로 파악하고 이에 적극 개입할 것을 주장했다. 게임을 텍스트의 관점이 아닌 수용자의 문화적 실천의 측면에서 이해하고자 한 ≪게임하기≫는 이러한 관심의 산물이었다. 최근에 이르러서는 복잡계이론, 포퓰리즘 등에 관심을 가지며, 그동안 대학에서 가르쳐 왔던 내용들을 어떻게 하면 좀 더 쉽고 친근하게 전달할 수 있을지 고민하고 있다.

# 대중문화, 정의와 기원(큰글자도서)

초판인쇄 2023년 1월 31일
초판발행 2023년 1월 31일

지은이 박근서
발행인 채종준
발행처 한국학술정보(주)

주소 경기도 파주시 회동길 230(문발동)
문의 ksibook13@kstudy.com
출판신고 2003년 9월 25일 제406-2003-000012호

ISBN 979-11-6983-047-8 93600